鄭潔 編著

一上卷一

中華書局

世界
文化管理與
CULTURAL MANAGEMENT: 教育
EVOLUTION AND EDUCATION IN THE WORLD

序

2012 年初，香港中文大學（以下簡稱「中大」）文學院獲香港的大學教育資助委員會資助，設立文化管理文學士課程。予時在澳洲悉尼科技大學從事中國城市與文化的博士後研究。創辦人告以「文化管理」乃一門新興學科，適逢香港政府致力文化發展，推崇創意產業，頗有可為，而予之學術背景涵蓋文化管理多元基礎學科領域，適合從事學科建設。受此感召，旋即離澳返港，成為該課程之首位教員。受命伊始，即着手搜羅有關「文化管理」之學術文獻，梳理探索學科發展歷程與性質，並設計核心課程。然草創未就，四月之後，創辦人離職。此後數年，屢易課程主任，改旗易幟。予所從事之「文化管理」學科理論研究，不合時宜，遂成棄履。

太史公嘗言：「蓋西伯拘而演《周易》；仲尼厄而作《春秋》；屈原放逐，乃賦《離騷》；左丘失明，厥有《國語》；孫子臏腳，《兵法》修列；不韋遷蜀，世傳《呂覽》；韓非囚秦，《說難》、《孤憤》。《詩》三百篇，大抵聖賢發憤之所為作也。」予雖不敢效顰先賢，然不幸有共通之處：「此人皆意有所鬱結，不得通其道，故述往事，思來者……退而論書策，以舒其憤，思垂空文以自見。」

所幸「世實需才」。2015 年以來受香港、上海、台灣、澳門及西安等地文化管理界同仁之邀，講授關於「文化管理」學科研究之初步成果，或廁列新設課程評估委員會，提供諮詢意見，獲業內謬贊。予亦留意到「文化管理」實乃大中華地區教育界之新熱，相關課程紛紛成立。然課程初創之際，面臨種種

困擾與挑戰，例如「文化管理」定義難解、學科發展之歷程及趨勢不明、文化管理學科性質模糊、課程設計無從入手等。如有一份中文研究，能系統地回顧西方文化管理學科的發展，學科理論基礎、相關教育理論，以及全球文化管理課程的概況，或對大中華地區文化管理教育界能有所啟迪。2015 年末，受上海戲劇學院院長黃昌勇之邀赴滬講授「文化管理學科的嬗變」，反響頗佳。上海交通大學媒體與設計學院書記單世聯卓有遠見，委予從事此項研究，支持出版費用，並為本書專門組織全國性文化管理研討會，極為重視。

本研究的完成受益於中大圖書、資訊、經費與人力資源。中大文學院院長梁元生以學術為重，提攜後學，始終無私支持，是予得以在中大五載耕耘，草就著述之關鍵。本書資料收集耗時八個月，倚仗研究助理團隊的大量基礎工作，包括全球課程資料收集、文獻搜索、翻譯、附錄整合、統計及圖表製作等。其中，季彥京於 2016 年全職從事原始資料收集達四個月，盡責盡力，貢獻卓著；李難尋於完稿階段把關校閱，不辭辛勞。Chloe Lam 的文獻搜索、Alex Tsang 的統計工作、吳鴻豐繁體文本的審閱，甚是專業。此外，王碧落、周依依、Sheren Ngai、Chloe Cheng、Belle Chan、Ng Man Yi、Umy Lam、Calvin Chong、Kelvin Leong、范楨、丁燕亦出力甚多。

本書的階段性研究成果在以下學術會議發表：2017 年 6 月澳門城市大學文化產業管理博士課程專家諮詢會（專家報告）、7 月瑞士蘇黎世藝術大學藝術管理學術及專業會議、11 月上海交大全國文化管理院長及系主任會議（主題報告）、12 月上海戲劇學院第二屆國際藝術管理會議（主題發言）、2018 年 4 月美國創意地方營造及教育社群研究會議、5 月西安交通大學文化產業會議（主題發言）。感謝以下學界前輩及同仁在本書資料收集及討論中的貢獻，包括 Antonio C. Cuyler、Desmond Hui、Raphaela Henze、Sherburne Laughlin、Sherry Wagner-Henry、Tseng Sun-man、Victoria Durrer、王忠、李天鐸、董峰、熊澄宇、邊燕傑、魏鵬舉。

　　研究經費來源於香港大學教育資助委員會優配研究金（簡稱 GRF，項目編號分別為 14600215、14621516），以及當時中大文學院研究助理資助。出版經費資助機構：上海交通大學媒體與傳播學院、上海戲劇學院。

　　本書得以順利出版，得到以下學界前輩和中華書局（香港）有限公司同仁的支持，包括余國良、葉炯光、黎耀強、黃懷訢、Fung Wan、Jinyoo Kim、Jose Lai、Lau Wailam、Sabrina Zhang。特別感謝董峰教授的後期支援。以下人士多年來始終予以關懷，在此一併申謝：Harold Mok、Peter Li、Shen Jianfa、Carolyn Cartier、David Chen、James Chin、Stephen Lau、Michael Keane、Lin Hui、Dave Marcoullier、Kurt Pausen、Maurizio Marinelli、George Lin、Zong Li、戚谷華、嚴國泰、秦嶺雪、鄭佳矢、汪家芳、顧浩、榮躍明、花健、傅德華、鮑亞明、李靜、鄭崇選、鄭曉華、陳文岩、Tsui Wai、Chung Peichi、Chiu Peng Sheng、Me Kam、Pei Shen、Leung Chi-cheung、Jiang Xu、Wing Kin Puk、Chung Yi、Elaine Kwok、Mian Kwok、Gordon Kee、Kacey Wong、Stella Fung、Iman Fok、John Batten、Locus Chan。

　　如今，書稿已成，心願已了，予於中大文化管理課程已無牽掛，「仰天大笑出門去」，從此開始新的征程！

鄭潔

戊戌秋日於美國普羅維敦斯

上卷
目錄

實證篇：全球文化管理課程的分佈、設計與教學

第四章 各國文化管理課程類型統計

第五章　**藝術管理的課程設計：傳統藝術管理教育**

導論

20 世紀中葉以來，文化管理學科以其注重文化傳承與傳播的特質，順應公共與非牟利藝術組織管理的需求，以及對經濟的貢獻，悄然興起，漸受矚目；最近十年，更是成為學術界與教育界之新熱。從世界範圍觀之，2000 年以後，文化管理課程發展的速度，遠勝之前。雖然國情文化底下，對塑造中國文化管理課程更為有利，使之呈現獨特的面貌，然而，「他山之石可以攻玉」，尤其是文化管理學科濫觴且成型於西方，須瞭解學科形成的歷程和背景，才有助於國內教育界對文化管理學科性質和特徵的把握。其次，促進文化管理教育的發展，有必要瞭解全球主要的相關課程，尤其是發達國家和地區的課程，令大中華地區的教育得以取人所長，將之融入到具體的課程和科目設計中。本書正是基於以上兩點考慮，旨在向內地的文化管理教育界介紹該學科（在西方）的發展歷程以及當前現狀，並作課程分析與特徵歸納，以期對大中華地區文化管理課程的設計，以及教學效果的提升，有所貢獻。

本書主要完成兩項研究任務：

第一，圍繞文化管理學科的發展歷程，以及學科的特徵，回顧並概述相關文獻。雖然該學科的學術基礎相對於其他成熟學科，略顯單薄且主題分散；然而，瞭解現有的文獻，乃是重要的第一步。

本書第一篇（第一章至第四章）輯各家之說，探討關鍵名詞之內涵，同時，勾勒出學科領域形成及嬗變的歷程。第一章徵引各類文獻，展示文化管理學科經歷了從「藝術推廣」到「藝術管理」，再到「文化管理」的三個發

展階段。所謂「藝術推廣」，乃是輔助藝術創作及傳播的基本管理活動，可追溯到數千年前，人類在公共空間舉行文化藝術活動，即有管理、協助藝術活動開展的初步概念，所涉管理活動包括組織、編排、遴選、規劃、領導、籌資、場地設計等。藝術推廣從業者為藝術家個體在市場上推廣藝術作品，以期實現作品的社會和經濟價值。然而，這些管理活動較為零散，未成系統，也不具備形成學科的條件。今天人們所接觸到的文化管理學科以 20 世紀 60 年代形成的藝術管理專業，為學科的基礎。當時，在歐洲和美國成立了大量國家出資建設的藝術機構以及非牟利文化組織，由此帶來了對現代藝術機構管理人才的需要。從耶魯大學到倫敦城市大學，藝術管理課程不斷湧現。與此同時，專業會議的舉行、專業期刊的創立、專業教育組織的設置等一系列指標，皆指向藝術管理專業領域的形成。「藝術管理」進入「文化管理」階段，發生在八九十年代。文化及創意產業的發展凸顯文化的經濟價值，以及提升生活品質的功能，對於陷入經濟轉型困境的城市，文化及創意產業令舊城復興，帶來了新的希望，其相應的文化組織的性質因此也與傳統的公共與非牟利文化機構（如博物館、劇院等）全然不同。文化管理領域由此得到拓展。本書通過文獻回顧，梳理學科的形成及嬗變歷程，從側面展示了該學科的學術寬度和深度。

第二章回顧並簡述了藝術管理教育的文獻，列舉了美國藝術管理教育者協會（Association of Arts Administration Educators, AAAE）藝術管理教育的課程標準，討論了該協會課程標準修改前後的差異，及其所帶來的學科發展導向的資訊。藝術管理教育出現三個趨勢：跨學科、「變革管理」背景下標準的變異，以及藝術管理手冊、教科書、評論文章的出版，推動了藝術管理正規教育的發展。該章的第二部分論述學術界對於藝術管理教育成效的反思。首先簡述了 1998 年、2004 年、2012 年、2016 年針對課程有效性的多項專題研究。例如，有一項研究，就課堂教學的有效性，對所有藝術管理科目進行排名。排名

最高的是「財務管理」，次為「溝通協作」，再次為六項管理技能等。另一項研究，反思藝術管理學科知識日益滯後，以及研究發展的遲緩，建議有必要提高藝術管理教員和學生的研究能力；也有研究探索藝術管理學科的邊界，以及與之同源或相鄰的學科。

第一篇的第三章圍繞文化及創意產業，聚焦於從「藝術管理」到「文化管理」學科領域的拓展。該章回顧了文化及創意產業興起的時代背景、各國的文化政策，辨析與文創產業相關的各種關鍵名詞，如「創新」、「創意」、「創業」、「智慧財產權」等，同時展示了創意產業的幾個主要特徵，如高科技驅動、市場活力、投資高風險、全球化的趨勢與影響，以及迴避政治爭拗等，這些在創意產業管理理論中有所反映。在此基礎上，筆者提出了一個符合創意產業特徵的教育體系的理論框架。教育既需要設計周到的課程架構，也離不開有效得體且具創新思維的教學方法。該章第二節聚焦於創意產業教育的教育方法和技巧，包括通過創意團隊學習方式訓練創意、創業教育的幾種模式、將全球化的思維引入創意產業教育的方法，以及幫助學生建立人際脈絡的教學技巧。該節推崇以學生為中心的體驗式教學方法，主張讓學生在真實的環境中，感受項目組織的原則和過程，以及專業技術的實施；體驗過後，學生將有機會反思整個過程，並且消化所學的知識。

除此之外，書中亦穿插筆者自身的教學體驗，如筆者曾任教「文化管理概要」一科的經歷，不僅為相關理論闡釋作了鋪墊，而且也為之提供真實案例。

本書完成的第二項研究任務是對全球發達國家和地區文化管理課程的全面搜索、整理，並在此基礎上，對課程結構類型、教育程度、學生就業等作出統計分析，以及跨國及地區統計資料的比較。本研究首先逐一搜索全球發達國家大學「文化管理」及其相關課程，並從各個課程的網站獲取相關資訊。同時又從幾個重要資訊源，如美國的藝術行政教育者協會（AAAE）、歐洲文化行政培訓中心聯盟（ENCATC）、藝術管理網站等，以及現有的課程清單，獲取其

成員或合作方的資訊，逐一核對課程官網，剔除個別偏離主題者，以及查案例者。此外，參考已出版的文化管理課程手冊與指引，拾遺補闕。

根據 Varela（2013）研究，最早的一本嘗試收錄文化管理課程之手冊，由 Finkelman, Jessup 和 Rozolis 編寫，於 1975 年出版，之後由美國藝術行政教育者協會（AAAE）每年更新名單，直至 1997 年。據稱，威斯康辛大學麥迪遜分校商學院的藝術行政中心的有關報告中，列舉了美國、加拿大文化管理的主要課程，收錄資訊包括連絡人、基本課程資訊、課程細節、註冊、成立日期，以及授予學位。第一本詳細列舉歐洲所有關於「藝術管理和文化管理」課程的著作以 Mitchell 和 Fisher（1992）*Professional Managers for the Arts and Culture? The Training of Cultural Administrators and Arts Managers in Europe: Trends and Perspectives*（《藝術和文化的專業經理？歐洲的文化管理者和藝術管理者：趨勢和視角》）一書為藍本，共收錄 77 個課程科目。1997 年，歐洲協會發表了 *Directory of Cultural Administration and Arts Management Courses in Europe*（《歐洲的文化行政與藝術管理課程目錄》），錄有 202 個課程，由 165 個組織（74 所大學，49 所學院，42 個協會、基金會、私人訓練中心和地區機構）提供。Sternal（2007）稱其 2001 年的研究發現了歐洲 299 個文化管理及與之相關的課程，涉及藝術管理、文化政策、文化遺產管理、文化工作、藝術與休閒管理、商業與藝術管理、視覺藝術管理、管理和文化資源的利用、文化項目管理，以及文化發展及管理議題。聯合國教科文組織（UNESCO）於 2003 年出版了 *Survey Commissioned to the European Network of Cultural Administration Training Centres by UNESCO*（《歐洲文化行政培訓中心聯盟受世界教科文組織委託調研》一書，錄有歐洲文化行政培訓中心聯盟收集的 291 個課程，地理範圍覆蓋東歐、俄羅斯、中亞、高加索地區。該研究的宗旨是向在讀學生和畢業生，包括專業人士，提供訓練課程的資訊。這份檔案所列課程，有不少與藝術機構或組織有着合作關係，教學方式多元。該書還展現了一幅關於目前文化管

理教育的全景畫面，呈現其發展趨勢，獻計供策。然而，這些文獻留有巨大的空白，即在全球範圍內進行課程搜索，並作跨國及地區比較，且從大中華地區的視角出發，基於該地區的研究編著，目前尚屬空白。

考慮到香港帶有意識形態的大灣區新定位，本書在一定程度上照顧中國大陸的國情：Dragićević Šešić（2003）指出在社會主義國家，為了規避意識形態，藝術學校將課程焦點放到文化和藝術生產的技術、經濟，以及適合藝術家的文化機構勞動法等方面。文科大學偏重於藝術技藝以及文化機構管理技能的訓練。在東歐和中歐，文化管理課程開設文化組織科學（基於系統理論，科學地組織文化工作）科目，並且在既定的社會環境中，將組織學原理應用於藝術管理的範疇。「節慶籌劃」、「文化旅遊」及「文化活動」等科目，亦包含在其所定義的學科範疇之中。如此，技術管理訓練可能完全取代社會人文和政治批判的議題，將社區藝術、文化多元化、改變社會的抗爭藝術等，排斥於課程範疇之外。其局限性是，文化管理實踐的範疇略嫌狹窄，經驗往往來自課堂教學和藝術機構的個案研究。另一方面，訓練注重過程，以傳授技術為教學目標。尤其在劇院和電影領域，電影和戲劇製作的技術培訓及其過程，被視為教學的重點。另一個影響社會主義國家文化管理課程設計的因素，是90年代以來商業管理和自由創業的提倡，包括對文化產業中文化政策教育的重視。因此，這些國家文化管理課程中商業培訓、創業教育，以及文化政策課程的比重有所上升。本書從大中華地區的視角出發，對這些課程亦會略花筆墨加以介紹。

第二篇（第四章至第七章）基於這一個視角，為大中華地區的文化管理教育事業的發展，提供充足的國際案例。第四章就所錄全球760個文化管理課程作出統計，包括在四大洲的數量分佈、在幾個主要發達國家的數量分佈；不同類型教育程度不同、類型結構、教育目標的課程在各洲及各國的數量分佈，以及各種就業預期的佔比。統計帶來一系列有意義的發現：

其一，全球文化管理課程數量最多的地域為歐洲，本研究查實為有357個。其次為北美洲，有309個。亞洲的文化管理教育亦蓬勃發展，不斷壯大。幾個發達國家當中，美國的課程數量最多，達285個，且已設定行業規範，規範教學目標與課程設置；其次為英國，有168個文化管理課程。

其二，全球文化管理教育的主流仍然是傳統的藝術管理／藝術行政。不難理解，20世紀60年代以來的藝術管理教育，伴隨着藝術管理形成專業，經歷了調整和規範階段，已然成為文化管理教育的核心與經典。其中，美國55%、加拿大56%的文化管理課程都屬於傳統藝術管理範疇，澳大利亞達到50%，亞洲發達地區也達到43%。部分國家如英國、澳大利亞等，因近年來文化政策傾向於創意產業，從而令創意產業課程佔比較高。亞洲的韓國和新加坡，也明顯重視創意產業：新加坡的創意產業管理教育與傳統藝術管理比重持平，韓國的創意產業課程則明顯高於藝術管理。此外，藝術管理在創意產業的環境中也出現了一些新的特徵和發展趨勢，如數碼技術的應用、全球化、文化政策等，顯示新型的藝術管理教育已佔一定的比重。

其三，全球絕大多數的文化管理課程乃碩士程度的課程。其中，歐洲和大洋洲，文化管理碩士課程的比例最高，分別達到64%和60%。唯北美洲本科課程比碩士課程多。尤以美國為最，本科課程佔比達39%，較為突出。至於教育程度和課程類型的相關性，本科以傳統藝術管理教育為主，佔比47%；其次為受文化產業影響的藝術管理教育。碩士課程的分佈與本科相仿，藝術管理教育比重略高，文化產業教育略低。文憑、證書及副修，皆以藝術管理教育為主。短期培訓中，受產業影響的藝術管理教育比重較高，達40%。

其四，各國及地區文化管理教育的目標相差較大。美國的教育目標與其課程類型高度一致，旨在培養服務於傳統藝術機構和非牟利文化組織的人才。歐洲泛文科教育的比重較高，達30%，課程組織相對鬆散。其他幾個洲則相對平均。亞洲較為突出的是對文化及城市規劃的重視。

第二篇第五章和第六章，分別對藝術管理和創意產業的課程設計進行分析和歸納，並引用大量案例，加以解釋，同時指出這些課程設計的獨特優點，向讀者推薦。第五章歸納了藝術管理課程的設計類型。其中，按課程內容劃分，可分為：視覺藝術、表演藝術管理，前者包括策展與博物館研究課程；後者則涵蓋專業劇院與音樂產業等課程。按教授方法／結構設計劃分，可分為：視覺藝術與商業管理結合的課程，以藝術管理核心課程為重點、引導學生深入探索並配以實習的課程；注重商業基礎訓練、偏重藝術生產管理訓練的課程，以及強調時代特徵的藝術管理課程。該章聚焦於課程結構，例如，推薦了一種由七個方面組成的課程設計模式，其構成體現為：一、提供理論背景（尤其是公共及非牟利文化組織的背景理論和營運原則）；二、培養學生批判性的思考能力；三、培養學生的藝術管理能力；四、設置文化政策科目；五、配備研究方法的培訓；六、安排文化管理實踐技能培訓，令學生獲取工作經驗；七、協助學生建構業界人際脈絡，促進其長遠的職業發展。筆者認為，這一課程結構的優點是涵蓋了藝術管理所需要的技能與知識背景，並凸顯了研究方法、實用技能、工作經驗，以及人際脈絡的重要性。對於大中華地區文化管理教育的課程設計來說，不失借鑒價值。

第六章主要研究創意產業課程的設計模式。受第三章創意產業教育特徵概念框架的指引，本章歸納出七種課程設計。第一種課程設計教授創意組織及專業管理的原理，為學生建立組織學的基礎，同時通過專業選修課培養幾個方向上的專才。第二種課程設計圍繞創意產業的生產與管理，着重培養三個方面能力：一、文科功底，即創作文化產品內容的能力；二、設計及技術能力，通過設計及媒體技術，將內容製作成文化產品；三、創意產業的組織管理能力。第三種課程設計圍繞創意產業生產和核心技術。第四種課程設計緊扣創意產業核心特徵，如創業、全球化、高數碼技術含量，以及市場化運作等。第五種課程設計，充分認識到創意產業的寬泛範疇，不同行業界別所涉及的具體業務技能

差別甚大，難以「無類而教」，因此，將課程範疇縮窄至創意產業的一個或幾個界別，如專門針對珠寶設計的課程、專門介紹圖書出版業的課程，以及專務媒體產業的課程。第六類課程的設計思路與第五類正好相反。第五類課程追求精專一科，第六類課程則培養「通才」，偏重創意產業的商業、法制和政策環境知識的傳授，以及研究能力的培養；此外，強調學生商業管理的能力，發展他們組織和項目管理的技能，以及創業的能力。第七類課程設計以創意地方營建、文化旅遊及政策為焦點，配以大量實例，培育從事文化發展諮詢及規劃的專才。

第七章研究文化管理的教學方法和技巧，強調平衡理論與實踐，並列舉在實務訓練方面富有特色的教學技法。如：創造真實感、體驗式教學、項目教學法、幫助積累人脈等。該章亦探索學生畢業後的出路，並列舉部分課程畢業生的真實案例。

本書有以下七個方面貢獻：第一，通過文獻回顧，梳理了在西方肇端及定義的文化管理學科領域的形成過程，使讀者對文化管理學科的歷史、性質及範圍能有所瞭解。第二，針對業內關注的文化管理教育議題，如藝術管理與管理學的關係、藝術管理教育的成效、學科歸屬問題、教育程度問題、學術研究的問題、畢業生的就業等，梳理了西方學術文獻，歸納出各派觀點及研究發現。第三，展開盡可能系統全面的搜索，查閱並收錄全球達 760 個發達國家及地區文化管理課程，為讀者瞭解全球文化管理課程提供大量資訊。第四，通過課程統計，對各國及地區的文化管理教育的特色和面貌作出分析。第五，推薦了一批體現學科邏輯及特色的課程，為學生就讀國外的文化管理課程，提供了指引性資訊。第六，基於理論和課程資訊，歸納提出了「藝術管理」和「文化管理」課程的設計模式，為大中華地區文化管理課程的設計提供參考資訊，使課程設計更有依據及針對性。第七，總結了文化管理的教學方法，期望對文化管理教育工作者能夠有所啟迪。

任何工作都有局限性，本書亦不例外。本書實質上只是完成了世界文化管理教育研究的第一步，即梳理書本知識和課程資訊收集的案頭工作，筆者未能親身體驗所列舉課程，對課程運作的實際情況及效果，未作現場瞭解。因此，本書對推薦的課程並無優劣評價，只是對照理論，推薦一批符合學理的課程設計和教學方法（即符合藝術管理及創意產業的運作邏輯和合理性）。此外，本書在研究過程中，涉及大量資訊，雖力求準確，但疏漏難免。文化管理教學工作者可在本書資訊基礎上，根據自身目標鎖定訪問對象，瞭解所推薦課程運作的實際成效；亦可進一步研究任教教授的教學思路、方法和風格，並設計專門的研究項目。最後補充一點說明：由於 programme（program）和 course 的中文翻譯都是「課程」，為區別兩者，本書在多數情況下，用「課程」一詞指代「programme（program）」，並以「科目」指代「course」。本書所含圖表，如未註其他出處，皆為筆者自製。

理論篇：
文化管理學科及其教育

「文化管理」如日初升，為時之新熱，然欲追本溯源，是否有跡可尋？本書開篇為文化管理文獻綜述，勾勒出從「藝術推廣」到「藝術管理」，再到「文化管理」學科領域形成和發展的過程，以及與之對應的專業教育的發展。尤其是「創意產業」與「文化政策與發展」進入文化管理學科的版圖，擴充了「藝術管理」的範疇，從而確定「文化管理」的學科邊界。另外亦探索了西方文化管理教育的理論與標準，展現出傳統的「藝術管理」在文化及創意產業環境中所面對的新挑戰。其中，系統能力的培養，呼聲日高，而適應全球化、藝術體系擴張、文化政策，以及擴寬融資管道，則被認為是當務之急。本篇繼而審視創意產業，辨析概念，闡釋特徵，探討如何培育創意，又如何激發創業之精神。本篇基於研究文化管理學科及其教育的英文學術文獻，文史浩瀚，雖浮光掠影，然脈絡了然，足茲方家玩味。

第一章
文化管理領域的形成

　　探索一個專業或學科領域的形成過程，必追根溯源，瞭解其發展的歷程、過程中的里程碑，並明確該學科在各階段的性質、理論的基礎、涵蓋的內容，以及學科的特點。文化管理，這一聽似新鮮，又似乎與某些傳統學科（如藝術、管理等）頗有淵源的學科，亦莫能外。Pick 和 Anderton（1996）呼籲藝術管理者需要更多地瞭解關於藝術和文化的過去和現狀。雖然文化管理的某些活動，例如文藝節目的編排、藝術品展示策劃已經存在數千年，中西方皆然；然而，「藝術行政」或「文化管理」正式發展成為一個專業及學科領域，卻是在特定的西方環境中，尤其是歐洲和美國。因此，本書論述的「文化管理」綜合西方學者的論述及研究，旨在梳理該學科在西方環境裏發展的脈絡，從而闡釋該學科的性質和特徵。從自發的「藝術推廣」商業活動到「藝術管理」專業及學科領域的出現，再到「文化管理」新的學科範疇的形成，本章將展示「文化管理」這門學科所經歷的三個發展歷程。

第一節
從「藝術推廣」到「藝術管理」

　　儘管對於不少人來說，「文化管理」這一名稱聽似新鮮，但其輔助藝術創作和宣傳的管理工作，其實古已有之。任何工作，皆需管理活動輔助之功，例如，組織歌唱比賽、小型展覽、聯歡會等，其中涉及的規劃、統籌、聯繫、宣傳、籌款等活動，便是管理藝術活動的工作。這類管理工作可分成兩個部分：一是通過獲取經濟、場地及其他物質條件，支持藝術家的活動；二是協助藝術家溝通觀眾，借此實現藝術作品的社會及經濟價值。這些活躍於民間市場以及協助官方行政的非系統的藝術管理活動，其實由來已久。

　　根據 Byrnes（2009）的論述，在西方歷史中，藝術的管理活動可以追溯到 2000 年以前。藝術管理活動的從事者「藝術經理人」（artist-manager），在藝術圈中是一個已成型的營運模式。當時在古希臘，最早出現吸引公眾駐足、與宗教儀式相關的公共集會與演出活動，其管理者多為牧師。牧師可說是在西方較早的輔助藝術活動工作管理者。儘管這些帶有宗教色彩的演出活動與現代意義上的藝術管理，在目的、形式等方面，差異較大，但在公共場地通過組織大型聚會以及演出活動，匯聚觀眾的管理活動的手法和技巧，卻與後來的藝術推廣以及藝術管理，頗有幾分相似之處，尤其是兩者皆涉策劃、領導、控制等管理技巧。在同一時期，當局開始資助戲劇節慶，且漸成風氣。這種節慶活動通常是由一個主管官員指導戲劇慶典的組織工作、富裕的市民提供財務資助，而城市則提供設施，讓演出活動得以展開。在這一模式中，主持活動的官員、主導藝術創作的導演，參與了演出管理，成為在藝術創作和觀眾之間構築橋樑的中間人。其中，現在的劇作家往往同時擔任導演，負責整個作品藝術效果。至此，從事藝術活動管理的團隊，已具雛形。到了羅馬時期，國家贊助的藝術節

慶成為全年公共活動中的一個部分。城市主管親自為他們的社區篩選及組織娛樂活動，同樣扮演了藝術管理者的中間人角色。該時期，專門從事輔助藝術創作、籌資，以及營銷活動的藝術家經理一職出現，該職近似於今天的製片人，即負責籌備所有演出需要的元素，或者說將演員和戲劇元素帶到戲劇作品中的一切輔助工作，如籌備道具、安排場地，觀眾宣傳等等。Byrnes（2009）根據古羅馬一年有一百多天戲劇節的研究，推斷古羅馬時期藝術家經理的管理技能已相當豐富。通過協助組織國家贊助的節慶活動，這些藝術家經理往往能為藝術家贏得當局的財政支持，並從中獲取商業利益。

隨着古羅馬的衰落，國家贊助節慶亦宣告瓦解。雖然古羅馬帝國的崩潰並不意味着所有藝術活動陷入停頓，然而進入中世紀以後，學者認為已無甚要者。國家財政資助的缺失使得不少藝術活動難以為繼：表演藝術團體四處遊街，以求生存；小規模的社區節慶為藝術家提供一些演出機會，使之勉強營生。中世紀的禮儀戲根植於教會管理框架之中，當社區發展，經濟情況有所改善之後，該種戲劇被搬到戶外。其他非禮儀式的戲劇以及各式娛樂活動，如雜耍、默劇等，亦有所發展。但總體而言，該時期歐洲並無重要藝術活動的記錄。文藝復興時期，文化藝術大繁榮。社會、政治、經濟以及文化環境的變化，改變了人們的世界觀。文藝伴隨着表演空間的構築，獲得空前的拓展；舞台專業人士分工日趨細化，如有人專門負責髮型、服裝、燈光、特別效果等。協調這些事務的專業人士從事更為複雜的藝術創作及演出活動，令劇院傳統後台的運作與管理得到協調。13—15 世紀宮廷舞帶來了芭蕾。17 世紀的關鍵進展之一是舞蹈學校訓練的發展，其中一所傑出的舞蹈學院於 1661 年奠基。在這些戲劇發展中，專門的製作及管理技能顯得十分重要（Byrnes, 2009）。

這個時期藝術管理技能的發展圍繞着尋找資金支援，一如今天藝術管理需要面對所面對的主要問題。教會資金、皇家資助，以及持份者資金是主要的融

資管道。管理的功能擴展到監督利潤向持份者輸送，保證持份者在組織的運營中獲得一定的利潤回饋。另外一個重要的問題是政治審查，這種情況在視覺藝術和表演藝術中都存在：教會和國家都會對藝術創作進行不同程度的審查，演員遴選條件苛刻。藝術家經理經常處於中間位置，需要為藝術家尋找傳遞藝術作品價值的管道，也要應對國家及宗教團體的打壓。當涉及資助問題時，這種藝術家和社會之間的複雜關係，顯而易見（Byrnes, 2009）。

17—19 世紀，藝術持續繁榮，不少劇作家、導演、指揮、音樂家、舞蹈家以及演唱家，受僱於新建的藝術公司和機構。在法國，劇院、戲劇以及芭蕾公司皆受國家文化基金的支持，表演藝術家獲得工資及補助。德國於 1767 年建立國家劇院，成為國家資助的藝術機構的典型。英國表演藝術公司亦趨繁榮：1870 年《初等教育法》及 1888 年《地方政府法案》幫助推廣博物館和表演藝術設施；專門資助藝術事業的英國藝術協會（Arts Council in England）於 1946 年建立。17—19 世紀的歐洲大陸，藝術產業管理結構以及系統的正式化，強化了藝術管理者的角色。在美國，劇院演出由巡遊演出團組成。該時期美國鐵路的發展幫助了巡遊表演團演出活動的範圍。演出公司不斷地出現或重組，管理構架則為製片人及票務機構所支配。和一些臨時的劇院不同，管弦樂隊和戲劇公司在美國的大都會中佔據越來越重要的地位。當中如富裕贊助商的支持，令紐約和波士頓相繼成立管弦樂隊。戲劇於 18 世紀初在美國首演，舞蹈則常出現於 18、19 世紀的劇院巡迴演出中（Byrnes, 2009）。

另一方面，視覺藝術管理以博物館管理和畫廊的經營為主。博物館的雛形可追溯到古希臘時期。「博物館」一詞的希臘語意為「繆斯的廟宇」。繆斯（希臘語：Μουσαι、拉丁語：Muses）為希臘神話中的九位古老女神，主司藝術與科學。學者 Nei Kotler 和 Philip Kotler 認為早期的博物館好比是學者的圖書館、研究中心以及沉思館；而古羅馬時期的博物館便是展示收集的戰利品。「博物館」一詞最早於 1682 年出現在英語詞彙中，Elias Ashmole 向牛津大學

捐贈古怪奇特的私人藏品，令博物館成為公共教育機構（Ambrose & Paine, 1993）。17 世紀，「博物館」在美國發展出一個獨特的模式，Kotler 和 Kotler（2008）指出，該時期大部分的美國博物館乃私人組織，為個人、家庭和社區所建，旨在傳承當地或地區的傳統，同時啟發社區居民。

進入 20 世紀，儘管經歷了兩次世界大戰，藝術管理卻發展迅猛，而被視作近四百年來政治、社會變革的結果的藝術機構（art institution）的出現，是一個轉捩點。所謂機構，是指組織和確立人類活動以及服務人類需求的社會組織。機構通常規模龐大、組織結構複雜，分工細緻，管理專業，且由社會成員的關係及具體的地點決定其存在。此外，機構成員共通的行為模式特徵、價值觀、信仰以及物資設備，亦是機構的特徵。藝術機構的目的是向藝術家提供持續的支援和認可，以支援藝術事業的傳承和發展。其中，表演藝術往往是國家資助藝術系統中的一個重要組成部分，而駐場經理及其他藝術行政人員管理的工作乃經營表演藝術機構的必須。不少社區的規劃已開始納入致力於藝術、歷史和科學的表演藝術和視覺藝術中心（含博物館）（Bynres, 2009）。

根據 Bynres（2009）的論述，20 世紀的歐洲藝術機構已向小型的社區擴展，發展並逐漸形成表演藝術空間的國家資助網絡，讓藝術經理和藝術家獲得更多的工作機會。第二次世界大戰之後，憑藉政府的支持，表演藝術的演出季節得以延長，劇碼增加，新設施獲得構建。20 世紀初，劇院商業化的潮流影響了表演藝術的發展：20 年代，劇院在與新興大眾媒體（如電視和電影）的競爭中，風光不再，不少劇院生計艱難。事實上，30 年代大蕭條後，只有部分城市（如紐約和三藩市）仍有能力支援演出公司。為擺脫困境，一批以商業化為路向的劇院悄然興起。50 年代，一個帶有實驗性的、以牟利為宗旨的（百老匯以外）劇院系統出現，令劇院演出重獲生機。該系統與非牟利的區域劇院系統（或「美京劇院銷售系統」，由維吉尼亞巴特劇院（Barter Theatre）、休士頓胡同劇院（Alley Theatre）、華盛頓島式舞台，以及三藩市的演員工作坊

構成）各佔半邊天。60 年代，通過國家資助，新的芭蕾與現代舞蹈的國家支援系統形成，美國舞蹈公司的數量迅速增激。到了 70 年代，管弦樂隊、古典樂團等較大型、更有系統的樂團更是蓬勃發展。Bienvenu（2004）回顧了 20 世紀藝術組織發展的歷程，指出有三個條件促成了非牟利藝術組織的發展，即一、非牟利界別的發展，與藝術機構的出現以及藝術慈善基金會的興起；二、藝術家和藝術組織經歷了籌款方式的巨大改變：從富裕贊助人處尋求資金贊助，到應對國家財政資助系統，這使藝術業務經營者必須具備閱讀國家財務資料以及報稅等能力；三、其他組織管理事務的處理，如市場營銷、觀眾拓展以及合約協商等亦日趨複雜。在這種情況下，藝術管理專業化的發展，勢不可擋，藝術管理專業亦呼之欲出。

以上的文獻綜述概括了西方藝術管理發展的簡史。有兩點值得關注：其一，20 世紀 60 年代藝術機構出現之前，藝術活動的輔助工作稱為「藝術推廣」（Art Promotion）。「藝術推廣」這個名詞由來已久，乃是一種藝術市場上的仲介商業活動。藝術推廣從業者，或稱「藝術推廣人」/「藝術家經理」，服務於藝術家個人，幫助藝術家從富裕的商人、政府等處，籌募贊助以獲得資金，並安排藝術創作所需的場地和設備，支援藝術家的創作。同時，藝術推廣人還是溝通藝術家和觀眾的橋樑，他們幫助藝術家溝通觀眾，闡釋藝術作品的內涵，宣傳藝術作品的價值，令作品獲得市場青睞。在此過程中，藝術品的社會價值和經濟價值得以實現，而藝術家亦得以確立聲名。藝術推廣仲介人的出現，讓藝術的輔助事務與藝術創作分離，使藝術家得以從油鹽柴米、市井買賣的「俗務」中抽身，專於藝術創作。這對於陶醉於色彩筆墨、不善言辭溝通的藝術家，無疑乃有力臂助，使之如虎添翼。仲介人的價值，不言而喻。隨着藝術市場的複雜化，藝術推廣仲介的定位，亦逐漸從個人發展為藝術代理組織，分工合作，令仲介的運作更為有效。一如畫廊在 16 世紀出現雛形，19 世紀漸趨繁榮，專門的策展公司則活躍於 20 世紀。這些組織皆

因襲了「藝術推廣」的性質。Varela（2013）解釋道：「藝術推廣」乃是「藝術推廣」從業者通過協調與各方惠顧者的關係，如政府、商界和私人的市民，保證藝術家的利益。因為早期（藝術機構出現以前）藝術家（包括小型私人藝術組織）的經濟來源，主要依賴私人商業和官方贊助，中間人協助藝術家面對複雜社會關係方面的角色，顯得頗為重要。圖1.1用漫畫的形式，示意藝術推廣人的仲介角色。值得一提的是，藝術家和藝術推廣者之間的關係，並非平等的合作關係（partnership）。從前藝術推廣從業者受僱於藝術家、服務於藝術家（Rentschler, 1998），這與後來的藝術機構中，藝術家與管理者的關係，頗為不同。

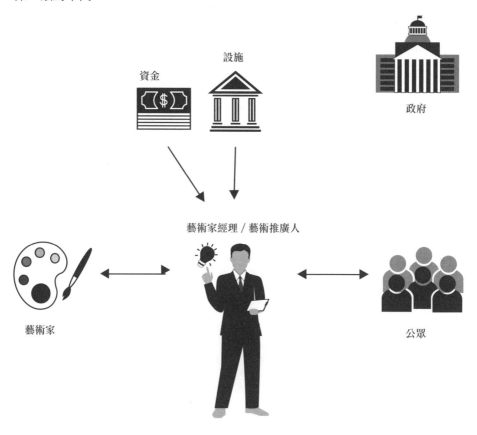

資金　設施　政府

藝術家經理／藝術推廣人

藝術家　公眾

圖 1.1　藝術推廣工作關係示意圖

其二，儘管藝術仲介對藝術家和藝術市場的積極作用，不容否認，但這並不足以讓「藝術推廣」成為現代意義上的「專業」，更遑論登高校之堂廡，傲立於現代學科之林。換言之，今天的學生在大學藝術管理／文化管理專業所接觸到的學科，同「藝術推廣」其實是兩回事，儘管兩者在「藝術」與「仲介」的原理上有部分重疊。文化管理正式成為一個現代職業，以及高等教育中的專業始於 20 世紀 60 年代的「藝術管理」。即該時代完成了從「藝術推廣」到「藝術管理」的嬗變，而這一轉變的直接誘因是國家為培養公民的文化身份，出資建設了大量公營的藝術機構（如博物館、劇院、藝術中心等），並支持其他公共及非牟利文化組織的設立及發展。二戰後，現代藝術政策在西方國家逐步完善。1946 年英國設立大不列顛藝術理事會（British Art Council），1957 年加拿大成立加拿大藝術理事會（Canada Council for the Arts），1965 年美國設立國家藝術基金會（National Endowment for the Arts），以國家撥款的形式資助並鼓勵文化事業。同期亦有非官方基金會開始資助藝術事業及活動，如福特基金會（Ford Foundation）。洛克菲勒兄弟基金會（the Rockefeller Brothers Fund）於 1965 年開始資助表演藝術，並於是年召集了一個全國市民研討會，討論如何推進表演藝術（Rockefeller Brothers Panel, 1965）。官方、半官方，以及私人的藝術贊助為藝術機構帶來了穩定的財政來源。香港第一個公營藝術機構——香港大會堂——建於 1962 年，亦與 60 年代這一世界潮流有着一定的關係。這一肇端長期影響了專業領域對於「藝術管理」或「藝術行政」學科的理解，即「藝術管理」是一項政府意志主導的國家文化工程，指的就是管理公共及非牟利的藝術（文化）組織，從而達到藝術政策所指向的目的，而不是簡單地培養為藝術家服務、周旋於藝術家與市場之間的仲介人士或組織。所謂非牟利藝術（文化）組織的一般形式是非牟利團體、協會或基金會，它們以推動和發展多種視覺和表演藝術類別為組織目標，如電影、雕塑、舞蹈、繪畫、多媒體創作、詩歌與表演藝術

等。70 年代公共及非牟利藝術組織和機構的數量劇增，而著名的公立博物館及劇院更成為國家及城市的文化地標，於是對文化組織專業管理的要求，同步提升。70 年代後期，公共非牟利文化組織對管理人才的需求出現了一些變化。Paquette 和 Redaelli（2015）綜合 Powell 和 DiMaggio（1991）、Peterson（1996）、Reiss（1970）等研究，指出當時的環境變得複雜，從私人贊助基金會到政府機構，藝術機構需要對不同的贊助人負責，這導致了藝術組織的官僚化，許多藝術組織需要能夠撰寫以問責制為目的的報告，又同時具備培訓技術人員的能力。例如，由洛克菲勒基金會（The Rockefeller Foundation）出版的《表演藝術問題與展望》（*The Performing Arts Problems and Prospects*, 1965）一書中明確指出對訓練有素的技術人員的需要。隨後，相關培訓課程由美國交響樂團聯盟（American Symphony Orchestra League, ASOL）和藝術商業委員會等「專業組織」推出（Redaelli, 2012）。[1] Martin 和 Rich（1998）則認為，合格的藝術管理者對於藝術機構的生命力至關重要。有經驗及技能的藝術管理者能夠幫助藝術機構成果運作，從而達到組織的宗旨。因此，藝術管理乃回應國家的藝術政策，致力於培養服務於公共及非牟利藝術機構及組織的專才。

「藝術管理」或「藝術行政」專業，在「專業職責」、「經營目的」、「與政府的關係」、「與藝術家的關係」，以及「營銷」等方面，都與之前的「藝術推廣」活動存在着較大的差異。最為顯著者，乃是藝術行政人員服務的對象是公共及非牟利文化組織，其職責是經營這些藝術機構或組織，而非直接受僱於藝術家個人，為其宣傳藝術作品。服務文化組織／藝術機構的目的是為了實現

1 　源於當時的嬰兒潮，以及與之相關的人口增長，大學和學院增加了藝術課程，社區及校園藝術中心增加了巡迴網絡，並為當地團體提供使用場地。藝術經理須懂得如何運營這些價值連城的複合式場地，並讓全年的日程滿額（Byrnes, 2009）。

組織的宗旨和願景，這種宗旨與願景往往與支持以純粹藝術或文化為目的，追求歷史保護、藝術卓越、藝術創新等價值的藝術創作活動有關。而這些藝術活動／作品本身由於對觀眾欣賞水準要求較高，導致市場購買力不足，往往唯有通過政府資助，方能獲得生存的資源與空間。與此同時，從政府的角度看，這些藝術活動所體現的價值追求對於文明的傳承、文化身份的塑造，以及社會的長遠福祉，意義重大，通常亦與政府藝術政策，及其背後通過公民教育培育國家意識的政治目的一致，因此有必要由政府出資，建立藝術機構，再通過藝術機構收藏藝術作品或提供演出的正規舞台，認可其藝術的價值，確立藝術審美標準，並以此影響社會風尚，提倡公民道德、培養市民意識以及國家身份認同。由是言之，藝術機構的目的是為了公民教育，服務於藝術機構的藝術行政人員的主要工作是落實政府撥款、經營機構，並且通過機構藝術營銷的功能，保證藝術作品有足夠的觀眾（Kolb, 2013），[2] 而不是如「藝術推廣」那般簡單地為「藝術家」這個個體推廣藝術作品，以實現其經濟和社會價值。從這個意義上來說，以宏大的國家文化傳承與公民教育為背景的「藝術管理」，其意義遠遠超越了「藝術推廣」，這也解釋了「藝術管理／藝術行政」——而不是「藝術推廣」——能夠作為一個現代意義上的專業和正規學科，在 60 年代成型的內在合理性。

2　實際上，從文化生產及營銷兩分的視角去研究，「藝術管理」的重點是支持藝術品的創作或生產，以及文化保育；至於藝術營銷及市場推廣的地位則相對次要。

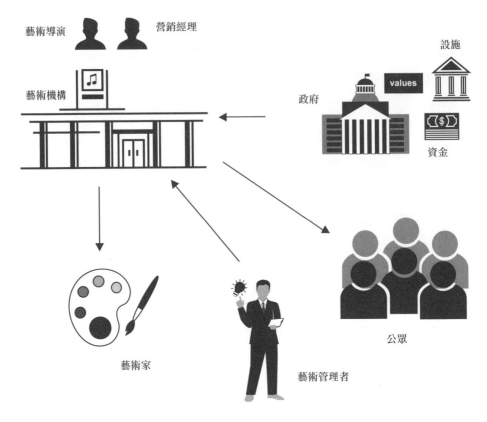

藝術導演　　　營銷經理

設施

藝術機構

政府　values　資金

藝術家

藝術管理者

公眾

圖 1.2　藝術管理工作關係示意圖

　　補充一點，藝術管理中的「市場營銷」（art marketing）同之前的「藝術推廣」的營銷活動，其實亦差異顯著。「藝術營銷」是公共及非牟利藝術機構經營活動的一個組成部分，而「藝術推廣」則是較為簡單的市場營銷活動。第一本配合「藝術管理」綜合探討藝術營銷的書籍出版於 20 世紀 70 年代，其焦點議題是如何通過廣告及預訂銷售的方式，協助公共及非牟利藝術組織拓展觀眾群。絕大多數的廣告以中產階級為目標顧客群，並將參與藝術活動描述成中產階級的生活方式。預訂銷售策略的目的是鼓勵回頭客，忠實地惠顧文化組織（Rawlings-Jackson, 1996）。這種文化組織營銷方式背後的邏輯是，藝術導演

和藝術家決定文化組織應當生產怎樣的文化產品和服務，然後將文化產品送到市場經理處，由市場經理決定如何運用廣告宣傳的手法進行推廣。受眾被視為面目一致，沒有個性及消費習慣差異的顧客。但此後，營銷理論有所改變，將藝術創作／生產和市場營銷功能之間的樊籬推倒，認為雙方都需要善加理解觀眾的動機和願望，以及藝術家個人的選擇，如此方能創作出符合文化消費者口味的藝術作品／演出活動。「藝術管理」中的「藝術營銷」和「藝術推廣」的「營銷」，不可混為一談（Kolb, 2013）。表 1.1 對「藝術推廣」與「藝術管理（行政）」的異同，做了比較：

表 1.1 「藝術推廣」與」藝術管理（行政）」的比較

	藝術推廣	藝術管理／藝術行政
職位名稱	- 藝術家經理、藝術推廣人	- 藝術管理者、藝術行政人員
職責	- 藝術家和公眾之間的媒介 - 獲取資源以支持藝術家的工作	- 分配政府資源以支援藝術事業 - 經營藝術機構 - 為藝術家吸引足夠的觀眾
營銷的目的	- 說明藝術家作品的社會及經濟價值	- 教育公眾 - 實現社會的整體福祉
與政府的關係	- 沒有固定的關係	- 依賴政府資源 - 實現政治目標
與藝術家的關係	- 受僱並服務於藝術家個人	- 非直接服務於藝術家 - 為獨立藝術家尋找機構的支援

資料來源：筆者根據相關文獻，整理總結所得

第二節
藝術管理

Kuznetsova-Bogdanovits（2014）討論了文化管理學科的特殊性，指出藝術與文化管理活動圍繞着非常主觀、且往往難以確定的對象——藝術而展開。然而，人們可以用管理學的角度去接近文化，視文化為可被管理體系輔助和塑造的對象。這些看法基於一個更為廣泛的趨勢，即將文化納入政治經濟學以及城市發展的研究範疇，在相關的學術和政治範疇展開討論。

一、藝術管理的定義及學科基礎

如上文所述，「藝術管理」領域的確立，是文化管理學科成型的重要里程碑，亦是該專業成型的標誌，與之前的「藝術推廣」有一定的關係，但又有着本質的區別。

Pick 和 Anderton（1996）將藝術管理定義為藝術行政人員致力於在藝術家與觀眾之間建立一個審美契約，令多數人從藝術中獲得最大滿足。在不同時期，契約形成的方法及形式有所不同。Bendixen 將「藝術管理」定義為「內在藝術表達和外部社會之間的一種協調」（2000, p.12）。這兩個定義基本上將「藝術管理」和「藝術推廣」混為一談，並沒有反映出藝術管理學科與藝術機構之間的關係，也沒有反映出管理學的視角。

其他作者和專業組織從專門職業的角度去解釋「藝術管理」。如 Bienvenu（2004）指出，「藝術管理（行政）」這個名詞不單指一個專業，且是各種相關職業的集合，包括各類藝術組織管理團體：博物館、管弦樂團、劇院、舞蹈公司、合唱組、表演公司等；也涵蓋各種工作，如籌資、市場營銷、觀眾拓展、

會計、房產管理等。有學者和組織將藝術管理的重點定位於藝術組織，而非個人，從管理組織學的視角解釋「藝術管理」。例如，美國權威組織藝術行政教育者協會（Association of Arts Administration Educators，簡稱 AAAE）指出藝術管理／藝術行政關注的最根本的問題是「創造、生產、傳播和管理創意表達。儘管藝術組織的日常經營活動看起來只屬於管理學的範疇，如系統控制、資源配置和引導，但組織運營背後有着更宏大的目標，即鼓勵藝術表達，來繁榮公共及私人組織。無論是牟利還是非牟利藝術組織，藝術管理者必須將藝術放在工作的核心。」（2012, p.25）這段話非常清晰地交代了有關藝術管理性質的三件事情：第一，藝術管理學科研究的核心議題是如何管理藝術組織。儘管藝術組織中的管理工作要經常與藝術家打交道，但藝術家個人並非該學科研究的管理對象。這與「藝術推廣」不同（當然，「藝術推廣」並沒有形成學科）。第二，因為組織是藝術管理的管理對象，因此，藝術管理將商業管理作為其理論基礎，或者說「藝術管理」乃商業管理理論嫁接到藝術領域而形成的學科。持相同觀點的有 Evard 和 Colbert（2000），他們認為藝術行政雖然與不少學科知識相關聯，如醫學、社會學、人類學，但最直接相關的學科仍是管理學。Evard 和 Colbert（2000）強調，「藝術管理」這一學科作為管理學的一個分支，至關重要，一如醫學當中的心臟學和神經學。第三，這種嫁接的過程使得藝術管理學科與商業管理學科存在着一定的差異，即前者的終極目標是為了藝術繁榮，儘管這種繁榮也會帶來經濟利益和社會效益，而後者主要追求商業利益。AAAE 這段定義是筆者到目前為止見到對「藝術管理」和「文化管理」最深入和精闢的定義。

與 AAAE 的觀點基本一致，且結合實踐經驗，展開論述的有鄭新文（2009）。鄭定義藝術管理為採用藝術管理技能，以最符合經濟效益的方法實現藝術家或藝術團體的組織目標。其工作方式是通過財政（制定預算、籌措資金、提高收入）、租賃設施及場地，以及人力（吸引觀眾、簽約藝術

家、安排服務）的安排，為藝術家創造最理想的工作環境，讓藝術家最大程度地發揮他們藝術創作的潛能（2009, p.2）。藝術活動需要與環境配合，鄭新文（2009）舉例，如休息室內是否提供開水、空調溫度是否適中等最微小的地方，都會影響到藝術家的表演。藝術管理者還應掌握藝術家對於演出環境、設施、作品難易程度等的要求，並提供符合這些要求的設施。比如根據Frenchman（2004）研究，空曠的場地易令觀眾分散，碗形的表演場地令注意力集中到表演者身上；如果是街上的遊行，花牌、拱形大門之類的裝飾，有利於將表演空間勾勒出來，從而示意這一空間的特殊性，並非日常生活空間。遊行演出路線的設計宜為觀眾提供高低錯落的位置，讓觀眾從不同角度欣賞演出。此外，藝術管理者還要平衡各種關係，在現有的經濟資源條件下，令藝術活動產生最大的社會、經濟及文化效益。這就解釋了「藝術」與「管理」這對看似矛盾的概念（Bendixen, 2000; Chong, 2000）如何能拼湊到一起，形成「藝術管理」的概念。鄭新文（2009）指出藝術管理工作的性質，涉及專業的組織、領導、營銷、籌款、人事管理、資產管理以及財務管理。這與 AAAE 肯定管理學為藝術管理學科基礎的觀點也是一致的。

至於管理學在什麼程度上可應用於藝術管理，這裏再引一段 Byrne（2009）加以說明。管理學的基礎是社會科學，通過科學和藝術的結合來解釋人們及組織的行為，其理論致力於預測在某種條件下藝術活動的結果及影響。如增加工人的工資，目的是為了激勵員工、提高產出。當然，僅僅從科學的角度去理解工人的生產活動是遠遠不夠的，因為人類活動往往難以完全通過可量化的變量加以解釋。例如，儘管工資增加，但工人因為心情不好，工作績效可能仍不理想。因此，管理學需要結合人性化的元素，例如智慧、創意、人格及解決問題技巧等個人質素（Byrne, 2009）。可量化的科學管理方法在藝術管理中有一定的適用範圍，但範圍有限。其可適用之情形有：盤貨與會計系統。該系統易於電算化，並能與辦公室電腦系統相連接，方便管

理工作。又如平面設計師如今大都採用電腦設計軟件作圖，設計報紙，比 30 年前的手繪剪貼法高效十倍，且視覺效果遠勝先前。再以表演藝術為例，量化的管理方式在清點票根、搭建舞台、彩色媒體分類、掛置燈具等方面則有相當效果（Byrne, 2009）。在多數情況下，可量化的科學管理方法並不適用藝術管理。例如，一個管弦樂演出前的排練，80 年前要花費 75 個小時，今天也一樣。技術無法讓表演藝術縮減成本或增加產量，其原因是藝術技巧往往需要通過不斷的練習和經驗的累積，方能成熟。其次，藝術創作的過程並非計劃的產物，而是創意、直覺和靈感引導的結果。因此，藝術管理採用符合藝術家個性的溝通與協調方式，或許比依賴可量化的科學管理方法，更為有效（Byrne, 2009）。

聚焦於藝術管理與商業管理的異同，Paquette 和 Redaelli（2015, pp.33-34）的研究指出，學術界的觀點分為三派（Palmer, 1998）：第一派聲稱管理藝術組織與管理其他商業組織幾乎沒有區別（Shore, 1987），原因是藝術管理的學科基礎是管理學，最初對藝術管理的學習和研究是在管理學科的背景下進行的。第二派認為藝術組織與商業組織存在着本質上的區別（Pick & Anderton, 1996）。藝術管理並不僅僅是「管理」，最重要的還是「藝術」（Brkic, 2009），只不過經濟和管理是藝術管理和管理學共同關注的議題。2000 年，藝間基金會（Interarts Foundation）的報告指出，文化管理首要的訓練課程是藝術技巧，然後才是文化／技術、職業／規劃，以及溝通的技巧。Evard 和 Colbert 則指出，藝術組織的特殊性又決定了藝術管理有別於工商管理：「藝術行政處於管理學的理論框架和藝術領域的交叉領域，因此，形成一個有別於管理學的分學科。」（2000, p.9）該文又提出，藝術管理區別於商業管理，主要體現在其非持續性管理的特徵上，具體來說，有四個方面：一、藝術管理致力於管理非連續性的事務，不少藝術活動乃基於項目發展而來，項目具有一定靈活性，並非管理持續的產品流。二、人力資源和領導力方面，不少藝術管理組

織員工並非全職，因此強調創意項目運行中的領導特質。三、雙重領導（藝術管理和行政管理）（Voogt, 2006）較為普遍。這種領導方式將業務和行政分開，有利於藝術家集中精力從事創作。四、財務與會計方面，藝術產品因公眾興趣差異而波動，且估價困難。鄭新文（2009）在討論藝術管理的經濟效益時指出，藝術品與其他商品的不同之處在於其需求與價格未必成反比。一般商品是需求上升，價格下降，藝術作品卻因無法大量複製，且貴在與眾不同的原創性與獨特性，降低價格實無可能。多年來，表演藝術的成本並沒有因技術的進步而下降，反而因藝術家地位的上升，以及中間人的參與，相應上升。同一個曲目雖然可以無限制的重演令利潤最大化，但這一純粹市場盈利的考慮卻難以滿足觀眾對藝術品質的要求，而演奏不同的曲目成本甚高，往往依賴資助。最後，市場營銷和消費者行為方面，文化領域的市場推廣歷史悠久，且扮演了一個更為主動的角色，市場營銷響應消費者需求。此外，藝術營銷經常基於口碑效應，通過直接的人際交流和交往，進行宣傳（Evard & Colbert, 2000）。第三派站在同前兩類完全相反的立場上，認為商業管理有很多需要從藝術管理和大眾藝術中學習的內容（Adler, 2006）。儘管這三派觀點比較盛行，但在藝術管理研究中仍然有一些不同的聲音，大都沿着跨學科的路徑發展，例如強調跨學科的特點，並提出學科標準（Hyland, 2009）。[3]

二、藝術管理專業及學科的形成

Dewey（2005）指出，專業課程的設立、同行評審學術期刊的創立、定期召開藝術行政學術會議、藝術管理教科書的出版、該領域國家或國際專業網絡

3　雖然關於藝術管理學科的話題經常在會議演講、討論，或者研究論著中被提及，但一般認為其探索價值有限，且有欠系統，因此在同行評審的學術出版物中出現較少。

的出現是藝術管理專業（領域）形成的一系列指標。[4] 其中，藝術管理正式教育課程的設立和發展是藝術管理這一學科逐漸受到學術界認可，並發展成為合法職業的最重要的標誌。

藝術管理進入高等教育層面，率先出現於 20 世紀 60 年代的美國。根據最新考證，1965 年加州大學洛杉磯分校（UCLA）的藝術行政碩士課程（工商管理學位）是第一個藝術管理課程（Laughlin, 2017）。1966 年，哈佛大學（Harvard University）在商學院設立了藝術管理研究中心，該中心與暢銷期刊《哈佛商業評論》在將管理學確立為藝術管理的學科基礎方面，發揮了重要作用（Chong, 2000）。該校暑期學校藝術管理課程創立於 20 世紀 70 年代，持續運營到 80 年代初。同在 1966 年，耶魯大學（Yale University）和佛羅里達州大學（Florida State University）設立研究生藝術管理教育課程（Chong, 2000, 2002; Dubois, 2016; Peterson, 1986; Paquette & Redaelli, 2015）。由於 UCLA 的課程數年後夭折，耶魯大學一般被認為是第一所正式開設藝術管理專業的大學，該課程設於藝術系，授藝術碩士學位。[5] 20 世紀 60 年代末，類似課程也出現在其他國家的大學中，比如 1967 年英國倫敦大學城市學院（City, University of London，當時的名稱是倫敦城市大學），1968 年俄羅斯聖彼德堡戲劇藝術學院（St.Petersburg Theatre Arts Academy in Russia)，1969 年加拿大約克大學（York University in Canada）、威斯康辛大學麥迪森分校（University of Wisconsin-Madison)，1971 年紐約大學（New York University）、印第安那大

4　DiMaggio（1987）用八項標準定義一個新的專業的形成。這些標準包括：（1）職業具備深奧知識，達至知識壟斷；（2）擁有職業道德及標準的體系；（3）擁有專業協會制定標準；（4）培訓機構獲得認可；（5）從業者得到認可；（6）在不同組織中，受僱從業者之間所彰顯的同儕互助；（7）即使職業標準與組織目標大相徑庭，仍需遵守對職業標準的承諾；（8）聲稱在職業實踐中奉行利他主義。Evard 和 Colbert（2000）認為在過去 50 年，藝術管理領域發展迅猛，在全球不少國家被認可為是一門有價值的學科及專業，達到了 DiMaggio（1987）八項標準中的數項。

5　耶魯大學所設立的課程，一說是劇院和表演藝術管理（Laughlin, 2017）。

學（Indiana University）、卓克索大學（Drexel University），1973年伊利諾大學斯普林菲爾德分校（University of Illinois at Springfield）與1974年美國大學（American University），先後設立藝術管理或其相關課程（Evrard & Colbert, 2000; Dewey, 2005）。在該時期，美國娛樂事業的明顯增長以及老一輩非學院派藝人的退休，令藝術管理正規訓練的需求繼續上升。及後，對藝術人才的要求更不止於愛好音樂、舞蹈或電影，而是通過優質的培訓，使之成為有經驗的行政人員，在不同文化機構擔當重要的管理職務（Martin & Rich, 1998）。

1966至1980年，藝術管理課程發展緩慢。但在隨後的三十多年中，即1980年至今，藝術管理教育卻發展迅速。1980年，大學層次的藝術管理教育項目有30個（絕大多數在北美和歐洲）。1983年，加拿大藝術教育協會（CAAAE）成立，並在班夫文化中心舉辦了一次會議，該會議由加拿大議會贊助，共有33個可提供或有意提供藝術管理課程的機構參與（Paquette & Redaelli, 2015）。1990年，這一數量迅速增加到100個左右。90年代末，在美國及加拿大，研究院學位課程有些聚焦於藝術娛樂管理，有些則偏重於舞台、視覺藝術或國家及社區藝術組織管理。1999年，全球總共約有400個藝術管理項目（Evrard & Colbert, 2000; Dewey, 2004a），其中包括為在職管理人員開設的短期職業培訓，以及本科及研究生層次的學位課程（Dewey, 2005）。本書統計截止到2018年3月，共錄得發達國家及地區文化管理課程760個。

在歐洲，藝術與文化管理的教育同樣起步於20世紀60年代。該時期由於執照、稅務以及公司法律日趨複雜，以及資助系統日益機構化，所有國家支援的藝術機構不得不委任能夠管理政府資金的專業管理人員。在西歐，對藝術和文化的公共投資需要更多訓練有素的文化組織管理者。為了提升組織有效性，政府大量支援藝術管理教育（Sternal, 2007），例如英國的藝術委員會和高等教育部門都對培訓藝術管理者負責。根據Paquette和Redaelli（2015）的研究發現，歐洲第一個藝術管理課程由John Pick在倫敦大學城市學院（City,

University of London）為藝術政策和管理系（Department of Arts Policy and Management Programme）創立，而第一個大學層面的藝術管理課程則是在 60 年代晚期由大不列顛藝術委員會（British Art Council）主任 John Field 設立。這些課程偏重於人文學科的基礎。70 年代，為了適應英國文化機構的「問責制」，藝術委員會開始為國家支持的藝術機構培訓新型專業人員（Selwood, 1997）。與此同時，地方政府通過 NALGO[6] 函授學院開展培訓，而市政府娛樂協會負責藝術和休閒辦公人員的資格考試。Sternal（2007）還指出，60 年代晚期、70 年代初期出現的藝術和文化管理課程，不僅設於大學學系中，如商學院[7]、政治科學、社會學系以及藝術教育系，也在藝術學校裏開班，如聖彼德堡戲劇學院（St. Peterburg Theatre Academy）和貝爾格勒藝術大學（Belgrade University of the Arts）。其教學宗旨與綜合性大學並無顯著差異。以上述兩個課程的教學目標為例，兩個課程皆致力於訓練學生發展以下技能：（1）獨立經營項目以及國際合作的能力；（2）從公共以及私人機構爭取資金的能力；（3）撰寫商業計劃的能力。此外，課程還聚焦於文化項目管理、文化活動管理，並且培養日趨重要的文化產業和媒體管理的技能。在法國和加拿大魁北克，高等商科學校（HEC）也開始設立藝術管理研究課程。90 年代初，中歐與東歐的文化界別出現了重大轉變——政治形勢的變化帶來經濟困境，文化藝術被推向市場化。與此同時，文化藝術的重要性也被推到高處。1992 年，歐洲通過了《馬斯特里赫特條約》第 128 條（現《阿姆斯特丹條約》第 151 條和《歐盟憲法》第 181 條），歐盟官方認可了藝術文化的重要性（Paquette & Redaelli, 2015）。學術機構的獨立，以及學商聯手成為伴隨文化管理教育在歐

6　NALGO 即國家與地方政府官員協會（The National and Local Government Officers' Association）是一個代表地方政府白領階層的英國貿易組織，成立於 1905 年。

7　Paquette 和 Redaelli（2015）指出藝術管理項目在法語國家和其他子地區也得到發展，項目大多數都隸屬於商學院。

洲繁榮的主要特徵（Sternal, 2007），這在 1992 年歐洲的一份職業藝術管理者培訓報告中亦有所反映。值得一提的是，學者 Suteu（2006, p.77）以國家為主軸，將歐洲藝術管理教育歸納為三種模式，包括「英國模式」、「法國模式」[8] 和「德國模式」。其中，「英國模式」受市場價值驅動，以集中的專業訓練和勞動力市場為主導。「法國模式」則以人文價值以及學院訓練為主導。該模式為西班牙、義大利、希臘，以及其他的中歐和東歐國家所追隨。「德國模式」平衡了以人文、學術和管理價值為基礎的教育，在奧地利、瑞士和克羅埃西亞等地受追捧。同時，Sternal（2007）注意到各國內部不同藝術管理課程的差異。

藝術管理課程的教育程度各國不同。Paquette 和 Redaelli（2015）引述 Conrad 和 Eagan（1990）、Conrad 等人（1993）的研究成果，強調在美國，最初發展的藝術管理課程大都是碩士課程，呈現出多樣化和專業化的特點。課程數量的增長，與新興領域和子領域多樣化發展，對應應用型專業培訓需求的上升。到了 70 年代，碩士學位不僅僅是通往博士學位道路上的一個驛站，它已成為學生在公共行業和私營部門獲取工作的一種資質證明工具。加拿大藝術管理教育緊跟潮流，例如約克大學（York Unviersity）於 1969 年在其工商管理（MBA）課程中設藝術管理課程（Reiss, 1991），到了 80 年代又相繼設立了更多相關應用性課程（Poole，2008）。80 年代，藝術管理本科教育在美國起步，90 年代趨於繁榮（Laughlin, 2017）；時至今天，美國的本科課程已比碩士課程為多。本書第二篇對當今全球文化管理課程的統計顯示，歐洲、大洋洲的文化管理教育，絕大部分是碩士課程。在亞洲發達地區，則是本、碩數量接近，本科略多。[9]

8　在法國，專門的藝術管理課程出現於 20 世紀 80 年代中期，90 年代出現了二十多個藝術管理課程（稱為「文化管理」），多數為研究生課程，2000 年起傾向於文化產業以及當地公民服務。此後，在法國和歐洲整體，此類課程數量急增（ENCATC, 2003）。到 2000 年代後期，其數量已是 80 年代的十倍（Dubois, 2016）。

9　詳見第二篇第四章。

Dewey（2005）認為，有兩個專業國際組織在藝術管理學科及其教育的發展中，扮演了重要角色：其一，成立於 1979 年 [10] 的美國藝術行政教育者協會（Associaiton of Arts Administration Educators, AAAE）。AAAE 在藝術管理領域形成和發展的過程中扮演了四個重要角色，包括：一、定義並捍衛了藝術及文化管理領域；二、通過服務於高校的藝術及文化管理教學與研究，推進了該學科領域及其教育的發展；三、藝術管理教育召集者；四、提供保護傘和公共平台，支援多元思想，並讓成員在該協會所搭建的公共平台，獲得有益資源。卸任不久的 AAAE 前主席 Sherburne Laughlin 大量閱讀該組織成立時的卷宗，並採訪 AAAE 過去 26 年的協會主席，對 AAAE 的發展歷程作了一個回顧，並且討論了該組織角色的歷史演變。根據 Laughlin 於 2016 年對該會前主席 E. Tayor 的採訪，70 年代的美國已有 18 家高校開設了藝術管理課程，AAAE 成立的初衷是幫助這些課程相互聯繫、相互支援。Laughlin 引述道：「所有這些成員正在做些前無古人之事，他們希望得以相濡以沫」（2017, p.83）；與此同時，這些課程亦希望為新課程加強認受性。當時論述的成立宗旨是：「為了代表藝術行政高校的課程，將教育引入對視覺藝術、表演藝術、文學、媒體，以及文化與藝術服務組織的管理中。」協會與支持教育同步的另一宗旨是專業和學科的建設，即定義一個正在出現的專業的、政策的，以及公共行動的領域，從而發展藝術管理的教學、研究與公共服務能力（Laughlin, 2017）。這兩個根本目的自協會創立伊始，持續至今。[11]

10 關於 AAAE 的成立年份有 1975 和 1979 兩說，此處採用 AAAE 前主席 Laughlin（2017）的說法。
11 筆者認為 AAAE 在藝術及文化管理領域的定義、捍衛及推進方面的獨特貢獻，價值巨大。筆者在香港任教期間，常常被其他學科（如藝術、文化研究）的同事質疑，藝術及文化管理有沒有必要獨立成科？這關係到文化管理課程存在的合理性。對文化管理學科的理解，就是在香港的大學教育者當中，亦有待普及。由此反映出，AAAE 以闡釋學科性質為宗旨之一，深有遠見，堪為領航組織。

協會早期的活動由會員分享有關資料、策劃專題演講，並組織聯合辦學活動。從 80 年代到 90 年代，協會對定義與守護藝術管理學位課程的核心特徵，作了大量的貢獻，包括為課程設立門檻、界定研究生課程的資質等（Laughlin, 2017）。2000 年以後，協會進一步推進藝術管理教育法、課程認證方法的研究，以及學科建設的研究。協會分別於 2004 年、2012 年以及 2014 年推出藝術管理本科及碩士課程的一系列標準，[12] 與世界其他地區的藝術管理協會建立聯繫，並為全美藝術管理教育工作者搭建平台，為協會成員謀取更多福利（Laughlin, 2017）。

2004 年全美有 46 個藝術管理研究生課程，其中 40 個是 AAAE 的成員。2012 年，全美藝術管理研究生課程的數量已經上升到 82 個，其中 46 個是 AAAE 的成員。本書統計到 2017 年為止，美國藝術管理課程錄有 285 個，AAAE 成員 150 多個，無論課程的焦點為何，這些課程大都教授藝術管理的方法和技能，讓畢業生能有效開展複雜的文化管理機構的事業。課程亦培養學員欣賞藝術，瞭解藝術組織所處的經濟、科技及政治氣候，並且積極應對所面對的時代挑戰與契機（Martin & Rich, 1998）。AAAE 在 90 年代以前只接納本國的藝術管理碩士課程為成員，90 年代以後，也接納本科課程為會員，同時，會員資格向非美國課程謹慎開放。由此形成了以美國課程為主，其他國家課程為輔的會員區域。例如，香港教育大學創意藝術與文化榮譽文學士即是 AAAE 成員，該課程也是本港唯一一個 AAAE 的成員。除了高校設立的藝術管理（行政）課程數量日增，一些由非高校藝術機構，如克萊蒙特大學的蓋蒂領導力研究所（Getty Leadership Institute at Claremont University）和甘迺迪中心的德沃斯藝術管理研究所（DeVos Institute of Arts Management at the Kennedy Center）

12 該協會的課程資格認證方法尚未形成的原因是，有學者意識到藝術管理課程的定位及面向多元，將所有課程繩之以同一套標準，難免爭議（Laughlin, 2017）。

（Paquette & Redaelli, 2015, pp.19-20），也在不斷開設藝術管理（行政）課程，並有少數成為 AAAE 成員。AAAE 的入會條件是該課程的課程主任必須在藝術管理方面擁有雄厚的實力，發表過諸多作品，持有三年以上的藝術管理專業學歷並對課程敬業；課程須建立為業內認可的教學內容，以及擁有良好的畢業生記錄（Varela, 2013; Laughlin, 2017）。

其二，AAAE 的姐妹組織、歐洲文化行政培訓中心聯盟（The European Network of Cultural Administration Training Centres, ENCATC），成立於歐洲文化管理教育界的標誌性年份——1992 年，成立的地點是波蘭的華沙。陳鳴（2006）指出，20 世紀 80 年代以後，歐洲的藝術管理教育出現了跨國聯盟的趨勢。1987 年，文化信息和研究歐洲聯絡中心（The Cultural Information and Research Centres Liaison in Europe, CIRCLE）在德國漢堡成立了歐洲首個藝術管理教育研究協會（陳鳴，2006）。90 年代初，歐洲處於文化、藝術和媒體領域大變革的背景下，需要一個新的機構，能夠更有力地協調各國的文化管理培訓，以及文化政策的銜接。ENCATC 致力於引導文化（藝術）管理的發展，提高歐洲文化管理培訓水準，並擴大網絡中各組織成員之間的合作、促進培訓中心之間的資訊交流、為歐洲政府部門提供關於文化管理教育和培訓方面的政策建議、支持成員興趣領域的研究，以及為藝術管理和文化管理者提供訓練課程。該組織出版了一系列的教科書（詳見第二章第一節第二點），歐洲的藝術管理教育此後獲得了較大的發展。該組織截至 2019 年 1 月，共有位於歐洲、北美洲、亞洲（台灣）等地的 139 個成員。成員有大學藝術及文化管理課程、獨立藝術從業者，也有政府文化行政機構。儘管用今天的眼光來看，這兩個組織的藝術管理教育主張顯得相對保守，尤其未能跟上文化經濟及產業發展的潮流，但兩個組織在構建正式藝術管理教育過程中的重要貢獻，不容忽略。

除此之外，Bienvenu（2004）也提到了其他一些組織，在美國的藝術管理

教育中發揮了積極作用，包括：美國表演藝術協會（Association of Performing Arts Presenters）、美國博物館協會（American Association of Museum）、博物館館長協會（Association of Art Museum Directors）、美國室內音樂（Chamber Music America）、美國交響樂團聯盟（American Symphony Orchestra League）、美國合唱（Chorus America）、美國全國州立藝術代理（National Assembly of State Arts Agencies）、美國戲劇（Opera America）、美國全國藝術協會（National Art Education Association），以及美國大學、學院以及社區藝術行政人員協會（Association of College, University and Community Arts Administrators）等協會組織。

受美國和歐洲的影響，其他國家亦有成立藝術管理協會組織。例如，上文提到的加拿大藝術行政教育者協會（The Canadian Association of Arts Administration Educators），為加拿大藝術與文化管理領域的教學活動提供服務。[13] 北美和歐洲的這些協會在 2010 年以後影響了亞洲。亞太地區的第一個藝術管理協會組織成立於 2012 年，名為「文化教育與研究亞太網絡」（Asia Pacific Network for Cultural Education and Research），由新加坡拉薩爾藝術學院發起，旨在推進藝術文化管理，以及文化政策領域的研究。該舉措回應了亞太地區對文化教育的呼籲，同時搭建了一個廣闊的國際交流平台。[14] 這一潮流也影響了亞洲的發展中國家，例如，中國大陸近年也成立了藝術行政教育協會（The China Association of Arts Administration Educators）。因超出本書的討論範圍，在此不作展開。

另一個標誌是藝術管理專業期刊在歐洲和美國相繼出現，如 1977 年創辦的《文化經濟期刊》（*Journal of Cultural Economics*）與 1994 年創辦的《文

13　詳見該組織的官方網站：https://www.utsc.utoronto.ca/~helwig/caaae.html

14　詳見該組織的官方網站：http://www.ancernetwork.org/mainap/about-us/

化政策國際期刊》（*International Journal of Cultural Policy*）。70 年代早期創辦的《藝術管理、法律和社會期刊》（*Journal of Arts Management, Law and Society*），主要刊登藝術管理和文化政策的文章；1998 年創辦的《藝術管理國際期刊》（*International Journal of Arts Management*），則較為廣泛地覆蓋藝術管理的各種議題，且是討論藝術管理學科建設最多的學術期刊。藝術管理學者的投稿一般傾向於自己熟悉的管理學領域期刊，如《營銷、管理科學季刊》（*Journal of Marketing, Administrative Science Quarterly*）等。[15] Yves Evard 和 Francois Colbert（2000）認為專業學術期刊的重要性並不止於傳播知識，更為新興學科領域形成的標誌之一。[16]

此外，不少期刊都會定期舉辦活動，彙聚學者，探討研究成果。以文化經濟為主題的聚會始於 1979 年。藝術管理的第一次國際會議於 1987 年在漢堡舉行，由此在歐洲範圍內開始出現定義藝術管理的研究。該屆會議明確提出推進文化（藝術）管理學科發展的五大措施：（1）召開專家會議、（2）投資學研究和文獻保存、（3）促進個人和參與培訓的機構之間的交流、（4）通報該領域內的國際組織發展近訊、（5）建立藝術管理的國際性協會（Leroy, 1996）。以藝術管理為主題的專門的學術會議則始於 1991 年，即第一屆國際文化及藝術管理會議，該會議吸引了 150 至 200 人參與，在 1987 年會議的基礎上，探討了一系列與藝術管理學科發展有關的議題。事實上，藝術管理專業刊物、會議、高等教育培訓項目和相關組織的出現，表明藝術管理這一學科和專業，已經初具規模（Dewey, 2004a）。

15 Evard 和 Colbert（2000）將期刊分成兩種類型，以（管理）學科為基礎的期刊和藝術管理專業期刊。

16 一些藝術管理雜誌，例如 1989 至 1991 年發行的《澳大利亞藝術行政管理》，以及 1984 至 1989 年發行的《藝術政策和管理》，皆為短壽期刊。20 世紀 90 年代後期以來，無論是從實踐層面還是從學術層面來說，國際文化與藝術管理協會（AIMAC）和《國際藝術管理期刊》（IJAM）都在推動有關藝術管理的學術討論，在該研究領域中處於主導地位（Evard & Colbert, 2000）。

隨着就職於公共及非牟利的文化組織的專業人士人數日增，這個職業群體慢慢顯形。如此，這一群體有些什麼特徵？Paul DiMaggio《藝術的管理者》（1987）一書是早期研究藝術管理工作者的代表作，介紹了在劇院、管弦樂團、博物館，以及社區藝術組織中工作的藝術管理者的背景、訓練和工資水準。藝術管理人員跨學科的教育背景乃是這個群體的一個重要特徵。此外，根據 DiMaggio（1987）的描述，大部分的藝術管理者屬於中產階級，獲得良好的教育，專業或為管理學，或為文科，如英文、歷史和外國語等。事實上，在 20 世紀 80 年代，僅有少數藝術管理人員真正持有管理或者藝術管理專業的文憑，大多數只是相關文科或語言專業教育背景。博物館管理工作的最上層多為男性，佔比例達 85%；劇院最高管理層 66% 為男性，女性則在社區藝術組織中大量就職，達 55%。資料亦顯示，藝術管理入行較為簡單，管道多元，整個系統較為開放。DiMaggio（1987）關於行業訓練的報告提供了一些有趣的發現，其研究顯示，很少有藝術管理者認為自己在入行之前準備充足，少於 40% 的人認為自己在預算、財務管理、規劃與發展、人事管理以及政府關係方面，已做好充分的職業準備，而勞動關係方面的準備，則更為欠缺。絕大多數藝術管理者認為自己是在實踐中獲得知識，掌握技能。DiMaggio（1987）還按重要性排序，列出了 26 項藝術管理人員應備技能，參見表 1.2。

根據 William J.Byrnes（2009）的研究，藝術行政人員今天的專業面貌與 20 世紀 80 年代也沒有太大的區別。藝術管理人員擔任利益平衡、統籌管理，以及藝術推動及傳播者的角色。鄭新文（2009）指出，藝術管理工作未必盡是美差，因為藝術管理工作通常以藝術活動為中心，而藝術活動多在週末或夜間，因此，藝術管理人員無固定工作時間，且工作時段偏長。且常有「吃力不討好」的情況出現。從事這一工作需要情感投入，從藝術工作的策劃與組織中，獲得滿足。

表 1.2　藝術管理關鍵技能（價值排名）

排名	關鍵技能	排名	關鍵技能
1	領導力	14	公共講演
2	預算能力	15	社交禮儀
3	團隊建設	16	資訊管理
4	籌款	17	社區溝通及教育
5	交流溝通技能及寫作	18	會計
6	市場營銷／觀眾培育	19	某一藝術領域的專門才藝
7	財務管理	20	批判性的理解
8	美學及藝術感	21	跨藝術學科知識
9	捐募者／志願者關係處理	22	人際關係／組織
10	策略性管理	23	合約法
11	資助申請寫作	24	統計分析
12	公共關係／新聞界關係	25	集體議價能力
13	組織行為	26	電腦程式設計

資料來源：DiMaggio（1987）研究報告

第三節
從「藝術管理」到「文化管理」

　　20世紀90年代出現了從「藝術管理（行政）」向「文化管理」的轉變（圖1.3），其初露端倪在20世紀80年代。討論「藝術管理（行政）」和「文化管理」的區別，筆者認為一方面需辨析兩詞的語義，另一方面亦需探索這兩個詞所指向的學科性質和範疇的異同。Matarasso和Landry（1999）質疑文化管理作為一門學科或專業，應當狹窄地僅限於藝術範疇，還是應當包括Raymond Williams所說的文化乃生活的全部。Dewey（2004a）發現，「文化管理」一詞偶爾也在藝術管理領域中出現，並強調在這個專業名詞中，「文化」僅指「智力活動，尤其是藝術活動的作品和實踐」，而非Raymond Williams所指的覆蓋整個生活範疇、衣食住行各種方式、活的「文化」。從這個意義上說，「藝術管理」也可稱為「文化管理」。學者關於文化管理是否已正式成為一門學科，也尚有爭議。Devereaux（2009）認為文化管理是一個存疑的領域，而非獨立的學科。也有部分學者認為文化管理尚未形成或達到以研究論文界定的學科（Hyland, 2009; Paquette & Redaelli, 2015）。與之相反，Varela（2013）則認為雖然文化管理與其他學科有不少相似之處，但差異仍然存在，並認為文化管理已經成為一門正式學科。北美學者Dewey（2005）與Evard和Colbert（2000）等人也認為文化管理已從專業發展成為學科。在美國，使用「藝術管理」和「藝術行政」二詞較為普遍，「文化管理」甚為少用，「文化管理」被認為與文化政策有關，以及政治掌控文化。在歐洲以及北美的加拿大，「藝術管理」與「文化管理」（Cultural Management）通用，而「文化管理」一詞更為常用，原因是由於歐洲人理解的文化管理，更多地建基於人文學科的傳統，認為是文化影響了管理，故稱「文化管理」。

　　然而，從一個偏向美國視角的學科發展的角度出發，「藝術管理」並不等

同於「文化管理」。從「藝術管理」到「文化管理」，最主要的差異是學科領域及範疇的擴展，以及所管理的組織性質的不同：從一個原來僅僅圍繞着高雅藝術創作及管理的學科（博物館、劇院、文獻、圖書館管理等），演變成廣泛構築的、由非牟利[17]與牟利[18]文化組織共同構成的「文化範疇」（cultural sector）[19]，其範圍涵蓋了電視廣播、媒體、藝術資助委員會、電影、主題公園等多個領域（Evrard & Colbert, 2000; Byrnes, 2009）。Dewey（2004a）指出，從「藝術管理」到「文化管理」，轉變的關鍵體現為兩點：其一、從藝術範疇拓展到整個文化領域；其二、從行政管理拓展為經營管理。然而，在北美和歐洲的環境中，藝術管理發生轉變的原因是什麼？從新技能和專業能力要求的角度，更為廣泛的「文化管理」又意味着什麼？

圖 1.3　文化管理學科發展經歷的三個階段的概念示意圖[20]
（資料來源：筆者綜合相關文獻，研究繪製。）

17　非牟利組織，以非牟利的社區服務為宗旨，其組織原則禁止向組織所有者分配利潤。

18　牟利性組織存在的目的是追逐利潤，組織所有者有權決定保留所有利潤，或將部分利潤用於業務發展。再者，他們可以通過薪酬計劃和員工分享部分利潤。這裡的「利潤」是一個會計術語，與收入超過支出所得盈餘有關，但不限於此。

19　這裡的「文化範疇」（cultural sector）可被廣泛定義為由不同類型的個人和組織組成的一個集合，這些個人和組織參與文化創作、生產、分配、保存有關藝術、歷史文化遺存、各類設計，以及組織娛樂活動等（Wyszomirski, 2002）。

20　這一由三個階段構成的文化管理學科發展概念圖乃基於美國學術界的觀點，結合上世紀 90 年代後期歐洲領銜推動的創意產業的思潮，以簡約的形式，向亞洲介紹世界文化管理學科的發展歷程。必須承認的是由於對「文化管理」理解各洲不盡相同，各地的具體情況存在一定的複雜性。

根據 Dewey（2004a, 2005）研究，在北美和歐洲，藝術政策和管理領域在 20 世紀 90 年代發生了系統性的改變。「變革管理」（risk management，有時亦作「危機管理」），即因應外部世界的變化調整並作出反應，是其中的關鍵。這些名詞經常出現在各種會議、專題研討和職業協會及組織的宣言中，影響文化組織及藝術品的管理。Wyszomirski（2002）指出，30 年的顯著增長、10 年的深刻變化，使得非牟利藝術和文化機構及部門意識到，進一步自我改革，以積極適應新的形勢是生存和發展的必須；而對新的財務管理模式的掌握、適應全球化的經營環境、理解文化政策，則為首要任務。Wyszomirski（2003）認為，所謂外部世界的變化，主要指技術的快速進步、全球化、全球人口變化和關鍵行業及領導者的更替。這些因素導致社會環境的持續變化，並通過社會議題的討論、價值觀、公眾偏好，以及消費行為模式的變化反映出來。值得注意的是，在不同地區、國家、城市和社區的社會政治和經濟環境下，系統性變化存在着較大差異。

　　Dewey（2004a）提出四個專業議題論調的轉變（亦稱「範式」，paradigm）[21]（見圖 1.4）：第一，世界體系因為全球化的力量而轉變。在全球範圍內，通過文化之間的相互作用來實現本土化，是全球力量被本土化篩選、過濾，進而吸收的過程。第二，由於精緻藝術、商業藝術、應用藝術，以及業餘藝術和文化遺產之間的界限逐漸模糊，藝術體系自身正在發生轉變。文化領域的視野正在擴大，從只對精緻藝術的關注，到對更廣泛的文化範疇的關注，包括五個領域的文化活動：精緻藝術、娛樂產業、應用藝術、傳媒和業餘藝術。第三，人們逐漸意識到國家和國際政策的限制或支援，正在深刻影響文化組織的管理，這導致了文化政策體系的轉變。因此，影響文化領域的政策範圍正在

21　範式一般是指「對選擇相互關聯的假設、條件、價值、利益和過程的一種普遍理解；什麼是可取且可行的目標；預期結果是什麼」（Cherbo & Wyszomirski, 2000, p.9）。

擴大，甚至拓展至國家和國際。第四，經濟形勢的變化導致了藝術贊助體系的改變。新的贊助模式反映了從私人領域獲取資金贊助，或者拓展資金來源的趨勢。對每個範式轉變的討論，需探索相應的變革管理的能力。

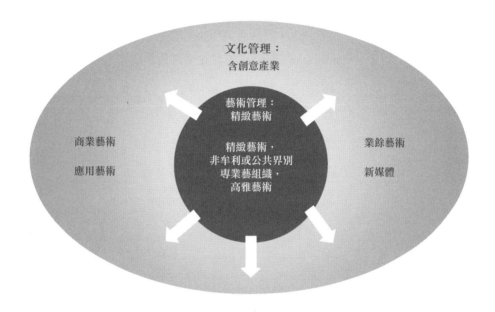

圖 1.4　從「藝術管理」到「文化管理」概念圖
（資料來源：筆者基於 Dewey（2004a）的研究繪製。）

一、世界體系的改變

　　Dewey（2004a）提出的第一個轉變，是世界體系的改變；儘管就改變的影響和原因，至今尚無統一的界定標準。文化管理者對「全球化」關注的焦點是：全球化如何使世界各地的文化，趨於類似或差異？其中一個術語是「在世界和本土的辯證統一中產生一種介於同質化和異質化之間的張力」，進一步說，全球化時代可能就是「佔主導地位的國際體系」（Friedman, 2000）。全球

化也可以理解為一種複雜的連接關係。通過各類社交網絡，如 Facebook、互聯網、Twitter 等，世界各地的聯繫越來越緊密。現代社會生活的特點是「相互聯繫和相互獨立的社交網絡快速發展且愈加緊密」（Tomlinson, 1999, p.2）。在世界一個角落發生的事情，瞬間傳播到其他地方。此類案例，不勝枚舉。用 Scholte（1999, 2000）的話說，這解釋了全球化有賴於理論轉變、新的理論指向世界體系的現象。Huntington 則認為：「從更廣闊的角度可以看作是文化認同，正在塑造冷戰結束後的聚合、解體和衝突模式。」（1996, p.20）。

民族國家可以被看成是被嵌入國際社會結構的元素，且並非全球化世界體系中唯一，甚至主要的角色（Finnemore, 1996, p.145）。有關藝術和文化領域內全球化作用的軌跡，Dewey（2004a）引述 Wyszomirski（2000）的研究，有六種可能的結果：一、「美國化」（Americanization），即 1970 年之後，以美國為主導的世界影響，大則軍事、經濟、政治和科學領域；小則流行文化、美食、商業，以及地方政治。二、某種程度的「同質化效應」（homogenization）[22]，全球化人口流動以及不同文化之間的互動，令不同文化的人群，趨向混合。例如，在香港這個國際化大都市，人們來自世界各地，他們的生活方式相互影響。雖然傳統觀念認為香港文化根植於嶺南文化，但它以英語為官方語言、並吸收了西方的符號文字、美食、生活方式等。因此，香港文化也已經不再是純粹的嶺南文化。三、「再多元化」（repluralization），新文化的輸入使得本土文化再起變化。四、「商品化」（commodification），全球化促進了文化貿易。五、「全球主義」，即視全球性的特徵高於本土特徵。六、「全球在地化」（glocalization），即本土文化對於全球文化的回應（Wyszomirski, 2000）。Dewey（2004a）認為，討論全球化的關鍵在於，無論社會是否選擇應對全球化，都必須考慮世界體系這一因素。由於全球化的發展，各國社會根本

22 相互關聯物質的密集混合或集群，形成一個穩定的階段。

無法僅僅關注本土文化，而忽視各類跨國和國際組織的準則。這些國際組織和國際準則可能會對一個國家的文化環境、文化組織、文化競爭和公眾偏好，產生深遠影響。

正在轉變的世界體系對文化管理者的管理國際文化互動，與代表文化身份的能力提出了更高的要求。為了應對全球化的影響，文化管理者需具備國際視野、熟悉國際旅遊和國際文化貿易，並具備國際性的談判協商能力。這就意味着，隨着國際文化貿易和文化旅遊等行業對人才的需求不斷擴大，理解世界各地文化、瞭解不同地方法律和辦事制度的能力，相對變得越來越重要。同時，專業人士也應該擅長用文化表現當地民族身份特徵（Dewey, 2004a）。

以世界博覽會為例，世博會[23] 是一個大型的世界性展會，由世界各地的城市每四年申辦一次。世界博覽會的主要景點是各國展覽館（national pavilion），表現參展國的文化身份認同。以 2010 年上海世博會為例，各國展館皆具本國文化特色，如中國國家館猶如古代帝王的皇冠，建築靈感來自中國古代屋頂造型，稱為斗拱或者中國鼎。斗拱是一種用於支撐大型飛簷的傳統木質支架，距今已經有近兩千年歷史；澳大利亞國家館使用竹子這一元素，讓人聯想到澳洲土著文化。跨文化對話和交流解決方案成為世博會的重要組成部分。為了應對全球化的挑戰，藝術組織需要具備維護本土身份、多元性和多樣性的能力。

由於文化領域的「軟實力」逐漸被認為是外交政策的一個重要因素，文化管理專業人士在外交和跨文化交流中發揮重要作用（Dewey, 2004a）。例如，

23　世博會源於法國舉辦展覽會這一傳統，到 1844 年，法國博覽會的規模達到頂峰。20 世紀 30 年代以前段被稱為工業時代，展覽的主題為貿易、技術發明和進步。從 20 世紀 30 年代紐約世博會開始，展覽的重點轉移到各國文化，以具有文化意義的特定主題為基礎，關注世界性議題。在面向未來的同時，其範圍由現實生活擴展到理想化世界。雖然技術和發明依然十分重要，但卻不再是博覽會的核心主題。世博會主題的代表性案例有：「建設明天的世界」（紐約，1939—1940）、「和平源於理解」（紐約，1964—1965）和「人與他的世界」（蒙特利爾，1967）。

為他國藝術品舉辦展覽是釋放兩國（或兩城）邦交善意的有效方式。2012 年在香港舉辦的畢加索藝術展，以及 2016 年的莫奈畫展，不僅提高了人們對法國文化的興趣，也鞏固了香港和巴黎兩個城市之間的友誼。再以兩岸兩個最重要的博物館：北京故宮博物院和台北國立故宮博物院為例，這兩個博物院皆為藝術瑰寶彙集之重地。蔣介石（1887—1975）於 1949 年退出中國大陸後，帶走了一批藝術珍品。此後，這些藝術品成為台北國立故宮博物院的核心藏品。前幾年，兩岸關係有所改善，雙方曾積極商討為兩地藝術品舉辦共同展覽，以體現國家統一的外交期許。然而，舉辦共同展覽所面臨的主要問題是展覽的具體地點。台北國立故宮博物院對於在北京舉辦展覽持保留態度，而北京故宮博物院一直不願將其藏品送往台灣。若在其他國家舉辦展覽會，認為有損於中國的國家認同。有人建議將展覽地設在香港。儘管此事懸而未決，但從中我們不難看到文化管理與政治的密切關係——一個優秀的文化管理者應該瞭解如何運用文化手段（如藝術展覽、交響樂演出、電影或其他方式的文化形式），達到政治目的。

二、藝術體系的改變

第二個顯著變化是精緻藝術向更廣闊的文化領域的轉變，後者彰顯文化產業的無窮活力。根據 Cherbo 和 Wyszoirski（2000）的解釋，筆墨隨時代、藝術的功能與時俱進，藝術活動的範圍及其在人群的分層，亦受到時間、地點的影響，且為政策和權力所左右。藝術體系的五個不同部分包括精緻藝術、娛樂產業、應用藝術、傳媒和業餘藝術，以精緻藝術（以公共非牟利專業組織之經營對象為典型）、商業藝術（如娛樂業）、應用藝術（如建築、工業設計）、獨立藝術（如業餘愛好者）和傳統藝術為代表。在美國，精緻藝術是一個專業：

由職業藝術家和非牟利文化組織[24] 攜手，共同構建了傳統精緻藝術的社會生產方式。該學科可進一步細分為幾個不同的分支學科，包括：視覺、表演、文學或傳媒等。精緻藝術的每個分支學科都有明確的專業標準，用以評判作品、水準高低，優劣昭彰；而服務於精緻藝術的非牟利文化組織，尤其是藝術機構，管理系統設置嚴密，故其相應管理人才的培養也就被視作是正規藝術管理教育的重點了。

　　而 Dewey（2004a）所說的變化新趨勢是指藝術管理不再將精緻藝術視作管理的主體，而是將主體擴展到了包括娛樂藝術、應用藝術、媒體和業餘藝術的文化範疇。在藝術領域內部，藝術的各組成部分、各類藝術學科和分支學科，不再被認為是獨立、孤立或有嚴格區分的藝術門類。有學者指出，人們逐漸意識到非牟利藝術、娛樂和業餘藝術之間的交叉和聯繫（Cherbo & Wyszomirski, 2000）。比如，畫家豐子愷的畫作不僅是美術作品，還可以是卡通作品，當他的繪畫被製成卡通片時，可被看作是娛樂商業產品。所以，藝術領域內的學科分支，以及各種藝術門類之間的界限，開始變得模糊。另一佳例是 2010 年上海世博會中展出並轟動一時的《清明上河圖》的新媒體版本，採用多媒體技術，將這幅名畫演繹得栩栩如生。這件作品既是精緻高雅藝術，也是新媒體作品，難以清晰界定其所屬的藝術門類。這便是 Dewey（2004a）認為的藝術界從精緻藝術向不同藝術門類相互關聯的文化範疇轉變，從而拓展既有藝術體系的新趨勢。

　　這種藝術類別的界限日趨模糊的趨勢在文化組織中，日漸明顯。有創意研究報告指出，非專業、非牟利和商業性的創意企業互動，已為新趨勢。我們可以看到，非牟利文化組織如對公眾開放的香港當代文化中心（Hong Kong Institute of Contemporary Culture），近年來搭建公共文化平台並舉辦各類公開

24　美術組織通常是公共部門的一部分。

活動，如吸引年輕藝術家和創新企業家的「創不同」（MAD），參與者可從公共論壇討論和各類活動中受到啟發。組織間界限的模糊令新型公營／私人和牟利／非牟利組織的合作日趨頻繁，創業精神亦受鼓舞，並在不少文化組織中受到推崇（Seaman, 2002），創業能力[25]因此顯得愈發重要。需要補充說明的是，公營／私人組織合作關係反映在合約中，一般是由政府部門或公營機構，與非牟利組織聯手提供公共服務或項目，並由私人組織承擔項目所需資金、技術和運營風險。試舉一例，說明牟利和非牟利組織合作的益處。在紐約，每有一個項目，鼓勵客戶採用電子帳單，愛迪生電力公司會為每一張新的電子帳單向「綠樹紐約」這一非牟利組織捐贈一美元，作為紐約的樹木種植基金。因此，通過與一家非牟利組織合作植樹的方式，愛迪生電力公司鼓勵客戶減少紙張浪費和溫室氣體的排放。文化管理領域的一個例子是公共藝術的「藝術百分比」政策，這一政策鼓勵地產發展商對公共藝術品給予更多支持。凡採用這一政策的地方政府，會將房地產項目工程費的百分之一捐給藝術信託基金，以支持公共藝術的發展（Dewey, 2004a）。

伴隨着這一轉變，文化創意產業開始不再專注於「藝術卓越」，而是強調創意。Byrnes（2009）指出，在藝術管理向文化管理轉變的趨勢中，新技術對藝術組織運作影響深遠。資訊可以從互聯網獲得，意味着藝術組織需要僱用數碼技術專才，管理面向公眾的網站以及資訊流。藝術組織的觀眾面有所拓展，令不少藝術組織的服務較易為人所知。一如 19 世紀，鐵路的發展令表演藝術巡遊範圍擴大，今天數碼技術的發展，讓藝術類別打破界限，令藝術的魅力征服更多的觀眾。

基於上述討論，應對不斷變化的藝術系統，藝術管理者需要什麼樣的能

25 企業家創業能力指通過發展新想法促進創業。事業心與企業家或創業者相關，他們通過冒險或首創精神，積累資本。

力和技巧？Dewey（2005）認為，藝術管理者需要瞭解不同類型組織的特徵和運作模式，包括牟利或非牟利組織，以及各類藝術分支，包括業餘藝術、傳統藝術和商業藝術。同時，還需要知道合作關係（和相關機制）如何在各類組織和藝術門類中展開。除此以外，新技術在藝術組織營銷中的重要性也在不斷提高。例如，表演藝術要求藝術管理者採用創新方法拓展觀眾群體。香港西九文化區可引為案例，在關於是否應該設立西九文化區的討論中，一些學者和文化評論家指出，不僅需要建設和增加配套設施，還需要通過更好的藝術教育吸引觀眾。拓展觀眾的能力具體涉及採用不斷創新的營銷、教育和節目宣傳的手法和技術，應對因代際更替而引起的觀眾欣賞品味和對文化作品需求的變化[26]，從而調適牟利與非牟利組織，以及公共部門之間的差異（Dewey, 2005）。

三、從「藝術政策」到「文化政策」 —《—

Dewey（2004a）提出的第三個轉變是「藝術政策」向「文化政策」[27]的擴展。傳統的藝術政策通過扶持非牟利文化組織，傳承與發展高雅藝術。其背後的原理乃基於「阿諾德模型」（Arnoldian Model）。馬修·阿諾德（Matthew Arnold）於 19 世紀中定義「文化」為高雅藝術，是世間所能想到及說到的最好的東西，是人類文明的最高峰。高雅藝術須經過長期的閱讀、學習和反思才能達到其高度，因為這一過程需要大量的教育經費和較高的智力投入，因此高雅藝術通常只為上層階級和社會精英所佔有和欣賞，大眾被認為沒有文化——大眾流行文化乃低端文化。現代藝術機構的建立（如博物館、劇院、

26　即每一代人的欣賞口味與偏好不同，藝術組織，當根據觀眾需求的變化，對宣傳的方式，以及作品的內容和風格作出調整。

27　Harvey（2012）強調藝術世界出現了三個重要變化，其中之一便是文化政策的發明。

藝術中心等）乃是藝術政策的具體體現，即由政府出資，將市場不足以支持的（market failure）精英文化普及化，讓大眾平等擁有接觸精英文化的權力，即公民文化權。與此同時，灌輸國家意識和身份認同的意識形態，並且培養馴化知禮的公民。因此，藝術政策在一個封閉的系統中運作，為藝術創作設立標準，即高雅精緻藝術所體現的符合社會精英品位的美學標準。藝術政策通過政府垂直系統的撥款，公營藝術機構和文化設施的建設，以及向藝術家個體發放資助，來達到政策的目的。

今天的文化政策不僅包涵傳統藝術政策所覆蓋的範疇，還包括以下三方面內容：一是涉及流行藝術和業餘藝術等多個領域的文化及創意產業，如電影和廣播媒體，以及新媒體技術、出版和智慧財產權；二是公民權和公民身份，如語言政策、文化發展政策、多元文化政策和國家象徵性的認同；三是文化空間，如城市和區域文化規劃，文化遺產管理、文化旅遊，休閒和娛樂。這些領域進入文化政策的範疇牽涉到文化定義的改變。「文化」不再專指高雅藝術，大眾文化亦是「文化」之一。且文化還是一種資源，帶動經濟發展。Bilton（2008）指出文化政策不同於藝術政策，通常與「經濟發展」相聯繫，創意產業乃是代表。政府文化部門在區域性及地方性層面上支援企業的發展，聚焦於就業的增加，以及業務的擴張。國家介入規範「文化產業」，通過文化產品和服務體現大眾文化價值，亦令創意部門成為帶動經濟增長的新引擎，促進知識密集型服務經濟的增長。

藝術管理者須對影響藝術組織運營的各類政策深入瞭解，而這些政策往往涉及不同的管治層次——不僅包括國家層面的政策，也包括國際層面的政策；亦即可以理解成一個包括組織層次、國家層次和國際層次的多層次的文化政策體系。目前的文化政策支持哪些領域，哪些是政策扶持的重點？藝術，通信還是媒體？國家及國際層面上，影響文化發展的政策有哪些？如讀者稍加留意，會發現不少有關文化遺產保護、文化外交、國際旅遊和智慧財產權保護

等的議題，往往涉及不同的政策範疇，成為文化政策新的關注點。近年來，香港特區政府對於將閒置工廈開放給藝術家使用的政策經歷幾次反復。前期坐視默許，令位於觀塘、柴灣、火炭、長沙灣、新蒲崗、黃竹坑、鴨脷洲等地的藝術集群自由發展，漸成氣候（Hui & Zheng, 2010）。但近兩年，卻以工業大廈消防安全為由，驅趕藝術家，令藝術氛圍有所減弱。所幸香港工業舊址改造成藝術區，不乏成功案例。例如，石硤尾賽馬會創意中心由特區政府提供土地及舊廠房，由一家非牟利文化組織經營，將閒置廠房變為藝術家集聚區，運營十年有餘，富有成效。中環荷李活道舊警署建築群改建的「大館」文化區，集博物館、文娛設施等於一體，於 2018 年夏天向群眾揭開神秘面紗。這些有關歷史建築、工業建築活化，以及文化集聚區營建的政策，早已超越藝術政策的範疇，成為文化政策的新興領域。

此外，值得注意的是，「社區」（community）概念在新興文化政策中的獨特地位。Dewey（2004a）引述 Weil（2002）與 Mercer（2001）等學者的研究指出，新興文化政策的關鍵議題是社區在文化和藝術中的角色，具體體現在地方教育、社區營建、城市發展，觀眾可及性和社會資源積累等方面。Cliche（2001, p.1）對這一問題解釋道：「一種新型文化管理理念正在興起，這種文化管理超出了藝術創作的範疇，是我們在經濟、政治、知識和社會發展等領域實現創新和進步的基礎。這種更加開放的文化理念意味着更大範圍的參與，至少從原則上講，社會各層次的決策者、推動者和管理者深入參與文化生產的各個環節，包括文化的形成、生產、銷售、保護、管理和消費。這樣的文化理念也牽涉到一系列的機構和監管框架，支持這一擴大了的治理體系。」創新的治理和管理不僅僅關注藝術創造力的使用，而且還將藝術創作看作是文化生產及其社會經濟效益的基礎，以及鼓勵社會各層次的決策者、促進者和管理者廣泛參與公共事務的手段和策略。

此外，文化政策還與世界體系轉變的趨勢結合，共同影響企業的組織管

理、政府的管治，以及國家外交政策。在這種形勢下，藝術組織須發展高效戰略眼光，藝術管理者則需具備持續性戰略意識，在國際、國家和組織層面的文化政策體系內，關注不斷變化的環境及其影響。對文化管理從業者而言，高效的文化領導力要求運用戰略性思維和視角，關注不同管治層次上的政策，其中較為重要的一項技能為適應不同層次政策的談判協商技巧，這要求文化管理者具備遊說、結盟和聯合，以及政策宣傳等多方面的綜合能力（Dewey, 2005）。

藝術管理與文化政策體系關係密切：本節所提三個範式的轉變皆與願景式的領導（visionary leadership）相關。因此，積極應對藝術管理領域的變革，並建立高效戰略領導力的重要性，已不容忽略。

四、藝術贊助體系的轉變

Dewey（2004a）指出藝術贊助系統的轉變是範式轉變的第四個方面。傳統的精緻藝術受到國家的支持和贊助，並為它們專門設立藝術機構，可謂對「名花嬌蓓」呵護備至。在 20 世紀 40 年代的北美和歐洲，作為政府社會項目開支的一部分，國家對藝術發展的資金支援不斷增加。然而，1970 年代出現的經濟危機，以及產業結構調整的壓力，令政府不得不檢討赤字財政的隱患，進而結束了對社會項目的赤字性支出，藝術部門也因此進入緊縮時代（Cummings & Katz, 1987）。Mulcahy（2000）指出，1990 年代以來，歐洲政府對藝術領域的財政補貼力度下降，不少歐洲國家擴大了藝術機構私有化的規模和速度，鼓勵藝術機構尋找替代性資金來源。這意味着一些過去依靠政府贊助運營的藝術機構被迫轉為私有組織，以自負盈虧。與此同時，民間出現了一批文化基金會，以及慈善贊助機構，私人贊助有所發展。簡言之，歐洲通過私有化藝術組織和下放政策等系統性措施，令非政府藝術資助快速增長。

與歐洲相比，美國複合資金模式對文化資助的範圍更廣，實力更強。雖然

美國聯邦政府不斷減少對藝術領域的資金支持，但「州和地方藝術委員會加大了對藝術的支持並展示了在支持本國文化基礎設施建設方面，美國國家體制和政治制度的彈性」（Mulcahy, 2000, p.139）。然而，2008 年以後，美國政府預算開支不斷被削減，甚至州和地方對文化領域的資金支持也在減少，因此，複合資金這一模式正在接受評估和檢驗。總之，最近二三十年，在西方世界出現的藝術贊助體系的轉變，指的是藝術機構從依賴政府撥款到拓展多元籌集管道的轉變。

學者 Seaman（2002）對當時藝術管理所面對的困境，作了經驗性的總結，涉及私人資金和公共資金的問題、「勞動所得」收入與「非勞動所得」的問題[28]、收入比重的問題、具體政府層面財政資助的問題（即聯邦政府、州政府，抑或地方政府）、牟利與非牟利藝術組織關係的問題、收入頗豐的「流行文化」和「大眾娛樂」生產者跟小眾高品質精緻藝術生產者之間角力的問題。上述問題，在歐洲比比皆是。其他影響藝術組織財務的議題有會計和報告標準、對藝術贊助者評估的機制、設立新的信託基金和組織性捐贈、保護和利用智慧財產權和發展電子商務的可能性。最後，藝術資助體系的轉變（因部門、分支部門和區位的不同而有差異）促進了可持續的多元贊助體系的發展。為了應對這一變化，藝術組織需要增強自身的牟利能力以提高收入（Dewey，2005）。根據 Byrnes（2009）的研究，進入 21 世紀，非牟利藝術組織的擴張在減緩，因為大多數的社區已經建立了視覺藝術和表演藝術機構和中心。藝術組織之間，爭取藝術贊助的競爭日趨激烈，尋求國家（在美國為聯邦政府）贊助的組織數量顯著增加，但往往徒勞無獲。政府資源大量投放到社會項目、醫藥研究，以及教育方面，而非藝術機構；相應地，各種非牟利藝術組織轉而通過日趨成熟的籌款策略，向基金會、公司以及個人，尋求支持。值得一提的是，香港作為世

28　後者指來自捐贈或其他方式的收入，不計入「勞動收入」。

界資本主義體系中的一個成員，似乎並沒有受到這一政府削減對藝術事業贊助的國際趨勢的影響。多年來，香港政府對文化藝術的財政支出維持在每年財政預算的 1% 左右，而設立扶持創意產業的創意辦公室、建立電影專項基金、投資建設西九文化區等舉措，則清晰地傳遞出政府牽頭，促進香港文化、藝術發展的格局。從這個意義上來說，儘管私人藝術組織申請藝術發展局資助的手續繁複，成功率也未必很高，但相對於全球趨勢，香港政府似乎還算是仁慈金主了。

Dewey（2004a, 2005）所指出的藝術管理出現的這四個趨勢，反映了藝術管理向文化管理的過渡；然而，這並不意味着轉型已經完成。至於藝術管理何時轉型成文化管理，筆者未能在以英文撰寫的研究中找到論述。[29] 陳鳴的《西方文化管理概論》對此作了考證，找出了相關證據。陳鳴（2006）引用的主要證據有兩條：第一，上世紀 80 年代，美國院校的藝術管理專業開始設立有關藝術娛樂和傳媒專業，令傳統的精緻藝術向文化產業拓展。相關案例有：芝加哥哥倫比亞大學及其教育學院等。第二，1984 年加拿大滑鐵盧大學的藝術管理專業易名為「文化管理專業」（The Cultural Management Specialization），該校又於 1989 年設立了文化管理中心（The Centre for Cultural Management at the University of Waterloo, CCM），並定義文化管理的目標任務。陳鳴（2006）由此認定藝術管理向文化管理的轉型最早出現在 80 年代。筆者認為，陳鳴（2006）的第二條證據論證力有限：由之後加拿大

29 這或許說明在西方主流學術界，這一議題並不十分重要，各國根據自身的文化習慣，使用「藝術管理」或「文化管理」詞彙，並各有解釋。轉變的過程也非全球統一步伐的結果，而是主張「文化管理」學派同其他推崇「文化」的思潮（例如 70 年代地理學界提倡的「文化轉折」（Cultural Turn）、80 年代的文化政策，以及同期西歐文化引領的「城市復興運動」（Culture-led City Regeneration）。尤其是 80 年代後期英國主張的文化產業、90 年代的創意產業等）合流。推崇文化之聲調日隆，大有蓋過「藝術管理」之勢，從而產生出一種藝術管理向文化管理階段性轉變的景象；而實際上正式以「文化管理」一詞完全取代「藝術管理」，並闡述兩者不同含義的舉措，只是在較小範圍中發生。

成立的同類課程仍有以「藝術管理」命名的現象可知，課程易名的影響不大，並不代表從此開啟學科的新階段，反倒是第一條證據反映了藝術管理向文化管理的實質性轉變。學者 Sikes（2000, p.92）指出，藝術管理的畢業生只有在意識到文化政策和產業的大背景時，才可能有更好的事業機會。Suteu（2006）在談歐洲文化管理學科形成的過程時，指出多種影響因素，包括文化界別的演變；文化組織、藝術和文化學科在特定的協調條件下相互滋養；財政和市場營銷改良模式的出現；文化項目和創意產業潛在市場的國際化；文化在政治、經濟和社會意義上的演進；國際組織、歐洲基金及其網絡的影響。其論述同樣勾勒出一個範疇更為廣闊且受市場驅動的、涵蓋了 Dewey（2005）所說的四大範式轉變，以及創意產業的文化管理學科。筆者認為，「文化管理」超越「藝術管理」，並在全球範圍內呈現出一個較為完整的面貌、影響到亞洲對其的認知，在很大程度上受到從 80 年代後期開始，由學界和各國政府共同推動文化產業、創意產業、創意經濟思潮的影響。文化創意產業、文化政策及發展被納入文化管理的學科範疇，標誌了文化管理學科的形成。關於創意產業的部分將在第三章進行論述。

第二章
藝術管理專業的教育

　　根據 Paquette 和 Redaelli（2015）的研究，20 世紀下半葉，影響大學學科設計的主要因素是行業重組與整合。隨着專業化推進，眾多職業協會興起，專業知識成為個人職業發展中獲取成功的必備條件。一方面，學術界看到人們忽視傳統通識教育的重要性，對此深感不安。然而，另一方面，他們也不得不認識到傳統的通識教育已不能滿足專業發展帶來的教育需求：社會對專業教育的要求顯著提高。掌握並應用知識的人（即從業者）與創造知識的人（即學者）自然分層，尤以商學院和醫學院校為典型。專業培訓被納入大學課程中，主要由研究生院提供。美國大學既致力於科學進步，又是專業知識的應用場所（Geisler, 1994; Halpern, 1987）。

　　第二次世界大戰後出現眾多職業導向課程，之後產生支援職業化增長需求的碩士課程，60 年代學術界出現的藝術管理（Conrad & Eagan, 1990; Conrad et.al., 1993），通過開設課程（如主修、副修和碩士學位），舉行學術會議、研討會，發表學術論文等途徑，在學術話語中找到自己的方向。

　　本章綜合各家對於藝術管理教育的論述，討論藝術管理教育的形態及反思。最後，介紹 Dewey（2005）提出的應對外部環境變化，培養藝術管理培育系統能力的構想。

第一節
藝術管理教育的課程標準與發展特徵

　　第一章的文獻回顧，討論了從「藝術推廣」、「藝術管理」到「文化管理」的學科形成的過程。有些學者則是從某一學校課程的歷史來探索學科的變化，如 Hawkin 等人（2017）通過美國卓克索大學（Drexel University）藝術管理研究生課程的案例[1]，來探討傳統的藝術管理課程所面對的外部環境的挑戰，以及應當採取的變革和措施。本章以藝術管理教育的學術文獻為主，結合行業標準和具體課程，討論藝術管理教育。

一、藝術管理教育的課程標準

　　藝術管理專業教育的研究始於 20 世紀 80 年代初的美國：80 年代開始舉辦針對藝術管理本科和碩士教育的會議。當時，藝術管理本科教育尚處於起步階段，學術會議討論的議題有藝術管理的學科範圍、學科定義、課程設置，以及教室環境所能達到的教育效果。Jeffri（1983）認為，藝術管理課程應當設置藝術美學和藝術哲學類科目。然而，藝術管理研究生培訓項目負責人、藝術管理專業人士和負責招聘藝術管理從業人員的董事會幹事則認為，應當將藝術管理課程的側重點放在管理技能方面（Hutchens & Zöe, 1985）。

　　美國藝術行政教育者協會（AAAE）建議藝術管理教育應由以下幾個核心領域構成（AAAE, 2012, p.5）：

1　該校藝術管理課程是美國首批藝術管理課程之一，Hawkin 等人的研究討論了藝術管理課程應當如何策略性地發展。

（1）創意過程的本質，藝術和藝術家如何在社會中發揮作用；

（2）藝術的經濟、政治和社會環境；

（3）藝術組織運作的本地環境；

（4）國際環境中的藝術影響能力；

（5）技術的重要性和潛力；

（6）人口多元化和多文化主義的影響；

（7）藝術管理者的道德問題。

該會認為藝術管理教育的宗旨是幫助學生瞭解藝術管理的主要工作，理解管理藝術和文化組織運營的社會環境，以及培養專業核心競爭能力（AAAE, 2012, 2014）。該會對藝術管理教育的研究，將重點放在本科教育，並為美國藝術管理的本科和研究生藝術管理教育課程設定了不同的教學目標。本科教學的原則是將通識教育和藝術管理的基礎教育融為一體，致力於幫助學生構建一個廣博的學術背景，而藝術管理的專業訓練僅為這個背景中的一個部分。換言之，藝術管理本科教育雖然考慮學生的就業因素，但更重要的是為學生構建堅實的文科背景以及本專業的學術理論基礎。待完成本科教育之後，學生在專業領域所掌握的基礎知識包括以下方面：基本商業技能，如會計、財務管理、組織理論和實踐；藝術組織的財務和法務；藝術的生產和表現；藝術的市場營銷策略和推廣策劃；藝術的資源開發等（AAAE, 2012）。研究生課程強調深入獨特的專業視角和扎實的專業訓練，課程以管理學通識為基礎，配以藝術管理的專業訓練（AAAE, 2014）。該會指研究生教育的目的是將學生培養成藝術和文化領域的領導和管理者，幫助他們建立專業資質，培養他們有效地和策略性地管理藝術組織的能力。課程須幫助學生進行管理方向的定位，使學生在某些特定領域展開深入研習，從而擁有藝術管理的核心管理能力，如財務管理、觀眾拓展、策略性的分析和規劃能力；而在複雜多元組織環境中的領導力，包括與不同委員會、組織和員工開展動態溝通的能力，以及協調藝術家和其他諮詢委

員會的關係，與人力資源管理能力等，亦絕不可少（AAAE, 2014）。

　　基於上述本科與碩士教育目標的差異性，AAAE 認為本科和碩士課程之間不需要有必然的升級聯繫，藝術管理本科並不代表為藝術管理研究生課程做準備。同樣，藝術管理研究生課程並不要求報考的學生具備該專業的本科教育背景。AAAE（2014）研究生課程標準中明確說明，不會以藝術管理本科作為藝術管理研究生課程的入學要求，只要是泛文科背景即可被接納就讀藝術管理碩士課程。該協會認為學生的文科背景，或某一特定藝術類別的專業背景（例如工作坊藝術、音樂理論），能在較大程度上提高其日後從事藝術管理專業工作的成功率。

　　21 世紀初，AAAE 協同其會員，制定了藝術管理教育的課程標準，幫助這些成員更好地設計課程結構，並對現有科目作出評估。AAAE 設定的學習成果預期（learning outcome），要求美國所有的藝術管理專業的畢業生必須達到，無論學生就讀的課程的傾向性和焦點如何（AAAE, 2012）。AAAE 於 2004 年（Laughlin, 2017）確定的藝術管理本科核心科目（Dewey, 2005, p.11）有：

　　（1）藝術管理的原則（principles of arts management）；

　　（2）專業藝術管理（specialized arts management）；

　　（3）發展（籌資，贊助申請書）（development）；

　　（4）市場營銷和傳媒（marketing and communications）；

　　（5）領導力與人力資源管理（leadership and human resources）；

　　（6）藝術／文化政策和經濟學（arts/cultural policy and economics）；

　　（7）財務管理（financial management）；

　　（8）法律和藝術（law and the arts）；

　　（9）技術資訊管理（technology and information management）；

　　（10）美學與文化理論（aesthetics and cultural theory）；

（11）研究方法及應用（research methods and applications）。

AAAE（2012）對藝術管理本科課程做了修改，強調藝術管理須包含以下核心科目，分別是：

（1）藝術管理原理與實踐（arts administration principles and practices）；

（2）社區參與（community engagement）；

（3）財務管理（financial management）；

（4）機構領導力和管理（institutional leadership and management）；

（5）藝術的國際環境（international environment for the arts）；

（6）藝術的法律和道德環境（legal and ethical environments for the arts）；

（7）市場營銷和觀眾拓展（marketing and audience development）；

（8）籌款（fundraising）；

（9）藝術政策（policy for the arts）；

（10）藝術的生產與傳播（production and distribution of art）；

（11）研究方法（research methodology）；

（12）戰略性規劃（strategic planning）；

（13）技術管理與訓練（technology management and training）。

AAAE（2014）制定研究生課程標準，其課程列表為：

（1）社區參與（community engagement）；

（2）財務管理（financial management）；

（3）機構領導力和管理（institutional leadership and management）；

（4）藝術的國際環境（international environment for the arts）；

（5）藝術的法律道德的環境（legal and ethical enviornments for the arts）；

（6）市場營銷和觀眾拓展（marketing and audience development）；

（7）融資（fundraising）；

（8）藝術的政策（policy for the arts）；

（9）藝術的生產和分銷（production and distribution of art）；

（10）研究方法論（research methodology）；

（11）策略性規劃（strategic planning）；

（12）技術管理與培訓（technology management and training）。

　　AAAE 雖然並未明言修改核心課程，但是，從 2004 年到 2012 年本科生課程列表的變化，以及 2014 年研究生課程標準的制定，可以看出其所提倡的教育的重點及傾向性發生了轉變。[2] 可歸納為兩個方面：

　　第一，藝術管理教育的針對性更加明確，乃針對藝術組織管理的教育。[3] 比較 2004 年和 2012 年兩份本科課程列表，2012 年的課程列表增加了「籌款」（fundraising）和「藝術政策」（policy for the arts）兩科，這兩科顯然是針對公共及非牟利藝術組織的特徵設定的。「籌款」是非牟利藝術組織運營中一個極其重要的技能，有學者甚至將「籌款」的重要性與藝術管理專業的成因掛鈎[4]，指出在 20 世紀 60 年代，藝術組織的籌款方式經歷了從零星贊助商那裏獲取贊助到政府專門撥款系統資助的轉變，這就需要藝術管理者具備會計和適應公共財務透明度的能力，因為他們不僅要熟悉並維護資金申請系統，還要能夠對申請和資金使用的結果作出分析，並上報給政府。專業的藝術管理訓練因此顯得必不可少。與此同時，80 年代以後，藝術界籌資系統的改變，即第一篇所引 Deway（2004a, 2005）的論述，政府資助萎縮與多元籌資管道的拓展，令藝術

2　根據對 AAAE 主席 Sherburne Laughlin 的採訪，該協會將於 2018 年再次修改課程標準。

3　儘管 AAAE 申稱藝術管理本科教學的原則是學術基礎教育，但比較 2012 年和 2000 年左右的兩張核心課程表，筆者認為通識教育的重要性在下降，實用性在上升，如果說基本原則並未改變的話。

4　一些學者認為，正是「籌資」技能的重要性，令專門的藝術管理訓練顯得頗為必要，這從一個角度，解釋了藝術管理成為專門學科的緣起。

組織不得不從私人界別獲取資金。因此它們往往要夥同具有一定牟利性質的禮品店、酒店、出版方等商業機構合作（Bienvenu, 2004）。Peterson（1986）指出藝術管理者應具備富有個人魅力的性格，尤其是傾倒富有捐助者的魅力，其關鍵能力是與富有的贊助者建立良好的關係，令後者願意資助藝術組織的運營／活動成本。因此，專門培訓從商業組織中獲取贊助的技能，也被認為是藝術管理專業存在的合理性之一。此外，為「籌資」而溝通的方法也正在發生較大的改變：社交媒體以及網上籌資成為新的趨勢，其重要性不亞於傳統的書面申請，而且融資也正在面臨日趨複雜的法律問題（AAAE, 2012）。這些都成為專業培訓的內容。「藝術政策」則直接塑造了藝術組織運營的環境，並影響組織運營目標、機構所能從環境中獲得的支持，以及文化遺產的保護等問題（AAAE, 2012）。將「法律與藝術」調整為「藝術的法律與道德環境」，當中增加的「道德」層面直接體現公共及非牟利藝術組織的價值觀。根據 AAAE（2012），該科目須講述藝術組織的法務、智慧財產權保護、合約、從社區到國際環境的構成、人力資源，捐助者的責任和義務，以及政治變化。增加「策略性規劃」、「藝術的生產與傳播」科目，取消「美學與文化理論」科目，則反映出更為集中的「管理」和「經營」的思路。其中，「藝術的生產與傳播」一科的重要性在於直達創意表達和藝術生產的核心議題，即藝術管理本質上是有關創造、生產、傳播和管理的創意表達，而藝術組織的日常活動乃是通過管理的手段鼓勵藝術表達，並使文化創作活動得以繁榮。這幾門課程在 AAAE（2014）研究生列表中有完整保留，AAAE 的研究生課程結構其實與本科相去不多，唯一的差別是「藝術原理」科目並未包括在內，更加突出管理學科主導的課程設計風格。

　　第二，課程標準的變化反映出 Dewey（2004a, 2005）所提出的藝術管理教育應對新的形勢作出調整，例如國際化和文化政策的興起。2012 年新增「藝術的國際環境」科目即是對全球化和國際化的解釋和展望。AAAE（2012,

pp.12-14）建議該科目的內容設置應包括藝術和藝術市場的全球化、文化外交政治議題談到其對當前世界形勢的影響、其他國家藝術管理及策展的經驗、政府支持藝術的責任，以及移民問題。要求學生通過該科目的學習，瞭解國際化對藝術的影響、不同文化之間的交流、不同國家藝術管理方法的差異。AAAE（2014, pp.30-31）規定該科目在研究生程度上應達到的教學效果有以下數項：

（1）掌握在國際化的環境中運用國際資訊資源的能力；

（2）掌握專業英語以外的其他語言；

（3）識別和參與國際網絡以及其他實踐機會；

（4）將國際議題納入工作，辨識國際合作關係，並且確認最佳與最差的案例；

（5）基於學生的專長（如市場營銷、籌資、文化政策等）在多元國際環境中完成並報告研究成果。

「社區參與」雖然是建議列作選修課，卻反映出「社區」地位的上升，而這與 Dewey（2004a, 2005）提到的文化政策的核心議題是「社區」的觀點相一致。值得注意的是，兩張列表皆將「技術管理」課程置於重要地位。AAAE（2012）指出技術在當今社會無處不在，從基本的電腦識字，到複雜的資料管理和組織管理，技術和媒體都扮演着重要角色。今天，新的組織趨向於通過無具體形態的虛擬空間，聯繫組織成員，從而降低運作成本。可見美國的藝術管理教育雖然堅持傳統學科範疇，但順應時代趨勢，融合新技術的力度，卻毫不遜色於其他地方，居領先地位[5]。

5　筆者分別在美國與香港接受博士教育，曾比較兩地課程。美國在課程中穿插數碼技術訓練，其技術的先進性，以及對相關軟件應用的培訓的重視，超過香港。

除了本科與碩士角色差異外，AAAE 還推行另外兩套原則。其一，藝術管理課程以管理學為框架，藝術主題融於其中。奉文化為珙璧的牟利與非牟利藝術組織，其共同之處在於其運營準則有異於市場利益驅動的商業準則，因為藝術的考慮不同於商業利益，區別在於非牟利藝術組織的管理議題，如籌款、志願者管理和融資會計等，在牟利藝術組織的管理中並不存在。如何將商業管理的原則和技巧應用於藝術組織的運營對於前兩者來說至關重要。該組織推薦的相應的教學方法是體驗式教學法（experiential learning）[6]，藉以平衡理論和實踐：理論是管理決策的基礎；而學習中的實踐部分（根據 AAAE）則應在真實的環境中，運用理論解決問題。其二，基礎和發展的結合。學生必須對藝術管理具備根本性的認識；同時，亦能就該領域的專題，取得一定的認識。相對高階的教學則是區分不同藝術管理議題，並認識其重要性；相應的教學實踐，乃培養學生應用理論，解決藝術組織運營中實際問題的能力。最高端的能力是能夠預測在某種條件下對同一事物，不同處理方法的效果（AAAE, 2012）。

除了 AAAE 對藝術管理的教育制定過課程標準外，其他組織對一些與藝術管理相關的傳統學科，如博物館學、文物保護等，也設定過課程教學目標和標準。根據 Dragićević Šešić（2003）提供的資訊，歐洲國家文化遺產培訓組織（Cultural Heritage National Training Organization）在 20 世紀 90 年代晚期，從管理能力的角度制定標準。部分博物館、畫廊，以及文化遺產保護組織，對其課程進行修改，進一步明確其教學目標。藝術和娛樂界也發展了適用於相關行業的職業資格標準。澳大利亞創意藝術教育自 2000 年起，設定了新的標準，即「澳洲教育標準分類」（Australian Standard Classification of Education）。這套標準較之前的標準（僅包含視覺與表演藝術領域）範圍更廣，目前由四個

6 關於教學中的經驗學習法，詳見第三章；案例分析，詳見第七章。

領域構成，分別是表演藝術、視覺與工藝藝術、平面設計，以及傳播與媒體研究；每個領域又包含諸多詳細的教育分領域，其最大的特色是將媒體與傳播學納入教育標準體系（Brook, 2016）。

　　AAAE 這套課程標準也可以用來認識歐洲藝術管理教育的課程設置。[7] 然而，值得注意的是，這套標準也不是全球通行的「聖經」，有些學者對於設立標準這個舉措本身頗有微詞。例如，Dewey（2005）認為美國不少學校課程的內容和結構，其實並未能同 AAAE 所設立的標準相匹配，其教學效果亦與 AAAE 所設定的「學習成果預期」相去甚遠。筆者揣測，AAAE 所建議的課程標準在應用中，由於受到具體課程的性質、強度和教學方法等多重因素的影響，未能完全付諸實施。Dewey（2005）從 Martin 和 Rich（1998）、Hutchens 和 Zoe（1995）、Fischer, Rauhe 和 Wiesand（1996）與 Dewey 和 Rich（2003）等人的討論中，總結出傳統文化管理課程實際包涵的科目有：「藝術管理」、「藝術發展」、「營銷」、「人力資源」、「藝術政策」、「財務管理」、「法務」、「資訊管理」、「文化理論」和「研究方法」。Varela（2013）對美國藝術管理課程中 15 門核心科目[8] 出現的頻率作了調查，得出最高到最低頻率的科目排序是：藝術科目（包括藝術、藝術歷史、藝術理論、藝術實踐）、體驗型學習科目（如實習、實驗室等）、市場營銷、政策、基於藝術學科的管理課程、財務管理、資金管理、策略性規劃、會計、藝術管理課程縱覽、研究、研究方法、法律、人力資源和技術。有三分之二以上由美國藝術管理課程共同開設的科目涵蓋四大領域、14 門課，分別是（Varela, 2013, p.84）：

7　Dewey 和 Rich（2003）認為，在北美和歐洲，儘管研究生層次的藝術管理教育項目的範圍和強度不同，課程的主要內容卻多有相似之處。

8　Varela（2013）定義核心的兩大特徵：第一、要求作為必修科目；第二、為 50% 以上的課程共同開設。

（1）市場營銷（marketing）；

（2）體驗型學習（實習）（experiential learning）；

（3）科目縱覽（overview）；

（4）政策（policy）；

（5）財務管理（financial management）；

（6）會計（accounting）；

（7）開發資金（fund development）；

（8）法律（law）；

（9）戰略性規劃（strategic planning）；

（10）研究（research）；

（11）藝術學科相關科目（artistic discipline courses）；

（12）人力資源（human resource）；

（13）研究方法（research methodology）；

（14）技術（technology）。

和 AAAE 的標準比較，多了「會計」與「科目縱覽」，少了「全球化」、「職業道德」方面的科目。可見 AAAE 設定的科目頗具學科前瞻性，而現有的課程比較務實。此外，調查發現普及性最高的四門科目分別為「市場營銷」（88.6%）、「體驗型學習」（如實習等）（86.4%）、「課程縱覽」（79.5%），以及「政策」（79.5%）。緊隨其後的是「資金開發」、「會計」、「財務管理」、「法律」、「策略性規劃」、「研究」，以及其他被確認為核心科目的藝術類課程。

二、藝術管理教育的發展特徵

藝術管理教育具有三個方面的發展特徵，值得關注。

藝術管理學科的一個重要特徵是跨學科（inter-disciplianary）[9]。「跨學科」與「多學科」（multi-disciplinary）不同，前者不僅指涉及多門學科，而且是將一學科的理論應用到另一學科，而不是簡單地教授幾個領域的科目。Dragićević Šešić（2003）指出藝術管理在一個更廣泛的範圍中，基於不同的背景知識和專業實踐，不僅與文化人類學、文化理論與社會學的知識相關，還涉及法律系統中智慧財產權的標準，以及經濟市場規則等，尤其是將社會研究的方法、管理學的知識，應用於藝術活動及組織的管理，同時鼓勵管理學技能，如財務管理、市場營銷、技術資訊、法律等，在藝術組織的運營，藝術管理環境的改善、藝術市場營銷、藝術組織領導力、籌款、管理程式運行和藝術組織創業中運用，實現主題、概念和技能的整合。這一學科要求管理者具備相應的資格和能力、專業知識和技能，這些都體現跨學科的概念。Gibbons 等人（1994）對跨學科性給出一個細緻並綜合的描述。他們形容跨學科性是一個超越多種學科的概念、彙集不同學科體系的知識生產模式。跨學科被認為是超越知識的學科組織。Dragićević Šešić（2003）指出藝術管理學科從一個扎實學科的觀點出發，進入另一個學科，從而創造一個系統。在此過程中，知識的接受並不是平行的，而是穿越學科，互為滲透，由此反映出跨學科的基本特性。Rizvi（2012）則認為跨學科的特徵把藝術管理學者、從業者、政策制定者、研究者和學術團體集中起來，解決共同面對的藝術管理的問題；藝術管理正在推動匯聚若干學科的主題發展，並且創造出被稱為「藝術管理課題」的新空間。AAAE 早期的課程標準比較強調藝術管理本科課程基於文科的跨學科特性，認為藝術管理應當充分展現對文化以及藝術實踐的重視，主張開設歷史、哲學等

9　台灣部分出版物譯成「界領域」或「跨領域」。另，Gibbons（1994）等人從知識生產的方式中歸納出藝術管理的四個主要特徵：一是它在應用的競爭中進行；二是它的跨學科性，允許有異質性和組織的多樣性；三是它具有社會責任；四是它需要反思和品質控制（Paquette & Redaelli, 2015, p.13）。這裡概述最重要的一個特徵。

傳統文科，且兼顧西方和非西方傳統、美學以及道德。與此同時，AAAE亦主
張藝術管理應採用社會學、經濟學、政治學、心理學的方法，去解釋文化現象
（Dewey, 2005）。

　　藝術管理學科的學科歸屬問題，近年在中國大陸的學術圈中頗受熱議。[10]
這在西方藝術管理教育的文獻中也是討論的焦點之一，發端於 80 年代。
Bienvenu（2004）指出，藝術管理學位課程一般在大學裏很難有自己獨立的位
置，通常會被一些大型的資金充足的學系所左右。作為一個跨學科的專業，他
們大都只有少數幾個全職的教員，需依賴其他學系的教員教授多元的課程，如
管理、籌資、市場營銷、會計、商業課程及特定的藝術課程；同時，也由一些
兼職的教員和業界的教員承擔部分課程教學。後者把他們在業界的經驗帶到藝
術管理的教學中。Varela（2013）對美國藝術管理課程的抽樣調查顯示，只有
26% 的藝術管理課程有自己獨立的學系，其餘則同表演藝術系，或者公共行政
和藝術系合辦，詳見表 2.1：

表 2.1　美國不同學系主辦的藝術管理課程（總數：46）

學系	總數	比例（%）
藝術（視覺與表演藝術）	6	13.0
視覺藝術	2	4.3
表演藝術	11	23.9
藝術管理	12	26.1
商業與藝術	4	8.7
公共行政與藝術	7	15.2

10　根據筆者的觀察，港澳地區在這個議題上的討論並不熱烈，一般歸入人文或社會學。

（續上表）

學系	總數	比例（%）
公共行政	2	4.3
藝術教育	2	4.3

資料來源：Varela（2013, p.81）

Varela（2013）還指出，在美國，絕大部分的藝術管理課程都是藝術類學系開設的，與其他學系合作辦學（詳見表 2.2），課程設計能夠結合不同學院的教學要求。因此，如果將某一藝術管理課程所在的主學科的要求作為課程發展的唯一指導，可能會帶來誤導。

表 2.2　美國開設藝術管理研究生課程的不同學院（總數：46）

學院	總數	比例（%）
商學院	1	2.2
文學院	2	4.3
藝術與科學	4	8.7
公共管理	3	6.5
藝術（視覺與表演藝術）	30	65.2
公共管理與藝術	1	2.2
研究生院	2	4.3
教育學院	3	6.5

資料來源：Varela（2013, p.80）

其二，由於藝術管理課程標準並非全球公認的黃金準則，其標準應時而異，處於不斷檢討和變化的過程中。根據 Dewey（2005）的研究，藝術管理教

育的「變革管理」是業內關心的議題，即藝術管理學科面對時代轉變所帶來的挑戰，有必要作出調整的討論，如 Dewey（2004a）一文所述（詳見第一章），「變革管理」一詞已成為藝術和文化領域的一個流行詞彙。然而，目前該學科對於培訓方法和外部環境的評估性研究，尚有不足。如第一章所述，藝術管理的課程設計，以商業管理理論為基礎，這一模式對於發展現有的藝術管理十分必要，且正在走向制度化，但應變時局，有一定困難。AAAE 認識到，發展了逾 35 年的藝術管理教學窠臼，難以完全適應新的政策、社會對教育新的要求，或是以經濟為重點的時代要求。此外，有學者對於以管理學為基礎的藝術管理教育亦持保留態度，指出隨着文化領域的全方位轉變，以管理學為基礎設計的藝術管理課程並非應對系統性變化的最佳方案。

跨社會科學、自然科學和人文科學的新的知識生產模式（Gibbons, 1994），以及跨政府、商業及非牟利界別的合作關係，亦在影響藝術管理學科角色的不確定性。儘管知識生產曾經專屬於像大學這樣的科學性機構，並且以學科進行組織，但如今在學科結構上，以實務操作為目的職業訓練和以學科為基礎的學術訓練的差異，日趨顯著（Hessels & van Lente, 2008）。[11]

其三，有學者認為，藝術管理手冊、研究評論，以及教科書的編撰與出版，推動了藝術管理正規教育的發展。

學科的發展，少不了倚仗著述為其構建理論基礎，全球皆然，而藝術管理的獨特之處是以總結實踐經驗的手冊和教科書為文獻的主體，這反映了該學科偏重實踐的特徵。藝術管理領域最早出現的手冊，提供專業資訊，涉及藝術管理的不同方面。60 年代，為了配合藝術管理培訓，藝術管理學者撰寫了一

11　藝術管理和文化政策研究涉及三個主要組織群體：大學或學術界、政府和企業。大學始終處於中心位置。企業則包括藝術機構和一些不同的私人組織，例如智囊團、基金會、服務組織和諮詢公司。每個組織都有一套受認可的制度化生活：法規、資源、產品等（Paquette & Redaelli, 2015）。

系列旨在全面展示和解構該學科領域的手冊。美國為出版該領域綜合手冊的領航國家，英國和澳大利亞也紛紛出版相關著作。Paquette 和 Redaelli（2015, pp.21-24）對重要手冊作了回顧，本書提到的藝術管理手冊及書目摘要大都來自 Paquette 和 Redaelli（2015）的研究。

1967 年受紐約貿易委員會贊助出版的《藝術管理通訊》（*Arts Management Newsletter*），對個人和許多組織免費發放。1970 年，通訊上的一些文章被收編，出版了一部藝術管理手冊。這部手冊由五大主題文章構成：「經濟學和社會學」、「藝術組織和管理」、「藝術中的公共關係」、「商業和藝術」與「藝術和共同體」。該手冊以實用主義哲學為基礎，意在成為專業人士的工具書。同樣，1987 年出版的「肖氏（Harvey Shore）手冊」《藝術行政和管理》（*Arts Administration and Management*）基於科學管理理論，亦是為藝術管理專業人士準備的。肖氏手冊整合了藝術管理學理論，以解釋藝術機構的需求、運作機制和價值。手冊關注藝術管理職業化，及其與藝術組織管理的相關性。肖氏特別強調人力資源在以智慧為本的藝術組織中的重要性，其本質與勞動密集型工廠完全不同。

肖氏手冊出版的同一年，另一本手冊《藝術管理的基礎》（*Fundamentals of Arts Management*）由麻薩諸塞大學（University of Massachusetts, UMASS）的藝術推廣服務部門（Arts Extension Service at the University of Massachusetts）[12] 出版。相對於肖氏手冊的局限性，《藝術管理的基礎》是培訓中最常用的手冊之一。撰寫者皆為活躍的社區藝術顧問，如 Tom Borrup、Craig Dreeszen 和 Maryo Gard 等人。該手冊的重點是藝術在社會中的作用，論述的議題包括：社區組織、藝術和經濟、文化宣傳、藝術管理的課程編寫，以

12　藝術推廣服務是一個全國性的服務組織，自 1973 年以來，它致力於通過研究、出版和教育，推動藝術管理專業的發展，以使其在該領域處於領先地位。該手冊撰寫目標是教育下一代藝術領袖（Korza & Brown, 2007）。

及藝術活動的公眾參與，品質不低。

另一本影響幾代藝術管理從業人員的專業手冊為《藝術管理和藝術》（*Arts Management and the Arts*），出自美國學者 William Byrnes 之手。這本初版於 1993 年的伯氏教科書（Byrnes, 1993）採用跨學科的視角，涉及管理學原理、經濟學、人事管理，市場營銷和財務管理。該書至今已是第四版，並於全球範圍內發行，具有較強的教學實用性。[13]

70 年代末，英國出版了幾部重要的藝術管理手冊。這些手冊傳達出與美國不同的學科界定的思路。如 1979 年，John Pick（匹氏）出版的《藝術行政》（*Arts Administration*）一書。該書打破了以管理學為基礎的學科定性，強調藝術管理當以人文學科為基礎。匹氏直言不諱，文化歷史比管理實踐更為重要。同時，匹氏還認為整體性管理是管理藝術組織的一個有效方法，強調組織全體成員參與藝術管理活動的重要性。此外，匹氏還指出文化政策不容忽視，其影響藝術活動實踐及組織運作，功效顯著（Pick & Anderton, 1996）。

與匹氏的思路較為接近的是 Derrick Chong（沖氏）撰寫的一本同樣重要的手冊是《藝術管理》（*Arts Management*）（2010），於 2002 在英國首版。該書主張藝術管理是一個值得批判性研究的新興學科。Paquette 和 Redaelli（2015）認為該書看點是有關藝術和文化組織活力的討論，卻並非是闡述管理的最佳實踐手冊。此作繼承了英國藝術管理教育注重人文歷史的傳統，認為文化是影響管理的一大因素。這在一定程度上，也解釋了歐洲用「文化管理」一詞，多過「藝術管理」的原因，儘管歐洲「文化管理」學科中所設的藝術類科目，與美國也有頗多相似之處，從而再次反映出歐美兩個系統對於藝術／文化管理學科理解上的差異。

13　筆者教授「公共及非牟利藝術組織管理」一科，以該書為教科書，深入淺出，取得良好的教學效果。

最後，澳大利亞的藝術管理手冊是 1996 年出版的由 Jennifer Radbourne（雷氏）和 Margaret Fraser（弗氏）共同撰寫的《藝術管理：實用指南》（*Arts Management: A Practical Guide*, 1996）。此書涵蓋匹氏《藝術行政管理》中建議的文化政策議題、國家認同議題，以及全球視野議題。[14] 該書另一個重大貢獻是，不受市場營銷之局限，將「公共關係」以及「社區關係」納入討論的範圍。

除了手冊、藝術管理評論，以及教科書的出版亦是該領域發展的重要特徵和推力。

20 世紀 70 年代初，加州大學洛杉磯分校（The University of California, Los Angeles, UCLA）的管理學教授 Ichak Adizes，在《加州管理評論》（*California Management Review*）上刊登了幾篇針對藝術管理不足的文章，引發此後藝術管理評論的蓬勃發展。

藝術管理教科書的出版亦可追溯到 70 年代。Paquette 和 Redaelli（2015）認為，Thomas J.C.Raymond 和 Stephen A.Greyser 推動了藝術商業教育的發展。兩人與 Douglas Shwalbe 一起出版了《藝術行政案例》（*Cases in Arts Administration*）（1975），促進了哈佛大學的 MBA 課程的推廣。Greyser（1973）也出版了影響現代藝術管理教育的《文化政策與藝術行政》（*Cultural Policy and Arts Administration*）。

90 年代，在 AAAE 和 ENCATC 的積極推動下，藝術管理教科書的出版進入黃金時期，其影響延續至今。Dewey（2005）舉歐美大學常用教材[15] 數例如下：

14 全球化議題在此書之前的藝術管理教育出版物中出現不多，Paquette 和 Redaelli（2015）甚至指在弗氏手冊之前，從未出現過。

15 部分教科書出版了多個更新版本。上文提過者，此處不再重複。

（1）Chong, D. "Re-readings in Arts Management." *Journal of Arts Management, Law, and Society*, Vol. 29, No. 4 (2000):290-303.

（2）Colbert, F. *Marketing Culture and the Arts* (2nd ed.). Montreal: Presses HEC, 2000.

（3）Fitzgibbon, M. & Kelly A. *From Maestro to Manager: Critical Issues in Arts and Culture Management*. Dublin: Oak Tree Press, 1997.

（4）Hagoort, G. *Art Management: Entrepreneurial Style*. Delft: Eburon, 2001.

（5）Hopkins, K.B. & Friedman C.S. *Successful Fundraising for Arts and Cultural Organizations* (2nd ed.). Phoenix: Oryx Press, 1997.

（6）Kotler, P. & Scheff, J. *Standing Room Only: Strategies for Marketing the Performing Arts*. Boston: Harvard Business School Press, 1997.

這些教科書、手冊及評論文章，共同構築了藝術教育的理論陣地。

第二節
藝術管理教育的反思

美國學者 Sikes（2000）指出，藝術管理課程經營不易，不少課程面臨困境。Sikes（2000）引用 Dorn（1992）一書中，夏洛特（Charlotte）社區的例子。在該社區，藝術及文化領域極為重要，每年對地方經濟的貢獻約達到 5,500 萬元 [16]（Cannaughton, Gandar & Madsen, 1998）。即便如此，要獲得足夠的支持去建立相關課程，去訓練未來的文化領袖，仍然困難重重。Sikes（2000）列舉了 20 世紀 90 年代陷入窘境的藝術管理課程，如美利堅大學（American University）曾面臨結束藝術行政課程的危機；紐約州立大學賓漢頓分校（State University of New York at Binghamton）的藝術行政課程已經結束；第一個設立藝術管理課程的加州大學洛杉磯分校（UCLA）亦已關閉了該課程。筆者在本書文化管理課程資訊收集過程中，亦發現不少 2003 年在歐洲運營的文化管理課程，今已無存。更有不少課程更改名稱或改變教育焦點，可見藝術管理教育領域存在較大的不穩定性。

Sikes（2000）在其 "Higher education training in arts administration: A millennial and metaphoric reappraisal"（〈藝術行政的高等教育：千年比喻的重新審視〉）一文中對藝術行政教育作出反思。他引用 Charles Dorn（1992）研究，質疑「藝術行政，是否是一個夢想中的領域」，表達了對藝術管理教育在大學教育體系中的未來的悲觀看法，並且指出該領域的教育可能存在難以幫助畢業生服務未來僱主的隱憂。再者，藝術行政有別於其他傳統的經典學科，呈現出理論相對薄弱、散漫，缺乏實質和廣泛共用的基礎內容的特徵，且其治學向來有欠嚴謹（Jeffri, 1988; Dorn, 1992）。在部分地區，該學科的從業者更是

16　當時，全美各地藝術經濟影響的數字引人注目，約有 36.8 億元（Mulcahy, 1996）。

良莠不齊，比如，Rich 和 Martin（2010）發現某些從業者降低了藝術管理教育的價值。因此，有學者提出，藝術管理需要透過學術研究，創建一套知識體系，建立一個學科整體形象，令藝術管理成為一個值得探究的對象和值得考慮的就業選擇（DiMaggio, 1987; Dorn, 1992; DeVereaux, 2009)。否則，這一學科的教育有可能最終被學者摒棄（Dorn, 1992）。

不同的藝術管理課程設計體現不同的學科定位和大學行政安排。雖然各院校提供的課程頗多相似之處，但對重要技能的認定，因校而異。最重要的參考文件是 AAAE 確認的共同的核心課程以及教師任期的標準（AAAE, 1999）。而不確定因素有：國家資助的藝術機構，是否能夠勝任文化價值的保存，並推進文化的發展；文化組織是否能超越藝術的範疇，廣泛影響社會等等。此外，藝術管理領域也須重塑自我形象，文化界的領袖須致力於營造一個有利於文化組織和項目持續發展的環境（Sikes, 2000, pp.1-2）。

一、藝術管理教育的成效

藝術管理教育是否有成效呢？DiMaggio（1987）的研究顯示，課程發展初期，人們持懷疑態度。20 世紀七八十年代，藝術管理人員透過在職培訓，學習管理技能，然而在 1970—1979 年期間進入這個領域的管理人員認為藝術管理的正式培訓作用有限，但情況到了 90 年代，出現了變化。Martin 和 Rich（1998）回顧了藝術管理正規教育的發展，發現 90 年代中期，在歐美，越來越多藝術管理畢業生成為藝術行業的管理人員；隨即展開對行業培訓的評估。評估的目的之一是衡量藝術管理課程是否真正符合行業期待[17]，而這項調查對於今

17　1994 年春季，美國三個城市，即費城、芝加哥及三藩市，對非牟利藝術表演組織（包括舞台公司、管弦樂團、跳舞公司、話劇及廣播組織）展開問卷調查。調查結果於 1994 年 5 月在藝術行政協會會議（Association of Arts Administration Conference）發表。

天的讀者最具啟示的，或許是藝術管理相關技巧重要性的排名，以及適宜通過課堂傳授的藝術管理技能[18]的列表。

前十項技能的重要性，在藝術管理不同行業及文化組織中廣受認可，如「組織溝通技能」、「領導能力」等，深受受肯定。其他管理技能因行業而異，如在策展組織及行業中，得分最高的技能是「市場營銷」；在管弦樂隊裏，「籌款資助計劃寫作」的技能較「美學」重要。文化組織規模的差異，亦是影響技能重要性排名的一個因素。在大型文化企業中，「領導能力」排名第三，「財政預算」排名第二，而「溝通技巧／寫作技巧」最為重要。在「中小型文化組織」裏，「籌款資助」及「公關」較「理事／志願者關係」更為重要（Martin & Rich, 1998）。

研究顯示，並非所有的藝術管理知識和技能都適宜通過課堂教授，因為該學科不少技能須透過實踐體驗，方能掌握得更好。這好比游泳，事前的訓練只能說明要點，要真正掌握技術，就必須在水中實踐。那麼哪些藝術管理的知識和技能最適宜在課堂上傳授呢？Martin 和 Rich（1998）引用其 1994 年的研究，指出四項最適合課堂教育的藝術管理技能：其一，「財政預算」（重要技能中排名第二）；其二，「溝通技巧／書寫技巧」（重要技能中排名第三）；其三，「財政管理」（重要技能中排名第六）；其四，「策略管理」（重要技能中排名第十）。其中兩項涉及財務，可見財務管理具有較高的專業門檻，而且非常適合課堂教學。其道理不難理解：一個看不懂財務預算及報表的從業人員，是很難在文化組織財務管理的職位上勝任的。因此，AAAE 一開始便將「財務管理」列為藝術管理的核心課程。2012 年，該組織修訂課程標準，「財務管理」的核心地位亦絲毫不受影響。AAAE（2012）指出，「財務管理」是文化組織管理中的核心功能，亦是其他組織資源（如人力資源、物質等）維持和管理的基

18 所謂適宜課堂傳授的藝術管理技能，乃相對於通過實踐更易掌握的技能。

礎。在非牟利組織中,「金錢」和「宗旨」構成組織概念框架,同時亦是開展組織策略性規劃的前提。由於非牟利藝術組織往往在有限的資金條件下運行,所以理解非牟利藝術組織,必須清楚其財務特徵。AAAE(2014, p.16)研究生課程標準亦重申「財務管理」在藝術組織管理中的重要性,Bienvenu(2004)關於美國藝術管理畢業生對其碩士培訓課程滿意度的研究顯示,許多畢業生表示,「財務管理」和「會計」方面的訓練對他們畢業後的就業非常有用,不少人甚至感慨「書到用時方恨少」,認為藝術管理課程必須引入更多財務管理方面的科目,例如「會計」、「財務管理」和「預算」。[19] 總之,儘管財務並非藝術管理畢業生的主要工作,但多數人認為它在現代社會是一項必備的技能,並且認為課程培訓在這方面,有所不足。AAAE(2012, pp.6-7)則建議藝術教育的課程,應當注意文科學生普遍畏懼數字的學習心理,主張教學由淺入深:藝術管理教育中的財務管理課程,在初級階段,應當教授如何準備財務報表,以及如何使用這些資訊去評估公司的財務狀況;在中級階段,須令學生學會基本會計任務的操作,以及培養解釋財務報表的能力;高階程度,學生須學會應用有效規劃、及時報告,以及控制機制、處理財務問題,並根據財務資料作出決策。AAAE(2014)研究生課程標準建議的最佳教學方案是幫助學生須發展以下財務管理能力,包括預測、規劃,以及組織全年所有需要;預測資金流,並理解資金流不確定性;管理資金流的挑戰、延期付款、敦促收資、評估資金、借貸平衡;策略性地解決財務風險;根據審計資料,為組織提供建議;投資發展建議;製作及提交委員會報告;以及為方案遴選提出建議。從本書收集到的美國藝術管理課程設計來看,「財務管理」的確往往被放置在核心課程的地位。例如美國克雷爾蒙特研究生大學(Claremont Graduate University)指出其

19　在該項調查中,76% 的受訪者表示財務管理課程非常有用,68% 的受訪者表示學校應該開設更多此類課程。然而,實際上,只有 3% 的受訪者畢業後真正在財務或會計崗位上工作。

課程設計的一個考慮就是要讓學生「牢固掌握非牟利組織的財務管理方法」。芝加哥藝術學院（School of Art Institute of Chicago）藝術管理課程中的財務管理一科不僅教授財務管理和控制的原理、預算籌備、財務策略性規劃的方法、報表的製作，還特別強調定量分析（quantitative analysis）。學生製作預算、制定價格，並執行其他的財務分析任務。

其次，課堂被認為是訓練溝通與寫作技巧的重要陣地。學生的語言能力能夠較為有效地在課堂學習中獲得提升。學校教育安排專人批改作文，並指導專業寫作。同學之間相互交流及競爭，互參佳例，增進溝通能力。Frenette 和 Tepper（2016）對美國藝術學校畢業生的研究顯示，學校教育對創意思考以及問題解決能力的培養，頗受認可。筆者教授「公共及非牟利文化組織管理」一科（本科二年級課程），將管理知識和專業寫作結合起來，鼓勵學生將所學知識運用到商業計劃（business plan）的撰寫上。課程終結時，小組學生分別提交一份關於假想組織的設立及發展的商業計劃。學生在選課之前，大多對商業計劃的各個部分並不甚瞭解；對於思考的方法、寫作的技巧，如邏輯貫連、理論模型的運用等，亦知之甚少。例如，學生大多做過 SWOT 分析，即對計劃的「優勢」（strengths）、劣勢（weaknesses）、機遇（opportunities）與威脅（threats）作詳細分析；但是，對於 SWOT 分析的要點卻不甚明瞭。另亦有不少學生雖然聽過「mission」（組織宗旨）、「vision」（視野）、「value」（價值），以及「goal」（組織目標）、「objective」（具體目標）等詞彙，但對這些詞彙在策略規劃中所代表的含義，以及相互之間的區別和關係，缺乏認識。借助課堂講解和練習，多數學生能夠掌握這些個概念。至於策略管理，課堂教學的長處是開展案例的討論與分析；但要真正掌握策略，並應用於管理上，則需要實踐的環境。根據筆者的教學經驗，除此四項，掌握 IT 技術（包括媒體及設計軟件的運用，如 InDesign、Photoshop、Sketchup 等），亦會在課堂上講授。如果讓學生自學，譬如從網上下載 YouTube 教學視頻等，其學習效果則往往不夠全

面。

　另有六項藝術管理技能的課堂教學，皆被認為是重要的，包括「市場營銷」（38% 選擇課堂培訓）、「籌款」（29% 選擇課堂培訓）、「美學」（21% 選擇課堂培訓）、「團隊建立」（21% 選擇課堂培訓）、「領導力」（18% 選擇課堂培訓），以及「理事／志願者關係」（8% 選擇課堂培訓）（Martin & Rich, 1998）。Bienvenu（2004）認為「市場營銷」和「公共關係」是藝術管理課程的基石，多數藝術管理課程設有「推廣」、「廣告」、「觀眾拓展」和「市場研究」等教學內容。這些技能的重要性，部分體現在幫助學生就業的實用性上。事實上，有超過 13% 的藝術管理畢業生受訪者表示，他們在市場營銷或者公共關係部門工作。81% 認為「市場營銷」是令他們最為受益的課程之一。另有不少學生表示希望課程多設「市場營銷」一科，尤其是針對非牟利文化組織管理的「市場營銷」科目。儘管「市場營銷」及其技能被認為主要通過實踐獲得，然而課堂教學仍可教授重要的操作策略，並提醒注意事項。根據筆者在「公共及非牟利文化組織管理」課程中的教學經驗顯示，學生對於如何根據不同捐款人／組織的宗旨，採取不同籌款策略的原理，不甚瞭解。課堂教學幫助學生梳理獵獲贊助者「芳心」的邏輯和方法。例如，通過閱讀政府藝術政策文件，可瞭解其資助目的，從而投其所好；又如，私人商業贊助商的贊助目的很大程度上是受非牟利組織客戶購買其商品的潛力的吸引。因此，通過對某個藝術組織或項目的評估，可甄別最有可能的商業贊助商人選。這些知識只能在課堂上傳授。「機構領導力和管理」為 AAAE（2012）列為藝術管理教育中的另一個重要技能。該協會指出，藝術管理需要藝術組織的執行領導，這些領導具有藝術活力並能幫助機構可持續地發展，同時應付不同持份者的要求。文化項目團隊建立的過程，一般經歷四個階段，每個階段需要不同的領導風格：第一階段需要目標清晰、權威性地建立團隊，從而將隊員凝聚在一起；第二階段為質疑彷徨期，不少隊員開始對現實感失望、陷入猶疑，因此領導人需要有親和力，妥

善協調人際關係；第三階段宜讓隊友之間增進瞭解，促進合作；第四階段進入穩定合作期，達至組織目標，領導人可融入團隊，成為隊友。這些知識，學生原本並不瞭解，課堂教學能有效地令其領悟要旨（Best, 2015）。

在進一步調查研究中，不少受訪的管理人員說學生可以並應該在課堂上學習基本「市場營銷」及「籌款」知識。也有人對於藝術管理課程提出溫和的批評，指目前的「市場營銷」及「籌款」科目有「過度留於理論層面」的傾向，或是教授的教材缺乏「現實世界」的經驗。課堂教育另一效果欠佳的科目是「創業」：Frenette 和 Tepper（2016）的調研顯示，美國畢業生認為學校的創業以及與之相關的商業管理科目非常重要，但目前的學科教育效果欠佳，對他們的職業幫助有限。以下列表為畢業生對於藝術管理課程所授知識及技能有效性的評價：

表 2.3　技術匹配性：美國畢業生反映藝術學校教授之技能和工作需要之間的匹配度

學校教授之技能／能力	畢業生認為學校教授／培養的技能／能力非常有用的比例	畢業生認為對他們的實際工作非常有用的技術／能力的比例	兩者之間的差距
財務和商業管理技能	22.5%	81.2%	58.7%
創業技能	26.1%	71.2%	45.1%
人際脈絡和關係建立	61.6%	94.4%	32.8%
説服演講技能	64.1%	91.9%	27.8%
項目管理技能	68.0%	94.7%	26.7%
領導能力	67.4%	93.4%	26.0%
技術技能	67.6%	93.3%	25.7%
清晰寫作	71.5%	90.8%	19.3%

（續上表）

學校教授之技能／能力	畢業生認為學校教授／培養的技能／能力非常有用的比例	畢業生認為對他們的實際工作非常有用的技術／能力的比例	兩者之間的差距
教書技能	58.4%	77.0%	18.6%
人際關係以及工作合作能力	78.7%	96.8%	18.1%
研究技能	74.9%	89.3%	14.4%
批判性思維、論證及資訊分析	89.3%	95.8%	6.5%
知識傳播與教育	90.0%	96.4%	6.4%
創意思維與解難能力	92.9%	98.5%	5.6%
根據反饋改進工作	92.1%	96.0%	3.9%
藝術技能	90.7%	80.1%	-10.6%

資料來源：Frenette & Tepper（2016, p.97）

其中，「財務和商業管理技能」以及「創業技能」供求反差最大，而「知識傳播與教育」、「創意思維與解難能力」、「根據回饋改進工作」，以及「藝術技能」四項，學生則認為課堂教學效果和職業實用性一致，兩者皆具較高的必要性。

此外，根據 Bienvenu（2004）研究，「組織行為」亦是較受歡迎的科目。受訪者表示，「組織行為」是管理學或人文關係學的一個延伸，通過對組織和產業心理的研究，致力於運用管理的手段，提高人們的工作表現，並維持其良好狀態。管理的工具來自心理學、社會學和管理學。「案頭出版、平面設計、網頁設計和資料庫管理」是另外一門被認為富有價值的藝術管理科目。其背後

的邏輯是多數藝術管理組織乃是非牟利的文化組織，無法承擔高昂的出版及設計費用。因此，大部分的設計工作由組織內部自行承擔，工作人員必須具備設計的基本技能。不少受訪者推薦案頭出版或設計的課程，尤其是電腦軟件的應用科目，包括資料庫管理、超文字建設，以及某些設計軟件的運用。Bienvenu（2004）的調查顯示，90年代畢業的藝術管理學生並未受過電腦操作的培訓，認為這是他們所受教育的一大缺陷。「商務法律與文書」科目的重要性在於對法律環境的重視，從業者須熟悉藝術法、僱傭法、稅法、合約法，以及智慧財產權法，並瞭解這些法律對於藝術組織運營的影響。畢業生的回饋顯示「商業管理」的科目對他們非常重要，例如管理學、市場營銷、會計、財務管理和人力資源管理。尤其是「小型商業管理」和「創業」被認為極具價值，因為絕大部分的藝術組織是小型商業組織。Bienvenu（2004）認為商業管理課程應是藝術管理課程的核心部分，大都由商學院提供，與工商管理（MBA）平行。「藝術政策和政治」課程亦較為重要，因會影響所有藝術組織的運營技能，如籌款、節目編排、人事安排，以及策略性規劃。其次，畢業生亦認為「委員會關係」科目不容輕視，以其決定非牟利組織的管理層與上級董事會之間的關係，從而影響組織的籌款與運營。這種關係的處理，其實頗有難度，即便是經驗豐富的非牟利組織經理，有時也會感到難以招架。課堂教學傳授相關經驗，因此能令學生獲益。再次，藝術技能被學生認為在實際工作中的應用機會不大。Dewey（2005）披露，美國藝術委員會發佈《藝術管理人員培訓調查綜述1991—1992》（*Survey of Arts Administration Training, 1991—1992*），顯示在20世紀70年代到80年代的十年內，美國的高等教育藝術管理類課程，側重於對管理業務技能的培養，藝術和美學教育相對不足。Dorn指出，藝術管理教育領域受到商業管理思維及技術操控，在服務生活品質和文化薰陶方面，相對薄弱（1992, p.247）。然而，學生的回饋顯示，藝術技能在實際工作中的需求有限，反而更加重視商業技能的訓練。

值得一提的是學生對實踐類科目的回饋。這類科目的價值是讓學生有機會將理論運用於實踐，並在真實的工作環境中操練，最後幫助學生獲取實用性的經驗。調查中96%的畢業生都有實習的經歷，而且大部分從事高階綜合性實踐。「實踐科目」被不少藝術管理課程列為核心科目。Paul DiMaggio（1987）對藝術管理人員的首個研究顯示，藝術管理者往往通過工作的實踐，學習藝術管理。不少課程將實踐轉變成課程當中的一個部分。至於實習與就業的相關性，則被發現較為有限。19.4%的受訪者反映其第一份工作與實習有關；11%受益於實習獲得的人際關係脈絡；45.5%則表示實習並未直接幫助他們就業（Bienvenu, 2004）。

以上研究顯示，多數受學校重視的科目，與人才市場需要的技能訓練一致。因此，接受過正式藝術行政培訓的從業人員，較易受到藝術組織管理人員或董事會的青睞，從而委以某些重要職位。多數藝術組織喜歡僱傭受過正式訓練的員工，或鼓勵員工受訓（Martin & Rich, 1998），尤以藝術組織中的三個職位為最：總監、市場總監、發展總監。這些職位大都傾向錄取受過訓練的專才。其中，小型組織對市場總監的培訓背景的要求通常高過總裁和發展總監。儘管大部分受訪者認為「市場營銷」及「籌款」的技能，最好通過在職學習，但就業市場上，多於四分之三的藝術組織希望他們的市場及發展總監受過正式培訓。Martin和Rich（1998）又從不同類別的組織中，瞭解他們的擇才標準。其調查顯示，普遍分歧明顯。舞蹈公司一般認為選取一位受過訓練的發展總監和公關總監十分重要，所設學歷門檻甚至高過總裁及市場總監的職位。管弦樂隊則重視演唱會管理人員的正式培訓，多於發展總監及公關總監，藝術總監的重要性高於市場總監和發展總監。值得注意的是，多於50%的受訪組織管理層傾向於在以下五個職位上，招收具有受訓背景的人士，包括人事管理人員、設施管理人員、總管管理人員、簿記員及票房工作人員。這些職位大都只招聘受過專門訓練的專業人士。

總體而言，Martin 和 Rich（1998）的研究強烈建議，正式藝術管理培訓課程對從業有幫助，但課程應繼續強化課堂教育有效的科目，如「財務管理」、「溝通協作」、「法務」等。在美國，專業表演藝術組織的管理人員，在組織的運營與發展中，扮演重要角色。因此，多數組織認為藝術管理培訓對於提升藝術管理的專業水準有益。這個調查結果適用於不同學科及預算規模的文化組織。此外，調查的受訪者認同多數培訓課程提供的實習計劃。[20] 確切地說，有意義及精心組織的產學伙伴關係，伴隨着專業藝術管理教育的各項教學措施（實習、管理專題研究、應用研究及課程）而發展。

二、藝術管理的學術研究 ✿

根據 Paquette 和 Redaelli（2015）研究，藝術管理（行政）知識的發展較為遲緩，相關學術研究明顯薄弱，而且議題發展不平衡。自 1998 年《國際藝術管理》（*International Journal of Arts Management*）刊登了藝術管理研究的系統評價結果（Hannah & Lautsch, 2011）後，有關市場研究及管理的知識，包括對個別國際文化藝術組織的研究，發展較為明顯。藝術組織的「市場營銷」研究涉及六大方面，包括產品、市場、消費者行為、市場細分和定位、計劃過程。市場研究基於研究發現，制定促銷戰略、市場定位，以及具體的營銷計劃。藝術營銷手冊描述並解釋了需要掌握的管理工具，以及藝術市場營銷中的關鍵步驟，已被直接用於從業者和新手的培訓中。各種藝術類別的市場營銷戰略頗受關注（Kerrigan, et.al., 2004），涉及流行音樂、電影產業、劇場、歌劇、爵士樂、視覺藝術和博物館。之所以單獨考慮這些類別，主要是因為它們

20　受訪機構希望大學增加實踐性科目，因為他們看到實習生的工作使他們的服務機構受益，且能加強初出茅廬的管理學員的培訓。

涉及不同的受眾群體、股東、藝術家以及政策問題。業界和學術界對「藝術市場營銷」興趣濃厚。這種興趣從美國每年舉行的「國家藝術市場營銷會議」可窺見一斑，該會為藝術市場營銷從業人員和研究學者提供了交流機會、培訓等資源，參與踴躍。此外，《心理與市場營銷》（*Psychology and Marketing*）雜誌2014 年 8 月發表了〈藝術的市場營銷〉特刊，體現出藝術市場營銷在學術管理界獲得特別關注（Paquette & Redaelli, 2015）。

「觀眾培育」是「市場營銷」研究的主要目標之一。Paquette 和 Redaelli（2015, pp.34-35）作了一系列的文獻回顧。觀眾培育研究在 Bernstein（2009）、Morison 和 Dalgleish（1992）等人的著作中有較多反映（Paquette & Redaelli, 2015）。其中所謂「戰略方法」，如訂購、定價策略，以及使用電子郵件和網站，乃研究關注的焦點。可參看 Newman（1983）、Rushton（2014）、Carr（2005, 2006）等人發表的研究論文。Borwick（2012）、Harolw 等人（2011），以及 Tomlinson 和 Roberts（2006）等作者將「藝術營銷」重新概念化，將之看成是藝術機構同觀眾之間建立關係的一種長期努力，這對於拓寬受眾人群頗有裨益。研究顯示，國立藝術機構培養學生藝術興趣和藝術鑒賞力，以此幫助他們發展「觀眾培育」的技能（Zakaras & Lowell, 2008）。此外，「藝術參與」（art participation），乃是比「出席」（attendance）更為深入的概念，如 McCarthy 和 Jinnett（2001）、UNESCO（2012）等皆有論著提及。值得一提的是，美國自 1982 年以來，國家藝術基金會（NEA）與美國人口調查局合作，收集有關國民藝術參與趨勢的資料。調查詢問受訪者他們在過去一年中是否參與一個（或多個）藝術活動，即有否出席、閱讀、學習、創造／共用藝術資料和活動，以及通過電子媒體從事藝術消費活動。此類調查，在香港也有開展，例如，1999 年的《香港藝術設施研究》（*Cultural Facilities: A Study on Their Requirements and the Formulation of New Planning Standards and Guidelines*），調查了市民使用藝術設施的頻率，以及參與藝術活動的比

例。

表 2.4 《國際藝術管理期刊》(*International Journal of Arts Management*)
與藝術管理有關的研究的統計(根據研究的題目而定)

探究的題目	文章數量	探究的題目	文章數量
藝術資助	4	組織經理人	15
公司概況	44	營銷管理	39
財務管理	8	市場研究	57
想法和意見	15	大眾傳播	1
產業組織	12	文化組織績效測量	11
人力資源管理	8	贊助	5
應變管理	11	戰略管理	14
領導及組織	31		

資料來源:Paquette & Redaelli(2015, p.11)

　　然而,上述圖表顯示,目前有關「藝術資助」、「贊助」及「大眾傳播」方面的研究仍然不足。藝術管理研究者需要考慮在相關管理知識不足的情況下,如何開展專題研究、如何選題、如何設計研究,以及新的研究對藝術管理理論和實踐的發展能有什麼樣的貢獻。

　　Paquette 和 Redaelli(2015)還指出,藝術管理學科的發展,需要教員提高自身的研究實力和水準。藝術管理一科全職教員中,擁有博士學位者屈指可數。一項關於 AAAE 成員的調查顯示,57% 的受訪者聲稱他們的最高學歷為碩士,只有 31% 受訪者取得博士(Maloney, 2013),明顯低於一般高等教育領域的博士比例,可見這個領域的教員的研究經驗普遍不足,並有不少教員缺乏相關訓練。在此情況下,藝術管理應該考慮幾個重要問題:教員應如何裝

備自己去從事和指導學生的研究；如何獲取從事研究的基本知識和能力；又如何運用各種的定性和定量的研究方法，獲得研究發現，推進藝術管理的知識的發展（DeVereaux, 2009）。有學者認為教員遵從嚴格的學術標準，裝備自己，提高自身的研究能力，以提升藝術管理研究指導的成效，應是這個學科優先考慮的問題，亦是提高藝術管理研究水準的關鍵（Paquette & Redaelli, 2015; Anderson & Kerr, 1968）。

Paquette 和 Redaelli（2015）的另一重要觀點是，研究能力應是藝術管理學生的重要裝備之一，而目前不少藝術管理課程的研究訓練不足。一項有關美國畢業生計劃的調查顯示，少於 50% 的計劃將研究方法列為核心科目（Varela, 2013）。然而，與此同時，畢業生卻被要求完成畢業論文。這種慣常的安排應促使藝術管理教育者反思，他們是否真正重視研究訓練。該文作者認為，僅僅要求學生完成研究作業，卻不為之提供研究訓練，將令藝術管理繼續成為一門知識薄弱、結構鬆散、研究有欠嚴謹的學科。

Paquette 和 Redaelli（2015, p.12）呼籲藝術管理教育應予研究訓練足夠的重視。他們指出，藝術管理學生的研究能力跟「財務管理」、「籌資」以及「藝術節目製作與推廣」等核心技能具有同等的重要性，藝術管理教員應積極從事研究，並指導學生的研究項目，鼓勵學生成為「研究型訓練的明智藝術生產者、消費者及評價者」，從而促進基於研究及論證的組織決策。不少非牟利組織的運營實踐證明，通過資料收集及分析所得出的結論及發現，可以優化組織的運作模式，從而達到更好的管理效果，有利於組織實現其使命。筆者在教學實踐當中，非常強調培養學生的研究能力，其原因是在香港與內地，藝術管理工作入行門檻相對較低，許多未受過高等教育的藝術家，在藝術經營實踐中，逐漸練就營銷、籌資等本事，且因其人脈廣闊，能夠發揮長處。相比之下，正規院校藝術管理課程畢業的學生，因不具備藝術實踐的能力，在華人藝術家圈中，未必有社交及人脈拓展的優勢。多數文化機構聘請高校相關專業

的畢業生，看重的是其文字處理以及研究的能力。因此，藝術管理課程必須加強研究訓練，才能取得就業優勢。Paquette 和 Redaelli（2015）預計，藝術機構日後將聘請越來越多能夠透過資訊分析和評價，協助集資、市場營銷、編排設計及組織運作的研究員。例如，調查觀眾的消費模式和品位，可為文化產品的定位和設計提供資訊。用量化的方法建立模型，可評估某項文化政策的影響力。這種基於資料和論證的研究報告可為決策者提供有力的決策依據。是必為藝術管理畢業生將來的一大就業方向。由此，Paquette 和 Redaelli（2015）認為，研究能力能帶來技能的發展，並在個人求知欲的驅動下，握緊未來就業機會。與此同時，藝術管理重視研究可推廣終身學習，令學生成為一個 Schön（1983）所描述的「反思實踐者」及 Jeffri（1988）定義的「通才」，而不是一知半解或軟弱的思想家。從這個意義上說，Paquette 和 Redaelli（2015）強調，藝術管理從業者對知識的追求應該不僅僅因為它是工作的一部分，而是它是生命的一部分。Jeffri（1988）幽默地解釋，通才懂得如何思索，並夜以繼日地思索、閱讀及寫作；通才心亂如麻，偶爾卻會感到欣慰，豁然開竅，靈感驟至也。

呼籲加強藝術管理研究的訓練固然重要，但文獻沒有涉及的另一個重要問題是該學科研究的學科歸屬問題。前文所述，藝術管理大都從屬於文學院，但藝術管理學科的基礎卻是管理學，屬於社會學，涉及市場營銷、觀眾參與等議題的研究方法皆賴社會學研究之功底。然而，文學院的教員大都只有文科背景，只能教授歷史、文化研究等科目的研究方法，其資質實不足以為藝術管理學生提供研究訓練。筆者強烈建議，作為跨學科的藝術管理專業，必須聘請具有社會學（尤其是管理）與文科雙重教育背景的博士，專門為藝術管理的研究培訓建立體系。

第三節
藝術管理教育系統能力的構建

一、藝術管理人員的三個比喻及其對教育的啟示

　　Devereaux（2009）指出，藝術管理教育聚焦於實務能力的培訓。Sikes（2000）認為，藝術管理課程必須培養具有關鍵能力的從業人才，幫助藝術管理行業面對種種挑戰及不確定因素。這些人才可以用三個比喻進行描述：「戰士」（warrior）、「探索者」（explorer）和「建築師」（architect）。

　　「戰士」象徵領袖及決策者，代表力量、熱誠、承擔及正能量，可以利他，也可以自利。這一比喻來源於美國全國地方藝術團體大會（National Assembly of Local Arts Agencies）領導的全國藝術基金會（National Endowment for the Arts, NEA）及其支持者在 20 世紀 80 年代初及 90 年代動員對抗美國國會的保守派這一事件。戰士隱喻在很多方面是正面的，如鞏固地位、合併企業等。NEA 已經加入其他聯邦機構，如美國教育部（Department of Education）、司法部（Department of Justice）及房屋和城市發展部（Department of Housing and Urban Development）去增加創新程式設計（Sikes, 2000）。

　　「探索者」，比喻尋找文化的位置和方向（The Arts Administrator as Explorer: Navigating Culture）。這個隱喻涉及全球化大環境背景下，文化在社會中角色的轉變。互聯網在高速互動方面的革命性突破，超越了書面文字，不僅實現了多媒體圖像、聲音及資訊的傳遞，而且提供了隨機訪問連接到其他網站、創建全球超文本文件等功能。互聯網令聲畫行業業務多姿多彩，同時也徹底改變了人們獲得世界各地資訊的方式。電腦的全球連接已顯著提高了文化機構的可及性。觀眾不僅可以通過虛擬方式參觀各種博物館，亦可與之即時溝

通。然而，從文化批判的角度來看，「探索者」亦面臨不少挑戰性的新問題，例如，觀眾來自世界各地，使用不同及不熟悉的語言、口音、圖像及聲音，易造成彼此之間的衝突。如此一來，網頁宣傳資料應當採用哪一種語言？項目代表誰的藝術？誰的文化？應當遵循傳統高雅文化至上，還是推廣平權運動？容納包括邊緣人群的多樣文化？在這一過程中，文化的衝突性，亦有所顯現，只是「探索者」採用探索的方式而非戰爭的方式，去瞭解文化的差異和衝突。與此同時，跨國企業需要文化知識及文化資源去有效達到他們的經濟目的。在與各國貿易過程中，跨國公司需要理解這些國家的文化，以及它們僱員的文化背景的差異。所以，藝術管理人員不僅僅需要發掘文化資源，更需要創建新的文化資源。由此，第三個比喻——「建築師」的比喻應運而生。

將藝術管理者比作「建築師」，出現在美國重建公共文化政策（The Arts Administrator as Architect: Rebuilding Public Cultural Policy）的過程中。「建築師」的比喻強調的是將計劃付諸實施、適應文化機構環境、構建辦事程式，以及完成藝術管理項目的能力（Sikes, 2000, pp.7-8）。這一比喻說明藝術管理者不僅需要有視野，有遠見，能探索，還需瞭解項目運作的實際環境，辦事的程式，團結隊友的能力，從而讓項目順利開展，有效執行。從這個比喻出發，可解釋「文化管理」與「文化研究」之間的顯著差別：「文化研究」以評論及理論研究為主，無需執行能力，而「文化管理」聚焦於處理日常事務的處理能力和文化項目的運營能力[21]。

三個比喻皆具教育啟示。自 20 世紀 60 年代起，西方藝術管理教育一直以研究非牟利藝術機構所需的管理知識和技能為重點，而「戰士」、「探險家」和「建築師」這三個角色生動詮釋了對職業藝術管理者能力的要求（Sikes, 2000）。在 Sikes（2000）看來，藝術管理的高等教育課程應該加強對這三個

21　詳細討論見本章第三節第三點的最後一項。

關鍵領域能力的培養。首先，「戰士」這一比喻意在說明藝術管理課程需要培養較強的領導力和戰略規劃能力，以及在政府政策宣傳和法律闡釋等方面的技能。在他看來，跨學科技能、長遠規劃技能和創業技能在文化領域尤為重要。其次，課程應培養探險家精神，以及應對全球文化活動、多元文化和文化需求（如文化旅遊）爆炸式增長的能力。再次，同建築設計師一樣，藝術管理課程應幫助文化管理者深入瞭解社會機制，包括政治科學、歷史和政策決策過程。Sikes（2000）指出，文化多元化、多樣性，多途徑和公正問題對文化管理者而言，極為重要。[22] 職業藝術管理人士有必要具備「元技能」（即核心功能和能力），並採用「元技能」方法設計課程和教材，建立藝術管理教育的系統性能力。

　　Sikes（2000）認為最重要的是，藝術管理課程必須為學生逐漸灌輸個人及職業道德規範，並培養他們學科審美和職業價值觀。

二、藝術管理能力的系統培養 ——

　　AAAE（2012）指出，從「藝術管理」到「文化管理」的轉變中，學生需要提升他們的能力以成為執行者、籌款人、計劃者、市場營銷商和藝術提倡人。他們將從事藝術創業、藝術家管理、文化規劃、公共藝術與娛樂管理工作。Dewey（2004a）提出藝術管理學科面臨四個外部變化，引導「藝術管理」向「文化管理」轉變。針對這些系統性的變化，Dewey（2005）又提出了五個

22　Sikes（2000）這一比擬乃基於美國背景下的藝術政策和管理，並未對實施正規訓練的具體課程方案提出實質性建議。不過，由於這一理論在適應各地政策限制和技能要求方面，具有內在優勢，它可以推廣運用到世界各地的藝術管理教育。

教育系統管理能力培養及轉化的要求，如下：[23]

其一，促進國際文化互動的能力。第一章引述 Deweay（2004a, 2005），提到藝術管理面對全球化的趨勢，需要從業人員有通過策劃文化活動或參與國際談判，推動邦交與達到外交目的的能力。國際巡演、文化貿易和文化旅遊策劃等，皆為案例。目前這一能力的培養尚未成為藝術管理教育的重心。其二，表現文化身份的能力。文化藝術被視為影響外交和跨文化交流的秘密武器；同時，應對全球文化發展潮流，管理者需具備保持及發展地方特色的能力，促進文化多元化和多樣化。其三，創新拓展觀眾的能力。例如，加強藝術和某些商業部門之間的合作、創業關係；將藝術列為重要的創意產業部門；鼓勵創新方式的藝術活動營銷、教育，以及推廣文化項目；積極應對受眾人口的結構變化；拓寬觀眾面。其四，跨部門的藝術體系管理能力。Dewey（2005）認為，僅僅關注對精緻藝術的管理已經過時，文化管理需要更加廣泛且包容的文化理念。其五，高效的戰略領導能力。文化管理者需要保持持久的戰略意識，從創業者的視角關注文化政策體系三個層面（國際層面、國家層面和組織層面）的環境需求，主動或被動地參與政策宣傳，以及談判結盟的技能。未來的文化管理領導者需要在國際層面、國家層面和地方層面高效地發揮作用。

此外，為應對國家資助減少，需要促進可持續的多重贊助體系的發展（Dewey, 2005），對所有國家的藝術機構來說，目前都必須考慮發展新型資助模式和藝術贊助的手段，其中，可行的方式包括增加盈利性收入和捐贈性收入。然而，另一方面，藝術和文化的資金資助模式由於受到各國或地區文化政策、歷史、機構和公眾總體偏好等因素的影響，情況不盡相同。因此，藝術管理教育必須幫助學生發展因地制宜，爭取可持續的混合收入（公共／私人收

23　Dewey 建議，在瞭解這五個能力轉變時，還需考慮他們之間的多重聯繫和相互依存關係（2005）。

入，盈利性／捐贈性收入）的籌資能力（Dewey，2005）。

　　Dewey（2005）指出，在藝術管理外部環境大變的背景下，藝術管理能力需要適應外部環境以及學科變化的趨勢，增加新的技能和技巧，以便滿足 21 世紀文化管理的要求。她指出，停留在現有的專業技能培訓的教育模式上，並非最佳應時之術，有必要在藝術管理教育中增加新型課程和培訓。Dewey（2005）建議，藝術管理教育宜採用「元技能」培養系統性能力、決策能力和管理能力。同時，藝術管理教育不應拘泥於正式教育，在多種教學場所中，混合正式教育、非正式教育和在職培訓三種教育方式，可能效果更好。藝術管理教育工作者需要認真制定教學內容，開發並使用新型方法和工具，幫助學員更好地熟悉和掌握教學內容。圖 2.1 展現的便是這種新型系統能力培養的教育體系：

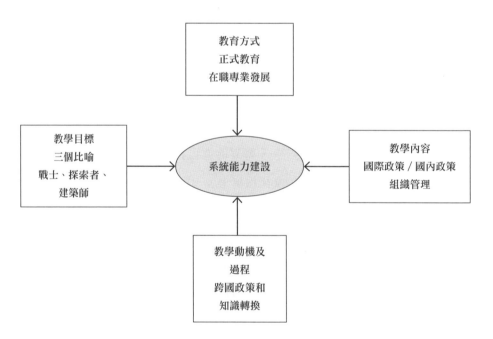

圖 2.1　系統能力培養教育方法解析圖（Dewey, 2005, p.14）

以下為 Dewey（2005）對其圖中各元素所作的說明：

其一，教學方式方面，Dewey 認為在職培訓對於藝術管理從業者來說，日趨重要。Dewey 引述 Martin 和 Rich（1998）研究，指出培養藝術管理者的最佳途徑，是將正規課堂教學與在職培訓相結合，並呼籲為無暇或無錢參加全日或半日制課程的藝術管理工作者提供培訓。藝術管理的非學位培訓，包括職業教育課程、工作坊、研討會、諮詢項目、實習、內部培訓計劃、導師輔導和工作實踐，構成了這一領域多元化的新型培訓途徑。Dewey（2005）提出了一個框架，展示在職培訓、職業發展和正規藝術管理培訓課程三者之間的差異，以及各個層次受訓者的特點。研究顯示，通過不同途徑獲得培訓的受訓者、教授內容和教授的方式相去甚遠。前兩種途徑，受訓者從導師、同行、發表經歷，以及各種諮詢機構、學術課程中，獲得指導，而後一種則是由大學正規課程的教授進行系統性的授課。培訓的方式，前兩者以實踐、實習、技術指導、網絡培訓課程、執行教育的座談會為主，一般將側重點放在組織管理上。後一種則為正式教育課程。

綜合正式、非正式，以及職業教育三種培訓方式，不僅為美國學者所強調，歐洲學者亦持相同觀點，而且歐洲政府還將這種認識付諸實施。Adam（2004）發現，在歐洲的藝術管理學生畢業後使用學習成果的範圍有限，解決的方法是將正式學習與非正規和非正式學習緊密地結合在一起，促使新知識在舊知識的基礎上產生，讓學生發展獨特的學習策略，以及學習的意識。基於上述觀點，英國文化媒體和體育部（2006）建議，引入清晰指引、學位資料[24]、學習成果及畢業生資料，讓文化管理教育邁進一步（EHEA Ministrial Conference,

24 學位資料通常包含基本行政資料、課程學習成果、核心或特定技能、目標、受僱就業能力、教育方式等。在歐洲高等教育區（EHEA）的設置下，學習成果定義為在學習過程的尾聲，學習者能認識、理解到什麼，或是有能力做什麼（EHEA Ministrial Conference, 2012）。EHEA 基於對優良高等教育清晰透明的理解，致力於提升學生的受僱就業的能力和機會。

2012）。[25] 歐洲執行委員會（European Commission）報告了系統改革的三個成效：一是資歷和勞動力市場的預期有更好的匹配。二是教育和培訓制度有更大的開放性來認可先前的學習成就。三是教育及培訓制度有更大的靈活性及透明度，同時在制定實現學習成果的路線時（即學習過程），有更大的自主權（歐盟 European Union, 2011）。

其二，教學內容反映了 Dewey（2004a）提出的「文化政策」取代「藝術政策」這一趨勢。Dewey（2005）指出，雖然這些領域的參與者所需能力和技能有顯著交叉，但每個領域都要求具備不同的專業知識。在任何國家或地方環境中，新興文化政策討論的影響力，同領域內活躍的個人和機構，以及不同領域之間的協調程度有關。然而，美國目前的藝術管理培訓的焦點是藝術組織管理（見本章第一節第一點），從而抑制了對國內政策的認識，以及主動研究國際文化政策及外交活動的意識。在系統性能力的培養方法中，「教學內容」一項能夠彌補這一缺陷。

此外，系統性能力培養方法包含了發展五大變革管理能力在內的教學內容。除了以管理技能為重點，這種新型教育方法還將培養藝術管理者的「全球性能力」（Global ability），包括促進國際文化互動、表現文化身份、用創新的方法拓展觀眾面、執行高效戰略計劃和可持續地多重贊助籌款。至於培養特殊環境所需的技能，即適應全球化的能力和與之相對應的特定技能，則需要對教學內容進行針對性調整。

其三，教學目標方面，Sikes（2000）關於藝術管理者能力的三個比喻[26]，被認為準確描述了新型系統性能力培養的目標，並且是實現藝術管理學

25　學習成果描述最低成就，而不是最高或更高等的成就。

26　關於藝術管理者所需具備的能力這一問題，Sikes（2000）引入「戰士」、「探險家」和「建築師」比喻。此外，還有另一個比喻，即「外交官」，側重「管理國際文化交流」和「表現文化身份」。這一比喻貼切地描述了專業藝術管理者應對本土和國際文化政策環境變化的能力。

科應對外部環境變化的關鍵。這三個比喻描述了藝術管理者所應具備的變革管理能力，互相聯繫、互相依存、互有重疊，適用於所有政策環境。

其四，在教學動機和過程方面，Dewey（2005）指出系統性能力培養方法的目的，在於增進藝術管理者對政策和知識轉移過程的瞭解。專業協會、國際組織、多元化國際學術圈、政策制定者和藝術管理從業者，都為資訊交流提供了豐富的管道。同時，不斷尋找全球範圍內的「最佳做法」，對制定教學內容和編寫教材，十分重要。藝術管理從業者和理論研究者、政策制定者和行業從業人員，借鑒國外政策和研究，改造藝術管理系統，使之適應本土環境。隨着資訊交流的不斷加強，國家間政策和知識轉移的範圍和程度，將得到擴大和深化，並將對教學目標、教學場地和教學內容，產生影響。

其五，根據上述討論，可發展出系統性能力培養的教育模式（圖 2.2）。在該模型中，「組織管理」、「國內公共政策」和「國際外交」三個領域包含有助於促進該領域發展的能力。而對藝術管理者而言，最為重要的是與這三個領域互相聯繫的戰略領導能力。隨着環境因素促進全球化（標準化、普遍化、協調化、銜接化）和全球本土化（定制化、具體化）之間的平衡，領導力整合正在突破地區差異，實現「全球性能力」，即興本土環境下的技能、政策和管理技術相匹配（Dewey, 2005）。

三、藝術管理的同源及相鄰學科

Evard 和 Colbert（2000）以及 Paquette 和 Redaelli（2015）研究了與藝術管理學科相關聯的其他學科，兩者的意見並不完全相同。筆者認為 Paquette 和 Redaelli（2015）論述的是傳統藝術管理學科，而 Evard 和 Colbert（2000）則放寬了藝術管理學科範疇。綜合兩者，以下為這些作者所列舉的與藝術管理同

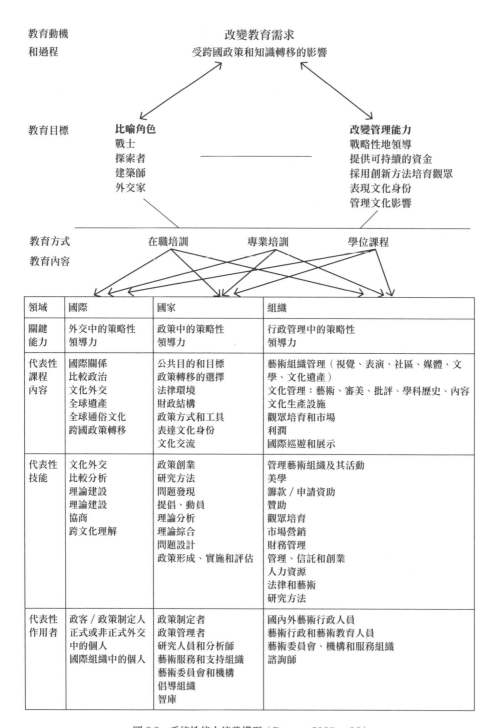

領域	國際	國家	組織
關鍵能力	外交中的策略性領導力	政策中的策略性領導力	行政管理中的策略性領導力
代表性課程內容	國際關係 比較政治 文化外交 全球遺產 全球通俗文化 跨國政策轉移	公共目的和目標 政策轉移的選擇 法律環境 財政結構 政策方式和工具 表達文化身份 文化交流	藝術組織管理（視覺、表演、社區、媒體、文學、文化遺產） 文化管理：藝術、審美、批評、學科歷史、內容 文化生產設施 觀眾培育和市場 利潤 國際巡遊和展示
代表性技能	文化外交 比較分析 理論建設 理論建設 協商 跨文化理解	政策創業 研究方法 問題發現 提倡、動員 理論分析 理論綜合 問題設計 政策形成、實施和評估	管理藝術組織及其活動 美學 籌款／申請資助 贊助 觀眾培育 市場營銷 財務管理 管理、信託和創業 人力資源 法律和藝術 研究方法
代表性作用者	政客／政策制定人 正式或非正式外交中的個人 國際組織中的個人	政策制定者 政策管理者 研究人員和分析師 藝術服務和支持組織 藝術委員會和機構 倡導組織 智庫	國內外藝術行政人員 藝術行政和藝術教育人員 藝術委員會、機構和服務組織 諮詢師

圖 2.2　系統性能力培養模型（Dewey, 2005, p.26）

源或相鄰的學科。

（一）非牟利組織、博物館學以及歷史保護

20 世紀 70 年代，歐美發展了非牟利組織學和博物館學。Paquette 和 Redaelli（2015）指出，博物館學和藝術管理學具有相同的學術起源；藝術管理最初的高等教育設有博物館學課程，由哈佛大學 Paul Sachs、John Cotton Dana 等人發起，一時流行於歐美。博物館學包括博物館專業實踐以及博物館理論，聚焦於專業標準和實踐；萊斯特大學（University of Leicester）是該領域的學科領袖。近年來，該學科偏重於理論研究，如博物館管理，學科的發展被認為由技術主導，反映批判性思維。

歷史遺產保護專業人士擁有不同的專業背景。在美國，歷史保護最早的課程由歷史考古學家開設，維吉尼亞大學（University of Virginia）在 1959 年建立了第一個歷史保護課程。康奈爾大學（Cornell University）在 1963 年開設了跨歷史建築保護與城鎮規劃的研究生課程。哥倫比亞大學（Columbia University）則開設了第一個完整的歷史保護課程。Paquette 和 Redaelli（2015）認為哥倫比亞大學的歷史保護課程接近藝術管理課程。

（二）旅遊和體育運動

Evard 和 Colbert（2000）提出的兩個相鄰學科是旅遊和體育運動。「文化旅遊」的迅速發展，依賴文化機構（如博物館、美術館、劇院等）以及文化節慶及表演活動，對遊客頗有吸引力（Rojek & Urry, 1997）。文化旅遊對經濟發展以及政策制定（包括國家和國際層面的公共政策），深具影響；還會影響周邊產品的開發，比如在博物館商店出售紀念品等。Evard 和 Colbert（2005）指出，在全球範圍內，旅遊和藝術可以互補，相信未來兩者將具有巨大的發展空間。

Evard 和 Colbert（2000）以及其他學者還關注到體育運動與藝術管理的相關性。體育運動與表演藝術管理之間，存在着諸多相似之處（Yonnet, 1998; Bourg & Gouguet, 1998）。某些體育運動（如韻律泳）實質上也是表演藝術的一種。體育運動和表演藝術這兩個領域都包含業餘活動和正式項目，消費者和觀眾的支持非常重要。另外，這兩類活動都會產生一些衍生消費品（T恤、紀念品等）。體育運動和表演藝術之間的區別，在於體育運動的重播或出售音像製品不會有太多受眾，而表演藝術則不然。兩者的另一個區別是，眾多體育賽事的魅力在於其結果的不確定性；但對於表演藝術來說，儘管許多觀眾在觀看表演之前已經知道戲劇的結果，但這並不妨礙演出的成功舉行。

（三）傳媒

Evard 和 Colbert（2000）還指出，傳播，尤其是媒體行業，與藝術關係十分密切，以至於有人認為媒體行業就是文化領域的一部分。媒體系統是藝術作品本身和藝術類資訊的主要傳播管道，例如在媒體系統發行與傳播的唱片和光碟。新技術的發展（數碼化）已對藝術活動產生巨大影響，比如說參觀虛擬博物館、直接在互聯網上發佈音樂且無需任何物理載體進行記錄、文化產品的個性化營銷等。但實際上，文化和傳媒之間的關係並非如此簡單，他們的結合也並不一定為人們帶來理想的結果。例如，藝術文化具有傳承性和複雜性的特點，這同傳媒的暫態性（以事件為中心）和簡單化相對立。

（四）文化研究

在香港，不少人認為文化研究和文化管理非常接近，或者相等，其實不然。文化研究是批判性的理論研究。Hall（1992）指出，文化研究有別於其他學科之處，在於其審視權力、文化和政策的視角。也就是說，文化研究的核心是對文化表現（representation），邊緣化的社會群體和文化變革需求的探索；

研究文化在社會權力背景下的表現和實踐。因此，文化研究將知識的生產看作政治實踐（Barker, 2008）。文化研究是一種論述形構，即「想法、形象和實踐的集群（或構成），為思考知識和行為的表現形式提供方法，而這些知識和行為一般與特定話題以及社會活動有關。」（Hall, 1997, p.6）藝術管理／文化管理與之迥異，其學科的焦點並非研究作為政治實踐的文化表現，而是管理和經營文化組織和機構的方法。

Paquette 和 Redaelli（2015）認為文化研究與藝術管理的淵源古已有之；只是，文化研究對於藝術管理教學向來沒有太多影響，僅有的聯繫在於文化政策。筆者根據自身的教學實踐，發現文化研究可幫助藝術管理從業者去批判性地理解藝術機構的性質，卻並不涉及管理實務。比如說，為什麼公立博物館的收藏以高雅精緻藝術為首選，而不為官方包容的邊緣族群，其作品則難以進入博物館；博物館藏畫的遴選標準，如何體現藝術政策和國家意志？除了對藝術機構和文化政策產生影響，文化研究的理論還能較好地幫助學生理解公共及社區藝術。尤其在亞洲環境，公共藝術通常被誤認為是安置於大眾可及的公共空間中的藝術作品，以裝飾環境為其主要功能。其實不然。新類別、以社區為關注焦點的公共藝術，旨在幫助社區弱勢群體表達他們的訴求，滿足他們的需要。從文化研究的視角出發，則能夠較好地理解公共及社區藝術。

第三章
創意產業及其教育

　　Dewey（2004a, 2005）提出藝術管理教育面對外部環境變化，出現了藝術系統的擴大、全球化的趨勢、文化政策的興起、籌資模式的改變等趨勢（參見第一章），並建議教育系統順應這一趨勢，應建立系統能力培養體系（參見第二章）。這些分析與主張與另外一股學術潮流，即對文化及創意產業，以及文化政策的提倡和研究暗合，從而促使「藝術管理」向「文化管理」轉型（見圖3.1）。而且，因「創意產業」與「文化政策及發展」議題的加入，「藝術管理」學科的版圖擴大，學科的性質也相應地發生了變化，形成了今天大中華地區所認識的「文化管理」學科。

　　關於「文化管理」的定義，目前尚未見到最全面且具權威性的版本。Katsioloudes 和 NetLibrary, Inc.（2002, p.4）從管理學的角度，定義文化管理是：「關於如何引領、協調，以及制定策略，以影響文化領域的學科。一如傳統的工商管理學，文化管理所採用的管理手法包括規劃、組織、招募、選拔、領導、溝通、聯繫、解難、決策、協商、獎懲、評估，以及創新。」Devereaux（2009）認為「文化管理」指一系列與文化組織的管理有關的實踐及活動，以期完成各種目的，包括生產、傳播、展示、教育等。筆者認為，AAAE（2012）對「藝術管理」的定義，基本上適用於「文化管理」，因為該定義已將學科範疇從藝術擴大到文化及創意生產，並且囊括了牟利及非牟利文化組織。基於該組織的定義，「文化管理」的本質是關注創造、生產、傳播和管理創意作品或創意表達，即文化管理者始終將創意作品的創作和生產放在他們工作的核心。儘管日常的藝術組織活動聚焦於管理，以實現支援創意生產的目的，但組織更宏大的目標是鼓勵藝術表達和體驗（無論哪一種藝術形式），以繁榮私人和公共界別（包括商業、非牟利和志願）的利益，然其欠缺之處是未將文化空間和

文化發展納入考量。陳鳴（2006）對文化管理研究範圍的界定基本與本書一致，將其論述納入本書的學科發展三個階段框架，可將文化管理的研究範疇歸納為四個領域：第一，藝術推廣，致力於溝通藝術家和市場。第二，藝術機構及公共及非牟利藝術組織管理、藝術財政撥款和文化基金會管理。第三，文化及創意產業管理。第四，文化政策的制定和執行。筆者再增加一項：文化空間的營建，以及文化引領的城市復興和發展的措施。其中，第一項並非主要領域，通常可以或缺。第二項為藝術管理核心領域。第三、第四及新增的第五項則為新興領域，代表文化管理的發展方向。

圖 3.1　文化管理與藝術管理的關係

　　本章將會論述文化及創意產業興起的背景、學術定義、特徵以及創意產業管理教育的理論與實踐。

第一節
文化及創意產業：背景、特徵及其管理教育的理論

　　本節的文獻回顧，聚焦於文化及創意產業（文創產業）興起的背景、學術定義、特徵，以及文化創意產業管理理論。

一、文化及創意產業興起的背景

　　儘管學術界對於文化與經濟關係的論述向來有着不同的版本，但達致認同的，是經濟生活的各個方面（從生產、交換物品，到積累財富和滿足需求）無一能夠脫離文化。事實上，這一聯繫越來越被視為理所當然。「文化經濟」（cultural economy）這個概念的提出，其本身便是認可文化（美學意義上的象徵符號），能夠激發慾望，從而促進消費。例如，刺激現代人購買一件衣服的因素是什麼？往往不是滿足遮身蔽體的基本要求，而是其獨特的設計，滿足了顧客對穿着舒適以及視覺美感的心理需求。同理，藝術、媒體、旅遊、娛樂和休閒，形成產業，往往能帶來經濟效益。Amin 和 Thrift（2004）指出，將文化置入物質生產領域，透過發揮文化的經濟帶動作用，提升商品的經濟價值，同時亦使產品更富美感或象徵意義，此是體現文化帶動產業發展的一種模式。當然，文化這一概念的範疇，並不僅僅局限於審美範疇，亦涉及教育、價值觀念、行為方式等等。Hartley 等人（2012）以科教興國為例，指出一國的科技觀，以及對教育的重視程度，足以影響一個國家的競爭力。又以傳統觀念與經濟的關係為例，指一些民族秉承互信互惠的傳統民風[1]，帶來了商業貿易的繁榮。Callon（1998）和 Thrift（2003）等人所說的「文化經濟」，

[1]　傳統觀念亦是「文化」的一種內涵。

認為經濟受到激情、道德、美學、使用知識、學科範疇,以及表現方式的綜合影響;而抽象規則、社會文化習俗、物質安排,以及情緒和志向便塑造了經濟活動的方方面面。從生產、消費,到營銷,文化對經濟的影響無處不在[2]。

　　20 世紀後期悄然興起的「文化及創意產業」熱潮,深受世人矚目,從歐洲、澳洲,到亞洲,不少發達國家將「創意產業」納入文化政策,且將之作為政策焦點。企業與學術界對推動和研究「創意產業」,亦趨之若鶩。邱誌勇（2011）對相關文化政策,作了系統性的回顧與梳理。邱指出,發掘創意產業的無限潛能,正是相關文化政策立意的初衷。英國工黨於 1997 年提出「創意產業」的概念和政策（DCMS, 1998）,其文化傳媒體育部於 2001 年界定出英國創意產業的範疇,共有 13 個界別,產值達 1,120 億英鎊。該部門 2007 年出版的《2007 年文化與創造力》（*Culture and Creativity in 2007*）指出,英國在文化藝術領域的預算投入增加了 73%,產出已升至 4,120 億英鎊。2008 年,英國文化傳媒部發佈《創意英國:新經濟的新人才》（*Creative Britain: New Talents for the New Economy*）戰略性文獻,並成立英國文化創意技能學院（National Skills Academy for Creative and Cultural Skills）。在美國,自經濟學家 Richard Florida 提出創意階層的興起,創意經濟已成為新興的「知識型經濟」,乃頗具活力的新興經濟領域。在這些界別工作的專業人士包括創作者、主持人、製片人、文化和藝術智慧財產權管理人員,他們是現今資訊時代的重要資源提供者,以及為各種產品和服務創造附加值的創意階層。根據美國經濟分析商務部的最新統計,2015 年美國藝術與文化經濟對 GDP 的貢獻為 4.2%,達到 7.63 千億美元,其中大都會地區的表演藝術、體育盛會、博物館等（Performing Arts, Spectator Sports, Museums and Related Activities）的 GDP 產值在 2016 年超過一千億美元。藝術、娛樂、博彩業（Amusements, Gambling,

2　Throsby（2001）的《文化經濟》（*Economics and Culture*）和 Towse（2003）的《文化經濟手冊》（*A Handbook of Cultural Economics*）兩本書裏敍述了文化經濟及其相關政策,涉及法規、稅收優惠、定價、管理、市場營銷和版權等議題。

and Recreation Industries）的 GDP 產值從 1997 年的 429.8 億[3] 逐年遞增，2016 年已達到 829.9 億美元（圖 3.2）。藝術與娛樂產業（Arts, Entertainment and Recreation）的就業人數從 1990 年的 113 萬 9 千人增加到 2018 年的 239 萬 8 千人（圖 3.3）[4]。

GDP 產值（百萬美元）

圖 3.2　1997 年至 2016 年美國的藝術、娛樂、博彩業 GDP 產值變化圖
（數據來源：美國聯邦儲備銀行數據庫）

就業人數（千人）

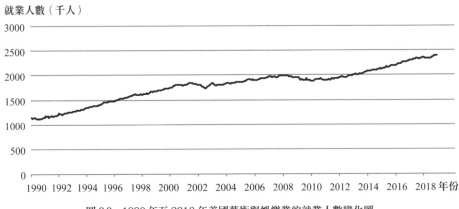

圖 3.3　1990 年至 2018 年美國藝術與娛樂業的就業人數變化圖
（數據來源：美國聯邦儲備銀行數據庫）

3　美國東北大學（Northeastern University）文化勞動力分析師 Neil Alper 和 Ann Galligan 曾發表報告：1940 至 1998 年期間，美國整體經濟中（包括公營、商業及非牟利），藝術家數量增長迅速。相比其他行業的僱員增長，藝術家的增速快兩倍半，到 1998 年已不少於 147 萬人。

4　有關美國文化產業的數據全部來自「美國聯邦儲備銀行數據庫」：https://fred.stlouisfed.org/series/USAMUSENGSP。

澳洲重視資訊科技對文化及創意產業帶來的挑戰，認為文化及創意產業對經濟發展貢獻良多，能夠提高國民的生活品質。澳大利亞從 20 世紀 70 年代開始培育文化產業，聚焦於國家創新政策。與英國不同的是，澳洲沒有一個專門負責創意產業推廣的政府部門，而是由大學推動，其課程規劃和研究都必須適應競爭激烈的政府資助環境（Brook, 2016）。澳大利亞的「傳播、資訊科技暨藝術部」與「諮詢經濟國家辦公室」於 2001 年啟動創意產業聚群研究（creative industry cluster study）。

根據邱誌勇（2011）的研究，亞洲發達經濟體，如日本、韓國、新加坡，大都重視其國際大企業的研發能力，從而扶持創意產業，處於國際領先水準。日本的創意產業發展的依據是《形成高度資訊通信網絡社會基本法》與《文化藝術振興基本法》，其政策聚焦於智慧財產權與數碼產業，並制定了《智慧財產權基本法》、《e-Japan 重點計劃 2003》，以及《內容的創造、保護及活用促進法》。《形成高度資訊通信網絡社會基本法》旨在提升網絡資訊內容，促進網絡商業活動，以及國際交流。《文化藝術振興基本法》則針對藝術、媒體藝術、生活文化以及出版等。2004 年以後，鑒於韓國文化產品在日本市場上的強烈反應，日本政府制定相關法律，強化數碼內容的發展。日本國際文化產品展（Japan International Contents Festival），又稱「數碼內容嘉年華」即是展示日本遊戲、動漫、卡通商品、廣播電視、音樂，以及電影等文化產品及活動的平台（邱誌勇，2011）。邱（2011）認為韓國發展文化創意產業的焦點更為清晰。韓國在 20 世紀 90 年代末提出了「文化立國」的政策方針，並制定《文化產業振興基本法》。由隸屬於韓國文化觀光部的文化產業局負責文化產業政策的制定，其文化產業包括出版、唱片、遊戲、電影、廣播、演出等。2006年，韓國遊戲產業已達到 6.72 億美元，動畫產業則將韓國國內市場擴大至 1萬億元。邱（2011）指出，韓國在文化產業的發展中，非常注重媒體科技對產業的帶動作用，數碼技術廣泛應用於遊戲、傳播、電影、電子學習、音樂，以

及電子書等。2008 年前後，韓國更是提出跨國合作的主張。台灣地區於 1995 年已經開始關注文化產業現象，評估澳大利亞在發展數碼內容及其應用方面的優勢與能力。2002 年「創意集群」研究發現，澳大利亞中小企業在這方面難以與國際市場競爭，轉而在社區營造的政策中，提出「文化產業化，產業文化化」的構想，詳見 DCITA 和 NOIE（2002）。2002 年的《挑戰 2008：國家發展重點計劃》中，將文化產業列為國家重點推動計劃（邱誌勇，2011）。台灣地區於 2010 年制定並頒佈《文化創意產業發展法》，該法案界定了 15 個產業界別，並明確其主管機關（台灣地區文化管理部門，2015）。根據台灣地區文化管理部門的統計資料，2014 年，台灣地區文化創意產業總數為 62,264 家，較 2013 年微增 0.5%，其中以視覺傳達設計產業數量增長最快，達 27.4%；但該年下半年受全球經濟放緩影響，文化創意產業全年增長幅度不如總體經濟（台灣地區文化管理部門，2015）。

在香港，2000 年通過全面發展「香港無限計劃」（李天鐸，2011）。2002 年，在香港特別行政區政府的支持下，2003 年香港大學文化政策中心提出《香港創意產業基線研究》，界定了 11 個界別。2009 年成立「創意香港」辦公室，隸屬於商務及經濟發展局通訊及科技科，致力於推動創意產業。該辦公室推出了一系列技術培訓，以及扶持中小企業的政策。同年，政府設立上億基金，扶持本土電影業。根據 2016 年香港恒生管理學院編撰的《香港與大中華地區文化及創意產業發展白皮書》，文化創意產業於 2014 年佔本地生產總值 5%，增加值達 1,096 億港元。這組由 11 個門類組成的產業，過去九年（2005-2014）年均增長 8.6%，較本地生產總值同期 5.4% 的升幅更迅速（恒生管理學院人文及社會科學院，2016）。儘管學者對於 2000 年以來，香港政府的創意產業政策的有效性，鮮有恭維，但不容忽視的是這座城市中，通過歷史建築改造或重新利用而形成的文化藝術空間為數不少，從牛棚、石硤尾的賽馬會創意藝術中心，到茂蘿街動漫基地、PMQ 元創方，再到大館，已構成一道別有都市風情

的創意空間風景線。此外，建設中的西九龍，雖歷經曲折，二十年來爭議不斷，但民間猶存希望，視之為未來創意產業的基地和城市文化品牌。

新加坡於 2003 年發表《新挑戰：邁向充滿活力的全球大都市》（*New Challenges, Fresh Goals: Towards a Dynamic Global City*）（ERC, 2003）報告，提出文化發展的關鍵策略，讓新加坡成為有文化外形的城市，一個 21 世紀創意、創新和創業的中心。該報告強調創意的重要性，並尊重科學和藝術的成就。新加坡資訊交流與藝術部希望發展該國的創意經濟，建成創意新加坡。這一思想在三個規劃文件中體現出來，即《城市復興計劃》（*The Renaissance City Plan*）、《設計新加坡》（*Design Singapore*）和《媒體 21》（*Media 21*）。以《城市復興計劃》為例，該文件旨在融合精緻藝術和文化經濟的發展，以文化藝術繁榮新加坡的經濟，並敦促政府對藝術及文化遺產加以保護（MICA, 2008）。新加坡的藝術及文化管理教育享有國際聲譽。設計和媒體教育為創意經濟輸送大量人才，包括時裝設計、室內設計；同時，傳統的教課型學院升級為研究型的大學（Purushothaman, 2016）。

值得注意的是，一如 Paquette 和 Redaelli（2015, pp.30-31）所指出的，各國政府多年來一直在以收集文化統計資料為目的的定量研究方面，頗為活躍。例如，美國國家藝術基金會（NEA）一直通過全國性調查，掌控公眾參與藝術活動的資料。在英國，文化媒體與體育部（DCMS）1998 年發佈了行業內第一部綜合性經濟診斷書——《創意產業調查》，並且通過 DCMS 的網站繼續收集和發佈創意產業相關統計資料。除了政府機構，一些非政府機構，例如基金會、宣傳組織和私人諮詢機構，業已收集大量相關文化產業的資料，撰寫並出版報告。此外，聯合國教科文組織（UNESCO）研製了一個讓不同國家提供藝術和文化資料的統計框架。UNESCO 2009 年基於各國對文化的共同理解，制定文化統計框架（*The 2009 UNESCO Framework for Cultural Statistics*），取代 1986 年的框架，在各國和國際範圍內組織文化產業統計，得出特定的經濟或

社會的產出。[5] 這一衡量的框架令文化產出跨國界的比較得以實現（UNESCO, 2009）。

二、文化創意產業及其相關概念 —《←

　　雖然中文翻譯都是「文化產業」，但是「culture industry」和「cultural industry」兩個名詞的含義和學術背景完全不同。「文化產業／工業」（culture industry）是新馬克思主義法蘭克福學派（Frankfurt School）理論家，如阿多諾（Theodor Adorno）、霍克海默（Max Horkheimer）、弗羅姆（Erich Fromm）、班雅明（Walter Benjamin）、瑪爾庫塞（Herbert Marcuse）和恩岑斯貝格爾（Hans-Magnus Enzensberger）等人提出的概念，批判意識形態。阿多諾和霍克海默 1947 年合著的著名批判論著《啟蒙辯證法》（*The Culture Industry: Enlightenment as Mass Deception*）一書中提出了「文化產業」（culture industry）一詞。該詞的含義是指曾經自成格局的文化、藝術、美學、音樂、文學等領域已被完全捲入資本主義佔有形式的文化產業（culture industry）。阿多諾和霍克海默（1979, p.350）認為，「寡頭資本」影響下的文化生產被產業化和商品化，造成各種文化和藝術形式日趨同質化，被稱為「標準化和大眾生產的成就，犧牲了藝術作品和社會系統之間的區別」。在「文化產業」系統中，消費者其實並沒有真正選擇的自由，所謂的選擇只存在於商品之間細微的差別之中；消費者實際上被完全捲入大眾文化的機械性運作當中。那些所謂的「文化產品」實際上是為所有人提供的，因此無人得以逃避（Adorno & Horkheimer, 1979）。這裏，阿多諾和霍克海默所指的是像廣播、電視、報紙等

5　該項研究在 2005 年左右起步，筆者曾於 2006 年，參與 UNESCO 在香港大學召開的關於該項研究的專家小組會議。

這種半公半私的文化產業，它們利用新的大眾生產與傳播技術，將文化內容通過大眾媒體的各種文娛節目，免費或廉價地傳播給大眾。在這些節目為大眾帶來娛樂的同時，它們為意識形態所操控的性質，也起到了給大眾洗腦的作用。人們變得思維單一，被消費系統標準化，被轉移視線，從而喪失了批判性地思考社會深層次矛盾和政治議題的能力（Hartley, et.al., 2012）。

「文化產業」（cultural industry）一詞源起自 80 年代；不同於「文化產業／工業」（culture industry）的政治經濟學批判視野，「文化產業」乃是經濟學語彙，反映經濟視角。1987 年，聯合國教科文組織展開一系列關於「文化產業在社會發展中的位置與角色」的比較研究。2005 年，該組織結合世界智慧財產權組織（World Intellectual Property Organization）、亞洲開發銀行（Asian Development Bank）等機構，舉行了一場名為「亞太創意社群：21 世紀策略」（Asia-Pacific Creative Communities: A Strategy for the 21st Century）的專家會議。該會議的報告文件對「文化產業」一詞作了定義：「文化產業是那些設計和創制有形或無形藝術性與創意性產品的產業，他們基於文化資產的開發，提供知識性財貨與服務，具有創造財富與收入的潛能。文化產業的不同部門具有一個共同點，即運用創意力、文化知識、智慧版權，去生產具有社會文化意義的產品與服務」（UNESCO, 2005；李天鐸翻譯，2011）。Pratt（2007）對文化產業的定義是「為了滿足消費而生產的文化商品，及其必要之生產過程。」

文化產業與政策關係密切：市場經濟所支持的文化生產影響了文化政策。藝術政策[6]的核心，乃是以國家補貼的形式，扶持優秀的精緻藝術，這與以創意產業為重點的文化政策不同（Harley et.al., 2012）。「文化產業」與文化政

6　「藝術政策」和「文化政策」不同。藝術政策，是指通過政府補貼的公共及非牟利文化機構，支持高雅藝術。文化政策則具有更為寬廣的範圍，包括語言、媒體、文化產業，以及文化空間規劃等領域。參見本篇第一章第三節。

策的聯繫[7]催生了「創意產業」（creative industry）這一概念（Hartley, et.al., 2012）。英國工黨於 1997 年提出「創意產業」的概念和政策，將其視作源於個人創意、技巧和才能的活動，具有創造財富和就業機會的潛能（DCMS, 1998）。《香港創意產業基線研究》對「創意產業」的定義，與英國工黨類似，唯其特別強調製造和發行文化產品，以及提供有文化意義的服務，「智慧財產權」一詞則未包括在定義中。《台灣的挑戰 2008 計劃書》對「創意產業」的定義，與英國工黨略有不同。其定義為「源自創意或文化積累，透過智慧財產之形成及運用，具有創造財富與就業機會之潛力，並促進全民美學素養，使國民生活環境提升之產業」（台灣地區文化管理部門，2015，p.16）。該定義一是強調集體性，認為創意可通過代際累積；二是除了財富積累外，還提到「促進整體生活環境提升」；三是亦有提到，透過智慧財產權，增加財富與就業機會。

解析由英國工黨提倡的「創意產業」概念，其中有幾個關鍵字，值得注意。一是「創意」，「創意」和「產業」的配對可能初看令人感覺古怪。然而，Hartley 等人（2012）指出，如果我們採用西歐視角，「創意」的概念來自康得（Kant）美學，乃通過賦予創意天才和理想化的形式，得到體現。《聖經》中所說，創造者將喧鬧嘈雜轉化為有秩序和真實存在（being）的宇宙，這一行為根植於歐洲啟蒙主義，然靈光閃現，無處不在。「創意」源自「創造」，而英文單詞「創造」來自拉丁文「create」，意為產出和製作，並強調原創性（originality），具有三大特質：嶄新（newness）、有價值（value），以及有用（usefulness）。13 世紀以來，「創意」一詞用以描述事物被創造出來的感受；20 世紀早期，「創意」廣泛與「教育」、「推銷員」，以及「寫作」等詞彙相聯繫。

7　例如，歐盟《2010 年文化及創意產業潛能釋放綠皮書》（*2010 Green Paper for Unlocking the Potential of the Cultural and Creative Industries*）提出歐洲視野中的文化、創意和創新的概念，以及分析評估政治措施的方法，從而發展歐洲的創意產業，令其成為歐洲文化政策的一部分。

其次，「創意」憑藉運氣。再者，「創意」暗示除去舊的思維框架，打開盒子，獲得新的思路。作者以牛頓（Newton）發現蘋果為例，指出雖然蘋果落地只是偶然運氣，然牛頓能夠跳出亞里士多德（Aristotle）的移動定律，即萬物自然停止，方能發現地球引力。此外，「創意」一詞還強調個人的創造力，因為每個人的想法可能都不一樣。Pratt（2007）對創意與創意產業的看法是：創意是創意產業不可或缺的特質，創意改變原有的生產方式與產出，而創意產業是集中並且運用創意人才的產業。

二是「創新」一詞，與「創意」一詞相關但含義不同。近年來，該詞被不分場合地廣泛使用。創意產業高度創新，且旨在推動創新。其重要性是理解創新為創意產業所帶來的實實在在的經濟和社會價值，以及創意產業政策的必要性（Hartley, et.al., 2012）。「創新」有別於「創意」體現在三個方面：其一，「創意」是一個想法，「創新」卻是將「創意」運用到實踐；其二，「創新」關注的是過程和做事的方法；其三，「創新」還會關注創意的經濟產出和社會效益。因此，Hartley 所說的「創新」是帶動經濟發展的工具，而「創新過程」一般經歷三個階段，首先是出現新的想法；其次是通過經濟系統應用或傳播想法；最後在系統裏面保留、規範，並將新的想法植入這個經濟系統中。創新意味着經濟改變，由市場因素協調，最後催生出受新的思維和技術所影響的，以及適應本土環境的產業結構的變革。Hartley 等人特別強調，這一過程由內而外地發生，無須依賴外在的協調機制或規劃措施（2012, p.130）。Hartley 等人（2012）引用 Handke（2006）、Müller 等人（2009）、Potts（2009a）和 Bakhshi 等人（2008）的研究指出，創新系統是創新政策的焦點，同時亦是創意產業的政策框架。其一，「創新」是創意產業的核心概念，因為創意產業本身可以高度創新；其二，「創新過程」是創意產業的關鍵引擎。創意產業是一個創新的領域，是致力於娛樂和象徵意義創作的創新商業。不同界別在全球層面高度競爭，這從依賴實驗新電子技術的遊戲產業，到新媒體和社會媒體產

業，皆有反映，尤以資訊電腦技術以及數碼技術競爭最為激烈。此外，創意產業的文化內容，以及交流業務需要創新。設計行業，如服裝設計，便是展示高層次創新的佳例（Hartley, et.al., 2012, pp.131-132）。

「創意產業」概念中「智慧財產權」概念，可分成兩個部分：一是專利、設計、商標；二是藝術及文學作品的版權，兩者所保護的都是頭腦產品的商業價值。[8]「智慧財產權」背後的原理是保護創新，同時鼓勵作者授權，促進知識的流通。香港特區在智慧財產權保護方面，頗有建樹，無論是管治構架的設計，還是專門的法律規範，皆與國際智慧財產權保護法一致。智慧財產權受三個政府部門管理：商業、產業和技術局、智慧財產權局，以及香港特區海關。香港的盜版率低於 1%，而公開內容授權（open content licensing）的機制也有獨到之處。共同創意（creative commons）被認為是最佳的授權——用以分享授權，為公眾提供更多的接觸作品的管道。香港在這方面亦有出色表現。香港大學媒體中心設立香港共同創意中心，發表了大量知識產品，並建立大規模的資料庫。[9]香港因此成為全球智慧財產權保護的楷模，1997 年香港回歸中國之際，當時的局長唐英年受獲亞太地區智慧財產權保護獎。

關於「文化產業」與「創意產業」的異同，李天鐸（2011，p.82）指出「文化產業」和「創意產業」乃由政治性的宣誓，達成經濟財貨的積累。這兩個概念皆是英美文化政策的體現，兩者的共同出發點是「思維性智慧創作的產出是一種可以交易與擁有的私有經濟財貨。」Hartley 等人（2012）認為創意產業基於文化產業的某些策略，在政策語境中，「創意產業」和「文化產業」兩詞往往可以互換，例如，歐盟有些場合使用「文化產業」，有些場合用「創意產

8　不同國家有不同政策，有些尚未確立智慧財產權法律。

9　相關的「國際條約」可參見《智慧財產權權益相關的貿易方面》（*The Trade Related Aspects of Intellectual Property Rights, TRIPS*）。

業」。[10] 也有學者將「文化產業」重新標示為「創意產業」（Gramham, 1990）。Hartley 等人（2012）還指出，兩個名詞之爭，在不同學科里，情況也不盡相同。例如，經濟學中對於兩詞的分辨並不十分清晰，因為產業的界限，以及它們實實在在從事的業務，本質上比較含糊。在人文學科以及文化研究領域，有學者傾向於使用「文化產業」一詞多過「創意產業」，因為「文化產業」被認為更好地抓住了產業的核心領域，例如電影、廣播、音樂，以及數碼內容的產業（Hesmondhalgh, 2007）。Hesmondhalgh（2007）將媒體產業放在文化產業的核心，而其他文化政策文件則將藝術放在文化產業的核心位置，而將媒體看成是較少涉及文化內容的創意產業，例如廣告和服裝設計（DPMC, 2011）。其他一些學者，如 Miller（2009）則因為政治原因，採用「文化產業」一詞，認為「文化產業」向「創意產業」過渡是一種認識上的改變，由有市場收益的事物取代公共事業。李（2011）最後歸納得出，「文化產業」範疇較廣，涉及人文、信仰、藝術品等。「創意產業」則在此基礎上，強調發揮個人的才華，激發思維的玄妙想像，並強調高科技的應用，以及利用智慧財產權，創造財富。

基於以上的名詞辨析，在本書第二篇對全球先進國家和地區文化管理課程的資訊搜索中，筆者團隊搜索的關鍵字，包括「創意產業」、「文化產業」、「文化經濟」、「創意」、「創新」、「智慧財產權」等。

三、創意產業的特徵

關於「創意產業」特徵的討論，旨在發掘創意產業與傳統精緻藝術的差異，從而幫助讀者進一步理解以創意產業為新增主體及亮點的「文化管理」學

10　李天鐸（2011）認為歐洲國家偏好使用「文化產業」一詞，多過「創意產業」一詞。歐洲理事會較為謹慎，指出「文化產業」一詞單指電影、音樂、廣播電視與網絡性媒體。

科，同傳統的以精緻藝術及非牟利文化組織的管理為研究重點的「藝術管理」學科之間的顯著不同。

（一）創意產業的亮點是新技術的驅動

澳大利亞學者 John Harley、Michael Keane 等人，將「創意產業」的不同界別歸入三個板塊：分別是藝術（art）、媒體（media）和設計（design），從而詮釋「創意產業」的內涵。以英國工黨提出的 13 個界別為例：音樂、表演藝術、藝術品和古玩市場、工藝品，屬於「藝術」板塊；建築、設計和服裝設計屬於「設計」板塊；廣告、電影視頻、互動休閒軟件、出版、軟件、軟件和電腦遊戲、電視和廣播則屬於「媒體」板塊。筆者認為這三個板塊，藝術界古已有之，並非 21 世紀的新產物。因此，此處並非為支撐「創意產業」概念，而是使之有別於「精緻藝術」概念的主要部分。創意產業的亮點在於「媒體」和「設計」。這兩個板塊都和高科技密切聯繫。傳媒研究學者 Graham Murdock 指出自 20 世紀 80 年代以來，資本主義經濟體市場化急速展開，「借助了科技的制碼、傳播、解碼、儲存等技術，持續從類比移向數碼的趨勢」（李天鐸，2011，p.80）。20 世紀 90 年代，新媒體憑藉數碼技術的發展，進入市場，令影音媒體的商品屬性出現根本性的轉變。例如音樂商品門市銷售的形式已然過時，取而代之者，乃視聽 APP、KTV 授權、手機鈴聲授權，以及現場演唱會等形式。李（2011）還指出，數碼技術的發展，改變了產業的內部結構，以及相互依存的保障制度，例如，創作題材的合法性、發行映演契約關係的協議、智慧財產權的保護、商品使用及複製許可，以及新科技對商品禁用的威脅。Pratt（2004）引述 Kondratieff Wave 的研究，指出文化及創意產業之所以進入政策的視野，且被認為是「下一個明星產業」，乃是受到科技驅動及經濟發展思潮的影響，即 Marshall（1987）所說的「技術經濟的典範」，一如關鍵原料的開發，推動經濟的發展。Pratt（2004）指出文化產業因為科技的發

展經歷了兩次蛻變，第一次是電影、廣播、音樂和電視等大眾傳播媒體的發展；第二次是數碼技術的應用催生新的傳播模式。文化產業由此成為國際經濟的組成部分。其核心的創新只有一個原型，居於價值鏈的發端，而價值鏈上尾隨其後的產品則為造價低廉的複製。因此，儘管文化及創意產業並非源於科技，但科技促成創意想法以及特定潛能的開發與實現。科技結合藝術，以及組織結構，集合了創意產業的生產和消費。

（二）創意產業根植於大眾文化的市場活力

Hartley 等人（2012）在著作中，深入剖析「創意產業」的特徵，指出，產業化條件在傳統的精緻藝術傳承中，往往被視為對藝術原則及其美學原則獨立完整性的侵犯，此即法蘭克福學派所說的文化產業（culture industry），其實質是對商品化、產業化的諷刺，認為市場經濟環境令高雅藝術庸俗化。然而，在創意經濟的語境中，「產業化」非貶乃褒，被認為是將創意引入了經濟領域，創造出能夠改善人們生活質素的文化產品和服務，以及社會與建築環境，同時也能帶來經濟效益。[11] 創意產業與法蘭克福學派所說的文化產業的一大不同之處是兩者所討論的其實並非同一個對象。前者所說的「文化」並非指高雅精緻藝術，而是大眾文化和商業應用性藝術。文化消費者無須通過教育，培養藝術欣賞的能力：無論是電子遊戲、服裝設計，還是電影或大眾傳媒，哪怕是教育程度不高的受眾都能欣賞，並從中獲得樂趣，同時也願意為之買單。從精緻藝術到創意產業，文化至此走出了高雅藝術的聖殿，飛入尋常百姓家。

11 文化及創意產業的概念否定了法蘭克福學派所認為的商業化和市場化對高雅藝術具有侵蝕作用（culture industry）的論斷。創意產業和高雅藝術，以及法蘭克福學派所說的「文化產業／工業」的概念，有着較大的差異。

基於上述基礎，不難理解，市場經濟的活力對於創意產業的推動作用，不容小覷。19世紀經濟學家 Ernst Engel 的觀點點到了創意產業的本質，Engel 認為以某種形式存在的文化消費，包括藝術作品的受眾，都和經濟增長以及發展正相關。李（2011）指出，創意產業透過系統化的生產模式運營組織，其最大的特徵是通過文化的孕育，創作文藝作品，再憑藉媒介不斷的迴圈再現，以及產業化條件的利用，激發商業效益。大眾從所處環境中的表徵符號系統（由文本、作品及內容構成）中獲取精神的滿足。受眾是創意產業資本積累的根本，其文化品位的重要性，令創意產業的運作背離生產系統的效率，通過非理性生產過程表現出來。Potts 等人（2008）注意到社交網絡的作用，指出創意產業的生產和消費都基於複雜的社交網絡，創意產業比其他經濟活動更注重文化內容和品位。觀眾的偏好受到社交網絡中傳播的資訊的支配。價值在文化商品的生產和消費過程中不斷流動。

　　高投資和高風險是創意產業的另一顯著特性（Pratt, 2004）。文化產品投資大，而變動頻率高，週期短，因此具有較高的投資風險。比如唱片公司每週都推出幾項新產品，產品數量龐大而多元。「每週排行榜」鼓勵一窩蜂消費，而電腦遊戲的開發成本可能高達數百萬英鎊，開發耗時兩年，必須賣出巨額產品以回收成本。相反，銷售巔峰期很短，僅兩周左右，若銷售業績平平，零售商可能停止進貨。應對高風險，創意產業管理者可採用分散投資，以及不斷重新利用智慧財產權，開發各種造價低廉的複製產品。

（三）創意產業與全球化相輔相成

　　和產業經濟密切相關的是全球化的趨勢與影響。20世紀末21世紀初，全球化成為社會學議論中的一個關鍵概念，被定義成足以影響當地組織及文化活動／事件的全球活動／事件（Giddens, 1990）。全球化、文化概念的改變，以及創意產業的出現，三者平行。文化經濟與地理疆域之間傳統

紐帶不斷弱化，人們越來越依賴電子資訊突破地理區位的制約，傳遞資訊（Tomlinson, 2007）。各國開放市場，令娛樂產品湧向世界各地，於是出現了「集中化」、「組織複合化」、「營運多角化」的趨勢，形成少數跨國大企業與眾多本地小公司並存的局面。這些跨國大企業具有相當經濟規模，從國際金融機構獲取巨額信貸，彙聚寫作及藝術創作的人才，且聘用頂尖的製作人才，通過周密的跨區域發行及營銷戰略佈局，發展文化產業業務。這些企業大多由美國、西歐，以及日本的企業掌控。人們耳熟能詳的包括美國荷里活的電影，日本、韓國的動漫遊戲，英國的流行音樂以及軟件設計等，皆為領軍行業。李天鐸（2011）指出，全球經濟互動領域的興起，打破了舊有的區域和國家的封閉性，令資本主義在全球範疇，利用各地資源，從事物質和知識的生產，並與各地建立廣泛聯繫，開展文化交流，在全球範圍銷售文化商品，實現利潤最大化。

　　創意產業和全球化相輔相成，表現在幾個方面：其一，國家文化及媒體政策框架的解除，令文化商品在全球範圍流通。其二，消費者，尤其是發展中國家的消費者，對於文化商品需求上升，為創意產業的發展提供了更為廣闊的消費市場，年輕人對於創意產業興隆的城市或地區興趣日濃；而年輕人選擇就職於創意產業，得以施展才華和抱負，其物質與非物質的動機，獲得滿足。其三，全球化傳播了改變了文化產品的生產和傳播媒介，以及營銷平台。憑藉數碼技術和互聯網技術的應用，文化產品得以在廣闊的地理範圍內，拓展產業鏈，比如電影、電腦軟件，以及電子遊戲等產業的價值鏈，皆在全球範圍中得到延伸。由此，全球經濟中的服務業興起，設計、廣告等創意產業蓬勃開展。其四，全球化帶來了國際商貿，尤其是文化服務的全球拓展（Harley, et.al., 2012）。這種服務基於資訊技術和數碼網絡的交叉領域，以媒體全球化（尤其是娛樂媒體全球化）的形式呈現（Giddens, 2003；Harley, et.al., 2008）。

值得注意的是，「創意產業」名詞在 1997 年的提出乃有意迴避棘手的政治議題，新英國工黨以及文化、傳媒及體育部門鼓勵大眾將視線從政治的爭拗轉移到經濟的發展。然而，筆者以為，這一過程的本質，具政治功利性的考量，其真實目的是為了平衡黨內各派利益。同樣，這一名詞此後在全球各地受到追捧，尤其是亞洲，究其動機，一方面視之為促進經濟發展的工具，而另一方面同樣是為了迴避政治爭拗。以香港為例，董建華政府於 2002 年開始提倡創意產業，此時正值亞洲金融徘徊低谷之際，香港經濟亦萎靡不振。與此同時，處於兩制矛盾焦點的香港政府，難以從政治紛爭中自我解脫。於是，創意產業似乎成為一道良方。

當然，任何事物都有被批判的一面，創意產業亦不例外。有學者認為創意產業開啟了僵化的文化與經濟之間的關係：創意產業所謂的焦點在於媒體、設計與傳播，及其所帶來的社會效益與經濟增長。然而，這些是否有能脫離媒體及傳播領域自身的進步？如是，又而如何理解媒體與傳播領域的進步？如何衡量？這些問題涉及文化的價值觀，往往並非創意產業的發展所能解決的（Garnham, 2005; T. Miller, 2009; Oakley, 2009; O-Connor, 2011; Hartley, et.al., 2012）。

四、創意產業的管理

創意產業企業與藝術機構涇渭分明，因此對應的管理方式與管理風格，亦迴然不同。

第一，藝術機構與創意產業企業的規模不同。藝術機構因受政府或公共部門撥款資助，大都規模宏大，建築森嚴，設備專業。人員數量方面，以香港康文署資助的博物館、文化中心、大會堂為例，可達數十至一百人不等。管理團隊構架按分工協調的原則，設立不同部門（例如博物館有採購部、保育部、

策展部、觀眾教育及發展部等）以保障專業運作，並在不同管理層次協調各個部門。其上更設監督委員會（board of directors），由義務會員組成，保證藝術機構的運作符合組織的宗旨。其優點是「分工、分部門」能最大程度發揮組織成員的專業技能，而缺點則是層級化的構架往往拖緩工作效率，並成為滋長官僚作風的溫床，而且多層級也會令上下資訊溝通不暢。相反，創意產業企業多是運作於市場的私人企業，規模較小，專攻有利可圖的領域。十人以下的小微型企業佔絕大多數，亦有不少自僱人士。早在1986年，Christopherson 和 Storper（1986）在觀察電影產業的論文中，就指出小型公司運作靈活，如雨後春筍般，在大範圍的地理區域中出現，直接或間接地進入行業。人員少意味着公司管理層次較少。Best 引用 Brigitte Borja de Mozota 研究，指出：「設計管理從傳統層級式的管理向扁平、靈活的管理形式轉變，鼓勵了個人的直覺、獨立性，以及冒險的能力。」（2015, p.14）每個員工都需要發揮多方面的能力，身兼多職，員工之間的分工界限，則相對模糊，且工作風格不受行政約束，時間地點亦可自由安排。設計師對於這種新式的，非正式的管理模式，即靈活專業的模式（flexible specialization）感到比較自在，該模式主張管理貼近顧客喜好，以項目為管理單位，並採用整體品質管制的方法（Best, 2015, p.14）。Scott（1996, 2001）指出靈活專業性（flexible specialization）為創意產業企業的主要特徵，其員工多具特定的技能或能力。以設計行業為例，設計管理者根據客戶的需要，靈活設計項目的流程，並統籌設計資源，從而及時給予支持。在一個組織裏面，設計功能往往由公司內部的團隊執行，內部團隊和其他功能性的商業單位協同工作。此外，設計也可能是存在於組織以外的諮詢服務（Best, 2015）。生產具有象徵意義的符號，並不依賴於人們大規模的體力投入，因此，創意產業扎根於由非正式人脈、獨資商號，非正式、半專業組織所構成的領域，大都由志趣相投的人組成臨時鬆散的夥伴關係（Bilton, 2008; Gibson, 2002）。當然，政策的目的是扶持小企業成長為大企業；然而，成為

大企業之後，企業仍然會出現結構繁冗、管理層級阻礙交流，以及官僚化的問題，從而限制創意的發展（Bilton, 2008）。因此，歐美不少國家制定反壟斷法和競爭法，控制公司的規模，香港特區法律界在討論多年之後，亦在近年修定此法。

第二，文化及創意產業工作者處世風格獨特。創意產業的生產模式並不局限於市場供給和需求，亦受創意產業工作者個人興趣的左右（Gibson, 2003; Brennan-Horley, 2004）。對於很多人來說，從事創意產業，參與文化創作，並非為了追求利潤，而是從音樂、寫作和繪畫中感受創意帶來的情緒以及智慧上的快感。Bilton（2008）指出多重職務與責任是高度創新，創作過程涉及智慧的激蕩，在不同的思維框架間轉換，以產生新的表達或表現。不同行業亦有自己的特徵，如設計工作是一個嚴謹的、諮詢與創意交替迴圈的過程，將諸多方法糅合在一起，解決每一個設計項目的問題（Best, 2015）。因此，創意產業有不少是以個人為主體的創業活動，這在第二篇第七章畢業生去向一節，可窺一斑。文化管理的畢業生多自僱人士。

針對以上兩個特徵，Bilton（2008）認為，創意產業企業在管理上，應當有包容能力，給予創意工作者足夠的空間，鼓勵不同思維之間的轉換，允許創意工作者擁有個性化的工作方式，並承擔不同的業務（Jeffcutt & Pratt, 2002）[12]。在專門的設計領域裏面，設計管理者的角色是管理設計項目，稱為「品牌管理員」、「項目管理員」、「客戶帳戶處理員」、「帳戶主任」、「設計諮詢人」或「廣告策劃人」（Best, 2015, p.12）。他們在公司裏溝通市場、統領事務的能力可能比設計才藝及技術更為重要。Best（2015）還指出設計公司的管

12　創意產業的創意管理議題，值得關注。Brki （2009）直指創意管理問題是文化管理中的首重問題。英國 DCMS 將創意產業分成 13 個界別，與其他行業差異顯著，產業內各界別增速不同，個別有下降跡象。儘管創意企業的產出似乎並不缺乏創造力，但是如果要實現整個行業的持續增長，就會面臨重大挑戰。增強創新意識，並培養社會和文化領域的創業精神，被認為是解決問題的途徑（Clews, 2007）。

理應盡量發掘機會，不論在公司內部還是在更廣泛外部社會，以及文化以及經濟環境中。發掘機會的方法並無限定，取決於組織的目標以及設計企業管理者自身的創造力。Bilton（2007）和 Best（2015）提出了一系列的建議。為了令整個團隊有最大的產出，設計管理者須具備良好的人際溝通技巧，以及代表和領導的能力。不少設計企業以團隊工作的方式運作[13]，Bilton（2007）指出應減少管理層級，令結構扁平化，排除約束和障礙，令個人創意工作者能夠自由地表達自己，以挑戰保守思維。同時，他亦指出，支持創意並不等同於給予創意工作者完全的自由，將他們從組織結構中釋放出來，而是結合約束（convergence）和放任（divergence）兩方面的手段去管理創意團隊。約束方面：Best（2015）建議建立管理框架，即明確項目目標和個人責任、匹配人才和工作，以及設定時間與資源的限制。這種通過制約與控制，以刺激創意的管理手法的討論，在該書中佔較大討論篇幅。放任方面：Best（2015）建議，管理者不能過於挑剔，或採用微型管理與控制，或一方勢力主導的舊式管理手段。同時亦指出，在討論結果出來之前，將結論引向某個方向也會帶來有損創意的結果。此外，創意團隊的管理者還應營造一個非正式的對話環境，培養創意工作者之間的默契和協同效應，鼓勵創意思維的交流，以及共同學習、研討，並合力解決項目中遇到的問題。又因創意企業的產品和服務往往離不開象徵符號，管理者用視覺元素，如圖形、色塊、線條等視覺元素交流想法，通常能在團隊中取得較好的溝通效果。

第三，創意產業和藝術活動不同，創意產業的基本形態是創意產業價值鏈，其活動由價值鏈（value chain）的發行端起始，通過鏈上的價值增長，形成競爭優勢（Bilton, 2008），因此，創意產業管理的核心問題是如何扶持創意產業價值鏈上的活動，以促進附加值的遞增。例如，減少產業鏈的中間層

13　關於創意產業中個人創意和團隊創意活動的異同以及聯繫，詳見 Bilton（2007）。

（「去仲介化」，disintermediation），被認為可以增加收益。這在音樂產業中較為常見，如音樂企業家利用網絡發行作品，增加產品的附加價值，經營的重點從音樂作品本身，轉向具有附加值的組裝，包括觀眾使用音樂的方式，如購買聆聽，以及下載手機鈴聲等，便是成功案例，經營者用原曲六倍的價格販賣手機鈴聲，提供下載，從中獲利。Bilton（2008）舉的另一個例子是唱片公司從將數碼音樂看成產業的威脅，到確定數碼音樂商業開發模式，最後通過數碼技術將音樂產業鏈延伸拉長。

對於創意產業的管理者來說，重要的是理解創意產業公司所在的，正式或非正式的，由公司及其夥伴構成的網絡。這種網絡涵蓋了內容創作者的橫向合作，以及供應商與發行商的縱向結盟。找出商業活動的聚點與樞紐，分析從每一個重要關節點增加利潤的方法，並研究適當的激勵手法加以扶持，提高產出，是為創意產業管理的重點（Bilton, 2008）。

第四，Bilton（2008）認為創意產業的管理者須調和商業性的目標，與個人非商業性的藝術情操，抑或社會良知的追求三者之間的關係。創作的動力往往源於精通各項技藝的個人。個人的內在動機，包括才情展露、創意表達、抱負施展，以及技藝磨礪等，都非常重要。Bilton（2008）因此提出了創意產業管理的三大方針：其一，避免自上而下的施政手法，盡量創造一個寬容的環境；其二，尊重員工的理想和精神追求；其三，防止過分的功利追求，扼殺無商業企圖的創作理念。冷靜、純粹、靈活變通，善於觀察並利用創作過程中的突發狀況，引導經營，以及善於和文化人溝通的管理方式，乃是 Bilton（2008）的寶貴建議。

第五，高科技對於創意產業企業的管理和產業價值鏈的管理，有着同樣重要的價值，創意產業的管理者必須深諳其道。首先，高科技的運用往往影響組織的結構。以媒體行業為例，理解技術的局限性，有助於緩解傳播公司的負擔。一個報紙編輯需要知道攝影設備的局限性，以決定什麼情況下採

用怎樣的攝影設備，以及派遣何種專長的攝影師前往拍攝採訪。這種技術問題往往決定組織的內部分工。例如，電視新聞的編排將新聞文本編寫部和影像製作部分開，原因是兩者所需的技術設備不同。其次，技術也決定了工種的消長，以及生產的效率。不少職位因為技術的進步而消失，例如，廣告公司中，電腦技術的進步，令媒體代理逐漸取代媒體計劃商。新聞採訪製作原本龐大複雜的團隊，因為技術的進步，採訪、錄音、錄影等如今可由一人完成，故有「一人團隊」模式的出現（one-man band）（Pratt, 2004; Hollifield, et.al., 2016）。其次，數碼技術還挑戰了創意產業的價值鏈的生產及管理模式，讓生產和消費環節都能得到擴張，但結果卻縮減了中間環節（Pratt, 2004）。例如 20 世紀 90 年代出現了唱片公司市場所面臨的新技術的挑戰，以及隨之而來的法律詮釋、組織設計，以及全新的營銷模式。數碼技術令音樂製品的清晰程度大幅提高，之前複雜的音樂錄製工序乃被簡化；而且今天的消費者可通過網絡點對點的分享傳播模式，直接從網上下載音樂，完成消費，滿足其音樂欣賞的需求。如此，唱片業的傳統營銷環節，如通過賣給電視台、廣播的節目，或是銷售音像製品實體產品等，在目前新的技術條件下，顯得冗餘（Peterson, 2011）。

第六，全球化對創意產業的影響，亦波及管理方式。Lampel 和 Shamsie（2008）研究全球化對文化組織的影響，把組織的決策看成是對全球化的條件反射。Lampel 和 Shamsie（2008）還指出，創意產業企業面對全球化的趨勢，從兩個角度考慮全球化的影響：其一，企業關注全球化對產業競爭優勢的潛在影響力。比如，台灣地區的無線電視台及院線片商壟斷電影，因為處於封閉的島內環境中，總能獲取市場暴利。然而，台灣加入 WTO 後大幅度開放市場，全球影音產品自由上櫃，國際大片搶佔市場，三家台企，立即風光不再，經營困難（李天鐸，2011）。其二，管理者必須瞭解全球化對企業產業鏈的影響。儘管並非所有的企業都對全球化的趨勢採取應對行動，但創意產業管理的教育

應提供全球化的視野，並引導學生瞭解創意產業企業應對全球化所應當採取的管理措施。

第七，理解創意產品消費者的心理。Bilton（2008）指出消費者購買文化創意產品和一般大宗產品是不同的，並非全然理性，因此邊際價格的作用不大。管理者只有充分掌握這些消費者的心理，方能駕馭市場。

第八，管理者須掌握創意產業企業的投資和融資的特點，具有甄別創新方案可行性的獨到眼光。在永續發展和投資方面，創意革新不等於企業擴張，網絡技術本身存在泡沫，網絡企業家失敗的例子，亦為數不少。另外，高風險、高投資的行業特點，也常常會令投資回報，難以保障。因此，創意產業的管理者須能識別網絡技術的優劣和應用的可能性，以及甄別創新方案的可行性的能力。

表 3.1　基於文化創意產業理論得出的創意產業教育的議題

創意產業教育課程	根據創意產業特點			
課程名稱關鍵詞	文化政策	高科技及其應用	商業及市場活力	全球化
－文化經濟、文化產業、創意、創業	－各國文化政策，及其與創意產業的關係； －創意產業空間集聚； －知識產權	－大眾傳媒及其技術； －數碼技術及其對新媒體產業結構的影響； －數碼技術及其在設計行業中的應用	－大眾文化商品； －創意產業價值鏈；商業運營； －創意產業投資及風險管理	－跨國金融機構與創意產業的跨國生產鏈； －全球化影響下的創意產業融資； －全球化影響下的創意產業營銷平台； －全球化影響下的文化服務業； －國際商貿以及娛樂媒體產業全球化

資料來源：筆者提出並編製

五、小結：構築創意產業教育的概念框架 —⟪

　　根據上述討論的創意產業的定義、特徵，以及創意產業管理的特點，表3.1 總結出創意產業教育應回應的議題。

　　表內基於創意產業文獻而形成的概念框架，將用於第二篇對實證資料的分析和歸納。創意產業教育的英語文獻，目前多有空白，尚未能針對框架中的所有創意產業管理議題，相應地展開教育方面的研究。現有的創意產業教育文獻討論較多的是訓練創造性、培養創意產業的創業能力、體驗式的教學方法、全球化視野等。本章第二節對此作一概述。其他學術空白，有待後續學人，加以填補。

根據創意產業管理特點			
創意產業組織	創意產業的生產	人力資源管理	創意產業市場營銷
－扁平式組織結構設計，具靈活性； －新技術條件下的組織和產業結構； －創意公司夥伴網絡	－創意管理； －創意企業的生產模式； －創意產業價值鏈管理	－創意工作者及其靈活專業性的特徵； －創業，以及創意團隊特有的組建及管理的方式	－全球化影響下的市場營銷； －創意產業消費者心理； －知識產權保護與利用

第二節
創意產業的教育

根據 Gilmore 和 Counian（2015）的報告，自從英國文化傳媒與體育部，創意產業工作組（DCMS, 1998）強調創意活動對英國社會和經濟所發揮關鍵作用後，有關創意產業的討論，或稱「創意產業議程」，逐漸受到廣泛關注和支持。贊助創意產業相關機構和組織包括英國的地方政府、區域發展機構、研究委員會、文化藝術機構及其他產業組織。根據世界教科文組織（UNESCO）2013 年的報告，這個提倡創意產業帶動作用的「創意產業議程」已從英國擴展到歐洲及世界各地。創意產業的高等教育即是這個議程的一部分，配合該議程，提出了非常具體的方案，其背後的邏輯視教育為創意產業持續及複雜擴張的一部分。

DCMS（2006）指出，教育在社會中擔當的角色主要取決於從業者的反思、化解危機，以及應對變化的能力，並將結果回饋給教育系統。學生（即未來社會棟樑）應具備知識、技能及態度，以協助他們在變化莫測的現實環境中生存。關於文化管理教育系統的建設，有學者認為，一方面，文化管理教育重點應放在學位課程上（Suteu, 2006; Laughlin, 2017）；而另一方面，應保持文化管理高等教育系統的相容性和連貫性。[14] 自 1999 年成立以來，英國 Bologna Process 歐洲高等教育區（EHEA）的一個主要目標是確保歐洲高等教育的系統更具相容性和連貫性，從而有助於學生及未來勞動力的流動性，以解決歐洲失業率偏高以及創新方法匱乏等問題。於此同時，傳統藝術管理的教學方法有待

14　自 1999 年成立以來，英國 Bologna Process 歐洲高等教育區（EHEA）的一個主要目標是確保歐洲高等教育的系統更具相容性和連貫性，從而有助於學生及未來勞動力的流動性，以解決歐洲失業率偏高以及創新方法匱乏等問題。

因應時代趨勢，加以改革，使之逐步適應以創意產業為重點的「文化管理」學科的發展趨勢。以下對創意產業教育的幾個主要議題展開討論：

一、創意訓練

根據創意產業的定義和理論，個人的創意乃是整個產業的源頭，因此，培養學生的創造性也就成了創意產業教育的重點。Davids、Button 與 Bennett（2008）介紹了一種非線性教學法，即利用生態心理學和非線性變化，去理解及解釋複雜神經性生物系統學習的歷程，從而催生創意。這種教學方法的原理是將學習看成一種推廣認知、決策制定，以及行為互動的過程，而學習活動的背景資訊創造了個人與環境之間多變的聯繫。這種聯繫在容許新概念／行為發生的環境負載壓力下，促進了目標導向的探索活動，繼而催生創造力。Hristovski 等人（2012）認為創意行為可以在個人與環境系統互動的制約下發展，通過探索，達到工作目標，並且找到解難方案。

根據以上理論，Hearn 等人（2014）發展了創意團隊學習理論，該理論講述的是將個人放置在一個創意團隊中，訓練他們在管理上的創造力。他們的研究顯示複雜性系統裏的語言（即非線性教學法及社會實踐的相容學習模式）可以推進創意產業學習。作者們使用創意分類法，說明創意團隊所追尋的成果，並創造全新的商業模型。根據這一理論，創意團隊浸淫在多變的環境之中，經歷穩定、不穩定，然後再次尋求穩定的過程。各種互動模式被用在探索事物的界限，促進創作，並尋找靈活的解決方案（Kylen & Shani, 2002）。有效的創意團隊能夠透過處理不同的制約因素，理解各種能供性，從而適應多變的環境。與此同時，創意團隊可以暢通無阻地跨越不同學科和知識領域的邊界，根據需要，對最新的創意解難方案作出調整（Ratcheva, 2009）。團隊追求創新，並能適應變化，最後在工作和結果的限制下（例如：市場機會或財政限

制），選取最適合的一套方案。Hearn 等人（2014）歸納了兩種創意團隊的學習模式。在第一種模式中，創意團隊掌握資訊，瞭解顧客的需要，然後集合團隊和系統知識，進行研究，最後提出創造性的方案。第二種模式是根據他們在第一種模式中的學習所得，分析顧客系統、能力以及資源，得出一套經驗性的理論，來提升認識，以便將來應對同樣的問題。第一種可理解成歸納法，第二種則為演化法。這兩種模式已被之前學者的實證研究所論證。例如，Grabher（2004）比較了慕尼克一間軟件設計公司和倫敦一間廣告媒介公司，分析了這兩間公司對於模組化和原創性的看法的差異。作者發現，前者主要從事重複性強的項目，對他們來說，學習是透過與合作夥伴的切磋，一步步改進項目的。採用第二種學習模式，將他們從第一種模式中的發現，結合持份者理論[15]，進行分析提煉，得出一套經驗性的應對原則。兩種模式，皆是在創意團隊的項目中，訓練創意的教學方法。

此外，Hearn 等人（2014）又引入 Hearn、Rooney 和 Mandeville（2003）的理論，運用複雜性系統的理論去解釋創意訓練的方法。他們指出，管理系統裏的創造性乃是複雜性系統產生的創意，而非本質上的創意。創意團隊以非線性、非重複練習，或跟從具體情況的方式解決問題，在穩定與不穩定，以及混亂與臨時創意解決方案之間徘徊，產生亞穩性與多穩定性。這種系統中的變動可能伴隨着創意空間裏難以觸摸的混亂，影響團隊對制約因素的反應，刺激團隊集合並使用創意資源。其核心概念是創意團隊（與其他團隊相比）必須面對一個同時在觀念上開放，卻又在某些情況下（例如：科技需求、成本、智慧財產權等）受限制的環境（包括資源和表達的限制），去尋求創意解難方案。上述這套論述解釋了「受制環境激勵創意」的理論，它帶出的實踐指導意義是：

15 持份者理論（Stakeholder Theory）最早由 R. Edward Freeman 提出，認為企業高層的職責範圍不應局限於僅向股東負責，更要向主要持份者負責，從而平衡理論最大化與企業可持續發展。

團隊應設置封閉的條件，激勵無限開放的探索，從而解決問題（Dameron & Josser, 2009）。

筆者以為，「受制環境激勵創意」理論不僅僅適用於管理系統中的創意團隊，同樣適用於針對個人本質創意的訓練。筆者的教學經驗顯示，有效訓練創意的方法並非鼓勵學生漫無邊際的自由發揮，而是設置大量的限制，大幅增加創造的難度，讓學生絞盡腦汁，方獲點滴創意。當學生適應了這種「從絕望中尋找希望」的高壓環境，一旦放開，任其自由發揮，則能創意如泉湧，成為高手。筆者曾採訪過已故上海詩壇耆老胡邦彥先生。胡先生論八股文、格律詩的創作，指五四以來主流文壇持否定態度，認為格律過嚴，平仄、對仗、音韻等捆綁詩家之手腳，扼殺創意，令思維僵化，卻不知這是一種創意訓練方式，唯有嚴到極致、難到極致的束縛，方能逼出創意。可見關於創意訓練，自古中外慧者之所見，有共通之處。只是 Hearn 等人（2014）所談的是管理學科中的創造性，因此將個人放到創意團隊中，為團隊設置種種限制，刺激個人在與團隊的互動中，迸發創造力。

Hearn 等人（2014）還將創意培訓分成幾種類型。與上述「受制環境激勵創意」相類似的一種創意訓練法被為「評論性學習模式」，又稱「快速成型」和「掩眼法模型」。該模式訓練學生不斷改進服務之道，為顧客制定出最佳的問題解決方案。模式設定的制約條件包括截止時間、品牌的配合、顧客的回饋等，可能涉及顧客意願和工作指引；這些制約條件是固定的，真實的，同時也是多重的，而創作的自由則充斥各種可能性，這促使學生去探索剩餘的可能選項。不同創意解決方案的可能性可帶來各種創意成果。在最後階段，解決方案會在較高層次執行。在執行階段，學生被要求注意硬性時間限制、不同文件副本的準確性、與科技的最佳配合、公司的簽字和身份證明文件，以及網絡通訊協定問題上的法律簽字，因為這些都可能會成為影響最終結果的因素。

二、創業教育 ─₭

　　1997 年英國的《戴爾林報告》（*Dearing Report*）提出了高等教育結構改革的方案，其中包括通過設立課程鼓勵創業的意見。有學者表示，創意產業教育方案的設計，必須基於對創意產業的深入理解，而創業教育正是創意產業的一個重要特徵，以及組成部分。報告引述部分學者的觀點，認為扎根於「傳統教育體系」的研究可能會阻礙畢業生創業，且不利於學生從事創意產業。因此，相關課程必須改革。報告舉例說，可設立一些創業課程，透析媒體行業的企業家，如何基於社會情境學習並開展創業活動，從中歸納出相關的創業模式，為學生講解，同時創造機會，讓學生親身體驗創業。報告亦建議，創業體驗部分可鼓勵高等教育院校與文化機構合作，共同研究如何讓學生從這種實習中多多獲益。高校的學術指導行政人員和課程開發者應開展創意產業的創業教育，聘請具有從業經驗的行業教師，發展以工作為基礎的學習模式；同時設立創新和企業中心，安排學生前往實習，由此培養他們的企業家精神，並提高其職業服務水準。回應該報告的一個措施，是 2004 年英國畢業生企業家理事會的成立。該會成立的目的是增加「畢業生創業人數，提升學生的可持續發展質素，並且鼓勵學生在論壇上發表他們對企業深度研究的發現」。

　　和筆者在本章第一節基於創意產業提出相應教育模式的假設不同的是，創意產業教育文獻的出發點是創意產業人力資本的建設，而創意人才的培養的焦點是創業能力培養。其背後的邏輯是如果創意產業持續發展，那麼，創意產業的勞動力規模也一定會增長（Clews, 2007），對於創意產業人才的需求，亦同步增長，即人才決定產業發展。Comunian 和 Gilmore（2014）指出，高校教育與創意產業在兩大範疇相交：即企業所依賴的創造性人力資本與學術界的知識發展。前者認可的人力資本以兩大形式出現：其一，創意產業企業需要訓練有素的創意人才，構成其人力資本；其二，富有創造力的畢業生尋求啟發想像

力的職業，作為其所受高等教育和希望從事的職業之間的橋樑。Clews（2007）則指出創意產業人才培養的重點在於鍛鍊學生的創業能力（entrepreneurship），事實上，在英國，培養企業和企業家精神已成為國家政策的重點，而高等教育則被視作發展創業能力的關鍵。

英國的八十多個藝術、設計以及媒體科目的課程設計，皆視培養創業精神為創意產業教育的一個重要方面，將之納入核心課程內容，以及工作室實踐活動的安排中（Wedgewood, 2005; Clews, 2007）。政策制定者要求各級教育機構通過改善學習環境，改進課程內容與教學手法。結果是，儘管各校在課程設計上有着很大的差異，但教學方法類似，長期以授課和練習為主。最有效的實習被認為是通過高校與創意產業企業合作，促成產學結合，共同開展訓練。有研究發現，教育機構和企業的實習合作項目往往涉及一個或者多個創意產業合作夥伴，共同為學生提供在商業和企業中實習的機會，儘管此類合作往往難以一帆風順。[16] 創業教育結合商業創意，通過創造性學科來設計有效的創業實踐。與此同時，創業教育還傳授資金和品質改善的保障機制，以及商業創意與創業的方法。Cox（2005）認為，產學合作對中小企業、高校和學生都有益處。他認為，通過產學合作，小公司受益於專家知識，能夠提高研究能力，並且獲得人力資源；同時，教育機構的學生從實踐中獲得經驗，這提升了他們入行或轉行的成功機率。

在多數藝術、設計和媒體課程中，創業教育雖受青睞，卻僅被視為一種教學輔助手段。只有少數課程，設立獨立的創業教育，並配備專業的研究訓練。新興的創業教育大都採用以項目為基礎的教學模式，亦有課程通過與企業

16 英國不少課程開展這種合作，儘管因為創意產業在各地所受的關注度不同，產學合作的程度不盡相同。所有的利益相關方都認同，產業和教育之間的互動對於發展有效的商業創意十分必要，然而在實際操作中，各方的合作十分困難，原因是缺乏有效的政策工具；而且產學雙方在人才所需技能和訓練方法方面，存在較大分歧（Clews, 2007）。

合作，將教學植入企業的項目中。不少學生認為將創業教育嵌入到各類項目中去，有助於他們應用創業思維，從事創意產業的工作。Clews 介紹了創意創業課程的四個特點如下（2007, p.37）：

一、創業教育作為一個重要的獨立學科或嵌入式模組，配合主科目，為相關創業活動，提供知識和技能。

二、學習作為產學合作項目的一部分，學習結果可作為重點，被直接應用於項目的開發，例如，財務預算、市場調查的技能。

三、創業教育課程通過與創意產業企業合作，共同培養創業的精神、技能，以及行為模式。學生廣泛參與實踐，課程為學生介紹工作，並邀請專家評估其工作表現（含創意作業）。

四、創業教育課程基於項目，跨專業互動，大量應用藝術、設計以及媒體的原則及技藝。

Clews（2007）指出，以上各種產學結合的創業教育的各項特徵顯示，創業教育體現體驗式教學的精神（experiential approach to entrepreneurship education），提供多維學習經驗，對於創造性行業的發展貢獻良多。學習成果包括一系列創業技能和創業工具使用的技能，如理解企業如何計劃、實施，持續和發展，並有能力運用一系列的工具（包括資料分析與圖形設計軟件、儀器、案例研究）解決創業過程中遇到的問題。這種教學模式以學生為中心，強調學生主動發展自己的能力，同時促進同學互評和互學，減少對教師的依賴（教師的角色是知識的持有者和學習的引導者）。該模式鼓勵學生自我指導，自我反思，並在項目框架內靈活地表現自我角色，由此培養學生的直覺意識、企業家精神，和創業思維。Clews（2007）認識到，創意產業和社會企業都有涉及創新的核心知識和技能，但其經營管理往往缺乏一套行之有效的創業思維。創業教育課程足以彌補這一缺憾，令藝術、設計和媒體學生受益。

Clews（2007）還指出，許多學生在創業過程中，有機會通過修讀正式或

非正式課程來增強他們的創業能力，學習方式不拘一格，如通過職業服務、獨立項目、課堂授課等。學生可首先經歷集中式的單一訓練，然後參與項目，從實踐中檢驗並突破課堂知識。他們還尋求學術機構以外的機會，來增加從業經驗，包括自我導向的工作安排，比賽或合作的企業項目。

至於課程和實踐項目應當如何結合，令創意產業的創業教育最有效果，英國文化媒體和體育部門（DCMS）的創意產業和高等教育論壇，按課程與實踐的主次及結合的疏密程度，將創意產業創業的教育模式分成五種類型（Clews, 2007, p.51），筆者認為頗有借鑒價值，故譯錄於下文，並結合自身的教學經驗，略作解釋：

其一，根據課程的教學目標，圍繞一個項目來設計課程，讓學生在參與項目過程中掌握創意企業的創業方法。這一模式被稱為「嵌入式創業學習」，以項目為嵌入課程的元素，課程和項目由課程團隊進行管理。因為項目圍繞課程的教學目標而設，因此，課程目標與項目目標相一致。多數藝術、設計和媒體課程採用這一模式，通常通過基於項目的學習，讓學生在實踐中應用和發揮企業家精神。學生需要事前瞭解技術和工具，學習如何成為企業家。有時，由專家提供的講座和研討會非常適合這種學習模式。筆者在香港教授「非牟利文化組織的創業」，整個課程圍繞一個假想的項目展開，即為創設一家非牟利文化企業，撰寫一份商業計劃。學生將每節課的知識點應用到項目中，便能完成計劃書。課程與 JCCAC（香港賽馬會創意藝術中心）以及香港文化遺產項目兩家非牟利組織合作，學生於學期中訪問兩個非牟利組織並作採訪，期末報告商業計劃書。兩個組織的總裁來到課堂聆聽學生報告，並給予業界經驗的指導。此為嵌入／同化模式的一個案例。

需要說明的是，Clews（2007）同時指出，雖然有證據表明，離散但與學科有關的模組（如項目）能夠促進創業學習。但是，如果項目評估不符合教學目標或目標不明確的話，課程嵌入／同化模式可能未必能為學生帶來可觀

的益處。

其二，創意產業的創業實踐與課程結合（綜合型學習模式）。課程由外部代理人提供，由學系或課程組管理，它們或為必修課，或為選修課。其形式可以是在某個主題背景下，由訪問或客座教師開設的課程、研討會、「專家」諮詢等。

綜合學習模式的許多特徵與嵌入式學習模式相同。學生能夠從廣泛的接觸中開展有效的學習，包括在教學情境中獲取知識，並將其發展成可付諸實踐的工具。學習可以在商業實踐中進行，或通過創意行業的合作者提供。最後，學習可在設計委員會、地方或區域發展局等支援機構提供的田野調查或實踐機會中得到完善。學生必須通過「整合」，形成一個連貫的學習計劃。筆者教授「文化引領的城市發展」一科，以香港永利街的規劃重建為題，讓學生為香港市區重建局做一個諮詢性的研究，即從文化策略帶動城市復興的角度，為之出謀獻策。課程中間嵌入圖書館提供的資料查閱工作坊、Sketchup 軟件訓練工作坊，並邀請市區重建局和香港新聞教育基金會（Journalism Education Foudnation）的專業人士介紹他們在永利街改造項目中的工作，並對學生的項目提出要求，這便是綜合型學習模式的一個實踐案例。

根據 Clews（2007）研究，創業精神和能力可通過實踐項目，加以培養。最常見的是通過工作室、研討會或實驗室中的項目，促進學習。在這種兼顧學術和工作的環境中，藝術、設計和媒體教學，模擬了現實世界中的專業活動。項目的主題可以是研發技術培訓，例如使用電腦、繪畫或市場研究等的技能，開發某項創新文化產品。接受這樣的訓練，學生的創業實踐的能力可得到較好的培育。這種「通過實踐的學習」（或「體驗式教學」模式）被認為是核心的創業教學法。

其三，與核心課程對齊（課程對齊型學習）。創業學習完全由外部機構負責，與課程的核心學習相關，但不與之結合。

有學者發現，當研究生創業與他們所研究的核心課題相關時，企業家精神能得到最有效的培養。作者演示了創業實踐如何與知識發展（研究）、教學法和專業實踐相結合。又指出，創業學習的關鍵是解決問題，要求學生抓住機會，模仿他人，並制定有效的解難方案。其文章總結了擁有專業知識的畢業生的技能、屬性和行為的特徵，包括創造性的解難能力（一種技能）、學習偏好（學習屬性），以及創造性地將事情整合在一起的能力（一種行為）（Clews, 2007）。不少文化管理課程安排學生參與一至兩個月的實習，實習的內容與課堂教學有一定關聯，由實習接待機構安排學生的工作，並評估其工作表現。學生返校後撰寫實習心得報告，這便是「對齊型學習」模式的體現。

其四，便利學習，意為就地取材，便中學習，在工作中進行創業學習。由學系提供設施或由機構支援學生的創業學習。這種學習模式並非核心課程活動，一般以圖書館展覽、訪問講座和研討會系列、職業服務、訪問創新和企業中心的形式出現。

Clews（2007）指出，專門的教育機構可模擬商業環境，為學生提供創業教育的設施，讓學生通過在這些設施中工作，領悟創業要旨。例如，商學院可提供通用或專業創意產業的創業教育，令越來越多圍繞工作展開的學習模式成為創意產業創業的主要教學模式。與課堂的定點教學不同，這些教育機構在校外建立的模擬工作場所及設施，能讓學生獲得工作體驗，並接觸新的知識和技能。

許多政府部門和教育機構提供設施，支援創業，目的是通過支援員工、學生和校友的創業活動，來促進高等教育教學環境的改善。這些部門和機構所提供的服務和設施包括：專業職業服務、圖書館資料、線上資訊和服務，以及企業和創新中心。英國有不少由高等教育創新基金（HEIF）資助的中心。有證據表明，學習藝術、設計和媒體的學生是這些服務的重要客戶。結構化的學習設施對課程的直接貢獻十分重要，一些課程報告談道，選修項目或「開放式學

習」模組有助學生靈活地結合工作和學習，並獲得學分。

工作場所被認為是影響便利學習模式的重要因素之一。創意產業專業人士將在工作場所中學習的模式視為提高專業技能、商業技能，以及團隊管理軟技能的重要手段。作者特別強調建立和發展團隊，以及協同工作的能力。在企業團隊中的工作能力，以及開發新角色的能力，被認為是開發企業家潛能，並提升創業精神的必要條件。合作能使創意產業的創業教育更為有效，並通過行業夥伴的聯繫，帶來豐厚的回報（Clews, 2007）。

其五，自主學習。通過課外活動，學生自主學習如何在創意產業中創業。學生競賽、自主性工作學習和商業創業等活動，都是核心課程的組成部分。

研究顯示，通過正規項目和手段獲得的課外活動經驗，對於學生創業能力的發展，有着重要的作用。在英國，學生和畢業生往往能從外部機構尋求機會，學習創業，如創意先鋒計劃（NESTA）和蘇格蘭畢業生企業計劃。有證據表明，這些活動對藝術、設計和媒體的畢業生具有極高的吸引力。創意先鋒計劃專門支持畢業生，開展創新的可持續的創意創業活動。畢業生企業計劃雖不限制參與者的專業背景，但是相當多的參與者是創意行業及其相關專業的畢業生。

Clews（2007）還指出，學習期間建立的行業及人際脈絡，有助支持畢業生的早期職業活動，包括從事非牟利組織和社會企業的管理活動。不少畢業生日後成長為創意產業專業人士或與之相關的學術界人士，並感謝學校提供或支援的人際網絡。這種人際網絡經常以非正式的方式運作，其優點是能夠快速地為學生介紹合適的實習單位或合作夥伴；然其局限性是，一旦校方負責該項工作的專職人員離職，或者方案的結構發生變化，網絡便暫時中斷。這意味着，其福利和有效性往往不能長期保持。因此，學校還應多渠道地會同校外組織，開展各種不太正式或不定期的聯誼或實習，拓展學生參與各類業界活動的機會。

三、體驗式教學 ─❦

　　上文簡略提到體驗式教學方式在創業教育中的應用，體驗式教學實為創意產業教育中的一項重要的教學方法，其應用範圍非常廣泛，並不僅限於創業教育。Stewart 和 Galley（2001）以及 Kuznetsova-Bogdanovits（2014）認為，傳統的藝術管理教育培養了一批圖書管理員、館長、文物保護者。然而，這種在封閉環境中，通過傳授職業標準化操作、培養少數專業團隊的學術教育模式，已經過時，文化管理不應停留在保守、封閉的教育模式上。Dragićević Šešić（2003）指出文化管理不僅僅是課程，更是為改變而設的教育。學生並不是被動的知識接收者，他們應和教授一起，共同創造新的專業。文化管理課程訓練的責任是發展社會實踐能力，如制定文化政策、推動建設社區文化、發展文化機構的管理能力，以及將創業的方法引入文化界別──這被認為是一場構建學科未來的運動。文化管理教育界則認為，文化管理從業人員必須具備靈活的工作能力，從而得以迅速地（如有需要）被再設計和再培訓，因此，文化管理教育須推廣以學生為中心的教學理念，並以此推動教育的發展（EHEA Ministrial Conference, 2012）。受這些思潮影響，從 20 世紀 80 年代開始，有學者提倡用體驗式的教學方法，教授文化管理學科。課程講題的選擇可以非常個人化，但這些主題必須與實際經驗、勞動市場密切聯繫。Bologna Process 受到建構主義學習理論的影響，強烈提倡以學生為中心的積極學習方法論，其特徵是使用創新教學方法，促進學生和其他學習者交流，令他們成為積極的學習參與者，主動學習不同的學術技能，例如解題、批判性反思（Kuznetsova-Bogdanovits, 2014）[17]。

17　Devereaux（2009）指出，文化管理聚焦於能力培養，實踐有時比實踐的反思更為重要。

此後的理論發展，歸納了體驗式教學法的幾個特徵：在團隊中工作或領導團隊、實際應用、創作文藝作品、團隊管理，以及交流。體驗式教學法強調具體經驗，認為經驗的重要性不亞於知識和技能，一如文化與藝術在態度上的重要性。採用體驗式教學法的課程一般包含了大量有用的資訊，同時將藝術或創意製作列作為獨立學習單元或某些課程的特定重點，配以輔助性的教學活動。並且設計其他學習活動，從而達到幫助學生學習管理該課程的教學目的。因此，「體驗式教學法」將「具體經歷」作為文化管理課程的教學重點，將知識、技能和態度結合起來。Kuznetsova-Bogdanovits（2014）發現，這種教學法對於訓練創意產業的仲介者（包括文化服務、文化仲介者、文化企業和產業管理者、文化節目編排及推廣、文化活動管理人員，以及文化贊助等的培訓）尤為有效。其原因是，仲介者的角色涉及與不同人群開展交流：交流是管理的一部分，也是生產與調解的必要環節，而體驗式教學法能夠培養交流技能，以適應不同的交流情景，從而達到良好的教學效果（Kuznetsova-Bogdanovits, 2014）。

體驗式學習法通過精心安排和戰略決策來實現，其中，積極實驗是課程不可分割的一部分。Kuznetsova-Bogdanovits（2014）引用 David Kolb 的觀點，認為體驗式教學法能有效地鼓勵學生去尋找他們有興趣的範疇，實踐專業知識，檢驗概念及理論假設，並對實際經驗作出反思。這種教學方法能令學生收穫更多的學習成果，由此提升其受僱就業能力。作者建議在體驗式教學法的實施過程中，學術行政人員須審視學生積極實驗的部分，考慮學位課程是否需要更多地結合這種教學方法。

與此同時，體驗型教學法還能幫助學生發展思考及分析的技能。在以學生為中心的教育模式中，學生為自己的學習負責乃是關鍵態度；學生成為教育工作者的同事，建設屬於自己的學習成果。這種方法在商學院廣泛採用。例如，學生在進入藝術管理碩士（MA）課程之前，被要求描述自己的學習目標和抱

負。明確興趣範圍之後，教員鼓勵學生制定符合實際的目標，學生所參與的項目乃根據自身的抱負，量身定製。體驗型教學中的反思與評價，指的是定向自我評價，以及對他人學術成果和技術水準，與相關現象的評價（Kuznetsova-Bogdanovits, 2014）。Gilmore 和 Counian（2015）認為，這種新的「參與型教學方式」，為教學及研究實踐作出貢獻，培養了富有經驗和創造力的畢業生，使他們能夠勝任文化管理仲介的角色。體驗式教學實踐中的特定參與模式（Haft, 2012）乃是以合夥形式推進實踐，並利用各大院校創意網絡從事研究工作，以此建立基礎，提高教學質素，並且傳播知識（Devereaux, 2009）。

筆者於 2017 年春季學期，將體驗型教學法帶到「公共及社區藝術」一科的教學中，於課程的後半部分組織了一個元朗廈村社區藝術項目。該項目的目的是幫助學生深入理解「社區藝術」的概念，親身經歷並感受社區藝術項目組織的過程和技巧。整個項目分成五個階段：聯絡社區、收集研究資料、製作社區藝術品與社區回饋工作坊，以及社區教學。學生從社區訪談中瞭解到城市化正在侵蝕鄉村既有的文化傳統、建築、人文景觀，便以「城市商業化與消失中的鄉村風物」為題，策劃了一個社區藝術項目。學生從本地藝術家黃國才的「游離都市」行為藝術裝束中汲取靈感，身着大廈裝束，頭戴動物頭飾，表現城市化的高樓大廈正在吞噬鄉村文化的場景。在「社區回饋工作坊」中，該項目成功吸引到香港媒體的採訪，從而進一步擴大影響，激發社會討論與關注（圖 4.1 為其中的一篇新聞報道）。當體驗型項目的目標成功激發學生的探索興趣後，筆者順勢安排相關技術訓練，包括 SketchUp 設計軟件的培訓，以及圖書館研究資訊收集的培訓。該課程還安排了學生參觀文化葫蘆的元朗社區藝術項目，並邀請香港著名的公共藝術家譚偉平，指導學生藝術品的製作，引導學生在體驗及實踐中學習知識與技能。

圖 4.1 《香港虎報》的報道，2017 年 4 月 18 日

　　另一個體驗式教學法的案例：英國的 Youthworx Media 在教學基礎上更進一步，旨在幫助邊緣青年進入創意產業的工作市場。Youthworx Media 充分

利用媒體制作及普及化的訓練，以期達到上述項目目標。創意工業連同北墨爾本專科技術學院及斯威本科技大學所推出認證課程（一至四號證書課程），即 Youthworx 媒體訓練，對外開放多媒體工作坊，並設立一對一教學重點。在 Youthworx 中，年輕人可以學習製作各種媒體內容，例如數碼故事創作、電台節目、短紀錄片以及劇情片。文化創作的過程蘊含了固定的研究活動、腦力震盪（brain-storm）、規劃、團隊合作及同儕回饋，富有趣味之餘亦不乏教育意義。創意內容經不同途徑發佈及散播，包括青年網絡媒體 SYN Media（Youthworx 的合作夥伴）、市內的公眾播映活動，以及 Youthworx 旗下社會企業的惠顧人等（Hearn, et. al., 2014）。作者引用 Bridgstock（2013）的研究指出，數碼媒體工業千變萬化，小型數碼創意團隊因此對持續性及重新學習有着莫大的需求。作者由此引申了三方面的辯證，用以說明體驗式教學法在（1）適應市場行情、（2）開展多元化經營與職責專門化，以及（3）發展角色與技巧，這三個方面的教學效果。

四、全球化視野、非正式教育及其他 ━━≪≪

除了上述三種創意產業教學法，創意產業的教育還有一個適應全球化的問題。Dewey 在這方面做了不少研究：他與 Wyszomirski（2004）解釋了文化管理課程設置適應國際化的必要性；同時，也提出一個發展全球文化議題和技能的框架，旨在培養未來文化領域的領袖。相對於全球化在文化界別的重要性，這方面的研究和課程的數量，被認為遠遠不足。Dewey 和 Wyszomirski（2004）的研究指出，目前反映全球化的文化管理課程分成三種類型：其一，聚焦重點議題的跨區域比較文化及藝術政策課程；其二，以海外暑期藝術培訓班或特別項目為典型的研究課程及研討會；其三，綜合多種研究技巧，突出重要國際議題的培訓課程。

具有國際焦點的課程可以分成四種類型：其一，課程的所有科目皆設「全球化」部分，例如文化管理課程中的「藝術市場營銷」、「藝術法」和「文化政策」等科目，可分別設立「全球化」模組，討論「全球化」議題；其二，在文化管理課程中開設獨立的「全球化」科目，專門講授「全球化」在藝術管理中的重要性；其三，圍繞「國際化」開設專門的教學和實踐項目；其四，課程作業圍繞區域或全球化議題展開（Dewey & Wyszomirski, 2004）。Dewey 和 Wyszomirski（2007）強調，從長遠來看，為了適應全球化的趨勢，需要增設全球化課程，發展新的知識，幫助未來的藝術管理和文化政策制定者，發展適應全球化的能力。

其他的教學方法有：協助學生建立人際網絡，為他們日後事業的發展鋪路。因為文化管理圈內的人際脈絡，往往是學生日後事業發展的重要基礎，「人脈積累」這一看似非學術的元素，實質非常重要。Bienvenu（2004）介紹了建立人際脈絡的幾種方法：其一，在同學之間建立聯繫，美國不少課程鼓勵來自世界各地具有不同文化背景的學生組成團隊，相互交流、碰撞想法，協同開展項目。一些研究的受訪者認為，和同學、校友，以及藝術行政專業人士的交流互動令人受益匪淺（詳見第七章）。其中，與同科學生的交流能促進友誼，並且為畢業以後的人脈發展奠定基礎。其二，和校友的接觸能夠幫助發展並推廣課程。所謂「有口皆碑」，口碑效應向為一重要之營銷策略，因此，通過校友網絡發展人際脈絡的重要性，被普遍認同。其三，學校課程還是一個平台，通過教師、講者，以及實習的關係，讓學生和業界取得廣泛聯繫。不少課程定期舉辦演講會，邀請校外具業界經驗的講者，講述文化管理實務經驗，例如經費申請的訣竅、與委員會合作的經驗等。學生通常特別歡迎業界人士的講座，因為不但有助他們窺探課堂以外的世界，同時帶來有實質幫助的就業資訊。

Hearn 等人（2014）特別強調非正式學習在創意產業教育中的重要性，認

為這種學習模式有助於學生吸收各種創意產業知識及技巧。非正式學習實際上並沒有任何指定課程；與正式學習相比，它不具備完整的教育結構，因此在教學上比較靈活，而且注重自主學習（Eraut, 2004）。其最主要的策略是採用面對面或網上學習模式，以及側重於人際關係的「社會非正式學習策略」。後者旨在幫助興趣相近的學員相互聯繫，建立積極的人際關係。「社會實踐」需要重複及延伸的互動，通常耗費大量的時間及資源。「面對面學習」社群活動形式多樣，從具結構性、目的性的恒常小組會議到不定期或應時而設的活動，都能見到。線上「社會非正式學習策略」最常採用的形式是由專家及其他有志之士（包括使用者和製作人）所組成的分散式學習網絡。這群專家很可能根本不瞭解，甚至不認識自己所接觸的人，透過社會網站獲取及時和快速流動的資訊及技藝，並把它們廣傳開去。「社會實踐」由一群在特定活動範圍內定期發佈資訊及／或發掘潛在資訊的人士組成，通過知識分享，以及個人與環境之間的互動，傳播不同程度的專門知識及個人資訊，促進學習。

　　本章末了，必須指出的是，相對於傳統的「藝術管理」學科，範圍拓展了的「文化管理」學科領域，除了創意產業，還包括文化政策和文化發展等分領域，後者以創意地方營建為典型。歐洲不少課程的名稱暗示兩個領域的興趣，如藝術和休閒管理、文化政策和管理、文化發展和旅遊管理、藝術行政和文化政策（Sternal, 2007），比較清楚地說明了課程的定位及其所涉及的範圍。文化政策在文化管理教育中佔有一席之地，儘管不少課程的名稱中沒有提到「文化政策」，但仍然認識到向學生介紹當地的文化政策的必要性。一個有趣的案例是歐洲文化基金會和 ECUMEST 協會[18] 合作，發展了「文化的政治」項目，以及其他致力在東南歐推廣參與性政策制定的項目。另一個項目

18　ECUMEST 是一個東歐的非牟利文化組織，建於 1998 年。作為組織間的仲介組織，該組織致力於推動文化民主化（包括多元化和參與性），從而為羅馬尼亞與中東歐文化界別的機構解放，作出貢獻。

則是「文化政策教育組」，其宗旨是創造一個跨校合作的平台。一般來說專門以文化發展為主題的文化管理課程為數不多，僅加拿大英屬哥倫比亞大學—文化規劃及發展中心（The University of British Columbia (UBC) - Centre for Cultural Planning and Development）設立的文化規劃及發展線上課程等少數幾個，但作為學科發展的方向，這一分領域在亞洲和澳洲頗受重視。以上透露出一個趨勢：有關文化政策以及文化發展的文管課程正在不斷增加（Sternal, 2007）。

實證篇：
全球文化管理課程的分佈、設計與教學

步出書林，放眼世界，當今天下，文化管理課程為數幾多？本書第二篇，基於第一篇所展示的理論背景和框架，對全世界發達國家和地區文化管理課程，作出統計分析和歸類，以展現文化管理教育的全球概況和課程設計範例。本篇收錄全球發達國家及地區文化管理課程 760 個，覆蓋北美、歐洲、大洋洲，以及亞洲發達國家與地區。基於這些數據，本篇統計了各洲各國文化管理課程數量、課程類型，以及學位程度等。其次，本篇研究了文化管理課程的結構和設計，分「藝術管理」和「創意產業管理」兩個部分展開討論；提煉出多種課程設計模式，並引大量實例加以說明。最後，列舉文化管理課程教育方法實例，並簡述畢業生的就業情況。

睥睨宇宙，細究物理。本篇對於讀者宏觀把握全球文化管理課程的分佈，微觀借鑒課程設計，從而制定文化管理教育方案，以及教學方法，尤具借鑒意義。

第四章
各國文化管理課程類型統計

　　本書數據收集主要採用如下兩種方法：首先，從五個文化管理課程較為集中的專業協會和網站，獲取文化管理課程的名稱及相關數據，包括美國藝術行政教育者協會（AAAE）、歐洲文化行政培訓中心聯盟（ENCATC）、加拿大藝術行政教育者協會（The Canadian Association of Arts Administration Educators）、文化教育與研究亞太網絡（Asia Pacific Network for Cultural Education and Research），以及藝術管理網（www.artsmanagement.net）。其次，從維基百科（Wikipedia）提供的世界學校列表[1]獲得北美洲、歐洲、亞洲、大洋洲地區的發達國家及地區的大學名錄，然後，在 Google 搜尋引擎中，逐間學校搜索，查閱是否含有文化管理及相關課程。搜索的方法是輸入學校名稱，再加關鍵詞：「藝術管理」（arts management）、「藝術行政」（arts administration）、「文化管理」（cultural management）、「創意產業」（creative industry）、「策展」（curating），中間用逗號標開。實踐顯示採用這種方法搜索，其他名稱相近的課程亦會自動出現，如「劇院管理」（theatre management）、「文化政策」（cultural policy）、「文化遺產」（cultural heritage）、「文化創業」（cultural entrepreneurship）、「文化領航」（cultural leadership）；純藝術類的課程，如「創意藝術」（creative arts）、「精緻藝術」（fine arts）、「藝術教育」（art education）等，則並未包括在內。經篩選、刪除與藝術管理或文化管理並無明顯關係之少數課程。通過搜索形成基本列表。

1　詳見維基百科「List of Universities and Colleges by Country」詞條：https://en.wikipedia.org/wiki/Lists_of_universities_and_colleges_by_country

受限於人力財力，這一方法的缺陷是，非英語的課程，如法語、德語、義大利語、西班牙語、日語、韓語等，有大量遺漏。因此，採取兩個補救方法：其一，從其他機構編寫的清單中獲取非英語課程的資訊，如聯合國教科文組織（UNESCO）2003 年委託歐洲文化行政培訓中心聯盟（European Network of Cultural Administration Training Centres）編製的《文化政策與管理培訓》（*Training in Cultural Policy and Management*）收錄歐洲 299 個文化管理課程，因為編寫年份較早，估計中間有關閉或更改者，故將其中發達國家之課程逐個輸入搜尋引擎，查閱網站，錄得可確定並補充現有列表者 35 項。其二，聘請懂得非英語（如法語、德語、西班牙語、義大利語、日語、韓語）的研究助理，採用同樣方法搜索非英語國家之文化管理課程，例如將日本、韓國排名前 40 位的大學列出，聘請能夠閱讀日文、韓文的專才協助，檢索各校是否設有文化管理課程，進而補充既有清單。最後，筆者刪除前幾步收集過程中重複的學校。這一搜索模式雖然未能窮盡，但至少囊括主要課程。課程所在學校以大學為主，極少數為機構或組織，後者主要來自於增補的歐洲文化管理課程名錄。數據收集的時間為 2016 年 3 月至 8 月，並於 2017 年 8 月至 10 月，以及 2018 年 3 月至 7 月部分更新。

完成資訊收集後，筆者團隊從課程網頁上摘取相關資訊，分「國家（或地區）」、「城市（及州）」、「大學」、「課程」、「教育程度（文憑／學位）」、「課程簡介（宗旨、教學理念等）」、「職業前景（職業預期及潛在僱主）」、「所屬協會」、「網址」九大類，將資訊錄入表格，成果詳見下卷〈概覽篇：世界發達國家及地區文化管理課程〉。本篇則呈現數據分析結果，分別按「洲」、「國家」、「教育程度」、「核心課程」的類型，以及「職業展望」，統計課程的數量。[2] 在此過程中，筆者根據本書的宗旨和邏輯，提出了創新分類框架，例如，基於第一篇的理論，提出一個課程結構框架，用以將課程進行分類。

2　本章所有統計圖表皆為筆者繪製。

第一節
文化管理課程在各洲、各發達國家和地區的數量分佈

　　本節統計了文化管理課程在全球各洲及主要發達國家及地區的數量：

一、文化管理課程在全球各洲的數量分佈

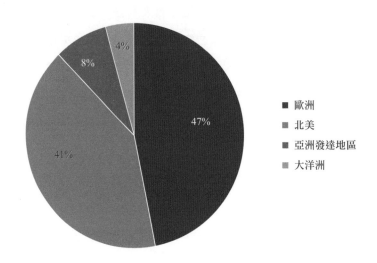

圖 4.1　760 個文化管理課程在全球各洲分佈數量百分比

　　圖 4.1 顯示，全球的文化管理課程數量，歐洲為最多，達 357 個，佔 47%；北美 309 個，佔 41%；亞洲發達國家與地區 67 個，佔 8%，次之；大洋洲 30 個，佔 4%，數量最少。

二、文化管理課程在個別發達國家的數量分佈 ——◀◀

　　具體到重點國家，美國文化管理課程數量居於首位，共有285個。其中，絕大多數是傳統的藝術管理課程，然其課程結構嚴謹，設計精良，教育注重藝術管理能力培訓，課程質量較高。根據Varela（2013）研究，對美國藝術管理研究生教育貢獻最大的課程大都位於美國南部、中西部、東北部，以及西部的大學內。英國數量次於美國，共有168個課程。法國、澳大利亞、加拿大和德國四國的文化管理課程，數量接近。亞洲發達國家與地區，錄有67個主要課程，其中包括韓國21個、日本10個、新加坡11個。（見圖4.2）

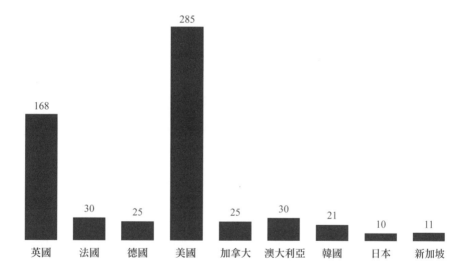

圖 4.2　個別發達國家課程數量（單位：個）

第二節
文化管理課程類型分析

對於文化管理課程的分類，現有的英文文獻中有以下兩個嘗試。其一，Brki（2009）對文化管理課程的類型，做了四個劃分，包括：

（1）直接從商業管理課程拷貝而來的藝術管理教育；

（2）聚焦於技術過程的藝術作品創作；

（3）聯系文化管理和文化政策的教育；

（4）聚焦於創業的文化管理教育。

其二，美國藝術管理教育工作者協會（AAAE）注意到美國藝術管理課程多元：從牟利和非牟利組織的角度看，部分聚焦於牟利的文化及創意產業、部分為非牟利的藝術組織、部分為公共服務和公共政策，而另一些則綜合以上所有。從學科的綜合度的角度看，不少課程聚焦於特定的界別，例如表演藝術管理或者視覺藝術管理，而另一些則是綜合視覺藝術管理與表演藝術管理兩個界別，或者折衷取法。

筆者從自身的教育經驗出發，研究全球文化管理課程的課程焦點、結構和教學方法，將本書所錄課程分成七類。其中，Brki（2009）所提的第一類是筆者框架中的第五類「人文與商業管理」；Brki（2009）的第二類是筆者的第四類「藝術實踐與創意」；Brki（2009）的第三類是本章框架中的第七類；Brki（2009）的第四類是筆者框架中的第六類「創意產業管理」。第六類「創意產業管理」所教授的內容應反映創意產業的特點，如培育創業、創意管理、新技術的應用、創意團隊的組建等能力。同時，筆者注意到不少課程其實並不成體系，以文科為主，並鬆散地和商科組合。第五類「人文與商業管理」較為簡單將人文學科與商科訓練並列，藝術管理的學科焦點和學科之間的融合，有欠明

晰。修讀的最終效果類似於文科雙學位。第一類亦是組織鬆散的文化管理課程，選擇文科數門，再圍繞文化管理議題開設社會學科目數門，同時配以管理科目數門，便形成了課程。這七種類型的具體描述如表 4.1。

表 4.1 文化管理課程類型設計及其描述

類型序列	文化管理教育課程類型	描述
第一類	泛文化議題與管理	較為鬆散的文化管理課程設計，多見於人文學系，或是人文學系和商系或管理學系的聯合教學模式中。文科的科目可廣泛涉及藝術、歷史、中文、英文、人類學、文化研究等，由學生自由選科。泛文化議題的科目講述文化政策形成的歷史、社會及政治過程及其影響、藝術推廣以及藝術市場、社區為基礎的文化發展，以及創意產業。另外，課程還提供少數工商管理學科的基本訓練，如管理學基礎論、市場營銷等。課程設計未能圍繞藝術／文化管理（或創意產業），展開能力培訓
第二類	藝術管理（行政）	圍繞藝術管理的核心能力設計的訓練，例如，領導力、商業管理能力、籌資能力、廣告寫作能力、市場營銷等。除核心能力培訓外，提供選修課程，大都針對藝術的專門領域，或者創意產業的特定行業，培養學生的行業專長，並開闊其眼界
第三類	創意產業影響下的藝術管理	根據 Dewey（2004a）的研究，伴隨着創意產業的發展，藝術管理正受到藝術系統的擴張、全球化、籌款方式的改變、文化政策興起等因素的影響。此外，科技、市場經濟、全球化等議題亦出現在傳統藝術管理課程中。因此，Dewey（2004a）提出適應這些趨勢，構建系統性能力培訓體系（見第二章）。本類型體現 Dewey（2004a）的觀察和主張
第四類	藝術實踐與創意	注重藝術或創意產業實踐及創作／生產訓練的課程，例如，藝術創作及實踐訓練，教會學生如何表演、演奏、設計及製作藝術或媒體作品

（續上表）

類型序列	文化管理教育課程類型	描述
第五類	人文與商業管理	課程設計並未採用系統化的方式或圍繞核心藝術管理能力設計（如第四類），而是較為簡單地將人文學科和商業管理的訓練並列，以雙視角或雙學位的形式出現，以期學生獲得文化和商科雙重視野，並通過自我消化，將兩者融合。與第二類不同，該課程設計模式未能將管理學知識較好地應用到文化管理教學內容的組織
第六類	創意產業管理	聚焦於創意產業的文化管理課程，包括創意組織核心管理能力培訓、分類別的創意培訓、偏重實踐的訓練課程等
第七類	文化政策以及文化空間	以文化政策為主的培訓課程，部分涉及文化規劃、創意城市或創意地方／空間營造等

　　試舉數例，補充說明以上分類中的第一類和第二類。[3] 倫敦大學城市學院（City, University of London）的文化及創意產業本科課程屬於第一種類型：結合傳統泛文化議題與管理學科。其中，「文化政策的環境」、「文化及創意產業，藝術和大眾文化」、「文化生產與創意技術」、「全球化與文化創意產業」等皆為文科科目，學生可獲得關於文化管理的歷史及社會背景的較為寬廣的知識面，但真正塑造培養文化管理能力的課程，則較為缺乏。鹿特丹伊拉斯姆斯大學（Erasmus University）的文化經濟與創業碩士課程亦屬此類，但有其特殊性。該課程展示了一個獨特的文化經濟的視野，而文化管理（詮釋為管理非牟利文化組織）只是這個視野中的一部分。在文化經濟的主題下，管理的核心能力，或專業的操作能力，不再是重點：課程通過理論棱鏡，幫助學生去解讀文

3　本書所列案例的出處，可在下卷找到相應課程，並通過課程連結進入課程網站，獲得所需信息。此處不再重複標示出處。

化經濟，或者透過文化經濟去詮釋文化組織。課程的方向是文化經濟研究，旨在為學生構建扎實的學科背景知識。教學的方法則是閱讀和討論文化經濟的文獻，並採用批判性的眼光去審視經濟學在這個領域中的應用。文化經濟研究亦是課程的組成部分。通過該課程，學生可掌握研究的標準，設計並執行自己的研究項目。具體科目有：「文化經濟理論」、「文化組織」、「創新和文化產業」、「文化經濟的應用」[4]、「文化創業」、「文化經濟和創業的研究工作坊」、「創意和經濟」[5]、「設計、時裝和建築的經濟」、「藝術市場的理論與實踐」，和「藝術市場」[6]等。課程內容涉及文化經濟的方方面面，討論具深度。

亞洲部分地區的課程，比較傾向於將學生拉入泛文科的學習中，體現出注重文科學養和通識教育的思維，而圍繞藝術管理或者文化管理核心能力的設計，則相對較弱，例如，台灣南華大學文化管理創意管理學系通識課程所佔比重較高，相關科目有：「生命涵養課」、「通識基礎課」、「通識核心課」、「通識跨領域課」等。

當然，也有學者認為這種鬆散的、以文科為主的課程設計，有其合理之處。Dragićević Šešić（2003）指出專業化的文化管理雖然專業針對性明確，然而不少畢業生實際上在泛商業或文化界別就業，因此，泛文科背景能夠令學生適應各種企業或機構的文職。

第二類充分體現美國文化管理課程（絕大部分為傳統的藝術管理課程）設計的主導思路，其典型特徵是課程緊緊圍繞藝術管理所需要的核心能力，系統

4　「文化經濟的應用」一科討論將文化經濟視角延伸到文化和創意產業。議題範圍廣泛，涉及藝術市場和藝術品價格、表演藝術的需求、藝術家的勞動力市場、文化經濟和城市發展、文化產業集聚區，以及創意經濟等內容。

5　「創意和經濟」一科研究創意在創意學科中未來的角色，特別指出藝術融資是一個主要的挑戰。

6　「藝術市場」則關注藝術貿易在藝術家和觀眾之間的橋梁作用。生產和傳播不同藝術形式的重要性，以及價格設定的機制、藝術市場的細分、藝術貿易的全球化，以及畫廊、藝術投資的仲介作用。

教授如何管理非牟利及公共藝術組織和機構。如本書第一篇第二章所議，或許受益於 AAAE 的課程標準，以及典範效應，傳統藝術管理類型數量最多的是美國，而藝術管理課程設計輪廓最清晰和成熟的亦是美國，即此處所提的第二類。這種緊湊型課程設計模式將管理學科框架及知識充分應用於藝術組織的管理。在一些管理主要的方面，如市場營銷、法律和財務管理，多數課程採用特定及針對性明確的藝術管理方法，而非簡單地在藝術範疇傳授商業管理理論。以藝術組織的管理為學科核心的特徵非常明顯（Varela, 2013）[7]。

相對而言，歐洲的同類課程，人文學科比重較大，從管理學科教學的角度層面上看，課程設計並非圍繞組織管理的議題展開，顯得較為鬆散，多數不在此列。例如，英國東安大略大學（University of East Anglia）創意創業碩士課程的師資由 20 位專家訪客組成，授課形式以講座為主，內容則根據講者自身的職業經驗擬定，講座之間的關聯性較低。該課程主要教員教授文科，另設管理科目數門，包括財務、溝通、法律和數碼技術。根據 Dubois（2016）的研究，在法國，有一類文化管理課程完全由文學、藝術、人文、社科科目構成。其背後的邏輯是具有文科功底的學生可自動向文化機構管理職業延伸，無需專門學習管理，比如：藝術科中的表演藝術和視覺藝術可延伸成為劇院和音樂產業管理，以及博物館管理；文學畢業生可走向出版部門；歷史系的畢業生從事文物保護、檔案管理；人類學畢業生從事民俗博物館的策展。另有一些跨學科的項目，將文化與國際貿易和旅遊相聯繫。需要補充的是，課程分類方法有多種，本篇因襲全書的脈酪，乃從文化管理學科發展的角度提出課程分類的框架。

7　例如，緬因大學法明頓分校（University of Maine-Farmington）的核心課程教授「會計原理」、「籌資申請寫作」、「市場營銷原則」、「社會市場營銷」、「人力資源管理」。與管理有關的還有「管理與組織行為」，該科討論的內容是個人差異與組織動態如何影響工作動力、生產力、組織結構和設計等。此外，設有幾門與藝術管理技巧有關的科目，如「表演的語言」、「聲音的藝術」等。再次，為項目和實習。更多實例在第六章討論。

一、不同文化管理課程類型在全球發達國家及地區的比例 構成 —❦—

　　應用上述課程分類框架，對文化管理課程進行分類。圖 4.3 為將本研究在全球範圍內搜集的各類文化管理課程分類，形成類型百分比例餅狀圓形圖。其中，一項重要發現是傳統藝術管理仍為當今世界文化管理課程的主流，在文化管理課程中佔絕大多數，達 43%。研討型的課程（第一類）佔 16%，數量亦不少。受創意產業影響的藝術管理（即為順應創意產業環境的藝術管理）課程佔 15%。創意產業的管理課程佔 16%。傳統泛文化議題與管理（16%）的課程與傳統藝術管理課程一同構成文化管理教育的類型的主流。此外，還出現了藝術實踐與創意（4%）和人文與商業管理（3%）課程，有關實例將在下文中展開討論。文化政策相關課程數量最少（3%）。（見圖 4.3）

　　　　圖 4.3　全球各類文化管理課程各類型百分比例

二、不同文化管理課程類型在各洲的比例構成 ⟶ ⟲

（一）歐洲發達國家

　　在歐洲發達國家文化管理課程中，傳統的藝術管理課程佔最大分額，達 25%，然而，其數量與其他類型的文化管理課程差距不大，如創意產業管理課程數量達 23%，創意產業的這部分比重，相對於其他洲，尤其是北美洲，明顯偏高，反映歐洲對創意產業及其教育的重視。創意產業影響下的藝術管理課程佔 15%，顯示歐洲藝術管理教育頗為重視對產業化發展全球趨勢的適應。緊隨其後的是鬆散型以泛文化議題為主，結合管理學視角的課程佔比達 14%，表明歐洲文化管理教育較為重視傳統人文學科基礎，即是通過歷史、收藏史、文化研究、藝術史、文化遺產保護，或文化研究等學科的熏陶，幫助學生認識文化界別的社會政治議題，從而了解如何從事文化管理。其相應的授課形式，多為研討會（seminar），這與美國 AAAE 側重組織管理，強調藝術管理系統性的專業訓練，有着較為明顯的區別。再次則是「藝術實踐與創意」，其比重達 10%，亦高於其他洲的同類課程，這表明歐洲文化管理教育對藝術管理類學生，參與文化生產或藝術製作的動手能力，例如媒體製作、工藝製作、表演等，較為重視。另一比重明顯高於其他三洲的課程類別乃是文化政策、文化規劃，以及文化旅遊課程（後二者統稱為「文化政策以及文化空間」），佔比達 9%。歐洲有不少傳統藝術管理的課程設置了政策科目，部分課程內容以文化政策為主，涉及文化旅遊及創意空間營造等，此類（尤其是文化政策課程）課程的教育程度多為博士學位。[8] 歐洲自 70 年代重工業衰落之後，致力於結合服

8　需要補充說明的是出於統計的需要，部分資訊不得不被簡單化，例如文化節慶組織類課程通常與表演藝術、文化政策、文化產業、文化旅遊等都有聯繫，本研究統計分析具體課程的教學側重點，然後將之歸入與之關係最為密切的一類或兩類。因此，這裏的「文化政策以及文化空間」類別未能完全包括文化節慶活動組織與管理。

務業和其他新興產業，復興內城，並促進文化旅遊的發展。文化管理課程中，「文化政策及文化空間」類型佔比較高，即是對這一處於經濟轉型期的社會背景的反映。（見圖 4.4）

圖 4.4　歐洲發達國家文化管理課程各類型百分比例

（二）北美洲

在北美，超過半數的文化管理課程乃傳統的藝術管理（行政）課程，佔總數的 55%，顯示傳統藝術管理教育思維的主導地位。然而，如前所述，不少課程設計精良，有效地培養學生的藝術行政和藝術管理能力。「泛文化議題與管理」、「創意產業影響下的藝術管理」，以及「創意產業管理」三種課程類型，數量接近。此外，只有少數學校的課程完全屬於「藝術實踐與創意」課程類型（2%），或為「人文與商業管理」類型（2%）。以「文化政策」為主的課程，數量亦較有限，僅佔 1%。（見圖 4.5）

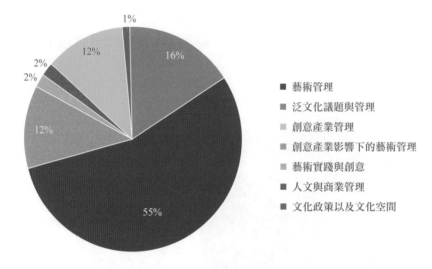

圖 4.5　北美洲文化管理課程各類型百分比例

1%

12%

16%

2%

2%

12%

12%

55%

- 藝術管理
- 泛文化議題與管理
- 創意產業管理
- 創意產業影響下的藝術管理
- 藝術實踐與創意
- 人文與商業管理
- 文化政策以及文化空間

（三）亞洲發達國家與地區

　　亞洲的文化管理教育，呈現出藝術管理和創意產業兩大主題並駕主導的局面。其中，由於亞洲歷史悠久，且有注重文史藝術教育的傳統，因此，文化遺產保護、歷史、藝術史、博物館等科目頗受重視。反映在課程類型百分比例餅狀圖中，傳統的藝術管理課程佔比最高，達到42%。與此同時，亞洲也是最近四十年來世界經濟最活躍、增長迅速的地區，「文化產業」和「創意產業」的概念在亞洲受到追捧，文化產業和創意產業的課程在韓國、台灣、新加坡、香港和澳門等地皆有開設。此外，亞洲關於文化政策和文化發展的課程數量，亦明顯較多，與歐洲相仿。此外，值得一提的是，亞洲部分地區，其教育模式及方法，追隨歐美，但在實行中卻也變調不少。這反映在兩個方面：儘管「文化管理」、「創意產業」、「藝術管理」等名稱被移植到亞洲，但其概念的把握和詮釋，卻甚為含糊：所謂「創意產業」在一定程度上與傳統藝術管理混為一談。在亞洲諸國及地區中，「創意產業」教育最有建樹的，當數韓國。

該國不少創意產業課程在概念構建、課程設計，以及教學方法等方面，皆居領先地位。其次，亞洲部分文化管理的課程設計，並沒有完全學到歐美的精髓。例如，藝術管理教育圍繞藝術機構及文化組織管理能力而制定的精良設計，即符合美國藝術管理教育者協會課程標準的設計，為數不多；而基於傳統人文學科，組合而成的課程（第一類）佔比較高，達到 8%；與此同時，亞洲文化管理課程的設計也缺少歐洲重視藝術創作及新媒體實踐的洞見。另一個層面上，在香港等地，對藝術管理教育的國際形勢不甚瞭解，因此，能夠積極調整課程的結構，融入新技術、融合藝術與產業，而且致力於全球化系統能力培養的藝術管理課程，在亞洲屈指可數。（見圖 4.6）

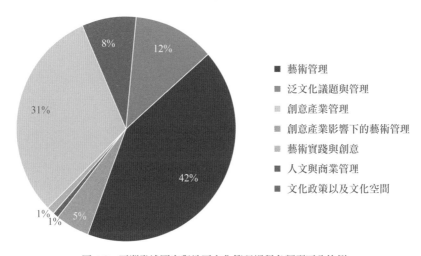

圖 4.6　亞洲發達國家與地區文化管理課程各類型百分比例

（四）大洋洲

　　大洋洲的文化管理課程類型由三個部分組成，傳統藝術管理課程佔比最高，達 41%。其次，澳洲政府近年來對文化及創意產業的重視，促進了創意產業教育的發展，此類課程在文化管理課程中，佔比達 28%。昆士蘭科技大學、悉尼科技大學等在創意產業的研究及教學，皆獨樹一幟。再次，根據文化

及創意產業大環境，調整焦點的藝術管理課程，亦佔一定比例，達 13%。澳洲藝術管理積極推進數碼技術的應用、注重文化政策融合的趨勢，亦較為明顯。另一方面，以藝術實踐和文化政策為主的課程，則數量相對較少。（見圖 4.7）

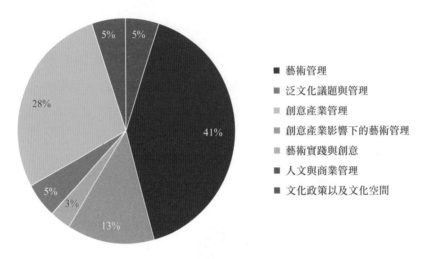

圖 4.7　澳洲文化管理課程各類型百分比例

三、主要國家課程類型比例構成

除了統計各洲整體，文化管理課程的各種類型在幾個主要發達國家的比例構成如下：

（一）美國

北美洲的文化管理教育以美國為主體，美國課程類型的百分比構成與北美洲完全一致。美國文化管理教育明顯側重於傳統藝術管理教育，此類課程超過總數的一半，佔 55%。泛文化議題課程數量，為 16%。另外，涉及到創意產業的課程佔 12%，比重相對其他主要發達國家較小，課程多數聚焦於創意產業的

管理。另有 12% 的藝術管理課程，反映出順應產業環境的傾向。藝術實踐與創意佔 2%，人文與商業管理佔 2%。文化政策課程比重相對較小，僅佔 1%。美國的文化管理教育以傳統為主流，特徵鮮明。（見圖 4.8）

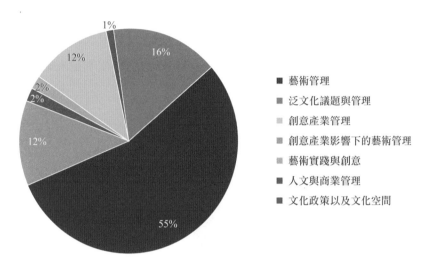

圖 4.8　美國文化管理課程各類型百分比例

（二）英國

　　英國的藝術管理教育始於 20 世紀 60 年代，與美國同步，但其發展趨勢卻與美國不同。這一方面可能是英國的專業組織協會未如美國這般設立藝術管理的課程標準，這使得課程設計模式、主題，以及焦點多元發展。另一方面，英國 80 年代始，政府對公共及非牟利藝術機構／文化組織財政贊助日趨縮減，藝術政策升級為文化政策，面向文化產業，並於 90 年代末，對創意產業大加提倡。這在文化管理課程類型比例上，有較為明顯的反映，即以文化及創意產業為焦點的課程比重，明顯高於美國和其他發達國家，居全球領先水準。一些曾經以非牟利文化組織管理為核心的傳統藝術管理課程，在這一政策轉型中，轉而從事創意產業教育。倫敦大學城市學院（舊稱倫敦城市大學）即是一例，

該校乃全球最早成立的藝術管理課程之一，其藝術管理課程設立於 1968 年。1974 年該校開設文化政策專業，如今的定位完全以創意產業教育為主。一斑窺豹，可見趨勢。圖 4.9 顯示，英國的傳統藝術管理課程比重相對較小，僅為 22%。創意產業課程，佔比最高，達 27%，受創意產業影響的藝術管理課程佔 10%。另兩個特徵是較為重視藝術創作實踐（18%），以及文化政策、文化規劃和文化旅遊（8%）。這兩類課程的比重高過其他國家。此與歐洲整體重視文化政策的教育方針相一致。（見圖 4.9）

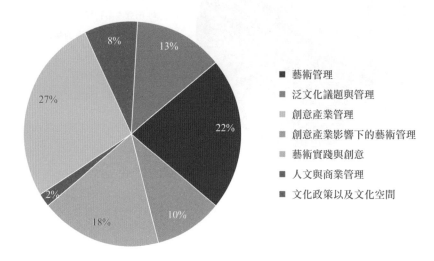

圖 4.9　英國文化管理課程各類型百分比例

（三）法國

　　法國與英國類似，創意產業課程佔比最高（33%），超過傳統藝術管理課程（25%）。其原因是法國以時裝設計、奢侈品設計等聞名，這些在今天都歸入了創意產業的範疇。當然，法國的藝術管理，基於深厚的文學、藝術傳統，亦極具特色，有關課程，如收藏歷史、鑒定、藝術品市場的歷史與商業等，皆有獨到之處。另一方面，法國的教育亦頗注重人文學科的通識教育，鼓勵學生探究文化活動的社會人文背景，因此，人文社科研討性的課程，佔比亦不小。（見圖 4.10）

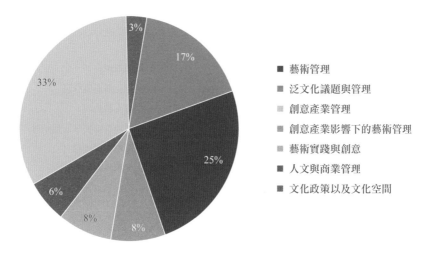

<div align="center">圖 4.10　法國文化管理課程各類型百分比例</div>

（四）德國

　　德國的文化管理教育充分體現第一篇提到的所謂「德國模式」的精髓，具有兩大特徵：其一，創意產業教育佔比最高，其比重明顯多於其他類型的課程，究其原因乃是德國十分注重新技術，如數碼技術、新媒體等應用於藝術管理，其中部分脫離了藝術機構，進入了創意產業的範疇。再者，德國電影業發達，如慕尼克電影及其製作，亦在創意產業範疇。因此，創意產業課程之數量，獨佔鰲頭。其二，德國十分注重社科人文的功底，不少學科涉及哲理探討、批判性地觀察社會，訓練學生認識文化發展的歷史、政治及社會背景。部分課程名稱雖為「文化管理」，其實更偏重於文化研究。以路德維希堡師範學院為例，其文化科學管理碩士課程的學科視角是文化社會學，培養學生批判性反思和認知的能力。在文化組織運營實務之外，亦強調評價文化內容並反思審美標準。李斯特魏瑪音樂大學名為「藝術管理」的課程，亦是如此，其宗旨是幫助學生深入理解政治議題，以及其他文化研究的議題。（見圖 4.11）

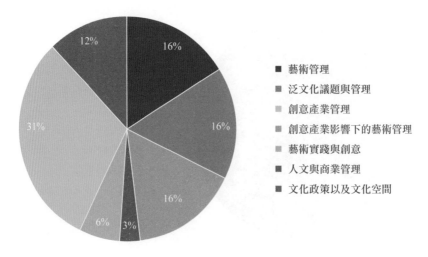

圖 4.11　德國文化管理課程各類型百分比例

（五）澳大利亞

澳大利亞文化管理教育在傳統藝術管理教育之外，比較注重創意產業教育。其中，具創意產業傾向性的藝術管理課程佔 18%，創意產業管理佔 23%。兩者相加，為 41%，與傳統藝術管理課程數量相仿。明顯以文化政策為焦點的課程，未有錄得。（見圖 4.12）

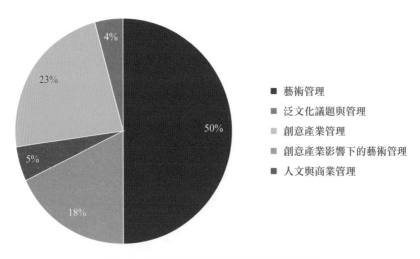

圖 4.12　澳大利亞文化管理課程各類型百分比例

（六）加拿大

由圖 4.13 可知，加拿大的文化管理課程類型比例與美國相似，傳統藝術管理教育佔比，達 56%；具創意產業傾向性的藝術管理課程次之，為 22%。其餘並非主要。如創意產業影響下的藝術管理課程，僅佔 5%，份額甚少。注重實踐的藝術與創意課程並未出現。（見圖 4.13）

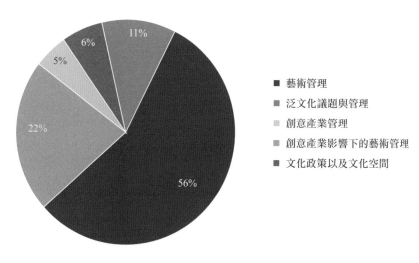

■ 藝術管理
■ 泛文化議題與管理
■ 創意產業管理
■ 創意產業影響下的藝術管理
■ 文化政策以及文化空間

圖4.13　加拿大文化管理課程各類型百分比例

（七）日本

根據本書所錄日本文化管理教育資料，日本的傳統藝術管理教育課程佔 50%；文化政策與文化空間類型課程佔 25%；創意產業管理佔 13%；傳統泛文化議題與管理課程佔 12%。值得一提的是昭和大學（Showa University）的音樂與藝術管理系（Department of Music and Arts Management），創建於 1994 年，歷史悠久，是日本第一個有關藝術管理學位課程。（見圖 4.14）

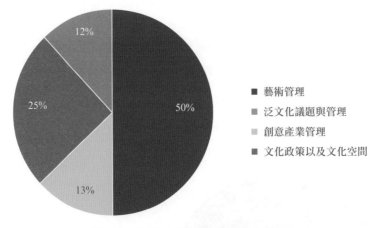

藝術管理
泛文化議題與管理
創意產業管理
文化政策以及文化空間

圖 4.14　日本文化管理課程各類型百分比例

(八) 韓國

　　韓國文化管理教育獨樹一幟之處，在於十分重視創意產業方向的培養：有關創意產業管理的課程比重高達 38%，遠遠超過該國傳統藝術管理類課程的比例，後者僅為 23%，亦居各亞洲發達國家之首。近年來，韓國的電影、電視劇，以及遊戲等風靡亞洲，直接挑戰日本在這些領域中的傳統霸主地位，並被不少學者認為文化崛起乃韓國崛起的重要標誌之一，這與韓國重視創意產業教育的政策，或許互為因果。此外，受創意產業影響的藝術管理課程佔 15%。對創意產業的重視，構成了韓國文化管理教育的顯著特徵。（見圖 4.15）

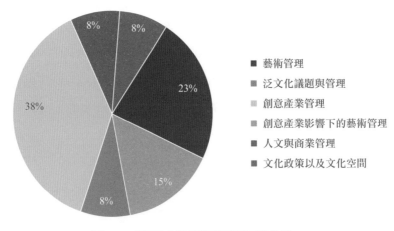

藝術管理
泛文化議題與管理
創意產業管理
創意產業影響下的藝術管理
人文與商業管理
文化政策以及文化空間

圖 4.15　韓國文化管理課程各類型百分比例

（九）新加坡

　　新加坡文化管理教育凸顯了創意產業教育與藝術管理並重的特徵，雙方佔比相仿，各為 30%；受創意產業影響的藝術管理課程佔 20%。其餘兩種較為鬆散的課程結構則各佔 10%。文化政策的相關課程則並未在文化管理教育版圖中出現。（見圖 4.16）

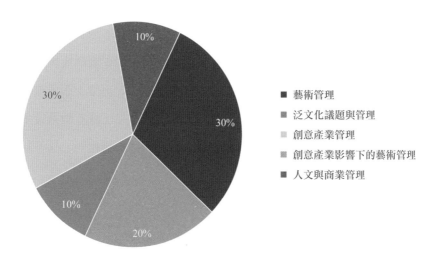

圖 4.16　新加坡文化管理課程各類型百分比例

第三節
文化管理課程的教育程度分析

本研究發現，全球文化管理課程的教育程度及類型豐富多樣，正式學位課程有學士（包括文學學士、理學學士）、碩士（包括文學碩士、理學碩士、藝術碩士、工商管理碩士、研究型碩士），以及博士。亦有不少課程以某本科專業的一個專修、或向全校開放的副修課程的形式出現。文化管理教育另一個特點是並不拘泥於大學正規課程，非正式課程較為活躍，如專業文憑課程、短期培訓課程，以及其他類型的證書課程等。全球文化管理碩士課程數量最多，學士課程數量次之，其餘比例均不高，然各洲各國情況亦不盡相同。以下為各洲及主要國家的統計資料：

一、各洲文化管理課程教育程度比例 ⋘

各洲文化管理課程教育程度的比例構成具有一定差異。其中，歐洲和大洋洲的文化管理課程明顯以碩士程度為主，北美洲以本科為主，亞洲則兩者持平。[9]

（一）歐洲

Sternal（2007）觀察到，歐洲文化管理課程的地理分佈不平均；Dragićević Šešić（2003）指出，中歐和東歐提供文化管理訓練的院校主要是藝術學校，以及文科類學院。歐洲文化管理教育注重研究生階段的培養（64%）：

9 　本章統計的文化管理課程教育程度乃根據各校網站的明確説明，實際情況可能略有出入。例如，香港中文大學文化管理課程的教育程度，官方説明的是「文學士課程」，因此，本研究僅將其以本科課程納入統計；然而，事實上，該課程亦可作為副修課程，為該校其他學系學生修讀。

碩士課程的數量約是本科課程（21%）的三倍，專業文憑佔 4%，短期培訓佔 3%，證書佔 4%，博士課程佔 4%。統計數據顯示，歐洲學校文化管理專業副修課程為數不多。（見圖 4.17）

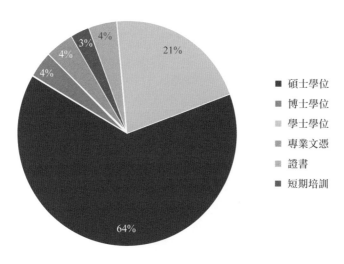

圖 4.17　歐洲不同教育程度的文化管理課程的比例構成

（二）北美洲

　　全球發達各洲的文化管理的教育程度以碩士居多，唯獨北美洲（尤其美國），本科課程數量佔絕大多數，達 39%，碩士程度課程數量少於本科，僅為 34%。其原因可能是 90 年代後期 AAAE 藝術管理教育課程標準的制定，將美國藝術管理本科教學標準化，是為行業標準 [10]，為藝術本科課程的大量湧現創造了條件。值得一提的是，北美洲藝術管理副修課程數量較多，達 15%，可見北美藝術管理教育的相當部分是對其他主修課程作補充。舉例說明，主修藝術

10　詳見第一篇第二節。

的學生副修藝術管理，可有效補充學生的主修科目，豐富其商科知識，從而有利於其日後從事藝術品經營，或藝術市場的活動。此外，亦有少數證書和專業文憑課程，對大學正規課程作了補充，提高了北美藝術管理教育的靈活性。（見圖 4.18）

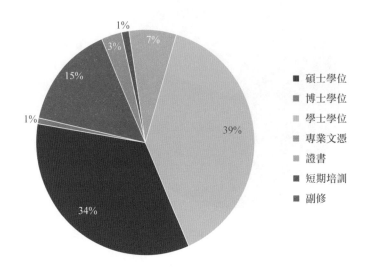

圖 4.18　北美洲不同教育程度的文化管理課程的比例構成

（三）亞洲發達國家與地區

　　圖 4.19 顯示，在亞洲文化管理課程的教育程度構成中，本科教育（38%）和研究生教育（38%）比重相仿，博士比重較其他州略高，達 9%，專業文憑佔 10%。（見圖 4.19）

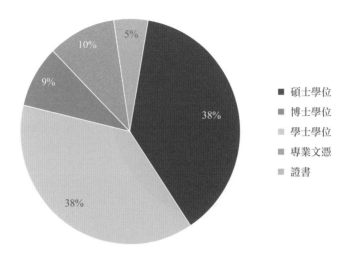

圖 4.19　亞洲不同教育程度的文化管理課程的比例構成

（四）大洋洲

澳洲的藝術管理教育始於 70 年代（Ebewo & Sirayi, 2009）。碩士課程佔絕大多數，達 60%；學士課程數量次之，佔 23%，不及碩士課程數量之半數；專業文憑佔 3%，證書 7%；博士課程佔 7%，為數不多，然呈增長形勢。本書統計範圍限於文化管理課程，如將範圍擴大到創意藝術（creative arts），澳洲則擁有為數不少的博士課程。根據 Brook（2016），2007 年已有 30 所學校的創意藝術課程設有博士課程。（見圖 4.20）

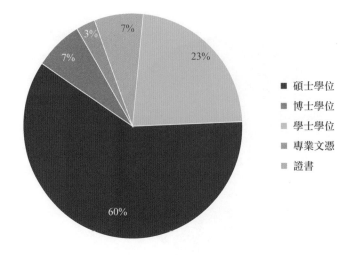

圖 4.20　大洋洲不同教育層次文化管理課程比例構成

二、主要國家不同程度的文化管理課程的數量比較

　　比較英國、法國、德國、美國[11]、澳大利亞、加拿大、韓國、日本和新加坡九國，當中英、美兩國文化管理課程數量最多，且層次多元，幾乎涵蓋了從短期培訓到博士各教育程度及類型的課程。新加坡、加拿大兩國均未出現博士階段和副修課程。日本與韓國以學士及碩士課程為主，其他類型的課程數量較少。至於文化管理本科和碩士課程，何者為多，國內不少學者認為碩士多過本科。但研究顯示，這一問題有一定複雜性，不能一言蔽之。在圖 4.21 的九國中，四國本科課程數量較多，四國碩士課程數量較多，一國兩者持平。碩士

11　美國藝術管理排名網站（https://best-art-colleges.com/arts-management）聲稱，美國藝術管理課程證書 50 個、副學士 44 個、本科課程 217 個、碩士課程 70 個、博士課程 1 個。本研究查實的數量及教育程度的結構與之相去較大。筆者對該網站的數據暫時存疑。

課程居多者包括英國、法國、澳大利亞和日本。本科課程居多者包括美國、韓國、加拿大和新加坡。持平者乃德國。然而值得注意的是，碩士課程較多者，兩者差異顯著，如英國與澳大利亞，碩士課程多過本科達三倍以上；而本科課程較多者，則差距相對較小。因此，業界一般認為文化管理的教育當以碩士為主，雖不準確，但亦有一定原因。（見圖 4.21）

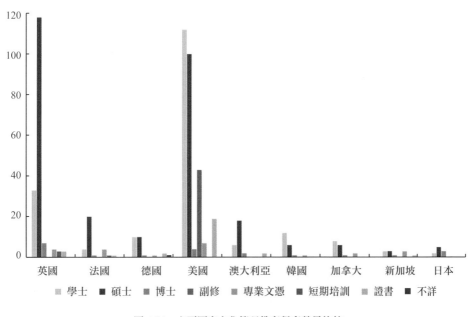

圖 4.21　主要國家文化管理教育程度數量比較

三、不同教育程度中各類課程的比例構成

本小節關注教育程度與課程類型的相關性，即不同教育程度中各類課程的比例。傳統藝術管理教育在各個教育程度中，皆居重要地位，尤其在本科階段，其比重高達到 47%；而在碩士階段，乃因創意產業及其他類型課程佔據一定比例，令藝術管理比重略低，但亦錄得 39%。博士課程致力於研究，因此，

文化議題較多，尤以文化政策、文化空間規劃，以及創意產業的研究，代表博士階段的重要研究方向。本節未區分洲和國家，統計資料反映全球總體情況。

（一）本科課程

全球文化管理本科階段的教育明顯偏重傳統藝術管理（47%），以及更廣範圍的文化及社會學訓練（18%），反映出注重人文學科功底的辦學思路。順應新興產業產業趨勢的藝術管理（13%），以及創意產業的管理（15%），亦各佔部分比重。值得注意的是，以文化政策為焦點的課程類型未在本科階段教育中出現。（見圖 4.22）

■ 藝術管理
■ 泛文化議題與管理
■ 創意產業管理
■ 創意產業影響下的藝術管理
■ 藝術實踐與創意
■ 人文與商業管理

圖 4.22　本科學位文化管理各課程類型比例構成

（二）碩士課程

碩士階段的文化管理課程焦點較為全面，七種類型均有涉及。值得注意的是，除傳統藝術管理仍為主流（39%）外，創意產業管理課程類型比重較高（23%）。（見圖 4.23）

圖 4.23　碩士學位文化管理各課程類型比例構成

圖例：
- 藝術管理
- 泛文化議題與管理
- 創意產業管理
- 創意產業影響下的藝術管理
- 藝術實踐與創意
- 人文與商業管理
- 文化政策以及文化空間

(三) 博士課程

　　文化管理的博士課程在全球文化管理教育中為數不多，列舉如下。美國俄亥俄州立大學（Ohio State University）藝術行政、教育與政策博士課程設有三個專修方向：博物館教育與行政專業[12]、藝術教育專業，以及文化政策與藝術管理專業。藝術教育方向基於學校、博物館和社區空間，批判性地探索藝術教育領域的形成和發展。文化政策與藝術管理方向只提供博士訓練，其目的是發展對於一系列議題的理論素養，讓學生為將來的專業和學術職業作準備。西班牙巴塞羅那大學（University of Barcelona）於 2008 至 2009 年之際，設立了一

12　博物館教育與行政方向將博物館看成一種社會機構、一種教育目的地、一種文化轉變與傳承的地方，以及職業機會。

個文化與遺產管理的博士課程，每年招收七至十名博士生，課程長度為五至十年。該課程開設三個方向：（1）經濟、市場和文化組織分析，（2）文化動力和社會及政府干預的模式，以及（3）博物館、管理和遺產的表現。該博士課程旨在讓研究者參與一系列的反思和研究方法訓練。韓國漢陽大學（Hangyang University）的文化產業課程乃韓國第一個文化產業學科，亦是國內唯一一個享有學士－碩士－博士的「一條龍」升學系統的文化產業學科。此外，澳洲昆士蘭科技大學（Queensland University of Technology）於 2018 年開設三年制的創意產業博士課程，修讀的領域包括：創意實踐（包括學科領域）、設計實踐、溝通（包括新聞、媒體、電影和電視）、政府公司或商界專業領域的創新、創意企業實踐、政策／文化發展和協助，以及教育法的實踐。日本慶應義塾大學系統設計管理研究科設有博士課程。日本金澤大學人類及社會環境研究科博士課程。英國倫敦大學金匠學院（Goldsmiths, University of London）則設有創意及文化產業博士課程。澳門城市大學則在籌備開設亞洲第一個文化管理博士課程。

（四）專業文憑

專業文憑課程指由大學或大學校外進修學院開設的非學位文化管理課程，如副學士、大學專科及研究生文憑課程。在這一層次的課程中，除傳統藝術管理外，創意產業管理課程所佔的比重亦較大，達 23%；其次，順應新趨勢的藝術管理，以及泛文化議題的課程亦分別佔 16% 的比重。（見圖 4.24）

藝術管理
泛文化議題與管理
創意產業管理
創意產業影響下的藝術管理
人文與商業管理
文化政策以及文化空間

圖 4.24　專業文憑文化管理課程的類型比例構成

（五）證書

　　證書培訓課程指大學以外的機構為行業協會開設的培訓課程。當中傳統藝術管理教育佔大多數，錄得 52%，受創意產業影響的藝術管理課程佔 19%，其餘比重則在 6% 到 10% 之間。可見，證書培訓基本遵循傳統路徑，以藝術管理的基本教育為主。（見圖 4.25）

藝術管理
泛文化議題與管理
創意產業管理
創意產業影響下的藝術管理
藝術實踐與創意
人文與商業管理

圖 4.25　證書類文化管理課程的類型比例構成

（六）短期培訓

　　短期培訓指大學開設的短期課程，如暑期培訓。與證書不同，比較注重順應產業發展的趨勢，40% 的課程為受創意產業影響的藝術管理培訓；25%為傳統的藝術管理教育；創意產業管理佔 15%。（見圖 4.26）

■ 藝術管理
■ 泛文化議題與管理
■ 創意產業管理
■ 創意產業影響下的藝術管理
■ 人文與商業管理

圖 4.26　短期培訓類文化管理課程的各課程類型比例構成

（七）副修

　　副修為大學開設，搭配主修的第二專業，一般要求學生修滿一定的學分，便可將之作為第二專業。另以傳統藝術管理課程為主，佔 54%；其次為泛文化議題與管理課程，佔 26%（見圖）。可見副修的課程設計思路相對保守，追隨傳統，且大都具有補充學生通識的意思，故較多泛文化議題課程，而創意產業僅為 2%。（見圖 4.27）

2%

9%

9%

26%

54%

- ■ 藝術管理
- ■ 泛文化議題與管理
- ■ 創意產業管理
- ■ 創意產業影響下的藝術管理
- ■ 人文與商業管理

圖 4.27　副修類文化管理課程的各課程類型比例構成

第四節
文化管理課程的教學目標

一、12 種目標明細

根據對全球 760 個文化管理課程的研究，筆者歸納得出文化管理教育的 12 種教學目標，見表 4.2：

表 4.2　文化管理課程 12 種教學目標

序號	目　標
4.2.1	為文化領域培養知識全面的人才，具備批判精神，以及文化政策解讀和研究的能力
4.2.2	理解公共及非牟利文化組織、牟利文化企業的運作
4.2.3	培養服務當代媒體業的文化工作者，具備一定的傳媒企業管理技能
4.2.4	訓練傳統的藝術管理技能，服務公共及非牟利文化組織、藝術機構；相關技能包括為非牟利文化機構管理人力資源、財務、開拓市場與觀眾培育等
4.2.5	培養文化活動策劃與組織的能力，以及文化項目管理的技能
4.2.6	理解藝術世界；包括藝術與社會、藝術市場，以及藝術收藏歷史等
4.2.7	訓練學生適應藝術管理新的發展趨勢的技能，如全球化、文化政策，以及新型藝術系統
4.2.8	培養表演與娛樂業人才，尤其是劇院統籌
4.2.9	培養視覺藝術的管理人才。此目標可進一步分解成兩個分目標：（1）觀眾拓展；（2）視覺文化
4.2.10	培養文化及創意產業企業的管理人才，輔助文化生產、溝通市場、通過發展創意產業的價值鏈，創造財富，並且採用適當的營銷策略，促進文化產品的銷售；培育文化企業創業的精神
4.2.11	培養具有文化政策、文化空間規劃，以及文化發展等議題的研究能力，可從事文化發展諮詢的專門人才
4.2.12	培養政府、公共機構，以及公益事業決策及諮詢的人才

二、不同教育程度課程的教學目標 <img_inline>

　　不同教育程度課程的文化管理課程教學目標比例構成如圖 4.31 與圖 4.32 所示。比較結果顯示，傳統藝術管理課程類型在本科和碩士教育中，皆佔主要地位，本科為 23%，碩士高達 33%。然而，本科和碩士課程不同之處，在於本科教育各種教學目標分佈相對均衡，涉獵對各種文化組織運作規則的認識、文化批判精神的培養、創意產業企業管理技能的訓練，以及傳統公共與非牟利藝術機構管理技能的發展。值得一提的是，致力於培養新型文化管理人才（適應全球化、文化政策，以及新型藝術系統）的目標 4.2.7 佔比 8%，表明藝術管理的本科教育已經意識到 Deway 所提倡的系統性能力培養的重要性（見第一篇），這符合文化產業發展的新趨勢。博士文化管理課程的焦點領域，則多為文化政策、文化空間規劃、文化及創意產業，以及藝術歷史。

（一）本科課程

圖 4.28　文化管理本科課程各類教學目標比例構成

（二）碩士課程

圖 4.29　文化管理碩士課程各類教學目標比例構成

（三）專業文憑

圖 4.30　文化管理專業文憑課程各類教學目標比例構成

（四）短期培訓

- 4.2.1
- 4.2.2
- 4.2.4
- 4.2.8

圖 4.31　文化管理短期培訓課程各類教學目標比例構成

（五）副修

- 4.2.2
- 4.2.4
- 4.2.6
- 4.2.9
- 4.2.10

圖 4.32　文化管理副修課程各類教學目標比例構成

第五節
就業預期

　　本書對有明確說明學生未來職業路徑的課程進行統計，將文化管理課程為學生設定的職業發展方向歸納為十個類別：

表 4.3　文化管理課程學生就業前景十大方向

序號	就業方向
4.3.1	文化活動、文化節慶活動組織、表演藝術組織管理
4.3.2	公共及非牟利藝術機構及文化組織管理
4.3.3	各類人才諮詢機構：為政府部門、公共及私人界別，以及藝術委員會提供專業諮詢服務
4.3.4	媒體與娛樂業管理
4.3.5	創意產業界別的工作，例如，組織和領導創意產業企業；該類別亦包括專業技術人才，如資訊技術工程師、創新策劃師等
4.3.6	策展、畫廊管理、研究，以及藝術評論等
4.3.7	非藝術領域的商業諮詢、策劃、通訊、組織等職業
4.3.8	文化政策諮詢，文化設施及項目管理
4.3.9	藝術家
4.3.10	藝術及文化市場上的經營及投資
4.3.11	其他

　　表 4.3 及圖 4.33 顯示，全球 30% 的文化管理課程致力於培養服務傳統公共及非牟利文化組織的藝術管理專才；其次為服務創意產業企業以及文化商業組織的管理專才，佔比 20%，涉及創意經濟組織管理、資訊工程、創新策劃等工作。再次為藝術市場，包括畫廊、策展等行業的經營與研究工作，以及藝術

評論人，佔比 11%，可見專門的視覺藝術管理，在文化管理教育中，仍居重要地位。再次，藝術活動、節慶以及表演藝術組織管理的職業，佔比為 9%。餘者則為娛樂業、商業及文化政策諮詢等行業。至於「其他」，則指繼續升學，國際文化關係等。

圖 4.33　各文化管理課程所預期的畢業生十大就業前景比例構成

第五章
藝術管理的課程設計：
傳統藝術管理教育 [1]

　　第四章從課程焦點、教育程度、教學目標等幾個角度對文化管理課程進行分類，並統計其在各洲及主要國家的數量。第五、第六章的出發點是文化管理課程的設計。筆者親身經歷文化管理課程設計與評審，深知課程設計乃亞洲新設課程共同面對的難題。本書從大量實例中提煉出主要的課程設計模式，旨在為業界引入他山之石。

　　本章所列舉的案例並不涉及對課程實際品質的評價，只是用來說明其結構模式。案例遴選的標準乃基於是否符合藝術管理或創意產業管理教育理論（第一章），並從邏輯上體現設計的合理性，由此，讀者可期待或假設較為理想的教學效果。分析與歸納的過程受到中國國情的影響，如本書開篇引用 Dragićević Šešić（2003）的研究，指出在社會主義國家中，文化管理教育偏重於技術訓練和經濟效益，而社會政治議題，如社區藝術等則不在範疇內。同一個觀點也可以解釋各國課程結構成因的複雜性：課程設計未必是學院自身的選擇，而是受到不同國情的影響；此外，職業標準在各國亦有不同。因此，本書盡量迴避評論各國各課程之高下。本章表格的數據皆來源於相應課程的網站，網址見下卷。

1　在課程分類中被歸入第二類。

第一節
「視覺藝術與表演藝術管理」課程設計模式

　　如第四章所述，在文化管理教育中，傳統藝術管理教育課程數量最豐，而該類別又可細分幾種課程類型。如果引入「從學科普遍性（discipline-general）到學科專門性（discipline-specific）」的分類視角，可形成一個兩級光譜。「普遍」者，將視覺藝術與表演藝術管理並重；「專門」者，則只針對「視覺藝術管理」或「表演藝術管理」設計課程。

一、視覺藝術與表演藝術管理並重的課程設計

　　「普遍」類型課程在各國及地區為數不少。試舉美國數例如下：美國羅文大學（Rowan University）的戲劇藝術行政碩士課程、賽勒姆學院（Salem College）藝術管理文學士課程、長島大學（Long Island University）藝術管理學士課程、比尤納維斯特大學（Buena Vista University）藝術管理學士課程、皮德蒙特學院（Piedmont College）藝術行政學士課程、聖文森特學院（Saint Vincent College）藝術行政學士課程，皆為案例。肯塔基大學（University of Kentucky）藝術行政文學士課程則被認為是較為全面的藝術管理課程。亞洲的案例有香港教育大學（The Education University of Hong Kong）的藝術管理及文化企業行政人員文學碩士課程，與香港浸會大學持續教育學院（Hong Kong Baptist University-School of Continuing Education）藝術行政專業文憑課程。

　　美國賽勒姆學院（Salem College）的藝術管理學士課程，設有視覺藝術和表演藝術兩個方向，學科基本理論與技能培訓共重，表演與視覺藝術管理原則和實踐穿插進行。課程所涵蓋的內容，包括：藝術家與管理者之間的關係、合

約管理、藝術表演組織管理、票房管理等。在高級研討會中，學生探討和理解藝術家，管理者與主持人的三方關係，以及博物館與畫廊經營研究。部分課程清單如下：

(1) 藝術管理概論；

(2) 藝術管理專題討論；

(3) 藝術管理領域獨立研究；

(4) 藝術管理領域高級獨立研究；

(5) 表演藝術管理；

(6) 博物館與畫廊；

(7) 社區中的藝術；

(8) 作為企業家的藝術家；

(9) 高級研討會；

(10) 高級項目；

(11) 藝術管理實習。

另一所學校，皮德蒙特學院（Piedmont College）位於美國喬治亞州，其藝術行政學士課程要求學生在美術、音樂、戲劇三個領域中兼修相關課程，亦須修讀研究科目。相關課程有「藝術史」、「平面設計」、「音樂史」、「表演基礎」、「劇院管理」科目，跨視覺藝術與表演藝術兩大領域。此外，還配有商業技能的訓練課程，令學生獲得藝術和商業管理兩方面的薰陶。美國喬治梅森大學（George Mason University）藝術管理碩士課程，亦是一個視覺表、演藝術管理並重的課程（尤以表演藝術為主），其所開設的主修科目有：「藝術融資」、「藝術技術」、「藝術領域公共關係與市場營銷策略」、「藝術與社會」、「藝術管理的法律事務」、「節慶與特別活動」、「管治與領導力」、「藝術政策」、「藝術創業」等。副修科目有：「表演藝術管理」、「視覺藝術管理」、「藝術活動策劃」等，學生可兼修視覺藝術管理和表演藝術管理。

部分課程設計體現從理論到應用性操作的進階過程，例如，韓國慶熙數碼大學（Kyung Hee Cyber University）藝術和文化管理本科課程，由三個部分組成：一、為了幫助學生理解文化以及各種藝術種類，設有「歷史」、「美學」、「文化和藝術的歷史」、「神話和故事」，與富有時代氣息的科目，如「流行文化理論」、「藝術社會學」、「數碼時代的文化和藝術」和「全球化背景下的藝術管理」等；二、專業課傳授專門的藝術管理技巧，例如「舞台燈光和音響設計」、「人力資源管理」、「博物館研究」、「展覽營銷」等科目，另設有藝術政策方面的科目；三、管理實務課程，設有「展覽策劃」、「表演策劃」以及「劇院管理」等，讓學生參與實務。

二、專門的視覺藝術管理課程 ⟶⟨⟨

視覺與表演藝術管理並舉的課程，兼顧兩個藝術管理的核心領域，雖然體現藝術管理學科概念的完整性，但追求面面俱到，有時難免雖博而欠精專之嫌。因此，光譜另一端的設計，由博返約，專門培訓視覺藝術管理，或表演藝術管理的技能。其中，專門的視覺藝術管理課程設計模式旨在培養策展、博物館管理，以及其他類別視覺藝術管理的專才和學術研究人才；課程為未來的策展人和博物館管理員的成長，提供專門的訓練和實踐的機會。

本書收錄的 35 所大學屬於這一課程設計模式的範疇。其中，位於美國的高校及其對應課程有：加州藝術學院（California College of the Arts）策展實踐碩士課程、蒙特克萊爾州立大學（Montclair State University）博物館管理藝術碩士課程、三藩市州立大學（San Francisco State University）博物館碩士課程、瑪麗伍德大學（Marywood University）藝術行政學士課程、紐約時裝技術學院（Fashion Institute of Technology - State University of New York）藝術歷史與博物館學士課程、德魯大學（Drew University）藝術行政與博物館學副修

課程，以及新學院（The New School）博物館與策展研究副修課程。布朗大學（Brown University）公共人文科學碩士課程亦屬於這一類別。英國屬於此類的高校及其對應學位課程有：倫敦大學金史密斯學院（Goldsmiths, University of London）策展碩士課程、伯明罕城市大學（Birmingham City University）藝術與項目管理碩士課程、倫敦藝術大學（University of the Arts London）策展與收藏碩士課程、阿爾斯特大學（University of Ulster）文化遺產與博物館研究碩士課程、科陶德藝術學院（Courtauld Institute of Art）藝術博物館策展碩士課程、愛丁堡大學（University of Edinburgh）現當代藝術：歷史策展與評論碩士課程、法爾茅斯大學（Falmouth University）策展實踐文學碩士課程、格拉斯哥藝術學院（Glasgow School of Art）策展實踐 (現當代藝術) 碩士課程、利物浦希望大學（Liverpool Hope University）藝術歷史與策展碩士課程、利物浦約翰摩爾斯大學（Liverpool John Moores University）展覽研究碩士課程、倫敦時裝學院（London College of Fashion）時裝策展碩士課程、倫敦大都會大學（London Metropolitan University）當代策展碩士課程、諾里奇藝術大學（Norwich University of the Arts）策展碩士課程、倫敦皇家藝術學院（Royal College of Art London）當代藝術策展碩士課程、里士滿美國國際大學倫敦分校（Richmond, The American International University in London）的視覺藝術管理與策展碩士課程、西英格蘭大學（University of the West of England）的策展碩士課程、艾塞克斯大學（University of Essex）的策展研究碩士課程、萊斯特大學（University of Leicester）的藝術博物館與畫廊研究碩士課程、中央聖馬丁藝術與設計學院（Central Saint Martins College of Art and Design）的文化、評論與策展榮譽學士課程，曼徹斯特都會大學（Manchester Metropolitan University）的藝術史與策展（榮譽）學士課程。澳大利亞屬於此類的高校及其課程有墨爾本大學（University of Melbourne）藝術策展碩士課程，以及悉尼大學（University of Sydney）藝術策展碩士課程，藝術策展碩士專業文憑與藝

術策展碩士證書。

根據「青年策展人之家」網站的推薦（http://fsrr.org/en/training/young-curators-residency-programme/），全球最佳策展人學校或課程有：倫敦皇家藝術學院（Royal College of Art）的當代藝術策展碩士課程、美國巴德學院（Bard College）的策展碩士課程、國立台北藝術大學藝術行政與管理碩士課程、紐約惠特尼博物館獨立研究培訓課程（Independent Study Programme of Whitney Museum (New York)）、英國倫敦大學金匠學院（Goldsmiths, University of London）、美國三藩市的加州藝術學院（California College of the Arts）策展實踐碩士課程、格勒諾勃的法國商店學校（Ecole du Magasin (Grenoble)）的策展訓練證書課程。

分析課程結構，以下列舉幾種筆者以為值得推薦的課程設計。美國加州藝術學院（California College of the Arts）的策展實踐碩士課程設計思路清晰，從三個方面着手：其一，理解藝術家和藝術作品；其二，掌握多種策展形式與設計技巧；其三，撰寫展覽評論。該專業強調讓學生認識多元展覽形式的重要性，認為各種形式的展覽是讓觀眾認識當代文化的媒介；與此同時，策展的過程凸顯了策展人在改變藝術家、藝術工作、機構和觀眾關係方面，日益重要的作用。表 5.1 為其課程列表：

表 5.1　美國加州藝術學院策展實踐碩士課程列表

學年	課程科目	學年	課程科目
第一學年	當代藝術歷史和理論 展覽形式 藝術批評 展覽設計 藝術與物體情境 全球藝術世界 藝術家與設計師 專業發展：實習 選修課	第二學年	展覽項目：研究與發展 1&2 展覽項目：組織 1&2 淺談當代策展 論文項目：1&2 選修課

美國巴德學院（Bard College）的策展研究碩士課程，實行兩年制，偏重於獨立應用性研究、實習，以及策展歷史和理論的背景知識訓練，旨在加深學生對當代策展藝術知識的理解，對策展實務的認識，並提高學生的藝術素養、研究能力和批判性寫作能力。課程尤其強調人文社科理論背景的重要性，其官方網站指出：「對藝術的研究離不開對當代社會和文化的理解，學生必須熟諳人文、社科領域的一系列思潮，包括社會文化歷史、哲學、社會學、政治科學和經濟學。」[2] 具體科目如表 5.2 所示：

表 5.2　美國巴德學院策展研究碩士課程列表

學年	課程科目	
	秋季學期	春季學期
第一學年	初級研討班：策展歷史與理論 研討會：當代藝術理論與批評 I 第一年實習 I 選修課	初級研討班：當代藝術研究 研討會：當代藝術理論與批評 II 第一年實習 II 選修課 專業發展與指導項目
第二學年	獨立研究：碩士學位項目 第二年實習 I 選修課 選修課	獨立研究：碩士研究項目 第二年實習 II 選修課

與美國加州藝術學院課程結構類似的是英國倫敦大學金匠學院（Goldsmiths, University of London）的策展碩士課程，注重策展實踐與評論。該課程另設有「商業設計」一科。

美國安大略藝術設計學院（Ontario College of Art and Design，現名 OCAD University）的藝術評論與策展實踐本科課程連接藝術、人文科學和策展實務，

2　詳見 Ccs Bard：https://www.bard.edu/ccs/study/curriculum/

為建構一個從哲學與藝術史、到當代藝術設計實踐與理論的授課體系，提供了一個廣闊強健的學科支援體系。該課程的辦學思路是在當代藝術環境中，維繫藝術家、策展人、作家和設計師之間的合作。該課程的學生分別從藝術家、公眾、策展人和博物館工作人員的角度，學習博物館與藝術畫廊的歷史和實務，包括實踐原則與技巧，且通過在多倫多畫廊、博物館等地的田野調查，來獲得直觀的認識。該課程分三個階段展開，詳見表 5.3：

表 5.3　美國安大略藝術設計學院藝術評論與策展實踐本科課程列表

階段	課程科目		
	主修課程	選修課程	推薦課程
第一階段	當代議題：今日藝術 博物館、畫廊與另類空間 **以下科目選修兩門：** 當代設計史 現代藝術史 新媒體藝術史 現代加拿大藝術 英語	藝術、設計、人文科學或跨學科研究學院課程	出版 I 20 世紀思想 攝影史
第二階段	美學問題重構 展覽：策展人工作 藝術寫作：實踐與創意研討會 藝術評論的歷史與理論 **以下課程選修兩門：** 關於社區 加拿大當代藝術 後現代藝術：概念實踐 國家當代藝術關鍵問題與理念 21 世紀：攝影實踐、理論與評論	藝術、設計、人文科學或跨學科研究學院課程	社區實踐 職業實習 藝術與設計教育實驗室 創意寫作：非虛構 閱讀流行文化 物質文化與意義 出版刊物：編輯 出版刊物：傳播
第三階段	論文：研究 論文：展示演講 評論與策展研討會 現代主義與後現代主義	藝術、設計、人文科學或跨學科研究學院課程	

英國中央聖馬丁藝術與設計學院（Central Saint Martins College of Art and Design）的文化，評論與策展本科課程展示了文化、評論與策展專業的另一種課程結構。該課程通過三個階段展開。第一階段，學習西方藝術文化史，並介紹學位必修課程的理論基礎，如新聞、攝影、網頁設計等，鼓勵學生選擇研究主題，探索和發展個人優勢。第二階段，探索評論、溝通和策展實踐，並開展獨立研究項目。學生通過自省，並審視實踐環境，應用各種研究方法，開展策展研究及其寫作。在此過程中，學生的研究項目獲導師指導，學生參與研討會、講座或團隊項目，充分探索研究項目的選題範圍，發揮個人的探索才能，推進項目。第三階段，在從事論文和研究項目期間，完善之前的探索方法，最後完成研究項目，並以畢業展覽形式呈現成果。該階段中，學生選定一課題展開正式研究，並與小組成員合作，完成畢業展。這種每個學期都安排理論研究與項目實踐，以教授視覺藝術管理的方式，令學生受益匪淺。

表 5.4　英國中央聖馬丁藝術與設計學院文化、評論與策展本科課程列表

階段	第一學期	第二學期	第三學期
第一階段	文化、評論與策展概要（20 學分，10 週）文化的不同方面 1：漫長的 19 世紀（20 學分，10 週）	新聞寫作 1（20 學分，2 週）文化的不同方面 2：20 世紀（20 學分，7 週）	策展 1：策展工具包（20 學分，10 週）文化的不同方面 3：當代（20 學分，7 週）
第二階段	選修課 1（20 學分，10 週）文化的不同方面 4：質詢歷史（20 學分，10 週）	有用的過去（20 學分，10 週）文化的不同方面 5：當代文化理論（20 學分 10 週）	新聞寫作 2：多媒體（20 學分，10 週）批判性文化實踐（20 學分，10 週）
第三階段	論文（40 學分，15 週）選修 2（20 學分，10 週）畢業設計展（60 學分，30 週）	倫敦項目（參與所選畢業設計展）	

英國桑德蘭大學（The University of Sunderland）的策展文學士課程聚焦於創新與策展實踐，幫助學生瞭解策展歷史和理論，掌握前沿學科知識，辯證地認識策展的社會背景和實踐過程。學生亦可獲得多方面的能力提升，例如在藝術和設計方面獨立發展研究能力；有系統地梳理有關策展的理論，並把它們應用到實踐上；發展一系列策展實踐中的專業技能，包括口頭彙報的技巧。該課程由五個板塊構成，分別是策展的譜系、策展的結構、策展的背景與內容、策展的效果和策展實踐。

澳洲悉尼大學（University of Sydney）藝術策展碩士課程偏重博物館策展，同時亦設電影、文化政策等科目。詳細課程羅列如下：

（1）研究生學術英語；

（2）美學辯論與策展實踐；

（3）藝術與策展；

（4）米切爾圖書館的後台；

（5）雙年展、三年展與當代藝術；

（6）文化政策；

（7）策展實驗室；

（8）電影理論：藝術、產業與文化；

（9）博物館本土化：理論與實踐；

（10）藝術策展畢業實習；

（11）博物館與遺產：觀眾參與度；

（12）當代策展；

（13）批判性思考與說服性寫作；

（14）亞洲藝術策展；

（15）奇幻旅程；

（16）藏品管理與文化遺址；

（17）博物館與美術館行政；

（18）博物館與文化遺產：觀眾拓展；

（19）專業編輯；

（20）藝術博物館：過去、現在和將來；

（21）專業寫作；

（22）畢業論文 1；

（23）畢業論文 2；

（24）藝術策展實習選修；

（25）展覽發展；

（26）博物館與數碼；

（27）管理收藏品與遺產遺跡；

（28）藝術商業。

同樣注重博物館管理的課程還有義大利貝爾韋代雷協會（Association Palazzo Spinelli）的文化仲介及博物館（Cultural Mediation and Museums）碩士課程，與日本女子美術大學（Joshibi University of Art and Design）藝術管理學士課程。

此外，以下藝術管理設計課程亦值得一提。美國紐約大學斯坦哈特文化教育和人文發展學院（New York University - Steinhardt School of Culture, Education and Human Development）建立於 1971 年，其視覺藝術管理碩士課程是美國較早成立的，致力於平衡傳統和現代文化，展示視覺藝術管理獨特性的課程。課程科目有：

（1）視覺藝術市場營銷；

（2）紐約博物館與藝術館簡介；

（3）藝術收藏；

（4）城市發展與視覺藝術；

（5）藝術組織的文化品牌；

（6）藝術市場分析與投資；

（7）藝術的文化旅遊業；

（8）博物館的功能與結構；

（9）藝術博物館教育；

（10）視覺藝術行政環境；

（11）展覽設計；

（12）商業與視覺藝術；

（13）藝術宣傳：原理與實踐；

（14）視覺藝術發展；

（15）視覺藝術市場；

（16）視覺藝術的策略性規劃與管理；

（17）藝術欣賞與評價；

（18）收藏品與展覽管理；

（19）藝術的合作投資；

（20）視覺藝術行政研究；

（21）視覺藝術行政實習。

台灣元智大學（Yuan Ze University）藝術管理碩士課程，致力於培養視覺藝術管理的專才，注重藝術史訓練，所設科目涉及東亞藝術史、歐美藝術史、中國早期繪畫等。藝術管理實務圍繞視覺藝術推廣及博物館管理而展開。該課程除理論外，另設有四門實習相關科目，體現對視覺藝術管理實踐經驗積累的重視，詳細課程列表如下：

表 5.5　台灣元智大學藝術管理碩士課程列表

課程類別	課程內容
藝術史專題	藝術史方法論 東亞藝術史 歐美藝術史 考古美術 中國早期繪畫 台灣藝術史 畫像藝術 當代藝術 藝術解讀
藝術管理與實務	藝術策展 藝術理論 博物館發展與當代議題 藝術與經濟 藝術心理專題研究 藝術與社會 藝術評論 中國繪畫斷代與鑑定 文化市場與消費研究 藝術贊助
實習	專業實習（一） 專業實習（二） 專業實習（三） 專業實習（四）

三、專門的表演藝術管理課程

　　一些藝術管理專業圍繞戲劇、音樂產業及其他類別的表演藝術管理設計而成（professional theatres and music industry）。本書統計範圍內，錄得 34 個清晰定位為專門致力於劇院與音樂產業管理教育的課程，其中 25 個位於美國，其對應的學校及課程有亞利桑那州立大學（Arizona State University）

戲劇（藝術創業與管理）碩士課程、加州州立大學長灘分校（California State University-Long Beach）劇院管理碩士課程、耶魯大學戲劇學院（Yale University, School of Drama）劇院管理碩士課程、佛羅里達州立大學（Florida State University）劇院管理碩士課程、羅文大學（Rowan University）劇院藝術行政碩士課程、紐約大學斯坦哈特文化、教育與人類發展學院（New York University - Steinhardt School of Culture, Education and Human Development）表演藝術行政碩士課程、紐約市立大學—布魯克林學院（Brooklyn College, The City University of New York）表演藝術管理碩士課程、德克薩斯理工大學（Texas Tech University）藝術行政碩士課程、蒙特克萊爾州立大學（Montclair State University）戲劇藝術管理碩士課程、韋恩州立大學（Wayne State University）戲劇與舞蹈系的藝術行政碩士課程、聖文森特學院（Saint Vincent College）藝術行政（表演藝術專修）學士課程、阿拉巴馬大學（The University of Alabama）劇場設計與技術碩士課程、同校舞台管理碩士課程、同校戲裝管理與設計碩士課程、哈特福德大學（University of Hartford）音樂與表演藝術管理學士課程、伊薩卡學院（Ithaca College）戲劇藝術管理學士課程、自由大學（Liberty University）戲劇藝術行政學士課程、米德蘭大學（Midland University）藝術管理學士課程、密利克大學（Millikin University）劇院行政學士課程、北卡羅來納州中央大學（North Carolina Central University）劇院管理與行政學士課程、巴爾的摩大學（University of Baltimore）綜合藝術學士課程、西密西根大學（Western Michigan University）藝術管理學士課程、伊凡斯維爾大學（University of Evansville）劇院管理學士課程、邁阿密大學（University of Miami）劇院管理學士課程、同校藝術演示與現場娛樂管理碩士課程、密西根大學（University of Michigan）表演藝術行政副修課程、南達科塔州立大學（South Dakota State University）劇院藝術行政證書課程。其中，密利克大學的劇院行政學士課程設計中，前兩年偏重理論，設有「批判性寫

作」、「戲劇分析」、「劇院技術」、「音樂／視覺文化」等。第二年同時開設「設計與生產」、「會計原則」、「公共關係」、「創業基礎」等商科科目，第三年開設「藝術創業」、「劇院實習」、「導演」以及「表演藝術語言」等科目，課程結構遵循從表演藝術理論到商業管理基礎理論，再到戲劇管理技能與實務的三個層次的思路。

專門致力於音樂產業管理教育的大學及其課程，舉數例如下：美國有阿拉巴馬大學（The University of Alabama）音樂學士課程[3]；英國有中央蘭開夏大學（University of Central Lancashire）音樂產業與推廣碩士課程、倫敦南岸大學（London South Bank University）藝術與節慶管理榮譽學士、利物浦表演藝術學院（The Liverpool Institute for Performing Arts）音樂、戲劇與娛樂管理學士課程。博爾頓大學（University of Bolton）戲劇榮譽學士課程，奇賈斯特大學（University of Chichester）音樂劇與藝術發展學士課程。亞洲有日本的昭和音樂大學（Showa University of Music）音樂與藝術管理學士課程、新西蘭演藝學院（Toi Whakaari: New Zealand Drama School）表演藝術管理學士課程、俄羅斯聖彼得堡州立戲劇藝術學院（St. Petersburg State Theatre Arts Academy）表演藝術管理專業文憑，以及新加坡的亞洲管理研究所（Asian Institute of Management）藝術管理證書。

其中，美國加州大學長灘分校（California State University - Long Beach）的劇院管理碩士課程，較好地抓住了課堂教育所能提供的關鍵教育，例如，財務管理、會計、管理決策的定量研究等。同時，強調實踐，讓學生在劇院管理的的實習中，運用所學非牟利劇院管理的方法，處理實際業務問題。學院與商學院師資合作，安排學生在洛杉磯專業劇院實習，提高其實務技能。學院教授商業管理理論並指導實踐，形成理論結合實踐的課程體系。學生通過學習非牟

3　該課程的學生主修音樂，副修商業。

利藝術組織管理課程，如市場營銷、人力資源管理、策略性計劃和領導力等科目，瞭解劇院運作模式，從而獲得劇院業務規劃的能力。總體來看，該課程能夠幫助學生掌握戲劇項目管理預算成本以及融資的方法，確保項目資金運轉良好，規避風險；而市場營銷的知識又可助力劇目推廣，為市場研究確定目標觀眾群體，培養並拓寬觀眾群體。具體課程如表 5.6 所示：

表 5.6　美國加州大學長灘分校劇院管理專業課程列表

學年	商科核心科目	學年	商科核心科目
第一學年	財務會計 財務管理概論 商業政策 / 運營 / 組織 市場營銷概論 管理會計與控制 商業金融專題研究 人力資源管理專題研究 適用於管理決策的定量分析法 資訊系統管理 市場營銷管理計劃與控制系統研討會 市場營銷政策研討會 商科選修課	第二學年	當代戲劇理論 / 實踐 戲劇 審美理論與概念化 劇院管理研討會 1 領導力的藝術 非牟利組織管理 娛樂法 適用於劇院的電腦繪圖 劇院管理研討會 2
		第三學年	劇院 1 劇院 2 劇院 3 碩士學位論文 / 項目 戲劇選修課

耶魯大學戲劇學院（Yale University School of Drama）劇院管理碩士是美國第一個劇院管理碩士課程，率先在美國劇院管理課程設計中開設市場營銷、會計、籌款、觀眾拓展、法律等科目（Bienvenu, 2004），對此後美國藝術管理課程設計思路的定型，有着較大的影響。如今，該課程的科目設置已作較大修改，更多聚焦於戲劇創作和劇院及舞台管理。具體科目涉及文本分析、表演、歌唱、聲音學、服裝、道具等。具體參見表 5.7：

表 5.7　美國耶魯大學戲劇學院劇院管理碩士課程列表

學年	課程科目	學年	課程科目
第一學年	劇院與戲劇調研 建場視野 領導力：組織發展路向 領導力：動力與組織設計 劇院組織 人員管理 策略性規劃實踐 市場營銷與溝通 法律與藝術 發展原理 財務會計 財務管理 管理創作過程	第二、 第三學年	案例研究 管理研討會 治理 勞資關係 市場營銷高階議題 合約 管理夥伴關係 商業劇院製作 高階財務管理 管理研討會

　　英國中央蘭開夏大學（University of Central Lancashire）音樂產業與推廣碩士課程教授當代音樂產業，如唱片業，媒體和文化活動現場管理的行規與技巧。在學習過程中，學生考量該行業不同的商業模式，並且觀察創意產品的銷售和推廣方式；同時亦考察行業所面臨的關鍵問題，如數碼新技術及市場發展所帶來的影響，技術變革給創意產業帶來的機遇和挑戰。此外，該課程亦安排學生開展專業領域的行業實習，在經驗豐富的前輩的指導下，參與該行業的商業項目。以下為該課程的部分科目：

（1）音樂產業：產品與受眾；

（2）音樂產業實踐；

（3）藝術理論與哲學；

（4）專業藝術實踐；

（5）藝術研究項目。

倫敦南岸大學（London South Bank University）藝術與節慶管理文學士課程同樣以音樂和表演為主。相對於耶魯大學，該課程的設計偏重於表演藝術管理，涉及表演組織的運營，如管理架構設計、金融財會、工作地點安排與佈置、節目推廣、策劃統籌等。同時配有部分策展科目。詳見表 5.8：

表 5.8　英國倫敦南岸大學藝術與節慶管理文學士課程列表

學年	課程科目	學年	課程科目
第一學年	藝術與藝術節管理架構 藝術的會計學與財務 藝術政策架構 藝術與藝術節慶場地管理 1 藝術與藝術節營銷	第三學年	藝術與藝術節籌資 藝術與藝術節慶場地管理 3 管理音樂學 當代策展 藝術教育與社區設置 畢業論文
第二學年	管理藝術項目和節目：規劃 藝術與藝術節慶場地管理 2 管理藝術項目和節目：創作 法律與文化領域 藝術研究項目 表演藝術管理 現代博物館與美術館實踐		

紐約大學—斯坦哈特文化、教育與人類發展學院（New York University - Steinhardt School of Culture, Education and Human Development）表演藝術行政碩士課程以表演藝術管理為核心，輔以演藝相關的社會議題討論科目。表演藝術組織管理相關科目有：「藝術行政原理」、「表演藝術規劃與金融」、「管理與信託」、「組織領導力」等。涉及社會議題的科目有：「法律環境」和「政策環境」等，詳見表 5.9：

表 5.9　美國紐約大學—斯坦哈特文化、教育與人類發展學院表演
藝術行政碩士課程列表

學年	課程科目	學年	課程科目
第一學期	環境與表演藝術行政；表演藝術行政原理與實踐 市場學原理 組織領導力	第三學期	表演藝術規劃與財務 表演藝術的管理與信託 研討課 文化政策議題 實習 II
第二學期	法律與表演藝術 表演藝術的發展 金融會計 實習 I		

　　同樣圍繞音樂產業管理設計的課程，還有法國伽利略思圖迪全球教育集團法國商業管理（Studialis-Galileo Global Education France - MBA ESG）音樂製作和音樂家發展工商管理碩士課程。該課程與眾不同之處，乃是綜合地講授從音樂製作到產業化的過程，其中音樂創作方式、音樂組織的管理模式、音樂組織運作的社會和法制環境，以及新技術的應用等核心教學內容，能夠幫助學生系統地瞭解音樂創作和產業運作，其課程設計頗有值得借鑒之處。

表 5.10　法國伽利略思圖迪全球教育集團法國商業管理音樂製作
和音樂家發展工商管理碩士課程課程列表

模塊	音樂演員、組織，及其運作環境	音樂組織管理	數碼革命和新技術	專業研究項目
科目	錄音音樂史 經濟學中的音樂史 藝術史	現場和現場表演／藝術家 現場演藝活動管理	數碼分銷和商業模式的變化 社交媒體、電子信譽和社區管理 大數據的使用和業務經營 互聯網和移動運營商的全景與作用 音樂和新技術	專業研究項目
分模塊	音樂組織及其運作的環境	預算和財務管理	參與 MIDEM 和 MAMA 工具和技術	

（續上表）

模塊	音樂演員、組織，及其運作環境	音樂組織管理	數碼革命和新技術	專業研究項目
科目	公共部門和音樂部門的機構融資 公共當局和文化 文化政策 法律和貨幣 文學和藝術財產 音樂合約 音樂組織與政治權利	預算管理和自然語言處理（NLP）	專業會議（與會者包括節日創作者、錦標賽、旅遊經理人、表演者、作家、作曲家） 創作、公開演講和口頭表演優化研討會（與 Le Cours Florent） 研討會和個人簡歷寫作（CV） 商務英語（一級）/ 國際交流英語考試（TOEIC） 商務英語（二級）（可選，至少12人）：西班牙語，德語，義大利語，希伯來語，中文，日語 交叉知識（電子學習） 選修課：創業與收購	
分模塊	法律和貨幣化	錄製的音樂市場	數碼革命和新技術	
科目	文藝藝術財產 音樂合約貨幣化	行業的演員和錄音音樂市場的全景 美國，英國和德國市場的特點	數碼分銷和商業模式的變化 社交媒體，電子信譽和社區管理大數據：使用和實務互聯網和移動運營商的全景和作用 音樂和新技術	
分模塊	音樂和視聽	市場營銷		
科目	音樂版權與出版 職業作者 / 作曲家的職業發展策略 音樂製品保存	音樂行業的市場營銷和運營 音樂製品的營銷和製作策略（唱片公司） 音樂和品牌 音樂和廣告		
分模塊		促銷 - 媒體和音樂		
科目		策略性廣播、新聞、電視、網絡推廣 策略的應用 網絡營銷與推廣		

第二節
結合藝術和商業管理的課程設計模式

　　傳統藝術管理課程的第二種課程設計模式，結合了藝術和商業管理訓練。這種組合培養的學生兼具藝術素養和商業管理技能。Dubois（2016）發現大學教育職業化趨勢日趨明顯，這種趨勢在人文和社會學科中的反映是，學生崇尚職業化訓練、冷待非職業的基礎學術訓練，而商業管理元素的增加迎合了這種求學心態和相應的教育市場需求。體現這一設計思路的典型課程，有中國台灣的元智大學（Yuan Ze University）藝術管理碩士課程，以及國立台灣師範大學（National Taiwan Normal University）表演藝術學士課程。美國案例眾多，如紐約大學—斯坦哈特文化、教育與人類發展學院（New York University - Steinhardt School of Culture, Education and Human Development）視覺藝術行政碩士課程、阿德里安學院（Adrian College）藝術管理學士課程、布里諾大學（Brenau University）藝術管理學士課程、彌賽亞學院（Messiah College）藝術商業學士課程、緬因大學法明頓分校（University of Maine - Farmington）藝術行政學士課程、黑山州立大學（Black Hills State University）藝術管理副修課程。

　　其中，美國彌賽亞學院（Messiah College）開設的藝術商業管理課程，乃是為有志於從事藝術組織管理（以藝術推廣為主）的學生而設。學生學習藝術及藝術史的基礎知識，掌握並運用市場營銷、經濟學、商業法和電子商務方面的技能，在工作室和實習崗位上累積商務實踐經驗。該課程的必修科目涵蓋財務會計、管理學原理、商業法、資訊技術的戰略運用、宏觀經濟學原理、市場營銷原理、應用管理技能、統計學等科目。此外，視覺藝術的創作與實踐為整個課程的亮點，設有繪畫基礎、色彩與設計、藝術形式、空間與媒介、藝術管理，以及藝術研討等訓練要素。課程如表 5.11 所示：

表 5.11　美國彌賽亞學院藝術商業學士課程列表

課程類型	課程科目	課程類型	課程科目
必修課	財務會計 管理學原理 商業法 1：商務法律基礎 資訊技術的戰略應用 宏觀經濟學原理 實習 管理應用數學 市場營銷原理 管理應用統計 **從下列課程中選擇兩門：** 小企業發展 商業法 2：企業的法律環境 電子商務概論 廣告學 私人銷售	通識課程	研討會 1 溝通口語 社區創造與呼籲 實驗室科學 科學、技術與世界 歐洲史或美國史 文學 哲學和宗教 語言 1 語言 2 語言 3 跨文化聖經學習 基督教的信仰 健康 道德、世界觀或多元化
視覺藝術 核心課程	基礎繪圖 色彩與設計 形式、空間與媒介 藝術研討會 **視覺藝術選修課（從下列課程中選擇兩門）：** 藝術史 1 藝術史 2 現代藝術史 當代藝術：1945 年至今非西方 藝術專題 藝術管理 工作室藝術選修課		

　　在傳統藝術管理教育中，有幾種課程設計模式較有特色，值得借鑒。一種首先設置核心課程（外加工作室）傳授藝術管理基本知識，引導學生深入學科探索，同時開展實習。正如荷蘭鹿特丹伊拉斯姆斯大學（Erasmus University Rotterdam）國際文化藝術本科課程的介紹所述：「你可能未能成為藝術家，但你希望知道藝術界的幕後正在發生什麼，並且希望在完成學業後，成為其中

的一個活躍人士。」因此，藝術管理需要應用社會學、經濟學、規劃設計，以及管理學的理論視角，去接近這一議題。這個結合管理和藝術的課程設計模式，反映出注重藝術管理核心能力，培養研究探索能力，並且發掘實踐能力的課程設計思路。體現這一課程設計思路的典型案例有：美國貝拉明大學（Bellarmine University）藝術行政學士課程、霍林斯大學（Hollins University）藝術管理證書課程，以及新加坡拉薩爾藝術學院（Lasalle College of the Arts）藝術管理學士課程。

其中，美國貝拉明大學（Bellarmine University）的藝術行政學士課程提供跨學科的教育視野，為學生在美術和表演藝術領域從事行政工作作準備。該專業學生通過選修課程獲得工商管理副修學位，並在藝術、劇院和音樂中選擇一個學科進行深入研習。學校還為學生安排了至少兩個實習，幫助每個學生積累有價值的實際工作經驗，為他們未來在公共和私人文化組織的職業生涯打好基礎。課程設計分三個方面，分別是「視覺藝術方向」、「音樂方向」，以及「劇院方向」。詳情如表 5.12 所示：

表 5.12　美國貝拉明大學藝術行政學士課程列表

學年	視覺藝術方向	音樂方向	戲劇方向
第一學年	藝術行政概論 繪畫 西方世界史 1450－1870 說明文寫作 自然科學 商業概論 財務會計原理 商務微積分 新生研討會 宏觀經濟學原理	藝術行政概論 音樂理論入門 新生研討會 西方世界史 1450－1870 說明文寫作 音樂理論 1 商業概論 財務會計原理 商務微積分 宏觀經濟學原理	藝術行政概論 外語 1 外語 2 宏觀經濟學原理 說明文寫作 西方世界史 新生研討會 新生定位 商業概論 財務會計原理 商務微積分

（續上表）

學年	視覺藝術方向	音樂方向	戲劇方向
第二學年	藝術領域寫作 美國流行文化中的音樂 藝術選修 外語1 外語2 藝術史：從古代到中世紀 商業法 劇院體驗 美國的歷史與自然演變 英國文學	藝術領域寫作 音樂理論2 外語1 外語2 商務溝通 商業法 劇院體驗 美國的歷史與自然演變 英國文學 哲學概論	藝術領域寫作 表演1 劇本創作 戲劇學科選修 自然科學 美國流行文化下的音樂 美國的歷史與自然演變 商務溝通 商業法 哲學概論
第三學年	藝術行政研討會 藝術史：從文藝復興時期 到現代 商務溝通 哲學概論 自然科學 管理學原理 市場學原理 宗教與神學 跨文化體驗	藝術行政研討會 音樂理論3 音樂理論4 藝術史：從古代到中世紀 自然科學 管理學原理 市場學原理 宗教與神學 跨文化體驗	藝術行政研討會 劇院歷史1 劇院歷史2 藝術史：從古代到中世紀 劇院學科選修 管理學原理 市場學原理 宗教與神學 跨文化體驗 倫理學
第四學年	實習1 實習2 企業金融 研討會 哲學選修 道德倫理學	實習1 實習2 企業金融 研討會 哲學學科選修 道德倫理學 樂團合演	實習1 實習2 企業金融 研討會 哲學選修 英國文學

　　由表 5.12 可知，三個學習方向都設有相同的核心課程，這些核心課程包括兩個部分，一是藝術管理理論，具體科目有：「藝術行政概論」、「藝術領域寫作」和「藝術行政研討會」等；二是商業管理課程，具體科目有：「商業概論」、「商務會計」、「商務微積分」、「宏觀經濟學理論」，這些通常是工商管理學科的必修課。第二、第三學年的課程配置亦是按這一思路展開，由藝術理

論、藝術管理，和商務管理三方面的課程構成，另外配置部分通識課程。第四學年則以研討和實踐科目為主。三個方向的課程配置側重點略有不同，體現各種學科專修的不同教學計劃。課程同時鼓勵學生探索有興趣的學科，開展深入學習。大四時，學生會被要求參與兩項實習，增加社會實踐經驗。

美國霍林斯大學（Hollins University）藝術管理證書課程，將學生的主修或副修藝術學科與職業興趣聯繫起來。核心課程包含在他們藝術管理的主修課程之內，其選修科目為藝術管理的組織學（屬於管理學科）的拓展部分，學生另須完成藝術管理領域中的兩項實習。[4] 課程結構清晰反映藝術管理與商業管理並重的課程設計思維。會計、市場營銷、組織行為學、創業、社會營銷與宣傳、公共關係原則、組織溝通等科目構成商業管理的核心課程內容。具體課程要求及科目設置如下：

藝術管理證書要求：

（1）已在視覺藝術或表演藝術領域內主修或副修下列學科：藝術史、藝術工作室、舞蹈、電影、音樂或戲劇，並在必修學科以外的其他兩個學科內修讀部分課程。

（2）必修科目：

商業導論（商科專業）；

藝術行政概論（藝術、舞蹈、電影、戲劇、音樂專業）；

畢業項目（獨立科目）。

（3）選修科目（從以下科目中擇二選修）：

慈善事業與藝術；

會計1；

道德領航；

4　為支持學生在藝術管理領域中的興趣，該培訓計劃的畢業項目鼓勵學生自主創作。

市場營銷；

組織行為學；

創業；

為紙媒寫作 1；

社會市場營銷與廣告宣傳；

公共關係與原則；

組織溝通。

（4）完成必修領域外的兩個相關領域的實習，其中之一必須是全學期的修讀或是暑期實習。

有些課程設計尤其注重商業管理的基礎訓練，其宗旨是幫助學生建立堅實的商業管理基礎，體現出將商業管理框架運用到藝術學科的課程設計思維，這種思維與藝術管理學科體系構成的過程相吻合（見第一章）。美國新罕布希爾富蘭克林皮爾斯大學（Franklin Pierce University）的藝術管理學士課程即為一例。其課程列表如表 5.13 所示：

表 5.13　美國富蘭克林皮爾斯大學藝術管理本科課程列表

課程性質	課程科目	課程性質	課程科目
必修課程	會計學原理 經濟學原理 非牟利組織管理與籌款 商業法 財務管理原理 市場營銷原理 管理學原理 籌款寫作與財務規劃專題研討 藝術管理實習或 高級實習或 高級獨立項目 高級商務研討會	選修課課程 （右列課程中選擇一門）	博物館研究 公共關係 電子商務 人力資源管理 小企業管理
		推薦選修課	公共演講 公共歷史概論 美國廣告業：從文化與歷史視角觀察 關於藝術管理廣告的獨立研究 國際性商業文化 藝術博物館和美術理論與實踐研討會 美術綜合研習：藝術職業的準備

在該課程的必修科目中，藝術及其他相關人文學科的科目，如藝術史、歷史、美學等，完全沒有出現，而商業管理的所有基礎科目，如「管理學原理」、「會計學原理」、「經濟學原理」、「財務管理」、「市場營銷」等，則被完整地列入必修清單。而且，課程還兼顧了商業運營的其他方面，設「商業法」、「籌款寫作」，以及「財務規劃」等，幫助學生發展工商管理的實務技巧，這些科目也在必修科目清單中出現；且選修中亦有相當部分乃是工商管理學科因應藝術組織及其特徵而設計的，如「電子商務」、「小企業管理」等科目，可視為工商管理在藝術學科中的延伸。比較明確的藝術和藝術管理科目，如「美術綜合研習」、「博物館研究」、「美國廣告業：從文化與歷史視角觀察」等則被安排在選修課和推薦學修課程[5]清單中，數量不多，且其地位相對次要。由此可見，該課程的主要目的是為學生打下扎實的商業管理基礎；其次為幫助學生將之應用到藝術管理的各個方面，是典型的藝術結合商業管理，且特別注重商業管理基本功訓練的課程設計模式。美國芬利大學（The University of Findlay）藝術管理本科課程的設計，亦有同工之妙：該課程同樣十分注重商業管理的基本訓練。其必修科目亦以工商管理的基礎課程為核心及主導，包括：「會計原理」、「創業融資」、「宏觀經濟」、「微觀經濟」等。選修課則完全是各類視覺藝術創作及實踐，包括繪畫、媒體製作、雕塑，以及陶藝等。具體科目如表 5.14 所示：

5　推薦課程反映學科發展所關注的議題，偏重學術研究。

表 5.14　美國芬利大學藝術管理學士課程列表

課程性質	課程科目	課程性質	課程科目
必修課程	工藝設計 會計原理 I 創業原理 管理學原理 創業融資 創業研討 宏觀經濟學原理 微觀經濟學原理 市場營銷原理	選修課（從右列課程中選擇兩門）	繪畫：媒體、技術、概念 電影攝影概論 數碼攝影概論 水彩技法與紙上作品 雕塑工藝 陶瓷技術 版畫製作技術 繪畫技巧

　　美國諾瓦東南大學（Nova Southeastern University）藝術行政本科課程申明旨在培養具有藝術眼光和商業頭腦的專業人士。該課程由「商業管理」、「藝術生產」、「實踐」和「歷史」四個部分構成。其中有關商業管理的科目乃基於工商管理學科的主要基礎課程，如「財會」、「財會管理」、「組織行為」、「專業演講溝通」、「管理學原理」、「商業寫作」等。課程的焦點是表演藝術，教授舞台管理，以及劇院管理的技術，引入新技術以強化培訓，例如，「多媒體和網頁的設計」和「平面設計（1、2）」。此外，課程安排學生從舞蹈團、音樂廳、劇院、博物館、畫廊管理的實習中獲得實踐經驗。另一個案例是美國卡斯爾頓州立大學（Castleton University）的藝術行政網上碩士課程。其多數科目基於商業管理，設有「財務預算管理」、「藝術籌款與發展」、「法律公共政策與倫理」等科目。課程亦體現了藝術與商業的較好結合，如「藝術管理的寫作與研究」、「視覺藝術組織管理」、「藝術組織的市場營銷與媒體」等。課程具體科目如下：

（1）21 世紀的藝術行政與社區；

（2）藝術管理者的寫作與研究；

（3）領航與戰略規劃；

（4）藝術管理者的財務和預算管理；

（5）藝術組織市場營銷與媒體；

（6）藝術籌款與發展；

（7）藝術中的法律，公共政策與倫理；

（8）視覺藝術組織管理；

（9）藝術行政實習。

　　文化領域領導能力的培養，亦體現商業管理在文化領域的延伸的辦學思維。尤其在美國，不少藝術管理課程以培養領導力為教學目標，致力於培訓文化界的領導人物。例如，美國印第安納大學布盧明頓分校（Indiana University, Bloomington）藝術管理學士課程自 1971 年起，即以培養藝術領袖為宗旨，與文化領航相關的科目始終是該課程的重點。西班牙加泰羅尼亞國際大學（Universitat Internacional de Catalunya）藝術及文化管理碩士課程的教學目標是在文化組織的各個層次，培養能夠適應日趨複雜的環境的領軍人物。課程設有「組織管理」和「領導力」等管理學基礎科目，傳授領導技巧；「全球組織環境」科目幫助未來的文化領導人適應跨文化、日新月異的全球環境。美國羅賈斯特大學（University of Rochester）藝術領航專業文憑課程亦是一例，旨在培養能夠適應競爭及多元工作環境的音樂領域的領導人才。

第三節
注重藝術創作實踐的課程設計模式

　　第三類課程設計的思維強調藝術創作以及文化生產的重要性：課程設計抓住產生藝術作品及衍生文化產業的關鍵環節，運用管理手段，加以扶持[6]。美國卡斯爾頓州立大學（Castleton University）藝術行政網上碩士課程、芬利大學（The University of Findlay）藝術管理學士課程、俄勒岡大學（University of Oregon）藝術與行政學士課程、威斯康辛大學綠灣分校（University of Wisconsin-Green Bay）藝術管理學士課程皆為佳例。Bienvenu（2004）指出美國不少藝術管理課程的設計乃是針對藝術和非牟利組織特徵的管理培訓，而管理的目的是支援藝術創作。這在印第安納大學布盧明頓分校（Indiana University, Bloomington）藝術管理學士課程、紐約大學（New York University）視覺藝術行政碩士、耶魯大學（Yale University）劇院管理碩士課程、阿拉巴馬大學（The University of Alabama）音樂學士課程、辛辛那提大學（University of Cincinnati）藝術行政碩士課程和聖瑪麗明尼蘇達大學（Saint Mary's University of Minnesota）藝術和文化管理碩士課程等課程中，皆有所反映。

　　新加坡拉塞爾藝術學院（Lasalle College of the Arts）的課程設計尤其值得推薦。該校的藝術管理學士學位課程，是 20 世紀 90 年代新加坡成立較早的藝術管理課程，至今已有近三十年歷史，為新加坡最受認可的藝術管理課程之一。該院網站稱其課程以創新聞名，不僅回應文化產業的需求，而且領導

6　在管理部分中，這些課程往往注重發揮課堂教學的優勢，安排一定強度的財務管理訓練，同時輔以學科背景及發展介紹，並且要求學生參與實習。

和影響產業的發展。其課程適合有意從事藝術商業活動的藝術家，或熱衷藝術實踐並具備商業意識的學生。其創新課程計劃包括「工作室藝術」、「商業（管理）」、「溝通（公共關係）」，以及其他相關科目，實習機會貫穿整個學習過程，令學生在修讀課程的同時，有機會在本地和海外的文化組織中體驗實踐過程。完成學業後，學生能獲得較強的藝術創作及設計實踐能力；與此同時，其視覺表達能力、新技術運用能力、創意性思維、批判性思考能力、解難能力、溝通技巧和藝術領導力等皆能達到相當程度。其具體課程如表 5.15 所示：

表 5.15　新加坡拉塞爾藝術學院藝術管理本科課程列表

程度	課程名稱
初階	藝術管理的歷史與社會環境：基礎 藝術管理原理 1A 視覺與表演藝術管理實踐 1A 學術技能概要 歷史與社會環境研究：材料、方法與歷史 藝術管理原理 1B 視覺與表演藝術管理實踐 1B 人際溝通
中階	歷史與社會環境研究：主題與課題 藝術管理原理 2 視覺與表演藝術管理實踐 2A 藝術實踐項目 視覺與表演藝術管理實踐 2B 研究與寫作技巧 學生交換選修
高階	藝術政策 產業與社區參與 畢業論文 藝術管理原理 3 藝術組織的策略與創業思維

表 5.15 中課程資訊顯示，拉塞爾學院將藝術管理實踐作為基礎核心課程，延伸至設計實踐，其中新技術的運用，如設計軟件、數碼攝影等，尤為明顯。商業管理技能與之配合。該課程亦注重研究（論文寫作），並安排較大比重的實習，鼓勵學生的探索與實踐，課程最終的畢業項目讓學生有機會將所學製作並展現出來。這些安排充分體現注重藝術創作的課程設計思維。

　　美國波士頓大學（Boston University）藝術行政碩士課程引導學生參與藝術作品創作的過程，並且通過授課和實習，培養學生的藝術管理能力，包括藝術表達、溝通，以及文化產品生產和商業經營的技能。學生有機會和電影導演、演員、設計師和劇作家協同工作，並探索戲劇表現的創新形式。

　　第三個案例是美國俄勒岡大學（University of Oregon ）的藝術與行政本科、碩士課程。該課程的必修課着重於藝術創作的管理及策劃，所設科目有「藝術管理」、「藝術贊助」、「文化活動管理」、「文化活動策劃」、「籌款寫作」等。選修課則注重文史訓練，相關科目有「音樂史」、「藝術史」、「戲劇史」等；另設專門的創意實踐、藝術或人文選修課板塊。在獲得課程學術顧問批准後，學生可在這一板塊中，選修藝術實踐的科目，涉及的藝術範疇有數碼藝術、歷史文化遺產保育、表演、舞蹈、音樂表演、創意寫作等。[7] 藝術創作的實踐活動能讓學生深入體驗創作的過程，並瞭解藝術創作者在這一過程中的心理，以及對於輔助管理活動以及設施的需求。因此，藝術實踐體驗是對藝術管理教學的有效提升和積極補充。其具體課程如表 5.16 所示：

7　　該課程近日被併入該校的公共政策與管理系，內容亦有調整。

表 5.16　美國俄勒岡大學前藝術與行政本科課程列表

課程性質	課程科目	課程性質	課程科目
藝術行政必修課	瞭解藝術和創意產業 藝術管理 藝術贊助 藝術活動管理 文化活動策劃 籌款寫作 非盈利組織籌款 實習 **下列課程中選一：** 表演藝術管理 表演藝術產業 展覽品規劃講解 社區規劃發展	**藝術／人文調查選修課**	音樂史調查 1 音樂史調查 2 音樂史調查 3 西方藝術史 1 西方藝術史 2 西方藝術史 3 印度藝術史 中國藝術史 日本藝術史 戲劇藝術史 1 戲劇藝術史 2 戲劇藝術史 3 民俗與宗教 民俗文化 民間藝術與物質文化 舞蹈欣賞 從宮廷芭蕾到巴蘭欽 現代舞蹈的演變
		創意實踐，藝術或人文選修課	本組課程可選自藝術、數碼藝術、藝術與建築史、歷史文化遺產保育、表演、舞蹈、音樂表演、創意寫作、歷史、人類學或其他類似的科目。學生修讀該組課程，必須獲得藝術管理課程學術顧問的批准

第四節
「四大支柱」課程設計模式

藝術管理的第四種課程結構可比喻成由「四大支柱」構成，即四大支柱性板塊，包括其一，理論和研究方法；其二，文化政策；其三，藝術管理基礎理論；四、博物館／表演藝術（見圖 5.1）：

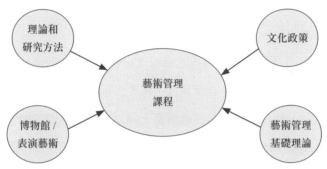

圖 5.1 「四大支柱」課程設計模式概念圖

相對於其他課程設計模式，這種課程結構在藝術管理基礎理論之外，重視學科理論、研究方法，以及文化政策的教學，體現了對文化政策重要性不斷上升趨勢的適應。這一課程設計，在美國對應的高校及課程有：美國大學（American University）藝術管理碩士與國際藝術管理研究生文憑課程、美國俄亥俄州立大學（The Ohio State University）藝術政策及行政碩士課程、韋伯斯特大學（Webster University）藝術管理及領航碩士課程、萊莫恩學院（LeMoyne College）藝術行政碩士課程課程、雪蘭多大學（Shenandoah University）表演藝術領航及管理碩士課程。英國有愛丁堡藝術學院（Edinburgh College of Art）的當代藝術實踐本科課程、現當代藝術：歷史策展與評論碩士課程、英國倫敦大學金匠學院（Goldsmiths, Univeristy of London）的藝術行政與文化政策碩士

課程、巴斯泉大學（Bath Spa University）藝術管理碩士課程，以及瑪格麗特皇后大學（Queen Margaret University）藝術、節日慶與文化管理碩士課程。澳大利亞較為典型的有兩個課程，分別是墨爾本大學（University of Melbourne）藝術及文化管理碩士課程，和波蘭雅蓋隆大學（Jagiellonian University）文化管理 / 文化機構管理碩士課程。此外，位於歐洲的愛爾蘭的都柏林大學（University College Dublin）文化政策與藝術管理碩士課程、荷蘭的馬斯特里赫特大學（Maastricht University）藝術與文化遺產：政策，管理與教育碩士課程，以及日本昭和音樂大學（Showa University of Music）音樂與藝術管理文學士課程，亦為案例。

美國俄亥俄州立大學（The Ohio State University）前藝術政策及行政碩士課程是這一類型的代表之一。該課程在美國率先設立嚴肅研究，以及高階藝術政策和管理科目。課程的特點是通過構築一個以研究為基礎的跨學科的教學和研究的平台，增進業內對於視覺文化、藝術政策和教育的理解。課程被美國國家藝術與設計協會認可，其藝術教師教育的水準、研究生領導力教育水準、在該領域研究發表和出版的水準，皆名列全美前茅。課程對藝術政策培訓的重視在該系的碩士與博士課程中，皆有體現。相關科目（碩士課程）有：「公共政策與藝術」（3 學分）、「管理文化政策變化」（3 學分）、「創意界別與創意城市」（3 學分）、「國際文化關係」（3 學分）、「藝術 / 文化政策中的概念、理論和議題」（3 學分）。該系的本科教育亦重政策，課程聚焦於藝術教育與政策的諮詢研究，培養這一方面的教師、研究者和政策制定者。需要補充說明的是，美國以藝術 / 文化政策為重點的藝術管理課程為數不多。除俄亥俄州立大學外，另一較為重要的課程是南加州大學（University of Southern California）兩年制 [8] 的藝術領航碩士課程，為該校公共行政碩士課程（Master of Public

8 全日制的學習為兩年，半日制（part-time）為期三年。

Administration）和同校的公共政策學院聯手創立。課程設有文化政策科目，儘管其重要性不如俄亥俄州立大學。該校畢業生多就職於公共部門和私人文化組織。其餘學校皆將文化政策作為藝術組織管理的一個方面，一般最多只設一科。

歐洲的體制與美洲略有不同，但「四大支柱」式的設計亦為數不少，只是個別案例在某個方面會略有變異。英國倫敦大學金匠學院（Goldsmiths, Univeristy of London）的藝術行政與文化政策碩士課程的設計，清晰體現了「四大支柱」的課程設計思路：圍繞藝術管理的課程有「藝術組織佈局的工作報告」、「藝術組織的商業計劃」、「理論與實踐中的『觀眾』概念」、「當代藝術與文化理論」、「管理藝術組織與文化商業」、「藝術組織與文化商業的專業實踐」、「藝術籌資原則」等，系統教授藝術組織構架的設計、領導力、場地安排和設計、組織規劃與文化項目等。圍繞文化政策的課程注重批判性思維的訓練，探索文化政策理論和實踐的複雜關係，及其對文化組織和創意產業運作的影響。該課程三分之一的課時圍繞研究項目，在宏觀以及微觀層面，分析文化政策，報告研究發現。課程能夠幫助學生日後從事藝術組織管理工作：從微型組織管理到主要的國際藝術機構，包括博物館、畫廊、劇院、舞蹈和現場音樂，以及軟件和電影公司的管理。在主要板塊之外，課程還邀請國際、地區，以及倫敦當地文化組織的專業人士蒞臨講課，以靈活的教學元素補充其正式教育板塊。

英國瑪格麗特皇后大學（Queen Margaret University）的藝術、節日慶與文化管理碩士課程圍繞文化節慶展開，政策方面的科目有「文化管理與政策關鍵議題和政策」；研究方面則有「體驗式學習／理解研究」；其餘則為「文化節慶管理」科目。部分課程詳見下表：

（1）文化管理與政策關鍵議題和政策；

（2）管理文化項目與節慶；

（3）推廣文化組織與節慶；

（4）戰略管理與財務；

（5）文化組織與節慶的籌款和發展；

（6）人員管理、治理與法律；

（7）體驗式教學研究。

英國愛丁堡藝術大學（Edinburgh College of Art）的當代藝術實踐碩士課程亦可大致歸入「四大支柱」的課程設計模式中。該課程與理論相關的科目有「研究理論與方法」、「超現實主義」、「當代藝術理論」、「創意城市的理論與實踐」、「當代世界藝術與社會　中國等」；涉及文化政策的有「文化與政治」，以及「創意城市的理論與實踐」。並有數科專事藝術實踐，如「藝術：實踐與辯論」和「電影與其他藝術」。主要科目如下：

（1）研究理論與方法；

（2）文化與政治展示；

（3）超現實主義；

（4）暴力與歷史；

（5）當代藝術理論；

（6）創意城市的理論與第三共和國印象主義的實踐：1865—1900 文化、政治和社會變化；

（7）當代世界藝術與社會—中國；

（8）20 世紀 60 年代以來的蘇格蘭藝術：實踐與辯論；

（9）電影與其他藝術。

在該課程的設計中，科目（3）至（5）、（7）至（9）皆為理論科目；（1）教授研究的方法；（2）和（6）為文化政策，基本符合「四大支柱」的課程結構特徵。然而，藝術管理的基礎管理課程，如人力資源、財務管理、組織學等，並未收入，故有殘缺。這在一定程度上反映出英美文化管理教育側重點

的差異，即英國更偏重於人文理論，而美國則強調管理的實務能力。

　　與愛丁堡藝術大學的案例相近似的是澳洲墨爾本大學（University of Melbourne）的藝術及文化碩士課程。該課程的科目「藝術政策與議題」教授文化政策；「亞洲文化研究」、「本土攝影，新媒體，電影」等科目教授文化管理理論；「藝術法」、「財務管理」、「策展管理」、「創新內容管理」、「藝術溝通」、「觀眾與藝術」等為藝術管理的基礎科目；「高階藝術管理」、「策展管理」、「實習1」和「實習2」等為視覺與表演藝術的實踐性科目。該課程相對欠缺的是研究方法的訓練。

表 5.17　澳大利亞墨爾本大學藝術及文化管理碩士課程列表

科目性質 / 學年	課程科目	
	必修科目	選修科目
第一學年	藝術法 藝術政策與議題 財務預算 藝術管理 觀眾與藝術 實習1	本土攝影，新媒體，電影 澳大利亞戲劇與表演 亞洲文化研究
第二學年	高階藝術管理 實習2（必須完成理論與研究科目） 文化經濟學	藝術溝通 展覽管理 澳大利亞戲劇與表演 創新內容管理

　　荷蘭馬斯特里赫特大學（Maastricht University）的藝術與文化遺產：政策、管理與教育課程亦為「四大支柱」設計模式的一個案例。其有關文化政策的有「文化政策研討：分析與評價」、「政治（集體）記憶1」等。藝術組織管理的基礎課程沒有單獨形成板塊，而是圍繞三個專門方向組織管理學知識，包括：創意產業與創意城市方向、考古與博物館管理方向，以及表演藝術組織管

理，相關科目較為均勻地覆蓋了藝術組織管理的各個方面：如涉及文化與城市管理的科目有：「創意城市 1」、「創意城市 2」、「文化創業」；考古與博物館管理方面的科目有：「館藏管理與保護」、「考古遺產：解釋與呈現」、「策展」、「館藏管理與保護」；表演藝術管理的科目則有：「表演藝術」。課程十分注重研究設計和方法的培訓，教授數據收集的方法，尤其是訪客研究，設有「訪客研究 1」、「訪客研究 2」等科目。另外亦培訓研究設計和寫作技巧，如「研究和寫作技巧」等科目。第二學年的項目或論文便是學生應用研究理論和方法的陣地，該課程的研究科目及項目所佔比重明顯高出一般的藝術管理課程。與此同時，課程設計亦體現知識的連貫性不少科目分成一級、二級，令學習循序漸進、逐步深入。具體科目詳見表 5.18：

表 5.18　荷蘭馬斯特里赫特大學藝術與文化遺產：
政策、管理與教育碩士課程列表

學期	科　目	學期	科　目
第一學期	藝術與文化遺產研討：進入現場 文化政策研討：分析與評價 藝術與文化專題研討 市場營銷研討與藝術文化管理 藝術市場 1 創意城市 1 文化教育 1 策展 1 考古遺產：解釋與呈現 1 館藏管理與保護 1 訪客研究 1 文化創業 1 政治（集體）記憶 1 表演藝術 1 研究和寫作技巧	第二學期	藝術市場 2 創意城市 2 文化教育 2 策展 2 館藏管理與保護 2 訪客研究 2 政治（集體）記憶 2 文化創業 2 表演藝術 2 考古遺產：解釋與呈現 2 項目 論文 學術實習準備 實習 實習報告 實習論文

第五節
「七方模式」課程設計模式

　　藝術管理課程的第五種類型，由七個方面組成，筆者稱之為「七方模式」：其一，構築藝術組織管理的理論背景（尤其是公共非牟利藝術組織的基礎管理理論和原則）；其二，培養學生批判性的思考能力；其三，設文化政策課程；其四，訓練研究能力；其五，提供文化管理有關的實踐技能培訓；其六，幫助學生通過實習獲得工作經驗；其七，幫助學生積累人際脈絡，扶持其長遠的職業發展。見圖 5.2：

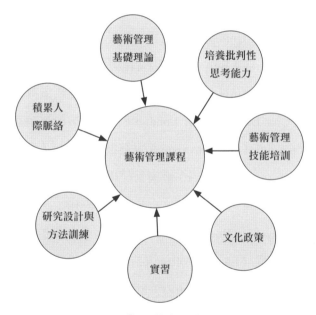

圖 5.2 「七方模式」的概念圖

　　筆者認為，這一課程結構的優點是：較為全面地掌握了藝術管理教育所應涉及的重要元素，回應了該學科領域對於專才的要求；該模式涵蓋了藝術管理所需要的技能與知識背景，並凸顯了研究方法、實用技能，以及工作經驗與人

際網絡的重要性。

不少藝術管理課程體現這一設計思路，美國對應的高校和課程有阿拉巴馬大學（University of Alabama）劇院管理碩士課程、紐約大學斯坦哈特文化、教育與人文發展學院（New York University-Steinhardt School of Culture, Education and Human Development）表演藝術行政碩士課程、卡內基梅隆大學（Carnegie Mellon University）藝術管理碩士課程、佛羅里達州大學（Florida State University）劇院管理碩士課程、加州藝術學院（California College of the Arts）策展實踐碩士課程、依隆大學（Elon University）藝術行政學士課程、查爾斯頓學院（College of Charleston）藝術管理學士課程、杜克大學（Duke University）藝術管理與文化政策證書課程。英國對應的高校與課程有伯恩第斯大學（Bournemouth University）創意媒體藝術：資料與創新碩士課程、法爾茅斯大學（Falmouth University）創意活動管理碩士課程、貝爾法斯特女王大學（Queen's University Belfast）藝術管理與文化政策博士課程、曼徹斯特通用學院（Manchester Universal Academy）藝術管理政策與實踐碩士課程、倫敦城市大學（City University of London）文化政策和管理碩士課程倫敦南岸大學（London South Bank University）文藝批評管理碩士課程、曼徹斯特大學（The University of Manchester）藝術管理政策與實踐碩士課程、英國華威大學（University of Warwick）國際文化政策與管理碩士課程、伯恩第斯藝術大學（The Arts University Bournemouth）創意活動管理榮譽學士課程。此外，新加坡拉薩爾藝術學院（Lasalle College of the Arts）藝術管理榮譽學士課程、哥倫比亞羅薩里奧大學（Del Rosario University）文化管理課程、德國的澤佩林大學（Zeppelin University）溝通文化與管理學士課程、都柏林大學學院（University College Dublin）文化政策與藝術管理碩士課程，以及國立韓國傳統文化大學（Korea National University of Cultural Heritage）文化資產管理學士，亦皆屬於這一類型。

美國卡內基梅隆大學（Carnegie Mellon University）藝術管理碩士課程為「七方模式」的一個案例。首先，課程幫助學生構築堅實的理論基礎，偏重管理學，設置科目有「應用經濟學分析」、「市場學原理」等。其次，文化經濟與管理學的基本理論課程有：「應用經濟分析」、「金融分析」、「籌資理論」等。再次，教授研究方法，並培養學生的研究能力，相關科目有：「統計方法」、「策略性報告技巧」、「研究型研討課：藝術管理與科技」等。值得一提的是，「統計方法」為量化的研究方法，在觀眾偏好及文化消費者行為研究、文化產品購買力調研、政策效果分析等研究議題上，皆有重要應用性。然而，因為文化管理偏人文學科，將量化的研究方法納入文化管理課程的做法並不十分普遍，尤其在歐洲、澳洲、亞洲香港等地。然而，「統計方法」在此例中出現，再次顯示美國模式偏重管理的內在邏輯。培養學生藝術管理技能的科目則包括：「組織設計與應用」、「藝術市場與公共關係」、「展覽管理」、「法律與藝術」、「表演藝術創作和表演藝術節展示」、「公共藝術」、「展示表演藝術與藝術節」、「博物館運營」、「觀眾參與」。另外，有關文化政策的科目有：「文化政策研討課：藝術管理與科技」等。與實習有關的項目則有「資料理論和創新企業的實踐」等。在「七方模式」中唯一缺位的是「積累人際脈絡」一項。具體課程列表，如表 5.19 所示：

表 5.19　美國卡內基梅隆大學藝術管理碩士課程列表

課程學年	課程科目	
	秋季學期	春季學期
第一學年	應用經濟學分析 統計方法 市場學原理 藝術企業：管理與架構 資料理論和創新企業的實踐 組織設計與應用	金融分析 籌資理論 策略性報告技巧 藝術市場與公共關係 對外關係：投資方與文案寫作 商務英語

（續上表）

課程學年	課程科目	
	秋季學期	春季學期
第二學年	展覽管理 法律與藝術 表演藝術創作和表演藝術節展示 文化政策研討課 研究型研討課：藝術管理與科技 籌資專題高階課程	博物館運營 管理文化遺產 公共藝術 展示表演藝術與藝術節 觀眾參與

　　美國紐約大學斯坦哈特文化、教育與人文發展學院（University of New York，Steinhardt School of Culture-Steinhardt School of Culture, Education and Human Development）的表演藝術行政碩士課程亦是一例，涵蓋了七個元素中的五個元素。這五個元素及其相應的特色有：其一，為學生建立扎實的理論基礎，入門教授文化組織運營的理論，其相關科目包括「表演藝術管理的環境」、「表演藝術管理的原則和實踐」和「市場營銷的概念」等；其二，藝術管理的科目緊湊實用，完全針對能力培養，毫無冗餘。設有「組織領導力」、「表演藝術發展」、「消費者行為」、「表演藝術市場營銷」、「財務會計」、「表演藝術的規劃與財務」等，緊扣藝術組織管理的關鍵環節，其他管理科目則被列為選修課；其三，設置文化政策課，名為「文化政策議題研討會」，研討文化政策；其四，提供研究方法的培訓（主要是統計），課程要求學生入學前已具備一定研究方法的基礎，從而能夠跟上課程的步伐；其五，文化管理有關的實踐技能培訓，在第二和第三個學期分別有一個實習，幫助學生獲取工作經驗。此課程可被視為圍繞藝術管理能力、注重實效[9]的課程設計範例！

9　七個方面當中，「批判性」的理論科目以及幫助學生積累人脈的科目，並未包括在內。因此該課程為偏重實效的課程。

英國貝爾法斯特女王大學（Queen's University Belfast）藝術管理碩士課程乃「七方模式」的又一典型案例。課程注重藝術歷史，開設「視覺藝術史」、「表演藝術史」，從人文學科視角，詮釋視覺藝術與表演藝術的人文歷史背景，以及內在美學。這一文化管理的理論基礎，顯然與美國同類課程常見的理論範疇有着一定的差異。其次，課程開設了針對藝術管理技能培訓的課程，包括：「藝術管理原則」、「市場營銷與公共關係」等。再次，課程設有「藝術政策」科目，教授文化政策。再次，課程在研究訓練方面設有「論文寫作」、「研究方法論」、「傳媒研究」等科目，系統亦重點突出地培養學生的研究能力。課程亦強調實踐技能，一大亮點是為學生提供了一系列電腦軟件應用技術方面的訓練。其相關科目有電腦與設計技術、實用軟件培訓等。再次，藝術管理實踐課程，總共開設了 11 門與各類實踐項目相結合的科目，涉及文化空間規劃、文化設施與場地設計、文化活動組織等等，令學生能有效積累實際工作經驗。具體課程列表詳見表 5.20，該課程之設計值得推薦。

順提一句，該校的另一名為「藝術管理與文化政策」的博士課程乃是文化管理中主推「文化政策」的教學典範。該課程聚焦於文化藝術政策制定的歷史、政治，和社會過程，同時探討諸多相關議題，如文化政策所從屬的社會政策的特徵；文化政策的設計和執行；藝術經理與文化政策的關係；機構、歷史和社會框架下的藝術遺產的產生和展示；文化和創意工作中的政治；文化實踐者的專業發展；新技術對於藝術管理和文化政策制定的影響；文化領域和機構的管治等。其中，有關文化管理歷史、社會進程，以及文化和創意工作中的政治的科目，亦包含了批判性思維的訓練。

表 5.20　英國貝爾法斯特女王大學藝術管理課程列表

學年	課程科目	學年	課程科目
第一學年	視覺藝術史—西方與亞洲藝術 表演藝術史—音樂 表演藝術史—舞蹈 表演藝術史—戲劇 藝術管理原則 市場營銷與公關管理 藝術行業的會計與預算 人力資源管理原理 視覺藝術管理實踐—講課培訓 表演藝術管理實踐—戲劇技術的技能 表演藝術管理實踐—前台／運營與物流 視覺藝術管理實踐—方法及材料／保護研究 實用選修課（視覺藝術） 實用選修課（表演藝術） 學術寫作 商務寫作 傳媒研究	第二學年	藝術、詮釋與美學—視覺藝術 藝術、詮釋與美學—音樂 藝術、詮釋與美學—舞蹈 藝術、詮釋與美學—戲劇 藝術行業財務管理 藝術營銷的創業方法 藝人管理 藝術領導與管理 視覺藝術管理實務—展覽管理 視覺藝術管理實踐—醫藥研究 視覺藝術管理實踐—畫廊和博物館管理 視覺藝術項目 表演藝術管理實踐—規劃 表演藝術管理實踐—活動管理 表演藝術管理實踐—場地管理 表演藝術項目 視覺和表演藝術管理實踐—實用附件 藝術寫作與批評 研究方法論 電腦與設計技術
		第三學年	社會中的藝術與藝術家 商業倫理 商業規劃 藝術法 藝術政策 藝術實習 研究論文

　　一些課程雖不完整包括七個方面，但體現其精神。這些課程一般由其中幾個主要元素構成，並將其他元素穿插在課程設計中。例如，英國倫敦大學城市學院（City, University of London）的文化、政策和管理碩士課程由其中的四個元素構成，包括：「文化」、「文化政策」、「組織管理」，以及「研究介紹」。前三個板塊討論了文化管理的意義與實踐、文化與文化政策之間的相互關係，以及影響文化領域形成的關鍵議題。第四個板塊教授研究方法論，並且發展其研究能力。其他如批判精神、管理技能，以及實踐及人脈積累等元素則包含在

每個板塊所配置的課業項目中。

另一例是英國華威大學（University of Warwick）國際文化政策與管理碩士。該課程由管理、政策，及研究等幾個主要元素構成。其管理學科目有「管理文化機構」、「市場與營銷」；藝術管理課程設有「文化創業」、「觀眾發展和數碼媒體策略」；文化政策方面科目則有「文化政策」、「觀點、政治和政策」；實踐類項目包括「應用交際項目」、「創意商業項目」；研究技術培養則設有「場所與個案研究」。批判性的思維訓練包含在「文化政策」，以及有關藝術管理理論的板塊中。詳細課程列表，如表 5.21 所示：

表 5.21　英國華威大學國際文化政策與管理碩士課程列表

學期	課程科目	學期	課程科目
春季學期	觀眾發展和數碼媒體策略 創新：從神秘到管理 全球化的城市 文化創業 文化政策 觀點、政治和政策 管理文化機構 市場與營銷	**夏季學期**	從以下課程中任選一門： 應用交際項目 創意商業項目 文化與社會創新 場所與個案研究

另一個案例是國立台北藝術大學藝術行政與管理研究所碩士課程，該課程分成「基礎知能」、「文化素養」和「應用知能」幾個部分。其中，策略或企劃板塊設有「藝術組織領導」、「策略與規劃管理」、「企劃」等科目。課程在管理技能方面的培訓尤其強調組織溝通與人力資源的管理。其中，與組織溝通有關的科目有：「人力資源」、「公共關係」、「營銷」等。所謂「應用知能」，亦即藝術組織管理實務板塊，則由「財務法律課程」、「文化行政」和「藝術經營」三部分組成。該板塊尤其注重藝術組織的財務管理，以及法務，以「財務與法律」為其教學重點，抓住了藝術管理教育中課堂教學的優勢。「文化行政」科目介紹公共事務和機構制度。「藝術經營」則針對藝術組織。該課程亦設有研究訓練，教授定量和定性的研究方法。

第六節
順應創意產業大環境的課程設計模式

　　藝術管理的第六種課程設計模式，表現出傳統的藝術學科順應文化及創意產業大環境趨勢的特徵，即打破以傳統精緻藝術為管理對象的框框，拓寬藝術的類別，將商業藝術、數碼技術、全球化、文化政策等納入藝術管理的教學範疇，從而幫助藝術管理的畢業生走出公共及非牟利藝術組織的就業局限，適應文化及創意產業的大環境。該模式最典型的案例是美國加州克萊蒙特研究大學彼得杜拉克管理研究所（Claremont Graduate University）藝術管理碩士課程。此課程乃該校創意產業管理中心（Center for Management in the Creative Industries）所設，根據文化及創意產業的大環境，對藝術管理的科目設置作出相應調整，該課程的介紹性描述稱之具有「藝術管理與創意產業的雙重性」。課程設計雖然以公共及非牟利藝術組織的管理為基礎，但較為注重對商業藝術活動，以及文化產業環境的講解。與此對應，課程覆蓋的藝術類別從戲劇、音樂、視覺藝術等精緻藝術，擴展到以商業利潤為導向的出版、電影和電視等媒體界別。[10] 其教學目標亦與 Dewey（2004a, 2005）的主張一致，致力於培養學生的系統性能力，包括實務操作能力、產業管理能力、藝術商業運作能力，以及文化組織創業的能力，從而使之適應全球化、藝術系統擴張、融資方式改變，以及文化政策興起的趨勢。[11] 課程的描述：「課程涵蓋的範疇包括視覺藝術、表演藝術、媒體和娛樂，從非牟利藝術組織到商業創意企業，創意產業管理中心的藝術管理課程致力於培養身懷技藝的管理者、執行官，以及懂得如何

10　媒體界別被視為引領文化經濟增長的引擎之一。詳見第一篇第三章。
11　關於這些新興的趨勢，詳見第一篇第一章。

建設並指導新一代創意產業的企業家」。此外，課程亦設有「文化政策」，取代原有的「藝術政策」科目，亦是對新的產業趨勢的重視。科目設置詳情，參見表 5.22：

表 5.22　美國克萊蒙特研究大學藝術管理碩士課程列表

學期	課程科目	學期	課程科目
第一學期	創意產業的文化及策略 創意產業座談會 創意產業的金融與會計 藝術法律 機構領導力的理論與實踐 非牟利機構的金融與會計	第二學期	藝術與文化政策 實踐基礎上的研究（為藝術領導者設計） 選修課
		第三學期	市場學 藝術諮詢實踐 選修課

如前所述，將數碼技術和全球化兩大視野運用到傳統精緻藝術的管理，乃是藝術管理教育的新趨勢。紐約大學斯坦哈特文化教育與人類發展學院（University of New York - Steinhardt School of Culture, Education and Human Development）視覺藝術行政碩士課程，從藝術生態出發，闡釋文化及藝術組織的文化環境。課程注重數碼科技的運用，相關科目有：「視覺藝術管理的環境」、「數碼技術和藝術組織：從策略到實踐」以及「法律和視覺藝術」。一門名為「在數碼時代推銷藝術家」的科目描述指出，在當今數碼時代，藝術家和娛樂產業推廣者，必須能夠熟練運用數碼技術創制、編輯、編製文件，並分享圖像、視頻、現場直播和聲頻資料，跨越新舊傳播平台。該課程還設有一個名為「全球視野」的模組，講述歐洲環境中的藝術管理，以及倫敦的藝術和物質文化的策展。同樣體現全球化視野的是英國伯明罕城市大學（Birmingham City University）藝術與項目管理碩士課程，該課程採用了一個突破了「精緻藝術」

概念的，較為寬泛的「策展」定義。相關科目有「公共領域中的藝術」，探討藝術如何可用於改善人們的生活質素、政府藝術政策，以及記錄、解釋和評估公共藝術的重要性。另一門科目「藝術實踐與教育的文化創新」則討論政府措施、新技術的運用、全球化跨文化環境等。

適應新的文化及創意產業環境必須引入商業藝術，並發展創新思維。美國耶魯大學的劇院管理與生產碩士課程對傳統藝術管理教育做出了較大的改革：課程不再局限於非牟利的劇院管理，而是順應文化及創意產業的大環境，引入吸引商業投資策略、商業運作等商業文化科目，以適應觀眾變化中的欣賞品味。英國金士頓大學（Kingston University）博物館、畫廊和創意經濟碩士課程乃是跨學科的實用課程。鼓勵學生用產業化思維思考非牟利文化組織的資金來源問題，從而改善傳統精緻藝術管理的方式。西班牙加泰羅尼亞國際大學（Universitat Internacional de Catalunya）的藝術及文化管理碩士課程亦是一例，在管理方面，除了常見的「財務管理」、「市場營銷」、「籌資」等藝術組織管理科目外，還設有「藝術設施管理」和「產業供應鏈的管理和系統」等科目。融合了藝術生產、儲存、傳播、銷售等環節，且注重藝術組織運營場地及空間。整個課程的設計反映出文化產業大環境影響下，結合市場商業活力的新型藝術管理教學思維，頗能體現傳統藝術管理教育對文化與創意產業環境的適應。

尤其值得強調的是，對數碼技術的重視更是藝術管理適應文化及創意產業環境的一個重要特徵。此類案例在美國為數不少。儘管美國藝術管理課程絕大部分致力於培養傳統公共及非牟利文化組織的管理專才，但其運用數碼技術改革管理方式、提升視覺傳遞效果的教學水準，則在全球文化管理教育中居領先地位。Bienvenu（2004）特別推介美國俄勒岡大學（University of Oregon）前藝術與技術本科課程。該校是較早將技術元素納入課程的學校，為 20 世紀

90 年代美國 11 所率先引高科技入專業課程的學校之一，設有「資訊設計和報告」、「進階資訊設計和報告」，以及「藝術行政的多媒體」等科目。美國南印第安納大學（University of Southern Indiana）的藝術遺產行政課程設有專門教授數碼技術應用於傳統藝術與文物保護方法的科目，如「電腦應用與公共及非牟利組織」和「電腦的商業應用」等。美國卡內基梅隆大學（Carnegie Mellon University）藝術管理碩士課程亦是一例，如其「創意企業的資料庫理論和實踐」一科，開宗明義，指出資料庫為政策分析提供強而有力的支援，是各種組織的資訊基礎。課程教授資料庫的設計和應用，以及基於資料庫的政策分析和管理服務。另有一科名為「藝術管理和技術研討會」，傳授寫作技巧、音訊和視頻製作方法，以及專業網絡媒體平台內容的創作。美國馬里蘭大學派克分校（University of Maryland, College Park）的數碼資產的策展和管理文憑課程教授數碼策展技術。其中，保護原數字和轉換數碼資訊等技術可應用於藝術組織管理，以及藝術項目策劃等。該課程的初階科目審視藝術機構保存數碼藏品的原則、標準和實踐，引導學生觀察電子和網絡化的技術，並學習該技術如何在數碼資產和數碼文化遺產藏品保護中運用。該課程的高階科目綜合研習數碼策展的原則和技術，並據此策劃相關項目。這些項目涵蓋數碼策展的幾個方面，包括：設計和零碎收藏、數碼化、描述和保存數碼資產，以及數碼藏品保護策略。美國緬因大學（University of Maine）的數碼策展課程教授技術，將資料、照片，以及視頻數碼化。　些傳統的文物保護和精緻藝術亦受新技術的影響，聚焦新技術議題。歐洲的藝術管理課程比美國更注重文化遺產保育，因此，引新技術入文化遺產保護的案例，在歐洲更為典型。西班牙加泰羅尼亞國際大學（Universitat Internacional de Catalunya）的藝術及文化管理碩士課程設有「新技術與博物館文化遺產管理」板塊，相關科目有「新技術在遺產和博物館領域的應用」、「ICT 宣傳遺產以及訪客經歷」、「數碼文化：數碼藝術製作：受命、

儲存、展示、智慧財產權、分享，以及生產」。[12] 這些課程令學生掌握文化遺產保育的高科技技術，日後惠及該行業，確是功德無量。

韓國首爾藝術學院（Seoul Institute of the Arts）藝術管理副學士課程亦是一例。該課程的「藝術的網上推廣」科目教授線上營銷的環境、廣告製作及其文化，以及採用新的社交媒體進行溝通的技術。「新表演技術」一科聚焦於新的藝術和科技結合的領域，關注傳統舞台藝術（戲劇、音樂劇、展覽等）如何與新媒體技術，以及互動媒體技術相結合，繼而探討新技術與文化藝術發展的可能性。除了傳統表演藝術，該課程亦研究新媒體技術與主題公園策劃與設計結合的方式。「創意城市節慶與活動管理」一科，則是將表演藝術管理放置在創意城市的時代潮流中，加以討論，從而改變了之前以一地的傳統文化節慶活動對外宣方式為單一目的的做法。

英國堪布里亞大學（University of Cumbria）當代美術碩士課程的教學亦是該課程設計模式的佳例。該課程將數碼媒體設計、設計研究，以及視頻製作等科目引入藝術管理。學習的效果為掌握一系列新技術應用的實用技能，如數碼媒體項目策劃、高階數碼技術及 IT 認知，以及文化組織創業技能。上文所述及的美國克萊蒙研究大學—蘇富比藝術學院（Claremont Graduate University - Sothebys Institute of Art）亦採用了較為獨特的教學方法，該課程認為學生應該在一個具有三種不同特徵的環境中學習藝術管理，包括動態發展中的文化產業環境、嚴謹的學術環境，以及真實的藝術組織工作環境。基於這一理念，該課程提出了一個新的教學模式，與快速發展的藝術全球化環境相接壤，充分體現傳統藝術管理學科順應時代新趨勢的課程設計思維。其主要科目如表 5.23 所示：

12　該課程另設有「新技術與表演藝術」板塊，相關科目有：「表演藝術、技術與溝通概要」、「表演藝術技術與溝通」、「趨勢與挑戰」等。

表 5.23　美國萊莫恩學院藝術行政課程列表

課程類別	課程科目	課程類別	課程科目
基礎課程	藝術行政調查 藝術與休閒產業的市場學 公共關係策略 藝術的管理與發展 藝術的金融管理 發展藝術資本	**商業課程**	量化決策制定 人力資源管理 組織多樣性
		選修課程	藝術的全球化 藝術與社區融合
		實踐和畢業設計	藝術行政：校內實踐 藝術行政：諮詢實踐 藝術行政研討課

第六章
創意產業課程設計：
構建文化管理教育的新板塊

　　本書定義的「文化管理」，除了藝術管理之外，還包括創意產業管理和文化引領的城市發展。這一新興板塊的課程十多年來發展較快，試舉數例如下：

　　（1）　美國西北大學（Northwestern University）創意企業領航理學碩士課程；

　　（2）　美國波士頓艾默生學院（Emerson College）創意企業商學本科課程；

　　（3）　韓國延世大學（Yonsei University）文化及設計管理本科課程；

　　（4）　英國諾森比亞大學（Northumbria University）創意及文化產業管理學碩士課程；

　　（5）　英國倫敦國王學院（King's College London）文化及創意產業碩士課程；

　　（6）　英國蘭卡斯特大學（Lancaster University）藝術管理碩士課程；

　　（7）　英國紐卡斯爾大學大學（Newcastle University）創新、創意和創業理學碩士課程；

　　（8）　英國賈斯特大學（University of Chester）創意產業管理碩士課程；

　　（9）　英國倫敦大學金匠學院（Goldsmiths, University of London）創意與文化創業：領航之路碩士課程；

　　（10）澳洲墨爾本大學（University of Melbourne）藝術及社區實踐碩士課程；

（11）澳洲悉尼科技大學（University of Technology Sydney）創意及文化產業管理碩士課程、研究生專業文憑課程；

（12）澳洲昆士蘭科技大學（Queensland University of Technology）創意產業碩士課程；

（13）法國藝術、文化與奢侈品商業學校（Group EAC Business School）藝術文化與奢侈品本科、碩士與博士課程；

（14）加拿大特里巴斯學院（Trebas Institute）娛樂管理短期培訓課程；

（15）加拿大瑞爾森大學（Ryerson University）創意產業本科課程；

（16）荷蘭鹿特丹伊拉斯姆斯大學（Erasmus University Rotterdam）文化經濟學與文化創業碩士課程；

（17）西班牙巴塞羅那大學（Universitat de Barcelona）文化管理／創意產業管理碩士課程；

（18）新加坡南洋藝術學院（Nanyang Academy of Fine Arts）創意產業管理文學士課程；

（19）韓國湖西大學（Hoseo University）文化規劃文學士課程

（20）香港恒生大學（Hang Seng University）文化及創意產業（榮譽）文學士課程

根據第三章討論的創意產業的特徵，基於本書所收集之資料，以下總結並推薦七種創意產業課程設計的模式。

第一節
根據創意組織管理原理設計的課程模式

第一種課程設計模式乃因循創意組織管理原理設計。創意組織的基礎管理理論涉及市場營銷、法律、財務、組織、領導、戰略規劃等方面，根植於管理學。這種模式除傳授管理學基礎理論外，特別強調發展學生解決問題的能力，如溝通能力、組織運營能力，以及適應全球化的管理能力等。除了基礎理論課，該模式還提供一系列創意產業選修課，所涉行業有表演藝術、媒體、音樂、藝術創業等。

美國波士頓艾默生學院（Emerson College）創意企業商學本科課程即是一例，該課程培養了一批活躍於當今中國媒體產業的領軍人物。艾默生學院的長處是其扎實的創意組織基礎管理課程（多以必修形式出現），以及針對具體創意產業行業的多元豐富的選修課。根據該課程的描述，其選修課乃基於創意產業兼融商業及個人創造力的特徵，致力於將建築、視覺藝術、設計、電影與媒體、數碼遊戲、音樂與娛樂，以及出版等行業中的創意與想像推到極限。其背後的邏輯是，擁有創意頭腦和技術能力的個人最能在創意產業領域中勝出。這一課程結構能有效地幫助學生成為創意經濟的領導者和管理者。其具體課程科目如下：

必修課

（1）本科新生研討會：創意經濟概要；

（2）創意合作（尊重團隊合作，注重創意企業中個人角色的理論和實踐，培養個人創意及團隊產出）；

（3）通過創意和批判性思維發展審美欣賞力；

（4）創意企業的商業原理；

（5）創意企業的市場營銷；

（6）財務和會計；

（7）策略性的管理以及分析決策；

（8）實習、綜合演習，以及工作室課程。

選修課

（1）矛盾處理與協商；

（2）管理與溝通；

（3）領導力；

（4）文化經濟；

（5）企業溝通以及社會責任；

（6）銷售、推廣，以及活動管理；

（7）廣播商業；

（8）商業政策以及策略；

（9）廣告及傳播產業；

（10）電子出版概要；

（11）期刊發表概要；

（12）書籍出版概要；

（13）印刷出版申請；

（14）網頁開發（研究生課程）；

（15）舞台語言；

（16）藝術管理1；

（17）藝術管理2；

（18）表演商業；

（19）互動媒體概要；

（20）數碼媒體與文化研究；

（21）文化生產管理；

（22）現代媒體的商業概念；

（23）媒體智慧財產權與內容；

（24）錄音產業及其商業；

（25）工作坊與獨立活動：探索動畫產業。

必修課體現了對管理能力的重視，而且不少科目發揮課堂教學的長處，教授創意企業的商業原理、市場營銷、策略性管理與決策分析、財務和會計，以及美學欣賞。尤其在教授財會、審美方面，課堂教學最具優勢（詳見第二章）。相關科目性質為必修，甚為恰當。選修課的設置依據創意產業不同行業的特徵，包括舞台、表演、出版等。此外，該課程亦注重實踐，學生可在洛杉磯校園進修一個學期。學習期間，利用當地的資源，在工作坊、生產公司、出版社、機構，以及初創企業的實習中，獲得有益的實踐經驗。

美國西北大學（Northwestern University）創意企業領航理學碩士課程的核心部分教授創意產業的基礎知識，並培養領導創新企業的能力。課程注重創新領域的市場學、金融學、創業法、領導力和法律事務，令學生獲得管理創意產業企業必備的知識和技能。其選修課一方面補充創意產業企業管理的理論，另一方面結合某些具體的行業，如媒體、休閒與數碼電視。通過該課程所安排的實習，學生將所學課本知識運用到實際項目中，幫助他們在創意產業企業的人員、資源和項目的管理實踐中，成長為企業優秀的領導者：

表 6.1　美國西北大學創意企業領航理學碩士課程科目

課程性質	課程科目	課程性質	課程科目
核心科目	理解創意產業 創意企業的組織過程 創意產業的金融 專業發展 創意產業的營銷策略 實習	**選修科目**	創意產業的項目管理 理解媒體市場 藝術與休閒法律和倫理 數碼電視 創意企業的商業模式 領導力與團隊多樣化 創意產業的企業家精神 文化與全球化

英國諾森比亞大學（Northumbria University）創意及文化產業管理學碩士課程亦是一例，該課程亦由創意產業管理基礎課程與一系列選修課程結合形成。該課程的核心課程注重文化領導力、企業創業能力的培養，提升學生的專業競爭力，以及他們在文化產業中的就業能力。其選修課程由四個方向組成，包括：音樂、藝術節與項目；藝術與媒體；文化遺產和博物館；美術館和視覺藝術。該課程通過與核心藝術組織的合作，為學生提供有益的實踐機會。諾森比亞大學創意與文化產業管理碩士核心課程列表如下：

（1）文化管理和企業領導力；

（2）創新產業架構；

（3）場地管理；

（4）音樂、藝術節和活動；

（5）藝術與媒體；

（6）文化遺產與博物館；

（7）美術館與視覺藝術；

（8）文化和創意產業管理論文。

澳洲昆士蘭科技大學（Queensland University of Technology）的創意及文化產業管理碩士課程亦是將創意產業企業管理的基礎理論和不同行業的專業培訓結合在一起。其商業管理方面的科目有：「顧客行為」、「廣告管理」、「應用專業溝通」、「藝術文化的市場營銷」、「為藝術管錢」，以及「文化與藝術政策」等。另設選修課，如「個人社交媒體網絡」、「數碼創新」、「創意產業中的數碼工具」等，補充必修課的框架。在此之外的選修課則圍繞創意產業媒體行業的生產和管理設計而成。傳授文化產品內容創作、新媒體製作，以及平面設計技能的科目有：「新聞、媒體與文化的理論」、「合作創意媒體：數碼說故事」、「圖像媒體與創意實踐」、「跨媒體說故事：從採訪到多平台」、「視覺設計的批判性實踐」等。

第二節
圍繞創意產業生產與管理的課程設計模式

第二種課程設計圍繞創意產業的生產與管理，由三個部分構成：其一，培養文科功底，以創作文化產品的內容；其二，訓練圖像設計及數碼技術應用能力，即運用設計及媒體技術，將文藝創作作品轉化成文化產品；其三，培養創意產業組織的管理能力，例如，協調創意產業生產團隊、財務管理、市場營銷等。以遊戲產業中的遊戲產品製作為例，從業者首先須具備文科素養，才會有能力發掘具有市場潛力的遊戲故事題材、確定遊戲的主題、安排情節、編寫劇本，並賦予人物個性特徵。其次，須有應用數碼技術製作文化產品的能力，如：設計遊戲的視覺、聽覺效果，以及情景動態，包括場景、音樂、人物形象、服飾和動作等。其三，從業者還須具備商業運營以及組織管理能力，如組建團隊、協調合作、經營公司、推廣遊戲產品，令文化產品最終產生經濟效益。90 年代日本推出的《三國演義》遊戲風靡一時，即是得益於故事選材、人物與情景設計、遊戲製作，以及產品營銷策略這幾方面的成功運作。在這幾個主要板塊之外，這一課程設計模式亦可能將研究訓練納入，令學生同時具備探索、反思，以及研發的能力。見圖 6.1：

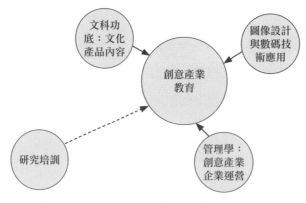

圖 6.1　圍繞創意產業生產與管理的課程設計模式

採用這種課程設計模式的課程，大都在招生條件中說明學生必須具備的文科背景知識。例如，英國倫敦大學城市學院文化及創意產業本科課程，要求學生入學前已具備藝術、人文或社會科學的良好基礎。

　　韓國延世大學（Yonsei University）的文化及設計管理本科課程，是一個值得推薦的典型佳例。該課程的目標是培養能夠在文化產業中融合文化、設計和技術（以規劃、生產和管理文化產品），並且具備新型商業管理技能，以及國際化視野的創意管理人才。其課程由三個部分組成，與本節所議之課程模式相一致：其一，培養文科功底以及文藝作品創作的能力。其二，培養設計以及數碼技術應用的能力，運用各種設計及多媒體軟件，將文藝作品轉化成文化產品和服務。課程通過設計工作坊、設計服務培訓，以及電腦軟件工作坊，讓學生掌握生產文化產品所必須的圖像設計技巧，以及數碼資訊的處理技能。其三，培養文化企業的管理能力，包括規劃、營銷和評估文化產品、管理藝術團隊、開展策略性市場營銷、文化產品的創新設計和品牌管理。具體課程科目如下：

表 6.2　韓國延世大學文化及設計管理本科課程列表

學年	課程科目	學年	課程科目
第一學年	文化及設計管理概要 創意思維與視覺表現 電腦程式設計基礎	第三學年	韓國文化與美學 設計 3：跨文化設計 設計創新 服務設計
第二學年	現代設計歷史 文化研究理論與實踐 設計 1：元素和組織 文化與設計商業概要 設計 2：設計與技術 文化與設計議題的當代課題 電腦程式設計基礎 技術 - 藝術創業中的領導力		設計 4：全球文化與藝術工作坊 設計研究與實踐 設計項目管理 文化與時尚的品牌管理 全球實習 1 全球實習 2
		第四學年	創意實踐與創業 文化與設計的策略性市場營銷 全球文化與奢侈品管理 項目 1 項目 2

加拿大特里巴斯學院（Trebas Institute）的娛樂管理學院為期 48 周的短期課程，亦基本體現這一課程設計思路。該課程指導學生理解及應對複雜的娛樂產業。課程分成三個學期進行，第一學期教授商業技能，內容涵蓋藝術管理實務，例如如何規劃音樂會的行程和展覽、營銷、票務、宣傳、紀念品銷售、錄像與視頻製作，以及財務管理等。第二學期培訓電腦技術，如「網頁設計」、「圖像廣告製作」，以及「線上銷售」。第三學期培訓音樂產品製作。相關科目集中介紹音樂行業的商業氣候、行業發展和變化的歷程，以及創意組織與經理人在這個過程中所能扮演的角色，並提供「出版」、「產權法律」、「巡演管理」和「錄音製作」方面有價值的資訊。課程略為欠缺之處，是文化功底或音樂創作的培訓有所不足，三個元素缺其一，這或與其屬於短期非正式課程的性質有關，難以面面俱到。

　　美國東密西根大學（Eastern Michigan University）藝術與娛樂管理本科課程值得一提。該課程致力於娛樂業的訓練，幫助學生累積實用經驗，為有志於從事藝術行業中「管理」、「市場營銷」，以及「創業」的學生奠定專業學理基礎。通過該課程，學生能夠掌握會計、廣告、個人管理、勞動關係處理，以及與之相關的娛樂行業的商業管理技能。該課程最具特色之處是一個主修課程配搭三個副修課程，後者有：「創業副修」、「非商科管理副修」與「非商科管理副修」，以及非商業管理專業的「市場營銷副修」。這些副修課程涉及創意產業的核心生產能力，例如繪畫、工藝製作、戲劇與音樂表演、圖形設計與軟件應用等，由此體現出文科功底、數碼技術應用與商業管理相結合的課程設計思路。當然，雖然本模式的三個元素都有涉及，但總體而言，該課程偏重於商業管理方面的培訓，在新媒體和數碼技術方面的培訓略為欠缺。課程的主修與副修科目列表參見表 6.3 至 6.6。

表 6.3　美國東密西根大學藝術管理碩士課程列表

修讀要求	課程科目	課時數
必修課（12 小時）	藝術管理個案研究	3
	藝術管理當代議題	3
	藝術管理	3
	藝術的市場營銷	3
	法律、公共政策和藝術	3
	藝術管理實習 1	1
	藝術管理實習 2	2
	藝術管理實習 3	3
限制性選修課（12 小時）	非藝術專業的平面設計	3
	組織溝通	3
	小型組織溝通	3
	藝術領域的籌資	2
	藝術籌資寫作	2
	廣播電視新聞	3
	電子媒體的寫作	3
	宏觀經濟原理	3
	微觀經濟原理	3
	新聞寫作和報道	3
	專題寫作	3
	創業概論	3
	創業地點的管理	3
藝術原理選修課 18 小時 （要求 12 小時）	藝術欣賞	3
	戲劇概要	3
	電影欣賞概要	3

（續上表）

修讀要求	課程科目	課時數
藝術原理選修課 18 小時 （要求 12 小時）	音樂欣賞	3
	非西方藝術調研	3
	西方藝術調研	3
	後現代主義與當代藝術	3
	西方藝術調研 2	3
	非專業的珠寶	3
	非專業的瓷器	3
	非專業的攝影	3
	非專業的水彩	3
	二維設計	3
	三維設計	3
	繪畫基礎 1	3
	戲劇藝術家的劇本分析	3
	非洲美京劇院：概要	3
	表演基礎	3
	人文經歷中的戲劇與演出	3
	電子媒體概要	3
	國際電影院	3
	芭蕾	3
	爵士樂	2
	現代舞基礎	3
	踢踏舞 1	3
	舞台技術：場景與光線	3
	舞台技術：服裝與化妝	3
	音樂理論基礎	3

（續上表）

修讀要求	課程科目	課時數
藝術原理選修課 18 小時 **（要求 12 小時）**	欣賞爵士樂：美國音樂	3
	大學合唱	1
	類鋼琴	2
	軍樂隊	1
	爵士合唱	1
	大學管弦	1
	爵士樂隊	1
	古典吉他初級	2

表 6.4　美國東密西根大學藝術與娛樂管理專業創業副修課程列表
（非商科專業）

修讀要求	課程科目	課時數
必修課（12 小時）	財務會計原理	3
	組織行為及理論	3
	創業概要	3
	市場營銷原理	3
限制性選修（9 小時）	管理會計原理	3
	商業概要	3
	創業財務管理	3
	商業資訊系統	3
	商業法治環境	3
	商業溝通	3
	管理責任及道德	3

（續上表）

修讀要求	課程科目	課時數
限制性選修（9小時）	創業投資管理	3
	創業實地調研	3
	零售	3
	商業對商業營銷	3
	市場營銷和產品創新	3
	經營管理	3

表 6.5　美國東密西根大學藝術與娛樂管理專業管理副修（非商科專業）
課程列表

修讀要求	課程科目	課時數
必修課（9小時）	商業溝通	3
	人力資源管理	3
	組織行為和理論	3
選修課（12小時）	非商科會計	3
	商業概論	3
	商業資訊系統	3
	當代銷售	3
	市場營銷原理	3
	經營管理概要	3

表 6.6　美國東密西根大學藝術與娛樂管理專業市場營銷副修（非商科專業）
課程列表

修讀要求	課程科目	課時數
必修課（6 小時）	當代營銷	3
	市場營銷原理	3
選修課（15 小時）	財會原理	3
	商業溝通	3
	組織行為與理論	3
	高階專業銷售	3
	零售	3
	消費者行為	3
	市場營銷策略	3
	廣告	3
	商業對商業營銷	3
	國際商業交易	3
	體育與活動市場營銷	3
	贊助	3
	服務營銷	3
	直接與互動營銷	3
	全球營銷	3
	銷售管理	3
	市場營銷研究	3
	市場營銷和產品創新	3
	營銷策略	3

（續上表）

修讀要求	課程科目	課時數
選修課（15 小時）	市場營銷規劃與管理	3
	供應鏈管理概要	3
	物流	3
	購買和供應管理	3

　　英國史塔福郡大學（Staffordshire University）的「創意未來：文化遺產與文化」碩士課程略為變通，將文科和商科兩個板塊合併一處，強調開發符合市場品味的創意內容的能力，並增設實踐板塊。如此，該課程將三個元素通過三個進階階段展開：其一，創意與商業管理初步。該板塊幫助學生發展創意想法，並根據實際情況改進其想法，使其符合潛在的合作者、資助者以及顧客的期待。其二，進一步發展學生創意、數碼技術應用，以及商業管理的能力。其三，引導學生參與創意產業的商業管理實踐活動，從中取得經驗並積累人際脈絡。

　　英國克蘭菲爾德大學（Cranfield University）產業創新與創意碩士課程也基本採用這一課程設計套路，其技術生產方面的科目有：「技術與原型設計」和「智慧材料與過程」。管理方面的科目有：「創新與創意產業中的消費者趨勢」、「設計與品牌管理」、「創意企業與創業」、「管理創新與新產品開發」、「整體系統設計」，以及「程式設計與項目管理」等。唯略欠文科訓練。

　　再舉創意產業管理範疇課程數例。丹麥哥本哈根商學院（Copenhagen Business School）創意商業過程管理課程（社會學碩士學位），其設計的思路是展示創意產業從創意想法的產生到實現產品經濟效益的完整過程。課程的第一個板塊聚焦於創意產業的生產環節，相關課程有「創意產業、過程與策

略」、「產生與管理的創意」、「創意市場營銷」，以及「法律危險管理和實施產權法」。第二個板塊聚焦於新技術、以及管理創新的方法，討論有關創意和創新企業所面對的管理問題。其「財務與管理財會」科目介紹創意產業組織財務管理的各種模型，頗具特色。這一課程結構構建了一個展示創意商業運作全過程的框架，讓學生看到創意產業管理理論的合理性，以及創意企業經營的關鍵技能。

在該課程設計模式的三大主要板塊之外，有些課程還增設研究訓練的科目，以培養學生開展實踐性研究，甚至研發的能力（詳見圖 6.1）。比如澳洲悉尼科技大學（University of Technology Sydney）的創意及文化產業管理課程，在春、秋兩學期常規科目外，另設「研究及項目管理技巧」（Research and Project Management Skills），突出研究的重要性。阿拉伯地區的文化資源管理組織課程（Al Mawred Al Thaqafy）由「專業發展」工作坊和「出版」構成，後者鼓勵學生出版其研究成果。該課程的宗旨是培養新一代訓練有素的文化藝術專才，這些專才能夠創作文藝內容、應用新科技將文藝作品轉換成文化產品、懂得創意產業企業經營之道，同時還具備一定的研究能力，當可促進創意產業企業的良性發展。該課程的畢業生在獨立的劇院、畫廊，以及文化產業的研究資訊機構中任職。

第三節
圍繞創意產業生產與核心技術的課程設計模式

　　第三類課程致力於培訓創意產業核心的文化生產技術，管理則不在課程內容當中。其中，所謂「文化生產」，包括文化內容創作、設計製作，以及傳媒產品的製作，也包括文化旅遊景點的開發和保護。幾個比較典型的案例有英國約翰拉斯金學院（John Ruskin College）創意產業證書課程、康沃爾學院（Cornwall College）當代創意實踐學士課程、西班牙加泰羅尼亞國際大學（Universitat Internacional de Catalunya）創意文化產業管理碩士課程和荷蘭奈梅亨大學（Radboud University）創意產業研究型碩士課程。

　　英國約翰拉斯金學院（John Ruskin College）創意產業證書課程由三大板塊組成，包括：「應用科學與健康、美學治療和商業」、「創意產業與資訊技術」和「運動」。三個板塊都圍繞文化生產和新媒體技術的主旨展開。課程每個階段的訓練都引導學生發展自己獨立學習的技能。英國康沃爾學院（Cornwall College）當代創意專業訓練學生在圖表設計、動畫、多媒體、美術、陶瓷藝術、美術紡織、攝影和 3D 設計等方面的技能，並在一個新的跨學科的課程框架中教授這些技能。此外，該專業的學生有機會通過在創意企業的實踐，獲得設計、數碼媒體及圖像製作、公共藝術設計、模型製作等方面的經驗。韓國漢陽大學文化產業課程廣泛覆蓋了創意產業的不同界別，包括遊戲、電影、劇集、動畫、卡通人物、漫畫、網絡漫畫、音樂、公演、音樂劇、祭典、主題公園等，訓練學生圖像設計、媒體製作及文化活動策劃與場地規劃的能力，適應現代社會資訊科技的進步和文化旅遊的發展趨勢，是典型的緊扣文化生產和核心技術的課程設計模式。

　　澳洲麥覺理大學（Macquarie University）創意產業碩士課程亦為佳例。其

課程由三部分構成：創意產業的生產、數碼媒體技術，以及互動傳播。主要科目參見表 6.7：

表 6.7　澳洲麥覺理大學創意產業碩士課程列表

課程板塊	課程科目
第一部分（創意產業的生產）	創意創業 創意產業 創意資產組合 音樂製作 據實寫作 表演實踐
第二部分（數碼媒體技術）	數碼媒體策略 數碼音頻／錄音製作 非小説視頻媒體 錄音的藝術 視頻調查
第三部分（互動傳播）	互動通訊 社交媒體 講故事的技術

其中，「數碼媒體策略」探討新技術對於媒體行業、創意產業以及對經濟的影響；「創意資產組合」傳授策劃與發展多元平台觀眾參與的方法；「數碼音頻／錄音製作」教授視頻和廣播節目製作的方法，包括收音節目的錄製、在工作室進行的採訪、節目編排，以及錄音新聞業的技術與實踐等。「互動傳播」一科不僅教授網頁製作的技術，還研究客戶與新媒體對於聽眾的多維度影響。該課程其他科目亦全部圍繞創意產業的生產環節，具體科目有：「社交媒體」、「講故事的技術」、「非小説視頻媒體」、「錄音的藝術」、「音樂製作」、「關於真實的寫作」、「表演實踐」，以及「視頻探索」等，具有很強的生產實踐性。再舉一例，澳洲詹姆斯庫克大學（James Cook University）創意產業課程非常注重數碼技術的訓練。其他科目，如「數碼媒體」便會教授數碼媒體軟件的應用技術；

同時，亦涉及數碼媒體應用和創作所涉之法律、道德問題等。「數碼攝影」一科專門教授攝影技能。學生可以學到攝影、科學、考古、旅遊等知識。

當中也有些課程偏重於創意產業中的藝術與設計。[1] 美國阿德里安學院（Adrian College (MI)）的藝術管理文學士課程，便是一例。該課程確定藝術和設計為課程核心；藝術史、高階工作室培訓等為輔助科目。該課程還設有一個藝術類的副修：學生於課程三個方向中選修其一：其一，藝術與設計，包括瓷器、雕塑、繪畫、編織構造、浮雕等；其二，音樂；其三，戲劇。美國阿爾弗雷德大學（Alfred University）商學院的藝術管理課程也十分注重文化產業的生產環節，例如繪畫、雕塑、黑白攝影、劇本創作、詩歌創作等。同樣，美國堪薩斯衛斯理大學（Kansas Wesleyan University）的藝術行政本科專業，亦開設了不少藝術與設計的科目，如平面設計基礎、二維設計、電腦繪圖軟件（例如，Adobe Illustrator）訓練、平面基本元素設計、解難技能基礎、印刷設計等。美國馬里蘭州巴爾的摩大學（University of Baltimore）的綜合藝術本科亦強調藝術創作及設計實踐。以下為相關科目：

（1）電腦平面設計：出版；

（2）電腦平面設計：形象；

（3）設計概要；

（4）設計原則；

（5）數碼設計；

（6）數碼攝影；

（7）音像製作；

（8）照片新聞；

（9）數碼視頻；

1　在這一模式中，創意產業課程與創意藝術課程的界限並不十分明確。有些課程直接冠以「創意藝術」、「設計」、「媒體」等名稱，唯因其涉及多個創意產業領域，或具有產業管理的視角，故收錄於本書。

（10）多媒體設計與製作；

（11）高階視頻音像製作；

（12）遊戲設計概要；

（13）網絡技術基礎；

（14）遊戲設計影像處理；

（15）三維圖像概要；

（16）三維建模；

（17）遊戲音像；

（18）文獻的口頭詮釋；

（19）創意寫作工作坊：傳記；

（20）創意寫作工作坊：詩歌；

（21）創意寫作工作坊：小說；

（22）創意寫作工作坊：編劇；

（23）出版和表演；

（24）綜合藝術專題；

（25）綜合藝術獨立研究。

該課程另有分析板塊和專業應用板塊，共開設一百五十多門科目，主修課程充分反映創意產業的特徵與潮流，與應用板塊的二十多門選修課配合，集中訓練學生創作文化產品的內容，以及運用數碼技術將之轉換成文化產品的能力。此外，課程的應用板塊中，亦設部分商業管理科目，意在通過文化企業經營的視角，影響文化生產。[2] 課程具有較強的實用性。

2　這一思維自 80 年代以後逐漸形成。在此之前，文化組織（如博物館、劇院）的文化生產和營銷部門各自為政，不通音信，所帶來的問題是其文化產品／服務，與觀眾的口味及市場的偏好相悖離。之後，經過反思，這兩個部門開始互相協調，不少文化產品的設計是基於營銷部分的市場調查的成果，由此，保證文化組織所生產的產品擁有足夠的顧客群。本模式中的部分商業管理，尤其是市場營銷科目，反映的正是這一管理思路：了解顧客能令文化生產更為有效。這與本章第二種將管理作為獨立板塊的課程設計模式不同。

相對於美國，英國更注重創意產業教育。英國提賽德大學（Teesside University），位於英國米德爾斯堡，校齡較短，但教學成績突出，曾七次贏得英國國家教學獎。該校設有一個獨特的本科課程，名為「創意產業設計」。該課程由四個部分構成，包括：「空間設計」、「產品設計」、「平面設計」，和「互動媒體」。核心課程如「設計溝通」，介紹設計溝通的基本原則，學生在實踐項目中，例如繪圖、形象設計、模型製作，運用各種技巧，展示對於這些原則的認識。「創意產業的視覺過程」一科讓學生探索作為設計師所必需的實用技巧。學生瞭解設計的過程，探索工作方法及技巧。「創意產業中的數碼設計」一科介紹數碼軟件的設備、應用方法，以及其他相關基礎知識。「理解創意產業」科目則為學生講解創意產業產生和發展的環境，學生探索創意產業的產品、角色，以及創意工作者工作的環境。第二年的核心課程有「創意產業高階數碼設計」，教授如何運用新媒體和互動媒體開啟一系列的數碼平台，並且推動創意。在這一板塊中，學生回顧並研習數碼專業技術，將之運用到軟件的視頻設計，以及網頁和手機的應用程式編寫中。不但能幫助學生發展創意設計能力，亦可引導學生在工作坊的實踐環境中積累經驗。此外，該課程的第二年還設有三個實踐科目，包括：「高階工作學習」、「專門技能」，以及「高階專業技能」，課程設計充分體現創意產業受新技術推動的特徵，並有效發展了學生的實用專業設計技能。英國另外一課程，約翰拉斯金學院（John Ruskin College）的創意產業證書課程亦屬這一類型，頗有可取之處。其中，「藝術與設計」科目教授藝術與設計原則與技藝、繪畫與平面設計的三維溝通概念；「視覺媒體」科目教授平面設計、電視與電影生產、數碼攝影、數碼出版、動漫影像等製作技術；「創意媒體」科目則傳授媒體製作、創意實用技能等。

除此以外，亦有課程注重創意產業與傳統藝術及人文修養之間的關係，從而提升文化生產的人文內涵。美國 AAAE（2012）指出文化產業的獨特性在於它根植於藝術和文化本身，並不簡單地等同於商業和管理技能，這一理念其

實在英國創意產業課程的設計中有更好的詮釋。英國亞伯大學（Aberystwyth University）「創意藝術」本科課程便是一例。該課程聯繫藝術與設計、語言與寫作，以及表演與創作三個方面。其中，「概念化：實踐、理論和歷史，1913至今」、「小說起源」、「詩歌導論」等為人文科目；而「數碼文化」、「創新紀錄片」、「創新紀錄片」、「場景設計」等則傳授技術，以輔助文化產品的製作。此外，課程還設置一定的實踐科目，令學生從藝術和歷史中汲取靈感的同時，掌握將之轉化成文化產品的必備技能。這一課程設計讓創意產業的技術根植於傳統人文藝術。課程列表詳見表 6.8：

表 6.8　英國亞伯大學創意藝術本科課程列表

學年	課程科目	學年	課程科目
第一學年	跨學科實踐 1 選修課 當代寫作 小說導論 媒體創作導論 詩歌導論 場景設計 場景工作室設計	第三學年	跨學科實踐 3 高級透視繪畫項目 應用劇場實踐 展覽策劃：研究、 理解和展出 數碼文化 偵探與犯罪小說 紀錄片創作 劇場、性別與性
第二學年	跨學科實踐 2 概念化：實踐、理論和歷史，1913 至今 表演：過程與表現 歐洲與美國的藝術：現代化（1900—1950） 小說起源 當代歐洲劇場 當代電視劇 創新紀錄片 數碼新聞 1960 年以後的藝術的實踐與理論		

荷蘭奈梅亨大學（Radboud University）創意產業碩士課程則在文化生產之外，結合了創意產業歷史及社會背景的探討。這些有關社會背景的科目首先

幫助學生獲得初步的文化體驗，然後令其瞭解文化創意產業近期的歷史變遷。同時也鼓勵在全球化和科技轉換的背景下研究文化政策、市場組織、勞工、智慧財產權、創意經濟和經驗經濟等議題。最後，該課程還強調社會公正、文化多樣化等議題。其核心科目見表 6.9：

表 6.9　荷蘭奈梅亨大學創意產業碩士課程核心科目列表

學期	課程科目	學期	課程科目
第一學期	創意產業核心課程： 音樂產業 旅遊業 媒體產業 文化遺產 事物：物質文化和身份政治	第二學期	內容創新 潮流與市場 碩士論文 創新與藝術教育

第四節
圍繞創意產業核心特徵的課程設計模式

第四種課程類型圍繞創意產業核心特徵設計，即本書第三章所論述的創意產業特徵，如：創新、創業、市場活力、全球化、新技術等。一些創意產業課程正是抓住了這些創意產業的關鍵特徵，開展課程內容設計。例如，澳大利亞昆士蘭科技大學（Queensland University of Technology）的創意產業碩士課程除符合本章第一種設計模式外，也是本課程設計模式的體現。該課程圍繞創業、創新、項目訓練、全球化，設計教學內容，再配上媒體製作與設計的專門訓練。以下為該課程的具體科目：

（1）媒體；

（2）跨媒體講故事：從採訪到多平台寫作；

（3）消費者行為；

（4）廣告管理；

（5）視覺設計的關鍵實踐；

（6）互動設計；

（7）用戶經驗設計；

（8）廣告創意：從概念到運動；

（9）廣告創意：廣告文書與藝術指導；

（10）應用專業溝通；

（11）合作創意媒體：數碼故事敘述；

（12）亞洲的創意產業；

（13）期刊、媒體和文化理論；

（14）高階工作與學習；

（15）圖片媒體與創意實踐；

（16）創意產業：活動與慶典；

（17）藝術和文化的市場營銷。

其中，「消費者行為」、「用戶經驗設計」、「藝術和文化的市場營銷」等科目緊扣創意產業市場活力的特徵。「廣告創意：從概念到運動」、「廣告創意：廣告文書與藝術指導」強調的是「創新」和「創意」，亦是創意產業的命脈所在；再加上「應用專業溝通」、「從採訪到多平台寫作」等科目，形成完整的媒體專業訓練體系。而在澳大利亞開設「亞洲的創意產業」一科則反映全球化意識與戰略。這些都符合創意產業的主要特徵。

德國柏林勃蘭登堡應用技術大學（BBW University of Applied Sciences）創意產業管理碩士課程認為，創意產業是國民經濟的一部分，數碼技術的轉型是主要的驅動力。該課程抓住了「創意城市」的潮流，指出柏林是歐洲創意產業最富吸引力的大都市，孕育時裝設計、建築、市場營銷、音樂製作、資訊科技、遊戲產業，以及媒體產業。課程致力於結合創意城市環境，訓練創意產業的專門人才。課程畢業生具有創新能力，從事以商業營利為目標的創意產業創新及經營活動、促進資訊技術的發展。

以上課程設計綜合創意產業的多重特徵；一些課程將這種多重性通過分階段培訓，加以系統傳授。例如澳大利亞音樂學院（Australian Institute of Music）娛樂管理本科課程的設計便是一個分階段展開的課程結構，展現創意產業的多重特性。課程第一階段為基礎階段，介紹藝術和娛樂管理，討論的議題包括數碼技術的影響，以及媒體的重要性、市場營銷、小型商業管理（尤其是在數碼產業中變化的經濟模型）、法律（娛樂法概要）等。第二階段承襲第一階段的教學思路，增加創意產業項目及活動管理的科目，幫助學生理解創意產業市場營銷的原理，以及市場競爭的條件和特點。第三至第六階段則聚焦於娛樂產業及其管理，層次分明，思路明確。

英國賈斯特大學（University of Chester）創意產業管理碩士課程亦是一例。該課程旨在幫助創意產業的潛在從業者發展文化產品開發以及創業的技能。課程設計扣住創意產業的主要特徵（如創意、創新、新技術、市場驅動），將商業管理的關鍵技能運用到創意產業企業的管理中，開設如「策略性人力資源管理」、「創新管理」、「創意產業研究」、「策略性財務管理」、「管理研究方法」，以及「管理研究項目」等具有鮮明創意產業特徵的科目。學生亦能透過課程，瞭解創意產業運營的環境。

儘管上述案例多是包羅創意產業所有特徵、面面俱到式的設計，但必須留意的是，更多的創意產業課程乃偏重一至兩個創意產業的主要特徵。例如「創意」與「創新」乃是創意產業靈魂所在。加拿大多倫多百年理工學院（Centennial College）的藝術管理研究生文憑課程設有相當一部分專門針對創意管理開展培訓的科目。「創造、生產和藝術傳播」科目教授如何通過系統、控制、資源與行動，指導創造、生產、傳播和管理創意表達，符合第四章所討論的創意教育的理論。其目的是鼓勵藝術表達和創作，從而帶來公私經濟效益。英國金士頓大學（Kingston University）創意經濟管理碩士課程和國際商業課程平行，從新聞到媒體製作到設計，開設一系列的創意經濟科目。其獨到之處是教授管理創意和扶持創意的方法，以及其他商業管理的基礎知識，幫助學生步入創意團隊管理的領域。

新技術（數碼新媒體技術、資訊及通信技術等）通常被看作是創意產業的驅動力，這在不少課程設計中有所反映。[3] 美國俄亥俄州立大學（The Ohio State University）的藝術政策及行政的碩士課程設計課程特別強調文化生產中多媒體的運用，多門科目反映這一思路。美國新奧爾良大學（The University of New Orleans）的藝術行政碩士課程設有技術訓練的專門科目，如「藝術技術」

3　這一點與本章第三種創意產業課程設計模式有部分重疊。

（Arts Technology），為藝術管理學生介紹適用於企業資料處理、市場營銷、籌款、調研與出版的軟件，以處理實際問題。課程亦教授管理概念發展和產業標準軟件的使用方法。又如加拿大布魯克大學（Brock University）文化管理本科課程，注重新技術培訓，試舉數科為例如下：「網頁媒體製作」科目教授網頁製作和設計的原理；「數碼形象、方法和概念概要」科目介紹數碼形象的技術基礎，如運用軟件處理視圖和列印；「網站製作」傳授網站製作、形象處理與媒體資產管理的技術。「三維建模和動畫概要」教授三維建模以及潤色技術，例如，表現質地、增減光量度、處理照相效果，以及其他基本動畫技術。「數碼視頻藝術」教授應用新媒體軟件製作視頻的方法。該科目亦教授攝影技術，介紹相機結構以及光線掌控、數碼視頻和聲頻製作、特別效果的處理、文本插入以及 DVD 的錄製。此外，亦鼓勵學生批判性地分析電影和視頻實踐。「交叉媒體」科目教授視頻概念化、錄製技術以及音像效果的處理、多媒體環境、互動表演，以及裝置藝術的製作技術。其他相關科目則有：「聲音設計概要」、「互動媒體概要」、「高階數碼媒體創新」、「創意藝術的媒體轉換」和「當代文化實踐的戲劇創作」等。再舉一例，加拿大多倫多百年理工學院（Centennial College）的藝術管理研究生文憑課程中「藝術的創新技術」一科，教授如何運用技術手段去提高組織內部的運作、外部的交流，並且每日傳遞服務。技術創新、資源整合，創新融資、藝術製作和傳播是探索的重點。英國的課程廣泛重視數碼技術應用的培訓。英國赫爾大學（University of Hull）數碼策展研究生課程的焦點是數碼內容的策劃與管理。該課程聲稱，致力於彌補五十年來數碼資料儲存以及保護技術教育的不足，課程設計三個必修板塊，包括：「數碼策展」、「數碼內容管理」，以及「描述性資料管理」等。

　　創業可被視為創意產業的利劍。不少課程將創業培訓納入課程。西班牙加泰羅尼亞國際大學（Universitat Internacional de Catalunya）藝術及文化管理碩士課程設有「文化實體的創立」一科，幫助學生瞭解如何將與文化有關的想法

商業化，籌備建立一個文化實體需要怎樣的條件，以及商業組織外部環境的基本特徵。這種訓練對於學生未來成立自己的文化組織，極具價值。該科目還教授管理的工具，並要求學生嘗試撰寫商業計劃。英國紐卡斯爾大學（Newcastle University）藝術、商業和創意碩士課程是一個聚焦於創業教育的課程，適合有志於在創意產業中開創、發展，以及打理自己生意的學員。英國倫敦國王學院（King's College London）文化及創意產業碩士課程亦注重培養學生在文化藝術領域的創業技能。該課程中有一科目名為「創業機遇：文化與藝術」，旨在發展學生的創業能力：課程設計首先解釋「創業機遇」的含義，繼而發展並評估利用學生創業機遇的能力，從而幫助他們實現將創意想法轉變成文化領域的真實項目。一個值得推薦的極富創意的課程是英國東安格利亞大學（University of East Anglia）創意創業碩士課程。該課程要求所有學員在入學之際已具備藝術背景。[4] 課程致力於提升學生的創意實踐。所設科目包括「版權和合約」、「自我管理的商務經營」、「有效溝通」、「公共關係」、「數碼技術」，以及「社會媒體技術」等，科目實用。老牌英國倫敦大學金匠學院（University of London, Goldsmiths）的創意與文化創業：領航之路碩士課程，亦以培養創業精神及技能為特色。

再如，美國克萊蒙特研究生大學（Claremont Graduate University）藝術管理碩士課程中的「創意產業的關鍵創業能力」（Critical Entrepreneurship for Creative Industries）一科傳授創業的原則（包括管理的過程、價值的創造、團隊的成長），以及各種不同的創業模型。通過案例研究，學生可掌握各種創業思維模式，並具備在不同創業環境中應用的能力。西北大學的創意企業領航理學碩士課程（MS in Leadership for Creative Enterprises）設有「創意產業創業」科目，結合具體產業，傳授創意產業不同領域中生產、分銷、市場營銷各環節

4　這是英國第一個將創意和創業聯繫在一起的課程。

的管理技術，以及應對外部商業機遇與挑戰的方法與策略。英國紐卡斯爾大學（Newcastle University）創新、創意及創業碩士課程亦是一例。該課程教授採用創新方式教授領導力、戰略規劃、批判性思考和組織創新，塑造學生在公共及私人領域的策略性創業者角色。配合創業，課程亦幫助學生計劃和開展專業的研究項目，並提高他們的專業交際能力，如書寫和口頭報告。課程探究商業運作的過程和策略，來促進機構創新，其課程內容涉及創意管理、管理指導、市場管理、商業諮詢和項目管理五個方面，符合當今以知識、創新和創業為基礎的經濟全球化的趨勢對創意產業創業人才的要求。英國紐卡斯爾大學創新、創意和創業課程核心科目列表如下：

（1）理解組織機構；

（2）商業企業（研究生課程）；

（3）理解與管理創新；

（4）畢業論文；

（5）研究方法；

（6）商業企業政策；

（7）企業與企業管理：批判性探索；

（8）設計管理和產品發展；

（9）技術更新與創新管理；

（10）開放創新與商業群組。

除吸納傳統藝術管理的基礎管理學科目，如組織學、財務管理、策略規劃、市場營銷外，創意產業課程還能根據創意產業的特性，開設一些獨具特色的科目。例如，冰島的畢夫柔斯特大學（Bifröst University）文化管理碩士課程開設「轉變與危機管理」科目，乃是針對創意產業高投資、高風險的特徵，致力於培養一批能夠處理危機、靈活應變、駕馭時局的專才。課程鼓勵學生參與發展及策劃應對危機的工作，獨立評估各種管理方法，制定危機管理計劃，

使之日後得以在創意產業企業中掌舵。該課程的另一名為「服務管理」的科目亦頗為獨特，反映出課程設計者是從服務業的角度理解創意產業。該科目傳授服務管理的基本理念和實踐方法，令學生得以勝任創意產業公司內外的服務管理。

英國諾丁漢大學（The University of Nottingham）文化產業與創業碩士課程亦屬於這一課程設計類型，其側重點是培訓創意產業領域所需要的研究能力，因此有關文化政策、創意產業研究等科目便是課程的重點。該課程還設有項目管理，以及包括創意解難、財會、市場營銷等在內的基礎管理課程。學生（如畢業生 Samah Abaza）認為，該校的訓練使之得以在創意產業領域開展實用性的研究項目，如創意產業企業發展研究、商業模型創建研究等，並使這些成果在廣泛的創意實踐（涉及音樂、媒體、劇院、設計，以及時尚等行業）中發揮經濟與社會效應。

第五節
針對創意產業不同界別的課程設計模式

　　第五種課程乃是針對創意產業不同界別特點設計的訓練。這一課程設計模式的合理性是：創意產業中不同行業的生產工序和標準，差異顯著，比如媒體行業的與設計行業的機構性質迥異，因此有必要針對各個行業（設計、時尚、遊戲、數碼媒體、媒體、娛樂），設計不同的培訓模式。里加拉脫維亞商業與金融學院（BA School of Business and Finance in Riga Latvia）創意產業管理課程（工商管理碩士學位），即為一例。該課程選擇了創意產業的幾個界別，包括新媒體、設計、視覺與表演藝術、廣告、出版管理，將課程分成幾個方向，訓練學生在這些行業中，從事管理與諮詢的不同技能。課程的宗旨之一是培養能夠激發商業、藝術與技術之間協同效應的創意產業管理專才。課程分設多個模塊，開設工作坊課程，教授方法有多元化的講課、案例研究、討論小組、問題解決的研討、研究項目、遊戲形式的參與性項目、田野調查、科學研究方法研習、在商業網絡中實習、團隊建設（包括小型團隊和個人）、經驗分享等。再如保加利亞西南大學（Southwestern University）文化管理與視覺傳播碩士課程亦是按創意產業的不同界別組織教學內容。課程分成以下幾個方向：電視電影、博物館、文化遺產與文化旅遊、國際組織與廣告，以及空間設計等，各個方向教授不同行業特定的管理方法。以國際組織與廣告方向的「廣告視聽」科目為例，該科目通過回顧廣告業的發展、評估、策劃，以及管理評估的策略，綜合講解廣告業策劃企業運營的原則，並介紹不同的廣告概念和研究。課程設計展示廣告戰役的視角，並傳授具體管理模式與方法。例如「節慶和活動的空間規劃」一科關注舞台空間的設計和管理，學生和設計師與不同的支援團隊一起工作，設計空間佈局、佈景、色彩，以及燈光。

加拿大瑞爾森大學（Ryerson University）創意產業本科課程從企業創業和發展的視角詮釋創意產業，並結合不同行業的具體特徵（如媒體、娛樂、設計、視覺與表演藝術），教授從事相應的管理工作所必須具備的數碼技術，以及商業管理技能。該課程的必修科目教授創意產業不同行業共同的管理學基礎理論，課程體系的框架因循「創意內容—數碼技術—創意過程—創意產業管理」的邏輯。具體科目有：「創意產業總覽」、「數碼時代的創意產業知識產權」、「想像創意城市」、「文本、圖像與聲音」、「數碼設計工作坊」、「創意產業的創業」、「創意過程」、「創意產業人力資源管理」、「創意產業的研究方法」、「管理創意企業」，以及「創意合作研究」。其選修課則覆蓋創意產業的主要界別，科目列表如下：

（1）政府和（藝術）提倡；

（2）從作家到讀者；

（3）加拿大媒體與娛樂產業；

（4）項目管理；

（5）遊戲產業的藝術與商業；

（6）設計管理；

（7）人才管理；

（8）創意產業的市場營銷；

（9）加拿大的書籍產業；

（10）創意產業的主要議題；

（11）公共關係與出版；

（12）現場表演娛樂與活動營銷；

（13）廣告理論與實踐；

（14）全球娛樂與文化市場；

（15）書籍出版商業；

（16）道德議題與實踐；

（17）媒體規管與傳播產業；

（18）創意產業的策略性領導；

（19）虛擬空間的技術；

（20）全球執照與傳播合約；

（21）文化政策；

（22）軟性創新管理。

其畢業生從事四大行業的工作，分別是：媒體、設計與廣告、現場娛樂與表演、文化遺產與視覺藝術。具體工種／職位參見表 6.10：

表 6.10　加拿大瑞爾森大學創意產業本科課程就業方向

工種／職位＼行業方向	媒體（電子與列印）	設計與廣告	現場娛樂與表演	文化遺產與視覺藝術
行業工種／職位	書籍出版	時裝批發	為表演設施設計管理、推廣、生產、項目方案	畫廊管理
	報紙出版	時裝展示統籌	為主題公園及娛樂產業設計管理、推廣、生產、項目設計的方案	畫廊零售
	雜誌／期刊出版	時裝營銷	為表演藝術的管理、推廣、生產、項目設計方案	博物館管理與推廣
	文獻	廣告內容的批判性分析	藝術組織的管理及交流活動策劃	展覽
	編輯	廣告策略發展	藝術家及其創意表達	策展
	收稿編輯	設計廣告（多媒體平台）	創作代理	教育課程開發

（續上表）

工種／職位　行業方向	媒體（電子與列印）	設計與廣告	現場娛樂與表演	文化遺產與視覺藝術
行業工種／職位	銷售與權益經理	廣告計劃的風格與內容設計	現場娛樂設備的製造與銷售	籌資
	書籍與其他出版物的零售	社交媒體與廣告	籌資	志願者統籌
	管理、項目策劃與推廣文學、書展與節慶	廣告計劃的設計與實施	出版商	古玩及工藝品市場管理
	音樂出版	非牟利及公共界別的志願籌資	開發幹事	文化產品（藝術家作品及材料）的生產與銷售
	軟件出版	廣告與社交媒體策略	音樂會推廣	檔案管理員
	電影與視頻開發與傳播	商品分配		
	新媒體生產與傳播	銷售統籌		
	預錄媒體零售	視覺商品		
	媒體研究與開發	產品發展專家		
	電視節目策劃與開發	視覺表現專家		
	生產與發展執行			
	市場營銷統籌			
	攝影管理			
	線上媒體購買			

（續上表）

工種／職位 ╲ 行業方向	媒體（電子與列印）	設計與廣告	現場娛樂與表演	文化遺產與視覺藝術
行業工種／職位	媒體關係顧問			
	媒體時間銷售代表			
	促銷生產者（電視促銷作家、生產者、電視節目編輯）			
	錄音製作			
	音樂期刊統籌			
	收音節目推廣			
	音樂創作			
	音樂藝術家管理			

亦有畢業生擔任政策分析員、政府官員、資訊官員、組織溝通官員等職務。

本章特別推薦的韓國延世大學（Yonsei University）文化及設計管理本科課程的設計，不僅是第二種創意產業教育課程設計模式的經典案例，同時亦符合本課程模式。隨着技術障礙的不斷減少，韓國的政府和公司越來越多地投資於設計行業，以提高國民的文化身份認同與生活質素。為了和市場趨勢保持一致，該專業為學生提供關於文化產業的一系列實踐機會以及最新知識，使之有能力理解一個城市的文化特徵，以規劃將來的文化產品和產業發展。延世大學的課程對創意產業中的設計管理教育作出了良好的詮釋。該課程致力於培養行業內高素質的國際性人才，從文化、設計和管理三大方向，規劃和發展創意內容和新興商業。此外，該課程還教授策略性市場營銷、品牌建立、全球文化產

品分銷，以及產品推廣。

美國博恩特派克大學（Point Park University）體育、藝術與娛樂管理本科課程、EAC 國際藝術（Group EAC Business School, Arts, Culture and Luxuary）的創意產業課程、德國萊比錫應用科技大學（Leipzig University of Applied Sciences）亦採用這種課程設計。博恩特派克大學的商科課程有三個範疇：「運動」、「藝術」和「休閒管理」。該課程由具有實踐經驗的專業教授授課，結合了商業、市場學和管理學的知識，並加入了運動、藝術和休閒管理的內容，這樣的課程設置在學士課程中並不多見。以下為博恩特派克大學運動、藝術與休閒管理本科課程必修科目列表：

（1）會計學導論；

（2）管理學原理；

（3）項目管理；

（4）廣告、公共關係和社交媒體；

（5）設施與場地管理；

（6）商業與現場表演；

（7）媒體管理；

（8）核心籌資原理。

法國藝術、文化與奢侈品商業學校（Group EAC Business School）藝術文化與奢侈品管理學院設有為期一年的工商管理碩士（MBA）課程（或兩年的碩士課程）。課程定位清晰，聚焦於珠寶與奢侈品經營，極富特色。兩年課程的設計綜合管理學原理和技巧、藝術與文化產業，以及奢侈品管理，最後撰寫論文。其中，奢侈品經營部分包括以下課程：「奢侈品品牌管理和策略」、「財務品牌管理」、「發現和探索珠寶」、「珠寶和飾品」、「奢侈品休閒和旅遊」、「奢侈品消費者行為」、「保險和偽品」、「零售管理」和「人力資源管理」。

德國萊比錫應用科技大學（Leipzig University of Applied Sciences）的書籍和出版管理課程定位是出版業管理，設有書籍和出版管理（Book Selling and Publishing Management）培訓，亦極富特色。該課程幫助學生建立出版行業的專業從業資質，管理貿易公司所的圖書、報紙，以及雜誌的出版業務。

羅馬商學院（Rome Business School）藝術與文化管理碩士課程發展文化品牌、提倡新技術的運用、促進有效生產流程，以及文化組織的功能設計。該課程涉及創意產業不同界別的管理事務，如畫廊與博物館管理、出版產業管理、視頻產業管理、表演藝術管理、音樂生產與藝術家管理、劇院和演出商業管理、網站管理、文化活動管理等。

有些課程未必局限於某一個創意產業行業，卻能根據自身優勢，釐清課程定位，服務多個行業。如薩爾茨堡大學（University of Salzburg）的英語研究與創意產業碩士課程，專門訓練學生從事創意產業中需要語言功底和技巧的行業，如出版、翻譯、劇院、博物館、電影、戲劇、音樂、文化機構、文化活動、廣告、媒體公司，以及文本和資訊設計。課程設有「文學和創意產業」、「語言和創意產業」，以及其他與語言技巧、寫作風格相關的科目，頗具特色。

此外，部分課程設計有意促進不同界別之間的互動，這也抓住了創意產業發展的關鍵。例如新加坡南洋科技大學（Nanyang Technological University）於 2005 年成立的藝術、設計與媒體學院，設四年制的藝術、設計與媒體本科課程和研究生課程，開設數碼動畫、數碼電影製作、互動媒體、攝影、媒體影像、產品設計和視覺傳遞等一系列課程。同時推動藝術、媒體、設計，與其他文科和社會科學互動，產生協同效應（Purushothaman, 2016）。

第六節
注重創意產業的商業和法制環境的課程設計模式

第六類課程設計模式在組織管理和產業技術的基礎上，特別培養學生對創意產業和法治環境的認識。該課程設計模式涉及五個方面：（1）法治環境；（2）組織管理；（3）項目管理；（4）研究；（5）創業。（見圖 6.2）

圖 6.2　注重創意產業的商業和法制環境的課程設計模式

多所大學的創意產業課程體現這一課程結構特徵，如美國芝加哥藝術學院（School of the Art Institute of Chicago）藝術行政及政策碩士課程、休士頓大學（University of Houston）藝術領航碩士課程、英國紐卡斯爾大學（Newcastle University）藝術、商業及創意碩士課程、瑪格麗特皇后大學（Queen Margaret

University）文化及創意企業碩士課程，以及該校的藝術、節慶與文化管理碩士課程。

英國格拉斯哥大學（University of Glasgow）藝術、法律和商務碩士課程聚焦於藝術、法律和商務三個方面，體現出對創意產業運營環境的重視。美國芝加哥藝術學院（School of the Art Institute of Chicago）的藝術行政及政策碩士課程設有一系列有關文化、政策、機構介紹的科目，通過具體的案例，來解析機構和政策的作用，課程旨在培養學生成為新一代的藝術或文化機構的領導者，並且讓藝術在社會中發揮持續且多樣化的作用。

表 6.11　美國芝加哥藝術學院藝術行政與政策碩士課程列表

模塊	課程科目	模塊	課程科目
模塊一	批判與政策研究 社會中的藝術組織 法律、政治與藝術 藝術經濟學 口頭報告 當代理論與哲學	模塊二	管理與領導力研究 管理學工作室 I 管理學工作室 II 管理學工作室 III 金融管理
		模塊三	研究與專業實踐 研究研討課 畢業論文

英國瑪格麗特皇后大學（Queen Margaret University）藝術、節慶與文化管理碩士課程傳授藝術組織和節目管理的知識，旨在提高學生管理實踐的能力。該課程較偏向招收具有商科和非商科背景的申請者。瑪格麗特皇后學院主要科目列表如下：

（1）文化管理和政策的批判；

（2）管理文化項目和藝術節；

（3）文化組織和藝術節市場營銷；

（4）金融的策略性管理；

（5）文化組織和藝術節籌資與發展；

（6）人員管理與法律；

（7）藝術管理實踐。

澳大利亞音樂學院（Australian Institute of Music）藝術管理碩士課程亦較好地體現了這一課程設計的邏輯。其中「財會」科目介紹財務報表、貿易預算和資金流預算；「廣告公共關係和宣傳」教授創意發展和媒體策略；「創意管理」培育和提高創意和創新的方法。該課程和悉尼歌劇院聯合開設「文化娛樂管理」項目，並設「娛樂業市場營銷」以及「組織領導力」課程。該課程還設有兩門與法律相關的科目：包括「合約法」（contract law）和「版權法」（copyright law）；另有「文化政策」科，審視國際環境中的澳洲文化政策。反映出對創意產業營商環境的注重。該課程亦頗重視研究，設有「統計與資料分析」和「定性分析」等科目。

西班牙馬德里卡洛斯三世大學——文化研究所（Universidad Carlos III de Madrid - Instituto de Cultura y Tecnología; Máster en Gestión Cultural）課程設計精良，展現出充分重視創意產業運營環境的課程設計思路，尤是佳例。課程由四個板塊組成，第一個板塊是「法律框架和文化管理」，批判性地論述文化政策、文化權利、國際文化法、藝術的自由和極限，以及文化合作。其中的一個領域聚焦於文化代理權，幫助學生理解協會、合作社、文化公共部門商業公司、代理藝術家作品的機制，以及這些組織和個人在社會中的角色。另一個領域關注文化管理權，講述國際文化商品承包、文化稅、促進文化產業的國家援助、公共娛樂計劃和知識產權、知識產權的法律保護，以及文化基金會的理念。第二個板塊關於「文化與創意產業」，講授創意產業企業的戰略計劃、產業環境、創意產業項目策劃、經營、商業或財政計劃，以及營銷規劃制定的方法與原則。第三個板塊為創意產業的幾個主要界別，供學生選修，如「設計與

版本」、「編輯」、「文件管理」、「傳播與教育」、「表演藝術」、「遺產與視覺藝術」等。第四個板塊則為「技術應用」。課程設計思路清晰；對商業管理與文化產業環境的關注，尤為這套課程設計之亮點。

此外，值得一提的是波蘭雅蓋隆大學（Jagiellonian University）的文化與媒體管理碩士文憑課程，設有「廣告業管理」、「當代文化」與「文化與媒體管理」等科目。[5] 課程培養的目標為文化和媒體機構的管理者。學生在完成課程後獲得媒體行業（尤其是市場方面）的專業技能，瞭解文化機構的類型和運作方式、波蘭和歐洲地區的文化政策、文化旅遊業發展的社會背景和趨勢，以及文化遺產機構管理知識。同時，該課程為學生提供有關知識產權法律、勞工法律、網絡管理、品質控制管理和人力資源管理等方面的特殊知識。該專業的畢業生在區域或國際的文化和媒體機構，例如劇場、博物館、廣告公司、創意產業、廣播電台和電視台等文化機構，從事管理工作。此外，課程亦培養學生舉辦大型文化活動的必備技能。

5　其中文化管理和媒體管理板塊的課程用波蘭語授課。

第七節
聚焦創意地方營建與文化政策的課程設計模式

最後一類，第七類創意產業課程培訓的焦點是：創意地方的營建（Creative Placemaking）、文化旅遊及文化政策。這一焦點較為獨特，與其他以文化組織管理為主的課程有所不同。以下為這一模式的幾個課程設計案例：

克羅地亞里耶卡大學（University of Rijeka）國際藝術、文化管理及政策暑期研修課程，堪引為例。該課程旨在提高參與者在文化政策和文化管理方面的知識和技能，從而體現創意資本在融合教育和社區方面的重要性。文化組織管理之外，該課程的主要科目為文化政策以及創意城市，例如，「策略發展、城市和地區：文化政策和文化管理的道德」一科討論如何平衡文化身份的保護和策略性重新設計城市，同時聚焦區域文化發展。又如，「文化政策：關鍵概念和目前的趨勢」一科討論文化政策的工具和模型。有些創意產業課程將文化政策具體到「創意產業政策」。澳洲的悉尼科技大學（University of Technology Sydney）創意及文化產業管理便是一例。該課程專設「文化與創意產業政策」一科，講授創意產業政策制定的過程和影響文化產業的方式。

西班牙巴塞羅那大學（University of Barcelona）是歐洲文化管理的教學重地。其創意領地及文化旅遊碩士文憑課程基於兩條軸線發展而成。其一，創意領地，指城市、另類空間，或者創意集聚區脈絡。這條軸線將藝術、創新企業和具有想像力的公共和私人政策，攏合一處。課程探索了當地的基線環境，培養學生批判性地理解文化策略轉變的潛能；課程教授文化及創意產業的政策，以及經濟、文化與旅遊發展的策略。其二，該課程的主要焦點是文化旅遊項目的管理策略，包括社區旅遊、文化風景管理，以及有形和無形的旅遊項目。課程旨在發展學生從事可持續旅遊項目設計的能力，並與創意地域產生協同效應。具體課程設置如表 6.12 所示：

表 6.12　西班牙巴塞羅那大學創意領地及文化旅遊碩士課程列表

模組	科目組團 1	科目組團 2	科目組團 3
文化旅遊框架	機構、政策和旅遊市場	機構、政策和文化市場	文化旅遊與發展
	旅遊的基本概念和定義	文化的意義、價值和商業化	遺產的社會利用
	旅遊和文化旅遊地理	文化市場的界別和結構	文化和發展的國際建議
	旅遊和文化旅遊社會學	文化政策的原理和策略	旅遊項目中的可持續發展和應用
	旅遊機構	文化資源、文化市場和文化旅遊	文化旅遊作為一個發展策略
	旅遊政策		
	旅遊交通和設施		
	主要旅遊市場的動向		
文化旅遊策略	文化旅遊的國際政策和策略	管理策略和文化旅遊項目	
	國際文化旅遊策略	公共策略分析	
	文化行程和路線	私人策略分析	
	政府間組織的政策	案例分析	
項目管理	策略性規劃和管理	資源管理	文化旅遊項目設計
	策略性管理和文化旅遊	人力資源管理	項目設計方法
	策略目標	物質資源管理	
	策略性設計	金融資源管理	
	服務與管理框架的定義		
	項目實施		
	管理控制		
應用文化分析	文化旅遊終結項目	文化組織實用分析	

根據該課程網站的介紹，課程任課教授，如 Professor Lluis Bonet、Montserrat Pareja-Easteway 與 Jordi Tresserra front 等在文化旅遊領域中，具有多年的研究、教學與諮詢項目的經驗。

加拿大布魯克大學（Brock University）文化管理本科課程亦設有文化與城市發展科目。「未來的規劃」乃是關於創意城市的營造。

另外一個加拿大的課程，加拿大英屬哥倫比亞大學（University of British Columbia）文化規劃及發展中心開設的文化規劃及發展的線上課程，頗有推薦價值。該課程旨在傳授知識和技巧，幫助學生探索他們的社區及其文化發展，以及實施創意地方營造的項目，如文化區、創意產業集聚區、公共藝術、節慶和文化活動，以及藝術家的文化空間規劃項目。因該課程並非正式課程，教授靈活，注重趣味性與實用性，不少科目內容新奇而又反映學科發展的趨勢。課程科目列表如表 6.13 所示：

表 6.13　加拿大皇家哥倫比亞大學文化規劃及發展線上課程科目列表

課程性質	科目	課程性質	科目
必修課	創意地方營造	**線上工作坊（二）**	文化和可持續發展
	節慶、活動，以及多活動社區		數碼文化和文化政策
	文化規劃基礎		數碼文化和博物館
			通過博物館的數碼媒體引導公眾參與
			歷史保護和城市的未來
			非物質文化遺產
			跨文化城市
			成功管理公共藝術
			資源富饒的城市創新：重新想像既有的城市資產
			文化和可持續發展

（續上表）

課程性質	科目	課程性質	科目
線上工作坊（一）	藝術和社會改變	線上旅遊工作坊	新興文化旅遊趨勢和實踐——國際視野
	觀眾諮詢：決策中的公共參與		策略性的文化旅遊規劃
	博物館管理與策略規劃中的最佳實踐		利用文化旅遊帶動社區發展
	社區營建——通過社區參與的創新以及創新網絡的社區復興		旅遊目的地工作坊——提高真實旅遊感受
	文化公民的案例研究		提高品牌——文化資源營銷以及策略性規劃的研製
	改變文化的領導以及領導的文化		新興文化旅遊趨勢和實踐——國際視野
	創意經濟與文化規劃——小城市視角		策略性的文化旅遊規劃
	文化創業		利用文化旅遊帶動社區發展
	文化規劃——國際視野		旅遊目的地工作坊——提高真實旅遊感受
	文化規劃和城市變化		提高品牌——文化資源營銷以及策略性規劃的研製
	數碼領域中的文化實踐和策略		

　　其中「文化規劃基礎」一科，乃為數不多的以「文化規劃」（cultural planning）為主題的科目，旨在幫助學生理解「文化規劃」的歷史和實務原則，以及它們與當前文化實踐、文化政策（包括文化政策項目）之間的關係；認識和理解文化規劃和其他類型的規劃（如城市與區域規劃）之間的差異；發展策略性的和綜合性的文化規劃方法，並將文化規劃應用於社區文化資產的開發與保護，以及政策和規劃的制定；將文化政策放置在宏觀政策藍圖中，確定其與

城市總體政策目標，以及規劃方法之間的關係。另有兩個關於「文化規劃」的線上工作坊，探討文化規劃與文化政策的關係：其一，「文化規劃」一科討論關鍵的政策議題，包括全球範圍內的可持續文化發展；其二，「文化規劃和城市變化」一科聚焦於歐洲城市文化政策。

　　該課程的線上工作坊，多有可圈可點之處。首先，課程的設置與學術界正在討論的議題一致。例如，「社區營建——通過社區參與的創新以及創新網絡的社區復興」一科討論基於社區的復興策略，尤其是正在面對巨大挑戰的城市，如美國的底特律、新奧爾良、紐約城等，而修復（resilience）的概念正是目前城市研究的時興議題。又如「文化公民的案例研究」一科，利用國家和國際案例，回顧並評論不同規劃模式。「創意經濟與文化規劃——小城市視角」一科討論小城市如何利用強而有力的、修復性的創意經濟，發展小型創意城市。這種意識在全球經濟危機下萌發，引發小城市本土行動的思考，從而營造高品質的和獨特的地方環境。這種涉及小城市地方營造的討論，實為近十年興起的學術興趣。由此可見，該課程的設計緊跟學術潮流。課程的內容顯示課程設計者的學術深度，如規劃與文化有關的議題，並不局限於文化資產，而是將規劃本質上看成是文化，如「文化和可持續發展」一科向學生所傳遞和展示的。此外，關注數碼技術和文化發展的關係亦是該課程的獨到之處，其中如「數碼文化和文化政策」展示數碼化對於文化資源管治的影響。「數碼文化和博物館」與「通過博物館的數碼媒體引導公眾參與」則是數碼技術在傳統藝術管理中的應用。這種兼顧新舊，多元複合的視角在「歷史保護和城市的未來」一科的設計中亦有所顯示：「未來城市」透露出後現代主義的理論取向，與追求效率、崇尚功能的現代主義舊城市劃清界限。「資源富饒的城市創新：重新想像既有的城市資產」一科亦有獨特之處，探討如何重新利用舊的城市空間，激發新的想像。此外，該課程還開設了幾門有關旅遊文化的科目，如「新興文化旅遊趨勢和實踐——國際視野」，採用不同的方法設計文化旅遊產品，完成旅

遊目的地的規劃。「策略性的文化旅遊規劃」展示旅遊規劃的佳例。「旅遊目的地工作坊——提高真實旅遊感受」一科則教授如何設計新的旅遊產品和服務。

與以上加拿大英屬哥倫比亞大學的課程有相似之處的，是南美洲哥倫比亞德爾羅薩里奧大學（Del Rosario University）的管理與文化管理專業（應為一年碩士課程）。該課程從兩個角度定義文化：（1）批判性的角度和（2）對政策有益的角度。這兩個角度有利於學生理解「文化與發展」和「文化政策」。該課程另外設有「文化法律及文化權利」、「文化資源脈絡」、「文化關係和脈絡」、「新興資訊技術」、「文化當中的規劃」、「文化資源管理」等科目，皆緊扣文化資源管理、文化規劃，以及創意地方營建的主題。

西班牙加泰羅尼亞大學（Universitat Oberta de Catalunya）文化管理碩士課程亦是一例。其文化管理課程內容包括以下四方面：「文化管理和政策」、「文化產業」、「遺產解說與傳播」，以及「文化旅遊」。這些板塊和傳統的藝術管理有着較大的差異，緊隨文化產業化的新趨勢，為文化管理學科的拓展構築新的板塊。畢業生主要在以下三個領域就業：公共領域（多種層次的行政實體）、非牟利組織（基金會或機構）和私營組織（提供文化服務的私營公司）。荷蘭鹿特丹伊拉斯姆斯大學（Erasmus University Rotterdam）文化經濟學與文化創業碩士課程設有文化創業、文化經濟，以及當前社會與文化議題等學科。其課程參見表 6.14：

表 6.14　荷蘭鹿特丹伊拉斯姆斯大學文化經濟學與文化創業碩士課程列表

學期	課程科目	學期	課程科目
第一學期	研究研討課：文化經濟理論 主題研討課 1：文化機構 主題研討課 2：文化創業	第三學期	主題研討課 4 或 5（以下課程任選兩門） 文化管理 創新與經濟 藝術市場：理論與實踐 藝術營銷：理論與實踐 表演藝術的經濟 時尚的經濟、設計與建築

（續上表）

學期	課程科目	學期	課程科目
第二學期	通識研究研討課 文化經濟應用或主題研討課 文化創業：應用 文化產業的創新 研究工作坊	第三學期	當代藝術現狀：經濟學、社會學和歷史學結合的研究方法 文化旅遊業 碩士論文初始
		第四學期	完成碩士論文

　　最後，義大利都靈理工大學（Politecnico di Torino）的世界遺產和文化項目管理碩士文憑課程，亦值得推薦。該課程的設計體現世界教科文組織將遺產和創意並列為有活力的、創新的、繁榮的知識社會基礎的思路。該課程從文化經濟的角度探索文化遺產的價值，由六個板塊構成：遠端板塊包括「文化遺產和經濟發展」和「世界遺產系統和遺產管理」科目；文化與經濟發展板塊有「文化與遺產地的價值鏈」、「文化資本和可持續發展理論」、「文化支持當地發展中的角色」、「文化及創意產業的管治和文化政策」等科目；第三個板塊是文化領域的項目管理；第四個板塊為文化界別和創意產業；第五為策略性規劃和評估工具；第六則是研究。筆者認為，這一結構的可取之處是既具文化遺產地的文化經濟視角，又授以文化項目管理、策略規劃的實務指導，並設研究訓練，讓學生學以致用，然後反饋於學科的知識構造。

　　本章末了，有兩點需要說明：第一，第五、第六章所歸納的為符合文化管理學科原理，值得推薦的幾款課程設計模式，然而，並非所有課程的設計都有意遵循學科原理。一些課程體現其他的設計思路。例如英國蘇格蘭聖安德魯斯大學（The University of St. Andrews）「創意產業管理」碩士課程並沒有包括多少管理的元素，反而較好地組織了相關的學術討論。該課程由五個模塊組成：其一，「多角度地理解創意產業」；其二，「地方和技術」；其三，「創業和創

意」;其四,「理解文化價值」;其五,「反思性實踐參與」。可見較多的是從文化研究的角度來教授創意產業。

也有課程的設計另有考量。如美國明尼蘇達大學德盧斯分校(University of Minnesota-Duluth)的文化創業本科課程,主要圍繞「文化經濟」的概念,詮釋和演繹文化產業的概念。其「文化」概念的範圍涉及劇院、詩歌、文學,也包括休閒活動,如體育、飲食、電影等貢獻於地方經濟的行業。當然亦有少數特例,意在通過課程設計,探索文化管理學科的內涵和演變,即從「藝術管理(行政)」到「文化管理」,這一定程度上也反映出對文化管理教育實踐的反思。西班牙巴賽隆納大學(The University of Barcelona)1991 年開設的文化管理碩士課程即為一例。該課程致力於改善文化管理教育結構的不完備,亦即未能充分釐清專業脈絡的弱點,以期建立廣受認可的學科專業合法性,向活躍的專業人士傳授各類文化機構的管理工具。該課程比較注重文化管理的理論基礎和概念框架。其一年級的課程包括三個板塊,其中一個板塊是文化管理的概念框架,包括「文化政策的機構框架和基礎」、「文化管理的理論參考」、「文化的經濟分析」、「文化管理的法律基礎」。另外兩個板塊則為「策略性管理」和「文化分析應用」[6]。

其二,並非所有課程設計都能盡如人意地緊扣藝術管理或創意產業的特徵。某所大學的創意產業碩士課程,科目設置較為零散:雖然看似面面俱到,設有旅遊、媒體產業、創意與藝術教育、時裝設計等諸多科目,反映其按界別設計課程的思路,但卻缺乏對這些界別共同理論基礎的構築。

6　二年級的課程包括「管理資源」、「專業領域」、「管理及項目新領域」,以及「終極項目」等科目。該課程結構嚴謹,文化管理的概念建構與管理教學及實踐並重,值得推薦。

第七章
文化管理的教學方法
與畢業生就業

　　本章探討文化管理的教學方法，重點放在創意產業的教育，部分涉及傳統的視覺藝術及表演藝術管理的教學法。本章亦將略述並討論文化管理課程畢業生的就業。

第一節
文化管理的教學方法：課程實例

應用第一篇的理論課框架，綜合各國、地區創意產業課程的資料，從中歸納出文化管理的特色教學方法如下：

一、平衡理論與實踐 ─❦─

文化管理教學的方法和其他傳統學科略有不同，比較注重管理能力和實用技能的培養。各種形式的實踐性科目往往在課程中佔一席之地，不少課程明確強調實踐的重要性，安排實踐性的活動，如實習、職業訓練、輔以數碼技術訓練和實踐項目等，幫助學生獲取並積累實踐經驗。試舉數例如下：西班牙加泰羅尼亞國際大學（Universitat Internacional de Catalunya）堅持實習是該校藝術及文化管理碩士課程的核心組成部分。歐洲管理學院和巴黎商學院（European School of Management ESCP Paris and University Ca' Foscari Venezia）聯手設立雙碩士學位課程，致力於文化資產與文化活動的管理，並經營和文化藝術有關的事務，而其主要的教學方法是創造條件，讓學生將課堂所學的管理工具付諸實踐。英國西方持續進修學院（Western Continuing Studies）的藝術管理創新課程結合課堂教育和親身實踐，令畢業生在未來的職業生涯中得以良好發展。德國漢堡文化大學（Institut für Kulturkonzepte Hamburg）的文化管理培訓課程則強調課程訓練須符合文化界對組織和個人的特別期望，應盡力平衡理論與實務訓練。[1]

1　儘管課程設置兼顧理論與實踐，但現實世界中要真正做到平衡理論與實踐，其實並非易事。Sternal（2007）指出歐洲很少有課程能夠兩者兼顧。

在這些課程中，由專業人士和業界有實際經驗的教員所教授的科目深受歡迎。實踐項目強調真實體驗，如提供真實的藝術機構實習場所、接觸真實的觀眾和演藝人員、組織真實的活動、操作真實的資金運作等。有些項目更特意安排學生與專業人士會面交流，以助累積人脈。以下就此作具體論述：

（一）不同形式的實踐訓練

文化管理課程的實習如何安排？不同課程，不盡相同。一些課程將實習安排在課程後期，其用意是期待學生將整個或大半個課程所學到的知識系統梳理，消化整合，綜合地應用到實踐環境中。其優點是以知識的重要性為先，強調知識的完整性，然後再以理論結合實踐。以美國為例，美國的俄亥俄州立大學（Ohio State University）的藝術政策及行政碩士課程強調平衡理論與實踐：一方面培養學生對藝術評論、生產理論、機構歷史，以及對特定文化環境的認識；另一方面在課程後期安排一定比例的實習，讓學生總結所學，應用於實踐。美國俄勒岡大學（University of Oregon）藝術與行政課程、美國霍林斯大學（Hollins University）藝術管理證書課程、美國貝拉明大學（Bellarmine University）藝術行政學士課程等亦為案例。實習單獨成科，安排在課程後期進行，此做法為數甚多，似為主流。

然而，這種安排亦有不足之處：課程前半段的學習不得不以一種理論與實踐分離的方式進行，學生不能將所學隨時應用。此外，這種方式假設學生在實踐以前已系統消化知識，然而，實際情況是學生可能邊學邊忘，也有懶惰不整合者。總之，缺乏同步實踐可能會令知識掌握有欠牢固。因此，有課程採用相反的思路，將實踐穿插於各個學期中，或安排在課程的不同階段，與課堂教學交替進行，或以其它變化的形式，將實踐元素融合進課程教學。[2] 例如，

2 部分課程實踐聚焦於訓練實用的寫作能力，舉例商業環境中的有效寫作技巧，如書信、會議記錄、預算和計劃，以及電子通信技巧和禮儀文書等。分析專業文書的特徵、進行獨立的研究，以及評估專業文書等。

美國紐約大學─斯坦哈特文化、教育與人類發展學院（New York University - Steinhardt School of Culture, Education and Human Development）表演藝術行政碩士課程將實習安排在第二、第三學期，這種相對分散的安排，避免了實踐的部分全部集中在最後一個學期。美國紐約巴德學院（Bard College (New York)）的策展研究碩士課程安排每個學期都須實習。因循這一思路，最有特色的實習安排，當屬卓克索大學（Drexel University）的藝術行政碩士課程。該課程以其獨特的「五年合作課程」教學模式聞名。學生除第一和第五年要上三個為期 13 周的課程外，第二、三、四年都是以讀書半年、工作半年的模式，開展教學。學生既可賺取收入，亦能在工作中思考將來投身的行業。此外，美國科羅拉多州立大學─飛躍藝術學院（Colorado State University, LEAP Institute for the Arts）藝術領航與行政碩士課程每一學年都設實習要求，讓學生邊學邊做，在理論與實踐的交替往復中，深入理解並掌握文化管理的技能。課程列表詳見表 7.1：

表 7.1　美國科羅拉多州立大學─飛躍藝術學院藝術領航與行政碩士課程列表

學年	課程科目	學年	課程科目
第一學年	藝術中的領導力 藝術政策和宣傳 實習 實習研討課 選修課： 人力資源管理 當代商業議題 資訊技術與項目管理 金融會計學	**第二學年**	藝術合作與社區 法律與藝術 實習 實習研討課 選修課： 藝術創新與職業管理 創業理論 新行業管理 策略性管理原則 人際交往理論

　　有些課程更要求額外的實踐經歷，例如美國印第安納大學布盧明頓分校（Indiana University）藝術行政碩士課程要求三個 40 小時實習以外的在校或者社區藝術組織中的實踐經歷。佛羅里達州立大學（Florida State University）

的劇院管理碩士課程安排周年實習，並要求學生在整個課程修讀期間，完成周年實習以外的 12 個學分的實踐。紐約市立大學布魯克林學院（The City University of New York, Brooklyn College）為美國歷史最悠久且享盛譽的表演藝術管理課程之一，該課程要求學生每學期隨課實習，並完成其他一系列的實踐要求。此外，學生也常被要求在上課的同時，完成藝術組織中的實踐習作，例如：籌款課要求學生撰寫一個籌款計劃，並向藝術組織委員會報告。畢業生的反饋意見顯示，對這些幫助他們獲得額外實踐經歷的教學安排，感到滿意。美國卡內基梅隆大學（Carnegie Mellon University）藝術管理碩士課程「藝術設施管理」科目，則要求學生完成兩個課程項目，其中之一是解決真實劇院的經營問題。澳洲墨爾本大學（The University of Melbourne）兩年制的藝術與社區實踐碩士課程亦是安排理論與實踐交叉進行的佳例。該課程的第一年設有兩門理論課，分別是「藝術與社區：歷史與地方」和「藝術與社區：價值與方法」。另有兩科為現場調研，分別是「公共與地方」和「參與與合作」。第二年，兩門理論課為「文化發展：政策與規劃」和「文化發展：全球合作」。兩科現場調研，分別是「身份與差異」和「啟發與交流」。另有實踐項目兩個。最後撰寫論文。

美國的部分文化（藝術）管理課程還將實習分成校內和校外兩部分，學生平時在校內實習，參與校內文化組織的管理工作，而獨立的實習項目則於特定時段在校外開展。以下為數例。美國萊莫恩學院（LeMoyne College）的藝術行政本科、碩士課程便安排校內和校外兩套實踐機制，學期中在校內實習，專門的實習項目在校外的文化機構中展開。美國萊德大學（Rider University）藝術管理本科課程則致力於幫助學生理解基礎理論，並在實踐中運用這些理論。耶魯戲劇院管理碩士課程的設計亦有同工之妙，其重要特徵是，學生從一開始便和教員以及其他學生合作，參與耶魯戲劇院的經營實務。課程期末從功課和劇院管理實踐兩方面，評定學生的整體學業表現。

與美國相似，歐洲、澳洲等地文化管理課程中的實踐亦有不同的時間安排，並採用不同的形式。其中，將實踐部分集中安排在課程後半段者，為數較多。以第五、第六章列有課程細目的案例為例，英國貝爾法斯特女王大學（Queen's University Belfast）藝術管理碩士課程、荷蘭馬斯特里赫特大學（Maastricht University）藝術與文化遺產：政策、管理與教育碩士課程、新加坡拉薩爾藝術學院（Lasalle College of the Arts）藝術管理學士課程、台灣元智大學藝術管理碩士課程等皆將實習集中安排在課程後半段。英國中央聖馬丁藝術與設計學院（Central Saint Martins College of Art and Design）文化、評論與策展碩士課程第二年完全是實踐項目，而其他學年則未安排實習。以色列薩丕爾學院（Sapir College）創新和創作本科課程由知識和經歷兩部分組成，課程在後期集中安排一定數量的實踐活動，訓練學生應對個別顧客的需求。當然，亦有課程採用在不同科目中融入靈活多元的實踐元素的做法。例如，法國蒙彼利埃三大（Université Paul Valéry）的歐洲文化項目導向證書課程指導學生設計並參與各類文化項目的籌建工作，在此過程中，教授開創文化事業的方法和實用工具。學生全年參與實際的文化管理工作，處於半工半讀狀態。

　　一個較為突出的現象是，歐洲和澳洲的實踐訓練注重與校外的知名文化及藝術機構合作，為學生創造在大型藝術機構實習的機會，其中部分是享譽世界的文化機構，以下列舉數例。成立於 2002 年的西班牙巴塞羅那大學（University of Barcelona）節慶與表演藝術管理碩士文憑課程以為期三週的遠端工作坊形式授課，同時安排學生在國際認可的文化組織中實習。英國伯恩第斯大學（Bournemouth University）的教學宗旨是融合高品質的創意實踐與創新管理，訓練學生具備創意的思維、有效的組織與商業運營技能，並崇尚創意的價值。該課程安排學生在規模較大的文化機構參與文化節慶管理、文化活動管理、藝術的設施和商業管理，以及文化與創意產業經營等工作，從中獲得第一手的實踐經驗。學生在實習機構亦被委以市場營銷、活動策劃、顧客聯絡、

籌資與藝術家管理等任務。另一課程，英國皇家威爾士音樂戲劇學院（Royal Welsh College of Music and Drama）要求學生必須完成駐機構實習多個課時的訓練。具體課程科目羅列如下：

（1）籌資與發展；

（2）市場學與公共參與；

（3）教育與社區介入；

（4）藝術公司與場所；

（5）文化場地管理；

（6）管理文化機構 1；

（7）管理文化機構 2；

（8）管理文化機構 3。

其中，「管理文化機構 1、2、3」即是完整的正規文化機構駐場實習訓練。

澳大利亞音樂學院（Australian Institute of Music）藝術管理碩士課程乃為藝術、娛樂與音樂專業的碩士生設立。就地取材，該課程與舉世聞名的悉尼歌劇院建立合作夥伴關係，讓學生在這所世界頂級藝術機構中獲得實習經歷。該課程教授市場營銷、娛樂法、會計和戰略性管理。課程中所有的研討都在悉尼歌劇院舉行：學生從會議室俯瞰繁華港灣，聽取悉尼歌劇院員工及客座講課，並參與實習。

亞洲發達國家和地區的文化管理教育大都懷着學習世界經驗的心態辦學。一些課程除了和校外的文化機構合作，為學生提供實習機會外，也強調國際化，幫助學生走出本地，打開視野，前往世界不同地方實習。台灣的台北國立藝術大學[3] 藝術行政與管理研究所除了研究與教學以外，也注重學生實踐的

3　台北國立藝術大學藝術行政與管理研究所成立於 2000 年，為台灣第一所綜合藝術展演與經營之研究所。長久以來，台灣藝術行政與管理缺乏專業學術指引，藝術行政工作者只能各自摸索。在政府積極推動文化創意產業政策影響下，民間的藝文展演、文史工作日益蓬勃，有效執行政策、推廣本土藝術的人才需求高漲。

能力，尤其強調研究生必須積累實習經驗。實習單位包括：校內「三廳一館一院」，即戲劇廳、舞蹈廳、音樂廳、美術館、電影院的展演活動空間，以及校外公私立藝文機構。學院希望這些實踐機會能讓學生獲得第一手的經營管理經驗，並掌握操作技能。亞洲有一些課程和歐美的文化機構建立聯繫，安排學生到不同國家去實習。例如，韓國延世大學文化及設計管理碩士課程的實習即是安排在世界各地開展的，設有「全球實習 I」和「全球實習 II」兩科，學生必須完成這兩個實習項目的所有要求（詳見表 6.2）。

（二）強調真實感的實踐環境營造

不少成功的實踐性課程，強調項目的真實感。盡量為項目創造一個真實運行的工作環境，令學生有機會親身實踐管理知識，以解決實際問題。真實的體驗被視為文化管理教學方法中的一個重要特徵。

首先，體驗式教學法在文化管理教學中，應用廣泛。試舉數例如下：美國紐約州立大學弗雷多尼亞學院（State University of New York College at Fredonia）的藝術行政本科課程採用體驗式的教學方法，相關科目經常被本科生引為他們的學習經歷中最有價值的部分。美國鮑德溫華萊士學院（Baldwin Wallace College）藝術管理與創業本科課程的特色同樣在於採用體驗式的教學方法；該課程要求三個實習和一個高階綜合研習項目，讓學生在真實世界中感受文化管理工作的過程和經歷。體驗式教學所帶來的課程靈活性是另一個主要優勢。科羅拉多州立大學飛躍藝術學院（LEAP Institute for the Arts, Colorado State University）藝術領航與行政文學碩士的教學理念認為，和藝術組織合作的真實世界經歷為學生提供了一個創意思路，並發展他們在藝術及娛樂產業中的創業能力。美國巴特勒大學約旦藝術學院（Butler University, Jordan College of Fine Arts）一系列藝術管理本科課程也在大大小小藝術組織中安排學生的實習、實踐，以及特別項目的體驗式項目，學生反饋良好。另外一所澳大利亞名

校，昆士蘭科技大學（Queensland University of Technology）創意產業碩士課程，同樣對提供真實體驗的項目或實習甚為重視。在教學中引入實踐部分被認為有助於學生發展他們創意產業的管理技巧，提高人際溝通的能力，以及開展創業活動與項目的信心。澳大利亞普瑞特藝術學院（Pratt Institute）為期兩年的藝術和文化研究性碩士課程旨在為有志於領導及管理創意企業的學生開設，涉及藝術、娛樂、傳播和文化領域。該學院的以實踐為重，引入團隊和社區合作，安排較大比重的實習體驗，幫助學生掌握相關知識和技能。加拿大多倫多百年理工學院（Centennial College）的藝術管理研究生課程採用一系列的步驟，實施體驗式教育法，為學生提供親身體驗的、合作的，以及反思性的學習經歷。學習內容與成果並重；項目的實際運作經歷幫助學生建立信心，為他們將來的職業發展奠定基礎。

其次，一些藝術管理課程配合教學內容，設立校內藝術設施，如劇院、博物館等，放手讓學生自主經營，使之獲得真實的經營管理的體驗。例如，美國休士頓大學（University of Houston）藝術領航碩士課程在校內模擬非牟利藝術機構的職業環境，來訓練學生的實務操作，並培養其組織領導能力。美國密利克大學（Millikin University）的藝術創業證書課程和劇院行政本科課程極富特色。課程設置了由學生自主經營的三項設施，以及兩個藝術學習實驗室。在四年的學習過程中，學生能夠通過項目功課，運用策略性規劃、市場營銷法則、開展會計，以及公關工作，自行管理劇院與科克蘭藝術中心的銷售，並且經營各項文化商業設施，以及迪凱特地區藝術協會。該校引領美國跨學科藝術管理創業。韋恩州立大學（Wayne State University）戲劇與舞蹈系開設的藝術行政碩士課程亦是在校內設置專業劇院，讓學生經營，使之獲得實實在在的文化設施經營的訓練，並在這個過程中接觸該領域的國際專家，耳濡目染，受到業內精英之薰陶，使之日後成為行業領袖。澳大利亞的塔斯馬尼亞大學（University of Tasmania）藝術與商業管理碩士課程亦安排學生親手經營及管理小型劇院。

課程致力於培養學生的創業技能，讓學生從其親身經歷中觀察並瞭解藝術組織（如藝術中心、藝術機構和文化組織）是如何管理的，從而掌握其中管理之秘技。

美國亞利桑那州立大學（Arizona State University）的創意企業與文化領航研究生文憑課程的特色也是讓學生在真實劇院環境中從事藝術創業、藝術管理，同時掌握藝術市場營銷的技巧。課程教授以社區為基礎的劇院歷史以及藝術文獻知識，並幫助學生掌握表演技巧。其應用性的項目訓練學生為校外的新興藝術組織撰寫商業計劃（五年發展計劃）、市場營銷計劃、資助申請計劃等。

其次，一些創意產業課程幫助學生設立自己的公司，經營創意產業業務，從公司經營實務中學習掌握管理技能。英國伯恩第斯藝術大學（The Arts University Bournemouth）創新活動管理本科課程即為一例。該課程非常重視讓學生置身於真實的公司體驗經營的過程，從中學習知識和技能。課程要求學生成立「文化活動生產公司」，鼓勵學生組織一系列的藝術活動，如節慶、展覽、時裝展示、藝術工作坊、劇院生產和／或舞蹈活動。該校強調所有這些活動必須是真實的：真實的觀眾、跟真實的藝術家和演員合作、真實的場地、真實的資金，以及制定真實的合約。這種真實感幫助學生在專業的環境中掌握文化組織的經營技能。該校還認為創意活動管理必須要有創造性，例如，採用創新策略的市場營銷、創新方式的文化項目融資等。課程第一年傳授廣泛的經營性的活動管理技巧，第二年發展學生研究以及項目管理的技巧，第三年為策略性創業，幫助學生完成主要的研究和實踐項目。芬蘭人文應用科學大學（Humak University of Applied Sciences）文化管理和生產本科課程基於綜合學習法，致力於發展學生的專業能力，並強化其理論、實踐，以及自我規管的能力。大部分的訓練項目都在真實的生活環境中展開。

美國薩凡納藝術與設計學院（Savannah College of Art and Design）的商

業設計與藝術領航碩士課程設有藝術領航實習。實習過程中，學生可從文化及創意領軍企業和組織中獲得專業實踐經歷。實習單位包括但不限於 SCAD 標誌活動策劃組織、傳播企業、舞蹈公司、活動管理企業、畫廊、市政文化事務機構、博物館、劇院公司、管弦樂隊、私人及公司的基金會、文化生產組織、劇院公司、貿易組織和視覺藝術工作坊。該課程的一個亮點是「創業實踐」一科，該科目根據文化創意產業快速發展的現實，讓學生有機會開設他們自己的公司。學生提出一個有關藝術與設計的創業想法，評估該想法的可行性，管理其進展，並策略性地規劃並執行。重點是讓學生有機會接觸新型的創業思維，以及藝術策略工具，指導他們系統分析市場，並發展商業策略。

澳大利亞麥覺理大學（Macquarie University）創意產業碩士課程致力於媒體與創意產業教育，教授一系列的實踐與創業知識和技能；並且通過使用全球一流的文化生產工作室，讓學生在一個模擬的產業環境中參與創意產業從生產到分銷各環節的運作，推廣媒體與創意項目。

（三）親身接觸創意工作者與人脈積累

文化管理學習過程中，和專業人士、行業領軍人物對話，瞭解他們的視野，以及專業經驗，從而積累人脈，乃是學生從實踐中獲益的另一重要管道。考慮到文化管理的學生畢業後在文化界就業和創業，必須依賴行業中的人脈，有些課程明智地將幫助學生積累人脈這一環放到課程設計當中，讓學生在學習過程中，開始接觸業內的專業人士和各種經營管道。

加拿大特里巴斯學院（Trebas Institute）娛樂管理短期課程設置大量複雜的情境，引導學生處理在娛樂界中會遇到的各種問題。該學院的訓練讓學生從娛樂業專業人士處獲得大量的第一手知識，其重點部分是在一個相關的公司中實習，結識該行業的優秀實務工作者。另一所加拿大學校，加拿大安大略藝術

設計大學（OCAD University）藝術評論與策展實踐本科課程認為在文化領域各個方面工作的專業人員能夠從工作坊密集的人際交流中獲益。

英國伯恩第斯大學（Bournemouth University）的創意媒體藝術：資料與創新碩士課程強調學生和創意人才，以及創意實踐工作者的直接接觸，從而認識創意世界的運作規則的重要性。通過該課程的訓練，學生不僅能夠掌握基本的數碼技術、活動規劃和管理的方法，發展商業分析與規劃的能力，還能結交到一批優秀的創意工作者。倫敦大學伯貝克學院（Birkbeck University of London）的藝術管理碩士文憑課程讓學生聚焦於某個特定的區域、藝術類別或主題，並與非洲、中東以及亞洲的音樂、文化和傳統領域中的國際領軍專家對話。學生亦從錄音、製片以及廣播領域中獲得實習經歷，並結識才俊。

西班牙加泰羅尼亞國際大學（Universitat Internacional de Catalunya）藝術及文化管理碩士課程的教育方法頗為獨特。課程組織學生前往不同的文化設施和機構，並且安排學生參加各類學術和專業會議（conference），在會上與各地專家交流。通過這種方式，課程幫助學生提前進入了職業或學術的環境。羅斯布魯弗學院（Rose Bruford College）的藝術管理暑期學校課程同樣強調從專業的藝術家和場地管理者處學習第一手經驗的重要性，並且在倫敦的最佳劇院與文化機構中實習以積攢人脈。

挪威歐洲技術創新和創意學院（ETIC - School of Technologies, Innovation and Creativity）藝術和娛樂產業領航碩士課程建立了一個全球職業強化網絡。學生有機會在世界級的劇院、舞蹈、音樂和戲劇公司實習，並求教於業內專家。莫斯科社會經濟科學院的課程由文化和管理領域的領軍專家參與建設。這些專家積極提供諮詢意見，令學生能夠學得知識並在實踐中發揮才華。

美國布魯克林學院（Brooklyn College）的表演藝術管理碩士課程安排一長達四學期的實習。期間，學生在三至四個商業和非牟利的藝術組織中駐場學

習，在此期間，他們有機會與職業領袖交流，求教業務。完成這一實習，學生能同時建立起創意產業的行業人際脈絡，畢業後能夠更有信心地投身自己的創業項目。

同樣強調人脈重要性的是哥倫比亞的德爾羅薩里奧大學（Del Rosario University）的藝術管理課程[4]。該課程在學生的現場參觀訪問中，特意安排學生與政府官員、合作機構、私人及社區組織的代表會談，使之藉此機會拓展人際脈絡。法國藝術文化與奢侈品商業學校（EAC Group Business School of Arts, Culture and Luxury）藝術文化與奢侈品本科、碩士課程亦安排學生在藝術和文化的環境裡，訪問專業人士，結識館長、基金會主席、拍賣員、畫商、設計師、策展以及節慶組織者等等。學生有機會通過實習成為被藝術界和藝術市場認可的業界成員。

在歐洲，由高校以外的協會組織所開設的文化管理課程同樣重視幫助學生積累人脈。比利時賽馬會馬塞爾協會（Fondation Marcel Hicter）文化項目管理將培養人際脈絡納入培訓範疇。該課程乃是依據歐洲「文化與區域」規範於 1989 年設立的歐洲文憑課程。課程非常注重文化管理者能力的提高和業內人脈的積累。該課程的入學條件是歐洲各種公私組織中在職的文化管理者，有兩年以上從事藝術及文化項目的專業經驗，並且對歐洲國家及地方的文化政策有一定程度的瞭解。其訓練的目標之一是引導學生發展一個廣泛聯繫歐洲文化管理者的人際網絡，從專業人士身上學習職業精神、態度和技能。這種歐洲各地區與全球各大洲之間的強大人際網絡能夠協助各類合作的開展，並提升學員的專業影響力。課程的教育方法除了授課及理論討論之外，還設有五個月的實習。學員在實習期內開展田野調查、案例比較研究，以及訪問。

4　因哥倫比亞暫不屬於發達地區，故該課程並未收入本書。

從學生的反饋來看，學校課程平台所提供的人脈積累的條件，令不少學生受益匪淺。英國倫敦大學金匠學院（Goldsmiths, London University）創意與文化創業：領航之路碩士課程的畢業生 Samah Abaza 認為，就讀該課程最大的收益是業內的人脈網絡。該課程的學生來自於二十多個不同的國家，因此，她可以從世界不同角落收到意見反饋，此亦為其將來的事業，積累人脈資源。

二、其他富有特色的教學方法 ──❧

（一）案例分析、田野調查，以及以項目為基礎的教學方法

　　案例分析，或個案研究（case study），是教授商業管理常用的有效方法，在藝術管理的教學中亦廣泛應用。如法國巴黎高等商學院（Ipag Business School，俗稱「IPAG 商學院」）的藝術管理碩士課程，利用現有的商業設施和案例，為學生解說關鍵議題，例如如何策略性地應對文化組織所處的商業環境的變化。英國克蘭菲爾德大學（Cranfield University）產業創新與創意碩士課程教授基於事實的創意設計方法（fact-based creative design approach），從而幫助學生掌握提高組織有效運營的方法。

　　田野調查（Fieldtrip）亦是一種文化管理的常用教學方法。英國法爾茅斯大學（Falmouth University）一系列的文化管理課程大都採用同行交流研究、小組導修、藝術家工作室和畫廊現場參觀等教學法。加拿大多倫多百年理工學院（Centennial College）的藝術管理課程在創意管理科目的教授中，亦組織不少現場參觀，讓學生和創意工作者直接交流，提高學生對於本學科的理解和信心。

　　筆者在香港文化管理課程的本科教學中，頻繁採用田野調查的教學方法，例如在「公共及社區藝術」一科中，筆者安排兩次田野調查。其中的「田野」，是走訪公共藝術家的工作室，瞭解藝術家創作公共藝術品的過程和技藝，或

者訪問香港藝術推廣辦公室（Art Promotion Office，簡稱 AOP），瞭解該機構多年來推廣公共藝術的經驗和做法。期末則配合社區藝術的教學，邀請國際藝評人協會香港分會（AICAHK）其中一名成員、長居香港的著名藝術評論家 John Batten 帶領學生在中環社區參觀民間文化項目。另外一科「文化引領的城市發展」安排三次田野調查。因為課程的功課圍繞香港市區重建局的一個歷史街區項目——永利街。第一次田野旨在幫助學生瞭解香港市區重建局的項目，安排學生參觀市建局太子道西的改造項目、訪問市建局，並且參觀永利街項目。第二次田野意在幫助學生瞭解歷史建築修復的幾種不同方法，學生參觀中環的三個項目：聖約翰座堂、茶具博物館（舊英國海軍司令官邸），以及亞洲協會。其中，聖約翰座堂採用歷史文物博物館式嚴格保護的處理方法（preservation），茶具博物館採用古代建築修復如初的做法（restoration），亞洲協會則採用功能置換配合複修的做法（conversion）。第三次田野幫助學生瞭解文化區（cultural quarter）的概念，以及建設之道，帶領學生前往兩個項目參觀，包括位於土瓜灣的牛棚藝術區，是為藝術家由下而上創建藝術街區的一個案例；其次為位於九龍西的西九文化區，該項目為政府牽頭，由上而下，採用規劃與設計的方法建設文化區。通過田野調查，學生能夠較為深刻地理解課堂講授的概念，並理解不同藝術區建設方法的異同和功效。

　　以項目為基礎的綜合研習或實踐，往往是不少文化管理課程的重要教學手段。其原因是，不少文化組織乃圍繞項目組建的，項目在文化管理領域居重要地位。將項目引入文化管理的教學，能讓學生在學習中體驗未來工作的實際形式；而且，項目設有明確目標，目標驅動能夠激發學習的興趣。美國里加拉脫維亞大學（Riga Latvia）創意產業管理課程訓練學生在廣泛的創意產業領域任職，在創意思維前提下，學習如何創造有價值的創意產業產品，並開創他們的事業。訓練由不同模塊、工作坊組成，旨在催生積極的學習效果。教育的方法為多元化的講課、案例研究、討論小組、工作坊，並由學生扮演不同的角色。

科學的研究方法被納入創意產業商業組織、經濟、社會，以及技術層面，以系統地開發學生的解難能力和理解力。

此外，在項目中，模擬商業脈絡營建、團隊組建，經驗分享亦是有效的教學方法。以下試舉數例，澳洲昆士蘭科技大學（Queensland University of Technology）的創意產業碩士課程非常注重通過項目運作達到教學目的。該課程第二年的科目全部圍繞項目展開，設有「創意產業的創新：主項目」等四個科目。七月開始的課程也全部安排項目研究，科目名為「創意產業的項目設計」。美國東北大學（Northeastern University）藝術行政研究生文憑課程亦採用以項目為基礎的教學方法，要求學生創造多元的、可持續的、經濟平衡的項目和組織，通過創業實踐創造轉變，並且應用新的商業分析技巧，完成藝術和文化項目。這些以項目為基礎的課程乃基於學生的經歷和體驗，鼓勵他們探索和展示藝術管理的變化。瑪格麗特皇后大學（Queen Margaret University）文化及創意企業碩士課程的畢業綜合項目，則鼓勵學生完成一個應用研究項目，這個項目由少量學生組成小組，撰寫商業計劃，以此替代學術論文。

（二）注重研究的教學方法

不少文化管理課程注重研究。美國 AAAE 的標準課程清單中，「研究」始終佔一席之地，該組織（2012）認為藝術管理者需要研究技巧去更好地理解世界發展的趨勢，包括全球化、經濟條件的轉變、科技創新的快速發展，以及融合藝術與文化的組織形式。英國紐卡斯爾大學（Newcastle University）藝術、商業及創意碩士課程，將研究引入教學，其教員不僅掌握前沿理論，亦富應用型研究的經驗，而他們不少本身已是成功的企業家、諮詢師、頂級的經理和研究員。同樣，英國貝爾法斯特女王大學（Queen's University Belfast）的藝術管理碩士課程的教學理念根植於創意思考和獨立學習，旨在發展學生廣泛的智慧和翻譯技能。該課程強調歡迎學生申請研究項目，並致力於發展實用的，以及

跨學科的研究方法；課程亦講解文化、政策和管理的歷史，以及社會過程。英國倫敦大學金匠學院（Goldsmiths, University of London）策展專業的碩士課程專門培訓註冊藝術家或藝術研究員，學生和策展人以及作家協同工作，從事批判性的研究。一個學生通常由兩位導師指導，指導的範疇包括研究項目設計、研究方法、資料收集，以及報告及論文寫作。教學方法包括培訓工作坊、作品遴選、研究會議、展覽和研討會。在教學手法上，該課程鼓勵學生發展獨立的思考能力，發掘證據，以形成並支持自己的論點。該學院的獨立研究項目注重培養學生的主動性，並傳授實踐技巧。美國帕森設計學院（Parsons School of Design）設計的歷史和策展研究碩士課程亦頗為重視研究，特別強調一個廣博的研究視野。

以下再舉數例以研究為特色的文化管理課程。英國普茨茅斯大學（University of Portsmouth）設有創意產業研究型碩士課程（Mres），乃全球為數不多的創意產業研究型碩士課程之一。該課程致力於文化及創意產業領域中多方面的研究，幫助學生發展批判性的思維、理解研究議題、制定研究方法、設計研究方案，並且學習在創意領域中報告的方法。其教學方法包括召開研究型的研討會、導修以及工作坊、傳統以書本和期刊為基礎的文獻蒐集和閱讀，以及資訊技術資源，如互聯網期刊，以及人力資源的使用。一名學生由多名教授指導，不但有助提升學術能力，更可由此掌握一系列的研究技能，並發展批判性思維。此外，學生的學術溝通技能及解難能力亦能有所提高。該課程亦提供機會，讓學生參與專家講座、研究生會議，以及工作坊。

冰島畢夫柔斯特大學（Bifröst University）文化管理碩士課程畢業論文的指導方式與筆者較為類似，分成四個步驟：其一，研究計劃，學生提出一個研究的課題，制定概念框架，審視理論的背景，然後完成一個研究計劃的撰寫。其二，完善理論部分，學生基於第一步驟的計劃，深化理論，設計研究方法，制定資料收集的方案。其三，學生在導師的指導下收集資料。其四，資料分

析，報告研究發現。學生跟從導師獲得指導，選用適當的分析方法，並且參加各種講座，完備知識。筆者在香港文化管理本科課程的任教過程中，總共指導了 14 位四年級學生的研究項目，主張文化管理研究的學科歸屬，應為社會科學，而非人文科學。因為組織的運作、政策效果的評估、管理方法的鑒定，皆為社會科學議題。筆者贊成這四步為研究項目進程的關鍵，因此有必要在這四個步驟上分別講一課。然後，根據學生不同的課題予以指導。教學效果理想。學生的研究成果在四個學術會議上發佈，有一篇文章〈都市文化形象的形成：香港永利街案例〉（"Formation of Urban Cultural Images: Wing Lee Street in Hong Kong"）於 2017 年在學術期刊《亞洲教育與發展》（*Asian Education and Development Studies*）上發表。

文化管理教育中，實踐性／應用型研究（practice-led research），包括商業應用型研究，在某種意義上，比純粹的學術研究，具有更為廣泛的實用價值。關於文化管理研究的課題，Pérez-Cabañero 和 Cuadrado-García（2011, p.59）整理出八大領域，內容如下：

表 7.2　文化管理的八大研究領域

序號	研究領域	研究內容
領域一	市場營銷	營銷組合決定 市場營銷策略 市場 項目策劃
領域二	消費者行為	文化產品消費 觀眾研究
領域三	管理	管理 組織策略
領域四	財務	會計和評估 籌資

（續上表）

序號	研究領域	研究內容
領域五	文化政策	公共文化政策 規範過程 權力下放 政策
領域六	人力資源	領導力 創業 培訓 志願服務
領域七	技術	網際網絡 線上文化產品
領域八	其他方面	文化管理中的教育項目 社會議題 文化旅遊

資料來源：Pérez-Cabañero & Cuadrado-García（2011, p.59）

　　這些課題一般都會採用實證性的資料。比如說，藝術管理者須通過調查，掌握消費者的消費習慣及心理，並獲取證據，加以分析，得出結論，從而指引決策。因此，研究的技能在文化組織的市場營銷、文化政策等諸多方面，被視為關鍵。美國雪城大學（Syracuse University）藝術領航碩士課程中有一門科目名為「創造顧客價值」，教授市場營銷經理應如何為一個組織進行市場定位，並通過策略性規劃、市場環境的系統分析、有效的顧客分類、目標市場的選擇以及產品的定位，創造顧客價值。英國巽德蘭大學（The University of Sunderland）的策展碩士課程注重研究訓練，課程安排學生通過研究，進行策展設計。該專業備受新媒體藝術策展人和參展商讚譽，被稱為「Upstart Media Bliss」的策展研究。美國瑞金大學（Regent University）媒體與藝術管理與推廣碩士課程在多個領域中安排研究訓練，如與圖書館合

作的「資訊研究與資源」能有效提高學生的資訊技術和素養。「媒體研究與分析」教授研究、評估，與分析的方法，包括調研、內容分析、投票、資料採擷、公共關係。「組織研究、分析與問題解決」一科教授運用定量和定性的研究方法來解決組織的領導與諮詢問題，特別聚焦於採訪和觀察。「商業計劃和創業」也是一個應用性研究的課程。澳洲迪肯大學（Deakin University）藝術及文化管理碩士課程的教學偏重市場營銷。其中有幾個應用型的研究科目，例如「線上市場營銷」關注並探討網絡對於營銷科技及實踐的影響，尤其是萬維網在當今以及將來的市場營銷中的角色，涉及營銷溝通、顧客策略，以及顧客關係管理等議題；「消費者行為」、「商業策略與分析」、「市場營銷管理」等教授市場調研以及策略研製的方法。倫敦藝術大學（University of the Arts London）創意產業中的想像力運用碩士課程聚焦於文化與企業。該課程的教學方法基於同行學習、反思實踐，以及行為研究。諮詢研究報告[5]被視為實用性研究的高級階段。克萊蒙特研究大學（Claremont Graduate University）彼得杜拉克管理研究所—藝術與人文學院的藝術管理碩士課程的最後一個學期，設有綜合演習項目，其要求是完成一個諮詢研究項目，並提交報告（consulting practicum and final report）。這個項目讓學生參與到非牟利藝術與文化組織的運營，由學生主導，發現問題，並提出方案加以解決。非牟利組織的成員提供必要的資訊，學生則回顧組織，並通過研究，撰寫諮詢報告；學生的報告為組織量身定做，並由大學的教授考試評估後通過。該課程設有幾門專門教授研究方法的科目，頗有獨到之處，如「創意產業分析方法」（Analytical Methods for Creative Industries）幫助大多數以文科為教育背景的學生理解商業世界運作的規則，並且掌握商業研究的方法；「創意產

5　諮詢研究與「藝術諮詢」（Arts Consulting）有所不同。芝加哥藝術學院（School of the Art Institute of Chicago）開設「藝術諮詢」一科，教授當地藝術諮詢的廣泛實踐，包括如何設立藝術商業組織、藝術藏品收集、藝術家的委任、預算制定、設施規劃、藝術提倡等。

業分析方法」（Practice-Based Research for Arts Leaders）乃基於專業背景培養學生的解難能力。該課程傳授實用型研究和評估的方法，然後再用這種研究方法，對藝術組織作出描述，並開展比較研究。

（三）體現國際視野的教學方法

一些文化管理課程採用具有全球視野的教學方法，如奧地利格拉茨大學（University of Graz）藝術與文化：歐洲藝術管理碩士課程教授國際環境中的文化商業實務，包括商業策略、目標設定，以及市場營銷。美國俄亥俄州立大學（The Ohio State University）的藝術政策及行政課程批判政策、教學和評估，並且比較國際上的不同做法。羅馬商學院（Rome Business School）的藝術與文化管理碩士課程，亦十分注重在全球環境中教授文化和藝術管理。相關課程有「文化經濟：文化組織的市場」、「創意發生：文化項目的設計和藝術流程的管理」及「文化地圖：藝術組織和文化機構」。加拿大的蒙特利爾高等商學院與南方衛理公會大學與博科尼管理學院（HEC Montreal & SMU & SDA Bocconi）國際藝術管理碩士課程展現國際化的視野，課程的學習效果包括理解文化經濟，以及與藝術工業相關的基本國際法。「文化組織會計管理」科目介紹公司財務系統產生的財務資訊，公司報表根據國際財務報告標準制定。該課程旨在培養能夠讀懂不同國家財務報表的管理者。課程的第二部分提供預算控制的導則，以有效達到上述目標。課程末了，學生將對國際公司內外部財務管理事務有所瞭解。「文化藝術資訊系統」課程教授學生資訊搜索，以及維護有關國際市場可靠資料的方法。市場營銷教學展現國際視野，設有「文化產業的國際市場營銷」等科目，介紹在全球範圍內，文化產業的不同的進口與出口的機制。學生習獲文化產業常用的各種國際化策略，通過解讀國際市場成功與失敗的案例，深化他們對該議題的理解。6 個學分的碩士論文同樣反映國際視野，例如組織當代戲劇的一個國際巡演、製作一部處理爵士樂慶典中國際物流

的電影、研究不同國家的法規如何影響電影製作，以及與不同國際合作者合作的方式；基於不同博物館藏品，為虛擬博物館出謀獻策，或是撰寫一份商業計劃，講述不同媒體故事（被稱為「跨媒體講故事」或者「多平台講故事」）。這些研究必須分析並比較多國市場。

　　課程的國際化視野與當前日趨活躍的跨國合作辦學的舉措同步。以新加坡為例，根據 Purushothaman（2016），藝術名校拉薩爾藝術學院（Lasalle College of the Arts）和倫敦金匠學院（Goldsmiths, University of London）合作，認證藝術、設計、媒體，以及表演藝術等的課程資質，並頒授金匠獎。南洋藝術學院則與英國皇家音樂學院合作，鑒定新加坡的音樂課程教學品質。另有一部分舉措正在嘗試當中，如新加坡國立大學（National Singapore University）和耶魯大學（Yale University）曾討論合作創立一所文科學院；新加坡管理大學（Singapore Management University）和美國賓夕法尼亞大學沃爾商學院（Wharton Business School, University of Pennsylvania）亦在商討合作。新加坡科技設計大學（Singapore University of Technology and Design）和麻省理工學院（Massachusetts Institute of Technology），以及中國的浙江大學，則籌劃合辦一所藝術學院，開設表演藝術的本科課程。南洋科技大學（Nanyang Technological University）的藝術、設計和媒體學院（Art, Design and Media School）聘請了具有國際聲望的教員，如前麻省理工 Ute Meta Bauer 教授等。新加坡南洋理工大學藝術、設計與管理學院的學生畢業後可繼續修讀新加坡理工大學（Singapore Institute of Technology）的格拉斯哥新加坡藝術學院（Glasgow School of Art Singapore），獲取三一科技學院（Trinity College Science and Technology）、格拉斯哥大學（University of Glasgow）、新加坡德國科學技術研究院（German Institute of Science and Technology）、英國紐卡斯爾大學（New Castle University）、曼徹斯特大學（The University of Manchester）等校的連鎖學位。香港教育大學的文化與創意藝術學系亦與倫敦

大學金匠學院（Goldsmiths, Univrsity of London）合作。該校師資精良，課程設計嚴謹，多有可取之處。當然，並非所有學校都能成功，亦有不少跨國舉措熱議數年，卻不了了之。

　　國際交流或學生互訪項目亦是適應全球化趨勢的一個舉措。世界教科文組織文化政策和管理項目的主席認為，大學應該改革課程，使之對國外的訪客、實務操作者，以及學生交流更加開放（Dragićević Šešić, 2003）。此類案例甚多，如英國倫敦大學城市學院每年接受上海戲劇學院的學生修讀其二年級以上的課程。

第二節
畢業生就業

文化管理專業畢業生的去向以及他們對社會的貢獻，是一個值得專門研究的課題。本書所錄僅為部分課程網站上之所公佈，其案例多為成功典範，並不體現文化管理課程整體以及實際的就業情況。資料出處詳見本書下卷各課程的網址。

一、藝術管理畢業生的就業及其對課程的反饋意見

傳統藝術管理課程的畢業生，從事與藝術行業相關工作的人數較多。美國堪薩斯衛斯理大學（Kansas Wesleyan University）的藝術行政本科專業稱，畢業生多就業於博物館、畫廊、藝術基金會、拍賣行、電影公司、電視台、政府機構、出版社、零售業公司、資料館，或為自僱作家；亦有畢業生成為基金管理員、公司策展人、藝術評論家和建築保護師，將對藝術專業的興趣和管理的專長結合在一起。美國查爾斯頓學院（College of Charleston）藝術管理本科及研究生文憑課程由該校的公共行政碩士課程和藝術學校共同經營。該課程的畢業生在美國斯伯萊托藝術節、查爾斯頓城市文化事務辦公室、「潛意識」藝術項目，以及當代畫廊等藝術機構和組織中就職。

Keith Martin 畢業於英國普利茅斯大學（Plymouth University）創新藝術管理本科課程。Keith 稱讚課程提供充足學習設施、工作坊及圖書館 24 小時均可進入、工作人員熱心支持。Keith 畢業以後成為一名全職自僱的藝術家。他曾受命於「亞當計劃」（Eden Project），策劃了一個永久性的展覽「不可見的你」。其作品從 12 位藝術家中選出，審視生活的方方面面，表現軀體表層的

各種微型浮游物。收集資訊後，Keith 做了一張色彩繽紛的地圖，表現生物的多元化，及其與人們生活之間的關係。作品在英國各地巡展，接受 BBC 的採訪。Keith 表示會向朋友推薦該校的課程，稱其設施優良，給予學生莫大的支援。

Savanna Bradley 和 Sarah Hatcher 畢業於美國俄勒岡大學（University of Oregon）藝術與行政專業，目前就職於普瑞特博物館（Pratt Museum），一個定位於讓人們聚會，並且相互學習的地方。兩人的工作是為普瑞特博物館管理文化和自然歷史藏品（包括（但不局限於）考古、歷史、圖片圖像、科學，以及有機的和非有機的材料），維護藏品的資料庫，管理、保護和組織藏品，並且協助策展，以展示藏品；同時負責編輯每個月的《新聞報》，並協同管理網站。此外，作為該博物館的核心項目工作人員，他們協助博物館教育項目的公眾溝通和教育，以及博物館各個部門間的聯繫。

有音樂或表演藝術背景的學生，畢業後繼續從事音樂或表演藝術。如倫敦大學金匠學院（Goldsmiths, Univrsity of London）藝術管理專業的一位畢業生 Abdullah Alwali，他認為課程改變了他的價值觀和發展的方向。這位畢業生在入校前已在 Sheffield 有一定的從事音樂事業的工作經驗。畢業之後，他仍然在經營 Bad Taste Records，並且在大學紀錄室做實習，為日後開設自己的音樂公司打下基礎。美國哥倫比亞芝加哥學院（Columbia College Chicago）藝術管理本科畢業的 Kym Mazelle 是一位錄音音樂家，從小受到住區音樂氛圍的影響。非常稱讚該課程，認為有助學生打下堅實的基礎，從而適應複雜的商業創業環境。該校另一位校友 Kym Mazelle 帶着音樂家的夢想，就讀芝加哥哥倫比亞學院藝術和創業媒體管理課程（今稱商業和創業），受到良好的教育，學習了寫作、記錄、製作，以及為錄音部分作預算。1988 年，她製作了第一張個人音樂專輯，搬到倫敦後成名，事業更是蒸蒸日上。她認為該課程給予她更廣泛的視角，並不僅僅幫助她成為一名歌唱家。

Chelsea Bushnell 於 2004 年畢業於美國俄勒岡大學（University of Oregon）藝術與行政專業，在白鳥演出服務公司（White Bird Dance）擔任觀眾服務主任，致力於將地區級的、區域級的，以及國家級的演出公司帶到波特蘭，促進舞蹈事業的繁榮。白鳥通過合作以及委託舞蹈節目，讓節目順利演出。該公司的價值觀是，舞蹈應令所有人感到興奮，並具有教育意義，人人皆可舞。為此，白鳥努力開拓市場，並且建設新的舞蹈設施。Chelsea 的工作是負責管理公司的收入以及票房銷售；她又和銷售部經理合作，通過社會媒體推廣節目，培育及開拓觀眾群；另外還須管理公司的資料，負責前台接待，並擔任發展部助理。此外，她還在印第安納大學世界文化曼特斯博物館，擔任教育項目主任。

對於亞洲學生來說，在歐美主要的藝術管理課程就學，返回原籍後，頗有就業優勢。當中例子如 Myra Tam，原籍香港，畢業於美國俄勒岡大學（University of Oregon）藝術與行政碩士課程。畢業後回到香港，在香港九大表演團體之一的管弦樂團擔任發展部經理，業餘任課於香港中文大學校外進修學院的藝術管理文憑課程。香港管弦樂團由九十多位樂師組成，觀眾二十多萬，為受香港政府資助的香港九大表演藝術團體之一。Myra 的工作是負責為樂團籌款，目標是每年 480 萬；另須協調籌款晚會、在多個委員會任職，並設計各種籌款活動。

社區藝術組織亦是歐美藝術管理專業畢業生就業的主要方向之一。Roya Amirsoleymani 2013 年畢業於俄勒岡大學（University of Oregon）藝術與行政碩士課程，後擔任波特蘭當代藝術機構社區參與與公共項目經理，同時亦在波特蘭州立大學任教，教授當代藝術批判和理論。波特蘭當代藝術機構社區參與公共項目，致力於支援跨學科的當代藝術，展示並頌揚這個時代最活躍的藝術家的實驗性作品，並且支援通過教育和社區項目，吸引觀眾，引領行業思潮。Roya 負責策劃公眾項目，設計並實施觀眾社區參與措施，包括教育、

推廣、青年參與，和學術機構以及草根社區團體的合作。另一案例是 Rachel Johnson，2007 年畢業於英國倫敦大學金匠學院，管理一個社區網站，負責網站設計、市場營銷、顧客服務等，讓來自全球的人們舉行和參與藝術、工藝，以及傳統信件（戲稱「蝸牛信件」snail mail）的交流。

其他也有些畢業生在藝術資助機構就職，如藝術基金會。Teresa Arnold 於 2012 年，畢業於俄勒岡大學（University of Oregon）藝術與行政專業，目前擔任曼徹斯特社區學院基金會發展溝通部助理。該基金會支援學院通過籌資和校友服務，推廣藝術教育，並協助獎學金計劃。Teresa 的工作是協助每年的籌資，將基金會的運行情況向社區報告，溝通日程表，協助籌備禮物，以及維護捐助者的資料庫。

Dubois（2016）指出，西歐國家自 80 年代開始出現了文化職位的顯著增長，95 年以來，歐洲文化界的職位增長了 2.1%，而文化界的文化職位則以每年 4.8% 的速度遞增。這種由文化政策帶來的增長，促進了關於文化帶動就業的討論，尤其是在媒體行業。在法國，文化職位元約佔全部就業的 1.7%-2%，與歐盟 2009 年的平均水準接近。然而，不容忽略的是文化界的就業壓力實則不輕，原因是畢業人數眾多，求職人數增長的速度超過了全職職位的增速。以 2000 年後期的法國為例，視覺藝術和表演藝術界別的失業率達到 12%，是一般失業率的兩倍以上（一般失業率 5%）。這一趨勢持續惡化，因為隨着藝術教育課程的大量開設，在藝術界別求職的人數不斷上升：從 1997 年到 2007 年，畢業人數增加了 5000 人；藝術界別的申請率為 18%，遠遠高於平均水準 10%。而且，藝術界別的長期失業率達到 44%，遠高於 27% 的平均水準，儘管這個界別失業者的教育及技能皆遠優於其他界別的就業者。此外，僱員流動率亦甚高。同樣，澳洲最近幾年也出現了創意產業工作者勞動力過剩的現象（Brook, 2016）。根據加拿大布魯克大學（Brock University）的統計，並非所有精緻和表演藝術的畢業生在文化產業中都能找到工作，事實上，有 40%

的畢業生在商業和工業部門任職。其中商業管理與藝術管理相對接近。以下為三個在商業部門（而非藝術機構）就職的案例：Brittney Maruska 2013 年畢業於倫敦大學金匠學院後，在一家全球管理及傳播公司任職，服務 125 家貿易組織、專業社團以及慈善機構，代表全球 10,000 家公司，以及 100,000 位專業人士。專門從事管理、溝通、數碼策略、會議、活動以及資訊傳播。該組織還每年組織一系列的社區藝術活動。Brittney 為該組織 BSO 發展部門的資深會員，其主要責任是稽考會員制的得失，包括交響社團和管理成員。Brittney 還負責每年的籌款活動。Katherine Almy 2007 年畢業於倫敦大學金匠學院，為自僱人士，開設商業會計資訊公司，該公司與許多小公司合作，幫助他們創立並管理財會系統。她也和小型公司發展中心合作，為創業者提供諮詢意見，業餘則在合唱團參加演出。Amanda Jordan Sipher 於 2010 年同校畢業，任職於一個致力建立可持續發展的組織。該組織通過營造健康的營商環境，讓各種商業活動聚集一處，令市民生活富足，共同創造繁榮當地經濟的平台。作為發展部的經理，Amanda 幫助獲取資金，以推動可持續發展。

然而，也有組織的就業調查所顯示的狀況，令人鼓舞。根據 Bienvenu（2004, pp.55-63）通過 AAAE 對該會成員（受訪對象為課程主任）畢業生的就職情況做的調查顯示，藝術界別工作雖然存在收入不穩定的情況，但畢業生在文化藝術界別中就職的人數及比例亦不算低。[6] 詳情如表 7.3 所示：

6　此外，另一個值得注意的現象是，Bienvenu（2004）的研究顯示，沒有證據證明在藝術界以外的地方工作會有更好的經濟收益。

表 7.3　美國畢業生就職的藝術組織類型

組織類型	數量	比例
教育機構	30	15%
展覽及文化機構	24	12%
管弦樂團	23	11.5%
劇院	23	11.5%
藝術博物館	21	10.5%
政府／市政／藝術委員會	15	7.5%
戲劇公司	12	6.0%
其他博物館	10	5.0%
獨立諮訊人	10	3.5%
基金會／資助機構	7	3.0%
委員會／支援組織	6	2.5%
舞蹈公司	5	2.0%
合唱團體	4	2.0%
畫廊／藝術銷售	4	2.0%
媒體	4	2.9%
社區藝術中心	2	1.0%

資料來源：Bienvenu（2004, p.55）

以上統計總數為 200 人。藝術管理畢業的學生絕大部分在教育機構工作；其次，為各類文化機構，包括管弦樂隊、劇院、藝術博物館等。具體職位則如表 7.4 所示：

表 7.4　受訪者在藝術界別的職位類別

職位種類	數量	百分比
高級管理	51	25.8%
籌款	44	22.2%
市場營銷 / 公共關係	27	13.6%
項目管理	18	9.2%
其他 / 多元	15	7.6%
教育：教書	10	5.1%
經營 / 設施管理	8	4.0%
財務 / 財會	6	3.0%
管理 / 辦公室管理	5	2.5%
藝術	5	2.5%
教育：推廣	3	1.5%
捐款人服務	3	1.5%
電腦資訊系統管理	3	1.5%

資料來源：Bienvenu（2004, p.56）

　　表 7.4 的受訪人數為 198 人，就職位來看，高級管理佔了大部分，達 25.8%。這些高級經理負責管理組織，頭銜大多為「主管」、「總負責」、「主任」、「執行主任」等，具體可分成兩類，組織日常運營和領導層的執行主任。有 22.2% 的受訪者主要從事籌款工作，包括公司發展籌劃、公司及基金會關係管理、銷售與公共融資、資金申請書寫作、年度捐助、計劃捐助、禮品籌備、特別活動、會員活動組織等。市場營銷和公共關係是第三個主要職位，人數佔 13.6%，主要工作有：市場營銷、公共關係、觀眾拓展、溝通、廣告、網頁設

計、推廣。項目管理佔 9.2%，有些人管理藝術組織的一個或多個元素。其中的一些管理者擔任推廣項目統籌、特別項目經理、助理經理、活動經理等職位。

表 7.5　美國學生對碩士課程為其從事藝術相關工作培訓效果的評價

評價等級	比例	評價等級	比例
很好	39.3%	較差	0%
好	50.7%	很差	0%
不關心、不確定	10%	數量	20%

資料來源：Bienvenu（2004, p.57）

表 7.5 乃抽樣調查中美國學生評價其曾就讀的藝術管理課程對其畢業後從事藝術相關工作的實際效果。半數以上稱很好或好，顯示總體的滿意程度較高。

二、「高端」文化管理課程和創意產業課程的畢業生就業 ——

部分定位「高端」的文化管理課程旨在培養文化機構的領袖。例如紐約理工學院（New York Institute of Technology）的藝術及娛樂產業領航碩士課程致力於培訓有一定管理經驗的領導者。課程的大部分教學活動在美國曼克頓地區開展，這一世界中心位置展示全球化的視野和藝術領航的雄心。課程除了商業、科技和管理的核心科目，亦邀請演出行業專業（劇場、舞蹈、音樂、歌劇等）的人士主持與產業相關的課程和工作坊，令學生透過全球視角，學習領導技術，並積累實踐經驗。根據該課程的概要介紹，課程培養藝術及娛樂產業內的領導人才，開展演出製作、百老匯劇目巡演，擔任劇院、交響樂團、歌劇和舞蹈團隊的執行總監，以及建立並經營藝術演出機構。學生畢業之際，擁有一

份電子作品，乃從個人視角闡述習獲的知識，覆蓋藝術機構行政管理的商業基本原則、行業分析與經濟走勢、核心文化能力、藝術組織案例分析，以及先進科技運用於組織管理。該課程還體現全球化語境下培養藝術領袖的考量，其目標是讓學生無論在歐洲還是美國，都能脫穎而出。值得一提的是，法國有一類課程，其內容與經濟，以及政治權力相關，視文化為政治經濟的延伸。課程旨在培養學生擔任文化管理的執行和領導職務，如主任、文化企業的公司主管、或在公共領域擔任領導，就業去向非常明確（Dubois, 2016）。

創意產業教育培養學生在創意產業公司以及政府諮詢機構就職。例如巴黎高等商業研究學院（HEC Paris）媒體、藝術和創作碩士課程（MS Medias, Art et Création）的畢業生三十多年來，就職於媒體、娛樂、出版業，或在文化部門經營和管理創意企業或項目，並開展市場營銷，碩果纍纍。他們具有全面瞭解文化問題的能力，又透過在 HEC 就讀期間積累的對行業實務的深入瞭解，受到著名文化機構的認可。學生在文化產業中找到適合自己的定位，如擔任產品和服務規劃專家、主要公司的經理、設計產品規劃師；對於設計有興趣的學生成為創意主任、時裝設計師、數碼內容製作等。

愛爾蘭鄧萊里文藝理工學院（Dun Laoghaire Institute of Art, Design and Technology）的文化企業本科課程稱畢業生在創意產業的多元界別中工作，工作任務包括廣播、電影和電視製作、劇院管理、音樂管理、視覺藝術管理、節慶和活動管理、廣告版權管理、藝術場地管理、市場營銷、節目管理、活動物流管理、市場研究、社會媒體市場營銷；而公司品牌經理、策略性全球市場營銷、設計商業顧問、政策制定和藝術策展則是文化管理學生的就業方向，就職組織包括 CJ／SM 娛樂公司、生產和傳播文化內容、三星和 LG 的時裝品牌，以及包括 Naver 和 NC 軟件在內的 IT 公司。

英國提賽德大學（Teesside University）創意產業設計本科課程培養的人才從事空間設計、產品設計、平面設計，以及互動媒體。創意產業中的創業教育

設有特定的培養目標，例如英國紐卡斯爾大學（Newcastle University）藝術、商業及創意碩士課程的畢業生成為策略師、經理、創業師、政府政策制定者。他們具備開創企業的能力，或成為創意產業的諮詢師，同時又是跨界別的實踐者。畢業生有能力根據創意產業企業的發展需要制定市場營銷，以及推銷計劃，發展和應用高階管理工具和技術，在商業創意的環境中，支援有利潤的、可持續的商業增長；展示批判和決策制定的技術；在專業層面策劃和實施項目；發展策略性的創意思維；創立並打理生意。

以下為學生就業實例數則，以及他們對於課程教學效果的反饋。畢業於倫敦藝術大學（University of the Arts London）創意產業中的想像力運用碩士課程的 Bushra Kelsey-Burge 是一家時尚公司創意主任，業餘在倫敦時尚學校兼職授課。Bushra 入校之前持有生化和 IT 的本科學歷，曾經在一家時尚諮詢公司擔任供應鏈經理，和一些主流的品牌合作，幫助他們更有效地經營時尚產業，尤其是以更為優化的方式與客戶交流和溝通。畢業以後，他開設了自己的耐磨技術公司，業餘在倫敦時尚學院教書。他還創立了一系列的音樂品牌互動服飾，同時玩裝置藝術，並發展混合工藝與電子的商業飾品。Bushra 稱該課程帶給他的最大益處是為其積累人脈，以及學到有用的研究方法。這些為其職業發展，或者日後續讀博士，奠定基礎。

另一位畢業生 Gamonpat Sanganunt 於 2014 年從創意產業應用想像碩士課程畢業，目前在曼谷現代教育產業出版社（Samchai Label Industrial Co. Ltd）工作。在就讀該課程之前，Gamonpat 從事家族生意，完成這個課程之後，成了教育和攝影的專業人士，並進入了教育產業。從該課程獲得的最大收益是參與不同國家地區學生的討論。Gamonpat 目前的工作室管理主任助理，負責研究不同領域新的策略和知識，發掘機會，將不同產業混合一起。

美國哥倫比亞芝加哥學院（Columbia College Chicago）藝術管理（Arts Management）碩士課程畢業的 Lana Bramlette 是一位成功的珠寶設計師，她稱

讚該課程的教授皆為活躍於文化產業的專業人士，而畢業之前的三個實習尤其有益。Lana 稱課程創造出一種真實感，整個學習過程似乎是在一個真實的職業環境中練兵。學生每個學期都有作品完成，每季都有新的珠寶藏品積累。她在大學四年級申請了夢想中的工作——珠寶設計，並開始創業，憧憬未來。目前已有小成，在業界被譽為「指環皇后」，以創造細膩且富有女性特徵的當代珠寶設計款式而聞名。

具有媒體技術本科背景的學生在完成創意產業碩士課程之後，往往能獲得更好的發展。Nick Graham 是倫敦大學金匠學院的畢業生，入學之前，擁有 15 年的職業經歷。從事媒體（數碼媒體）行業。Nick 的本科專業為電腦科學，因此其教育背景中人文學科方面的薰陶較少。Nick 稱該課程的益處是幫助他發展了文化藝術方面的背景，並使之與其已有的技術背景相融合。Nick 目前擔任華偉科技（一所台灣的電腦資訊科技公司，擁有全球市場）市場營銷部的全球主任，負責為百多個全球品牌提供解決方案。Nick 主要地點在倫敦工作，也經常前往中國深圳。Nick 同 Google、LinkedIn、Facebook、Twitter 及其他出版商都有良好合作關係。Nick 在金匠學院文化管理課程學到的數碼媒體和市場營銷的經驗，在其工作的三個核心領域得到應用，包括利用網絡營銷改變商業有效性、跨管道的顧客優化、協助研發新的客服模式，以及市場營銷的創新模式。Nick 對課程的這一意見，在其他學生的反饋中也得到應證。金匠學院課程為學生建立的溝通管道有助他們發展商業策略，以服務於全球 ICT 公司。該課程的小型項目，以及遠程的知識分享皆為課程之關鍵元素。這些教學手法讓學生甚為獲益。

參考書目

Adam, S. (2004, 1-2 July). *A consideration of the nature, role, application and implications for European education of employing 'learning outcomes' at the local, national and international levels.* Paper presented at the United Kingdom Bologna Seminar 'Using Learning Outcomes', University of Westminster, Edinburgh, UK.

Adler, N. J. (2006). "The arts & leadership: Now that we can do anything, what will we do?" *Academy of Management Learning & Education,* Vol.5, No.4: 486-499.

Adorno, T. & Horkheimer, M. (1979). "The culture industry: Enlightenment as mass deception." In J. Curran, M. Gurevitch & J. Woollacott (eds.), *Mass Communication and Society.* London: Verso, pp.349-383.

Ambrose, T. & Paine, C. (1993). *Museum basics, London.* New York: ICOM in conjunction with Routledge.

Amin, A. & Thrift, N. (2004). *The Blackwell Cultural Economy Reader (Blackwell readers in geography).* Malden, MA: Blackwell.

Anderson, J. & Kerr, H. (1968). "A checklist for evaluating educational research." *Educational Research,* Vol.11, No.1: 74-76.

Andersson, D. & Andersson, A. (2006). *The Economics of Experiences, the Arts and Entertainment.* Cheltenham: Edward Elgar.

Anon., "Imagining America. Guide to the landscape of art & change, Americans for the arts." Retrieved from http://imaginingamerica.org/fgitem/publicly-engaged-scholarship-in-thehumanities-arts-and-design/?parent=442.

Ash, A. & Thrift, N. (2007). "Cultural-economy and cities." *Progress in Human Geography,* Vol.31, No.2: 143-161.

Association of Arts Administration Educators (AAAE) (1999). "Proceedings of the National Meeting (April). US: Chicago.

AAAE. (2012). "Standards for arts administration undergraduate program curricula: A living document." Retrieved from http://new.artsadministration.org/uploads/files/AAAE%20 Undergrad%20Standards%20v3-12.pdf.

AAAE. (2014). "Standards for arts administration postgraduate program curricula: A living document." Retrieved from http://new.artsadministration.org/uploads/files/AAAE%20 Grad%20Standards%20v11-14.pdf.

Bakhshi, H., McVittie, E. & Simmie, J. (2008). *Creating Innovation: Do the Creative Industries Support Innovation in the Wider Economy?* London: NESTA.

Barker, C. (2008). *Cultural studies: Theory and Practice* (3rd ed.). Los Angeles: SAGE.

Bendixen, P. (2000). "Skills and roles: Concepts of modern arts management." *International Journal of Arts Management,* Vol.2, No.3: 4-13.

Bennett, T., McFall, L. & Pryke, M. (2008). Editorial: "Culture / economy / social." *Journal of Cultural Economy,* Vol.1, No.1: 1-7.

Bernstein, R. A. (2009). *A Guide to Smart Growth and Cultural Resource Planning.* Madison: Wisconsin Historical Society.

Best, K. (2015). *Design Management: Managing Design Strategy, Process and Implementation.* New York: Fairchild Books.

Bienvenu, B. M. (2004). "Opinions from the Field: Graduate Assessments of the Value of Master's Degrees in Arts Administration." Ph.D. US, University of Oklahoma.

Bilton, C. (2007). *Management and Creativity: From Creative Industries to Creative Management.* Malden, MA: Blackwell Publishing.

Bilton, C. (2008). "Cultures of Management: Cultural Policy, Cultural Management and Creative Organisations." In V. V. Famani & A. V. Bala Krishna (eds.), *Cultural industries: Perspectives and experiences.* Hyderabad, India: Icfai University Press, pp.24-44.

Bilton, C. (2010). "Manageable Creativity." *International Journal of Cultural Policy,* Vol.16, No.3: 255-269.

Blackford, M. G. (2008). *The Rise of Modern Business: Great Britain, the United States, Germany, Japan, and China.* Chapel Hill, NC: The University of North Carolina Press.

Bloom, B. S. (1956). *Taxonomy of Educational Objectives, Handbook I: The Cognitive Domain.* New York: David McKay Co Inc.

Boden, M. (1990). *The Creative Mind: Myths and Mechanisms.* London: Routledge.

Borwick, D. (2012). *Building Communitites Not Audicences.* Winston-Salem, NC: ArtsEngaged.

Borzillo, S., Aznar, S. & Schmitt, A. (2011). "A journey through communities of practice: how and why members move from the periphery to the core." *European Management Journal,* Vol.29, No.1: 25-42.

Bourdieu, P. (1999). "The social conditions of the international circulation of ideas." In R. Schusterman (ed.), *Bourdieu: A critical reader.* Oxford: Blackwell.

Bourg, J. F. & Gouguet, J. J. (1998). *Analyse economique du sport*. Paris: Press Universitaires de Franc.

Boylan, P. J. (2000). *Resources for training in the management and administration of cultural institutions: A pilot study for UNESCO*. Paris: UNESCO Publishing.

Bridgstock, R. (2013). *Learning strategies of creatives in digital micro business (*unpublished manuscript).

Brki , A. (2009). "Teaching arts management: Where did we lose the core ideas?" *The Journal of Arts Management, Law, and Society,* Vol.38, No.4: 270-280.

Brook, S. (2016). "The creative turn in Australian higher education." In R. Comunian & A. Gilmore (eds.), *Higher Education and the Creative Economy: Beyond the Campus*. New York, NY: Routledge, pp.242-260.

Brown, J. S. & Duguid, P. (1991). "Organizational learning and communities-of-practice: Toward a unified view of working, learning, and innovation." *Organization Science,* Vol.12, No.2: 198-213.

Byrnes, W. J. (1993). *Management and the arts*. New York: Focal Press.

Byrnes, W. J. (2009). *Management and the arts*. Burlington, MA: Elsevier Focal Press.

Callon, M. (1998). "Introduction: The embeddedness of economic markets in economics." *The Sociological Review,* Vol.46: 1-57.

Cannaughton, J. E., Gander, J. M. & Madsen, R. A. (1998). "The economic impact of the affiliated members of the Charlotte Arts & Science Council." *Report prepared for Belk College of Business Administration*.

Carey, J. (1992). *The Intellectuals and the Masses*. London: Faber & Faber.

Carr, E. (2005). *Web Sites for Culture*. New York: Patron Publishing.

Carr, E. (2006). *Wired for Culture: How E-mail is Revolutionizing Arts Marketing*. New York: Patron Publishing.

Cetina, K. K. (1999). *Epistemic Cultures, How the Sciences Make Knowledge*. Boston, MA: Harvard University Press.

Chapain, C., Cooke, P., Propris, L. D., MacNeill, S. & Mateos-Garcia, J. (2010). *Creative Clusters and Innovation: Putting Creativity on the Map*. London: NESTA.

Cherbo, J. M. & Wyszomirski, M. J. (2000). "Mapping the public life of the arts in America." In J. M. Cherbo & M. J. Wyszomirski (eds.), *The Public Life of the Arts in America*. New Brunswick, NJ: Rutgers University, pp.3-21.

Chong, D. (2000). "Re-readings in arts management." *Journal of Arts Management, Law, and Society,* Vol.29, No.4: 290-303.

Chong, D. (2002). *Arts Management.* London: Routledge.

Chow, J. Y., Davids, C., Button, R., Hristovski, Araujo, D. & Passos, P. (2011). "Non-linear pedagogy: Learning design for self-organizing neurobiological systems." *New Ideas in Psychology,* Vol.29, No.2: 189-200.

Chow, J. Y., Davids, C., Button, R., Shuttleworth, I., Renshaw & Araujo, D. (2006). "Non-linear pedagogy: A constraints-led framework for understanding emergence of game play and movement skills." *Nonlinear Dynamics, Psychology, and Life Sciences,* Vol.10, No.1: 71-103.

Christopherson, S. & Storper, M. (1986). "The city as studio, the world as back lot, The impact of visual distintegration on the location of the motion industry location." *Environment and Planning D: Society and Space,* Vol.4: 305-320.

Clews, D. (2007). "Creating Entrepreneurship: entrepreneurship education for the creative industries." *Higher Education Academy Art Design Media Subject Centre, National Endowment for Science Technology and the Arts.* York, UK.

Cliche, D. (2001). *Culture, Governance and Regulation, in Recognizing Culture: A Series of Briefing Papers on Culture and Development.* Ottawa: Department of Canadian Heritage.

Colbert, F. (2000). *Marketing Culture and the Arts* (2nd ed.). Montreal: Presses HEC. Northampton, MA: Edward Elgar.

Colbert, F. (2007). *Marketing Culture and the Arts.* Montreal, Canada: HEC Montreal.

Colbert, F. (2013). "Management of the arts." In R. Towse (ed.), *A Handbook of Cultural Economics.*

Colbert, F. & Martin, D. J. (2008). *Marketing Planning for Culture and the Arts.* Montreal, Canada: HEC Montreal.

Comunian, R. & Gilmore, A. (2014). "From knowledge sharing to co-creation: Paths and spaces for engagement between higher education and the creative and cultural industries." In A. Schramme, R. Kooyman, & H. G. (eds.), *Beyond Frames Dynamics between the Creative Industries, Knowledge Institutions and the Urban Context.* Delft: Eburon Academic Press, pp.174-185. Retrieved from https://www.research.manchester.ac.uk/portal/files/33422455/full_text.pdf.

Conrad, C. F. & Eagan, D. J. (1990). "Master's degree programs in American higher education." In J. C. Smart (ed.), *Higher Education: Handbook of Theory and Research,* Vol.VI. New York: Springer.

Conrad, C. F., Haworth, J. G. & Millar, S. B. (1993). *A Silent Success: Master's Education in the United States.* Blatimore, MD: Johns Hopkins University Press.

Cornel, E. (2003). "A quoi peuvent bien server les écoles demanagement?" *Le monde/emploi.* 21.01.

Cornuel, E. (2007). "Challenges facing business schools in the future." *Journal of Management Development,* Vol.26, No.1, 87-92.

Cox, G. (2005). *Cox Review of Creativity in Business: Building on the UK's Strengths.* London: HMT.

Cummings, M. C. & Katz, R. S. (1987). *The Patron State: Government and the Arts in Europe, North America, and Japan.* New York: Oxford University Press.

Cunningham, S. (2011). "Developments in measuring the creative workforce." *Cultural Trends,* Vol.20, No.1: 25-40.

Cuyler, A. C. (2014). "Critical issues for research in arts management." *ENCACT Journal of Cultural Management and Policy,* Vol.4, No.1: 9-13.

Dameron, S. & Josser, E. (2009). *The Structural and Relational Development of a Network.* Paper presented at the European Academy of Management Conference, Liverpool, England.

Daragh, O. & Kerrigan, F. (2010). *Marketing the Arts: A Fresh Approach.* Hoboken, NJ: Taylor and Francis.

Davids, K., Button, C. & Bennett, S. (2008). *Dynamics of Skill Acquisition: A Constraints-led Approach.* Champaign, IL: Human Kinetics Publishers.

Dawson, J. & Gilmore, A. (2009). "Shared interest: Developing collaboration, partnerships and research relationships between higher education, museums, galleries and visual arts organisations in the North West." *A joint consultancy research project.* Manchester: Renaissance North West, Arts Council England North West and the North West Universities.

Dcita & Noie. (2002). *Creative Industries Clusters Study: Stage One Report.* Australia: Dcita and Noie.

Department for Culture, Media and Sports (DCMS). (1998). *Creative Industries Mapping Documents 1998.* London: HMSO.

DCMS. (2005). *Creative Industries Economic Estimates: October 2005.* London: DCMS.

DCMS. (2006). *Developing Entrepreneurship for the Creative Industries: The Role of Higher and Further Education.* London: DCMS.

Dearing, R. (1997). *The National Committee of Inquiry into Higher Education.* London: NCIHE.

Department for Education and Skills. (2002). *The Howard Davies Review of Enterprise and the Economy in Education.* London: DfES.

Department of the Prime Minister and Cabinet (DPMC). (2011). *National Cultural Policy: Discussion Paper.* Canberra: Office of the Arts.

Design Institute of Australia. (2010). "What is a designer?" Retrieved from www.dia.org.au/index.cfm?id=186.

Devereaux, C. (2009). "Arts and culture management: The state of the field." *Journal of Arts Management, Law, and Society,* Vol.38, No.3: 235-238.

Dewey, P. (2004a). "From arts management to cultural administration." *International Journal of Arts Management,* Vol.6, No.3: 13-22.

Dewey, P. (2004b). *Training Arts Administrators to Manage Systemic Change* (unpublished). Ph.D. Columbus, Ohio State University.

Dewey, P. (2005). "Systemic capacity building in cultural administration." *International Journal of Arts Management,* Vol.8, No.1: 8-20.

Dewey, P. & Rich., J. D. (2003). "Developing arts management skills in transitional democracies." *International Journal of Arts Management,* Vol.5: 15-28.

Dewey, P. & Wyszomirski, M. (2004). *International Issues in Cultural Policy and Administration: A Conceptual Framework for Higher Education.* Paper presented at the Third International Conference on Cultural Policy Research., Montreal, Quebec.

Dewey, P. & Wyszomirski, M. (2007). "Improving education in international cultural policy and administration." *The Journal of Arts Management, Law and Society,* Vol.36, No.4: 273-293.

DiMaggio, P. (1987). *Managers of the Arts.* Washington, D.C.: National Endowment for the Arts / Seven Locks Press.

Dorn, C. M. (1992). "Arts administration: A field of dreams?" *Journal of Arts Management, Law, and Society,* Vol.22, No.3: 241-251.

Dragićević Šešić, M. (2003). *Survey on institutions and centres providing training for cultural development professionals in Eastern Europe, Central Asia and the Caucus Region, in Training in Cultural Policy and Management, International Directory of Training Centres.* Brussels: UNESCO / ENCATC, pp.6-14. Retrieved from http://unesdoc.unesco.org/images/0013/001305/130572e.pdf.

Du Gay, P. & Pryke, M. (2002). *Cultural Economy: Cultural Analysis and Commercial Life.* London: Sage Publications.

Dubois, V., J. Y. Bart trans (2016). *Culture as a Vocation: Sociology of Career Choices in Cultural Management.* Abingdon: Routledge.

Ebewo, P. & Sirayi, M. (2009). "The concept of arts / cultural management: A critical reflection." *The Journal of Arts Management, Law, and Society,* Vol.38, No.4: 281-295.

Economic Development Board (EDB). (1992). *Film, Video, and Music Industries.* Singapore: Economic Development Board.

Economic Review Committee (ERC). (2003). *New Challenges, Fresh Goals: Towards a Dynamic Global City.* Singapore: Economic Review Committee Report.

EHEA Ministerial Conference. (2012). "Making the most of our potential: Consolidating the European higher education area." Retrieved from http://www.ehea.info/Uploads/%281%29/Bucharest%20Communique%202012%282%29.pdf.

ENCATC. (2003). "Training in cultural policy and management." *International Directory of Training Centres.* Europe, Russian federation, Caucasus, Central Asia, Paris: UNESCO.

Eraut, M. (2004). "Informal learning in the workplace." *Studies in Continuing Education,* Vol.26, No.2: 7-73.

European Commission (EC) (2010). *Green paper: Unlocking the potential of cultural and creative industries.* Retrieved from https://www.hhs.se/contentassets/3776a2d6d61c4058ad5 64713cc554992/greenpaper_creative_industries_en.pdf.

European Union. (2011). "Using learning outcomes." *European Qualifications Framework Series: Note 4, Belgium.* Retrieved from http://ec.europa.eu/education/lifelong-learning-policy/doc/eqf/note4_en.pdf.

Evard, Y. & Colbert, F. (2000). "Arts management: A new discipline entering the millennium?" *International Journal of Arts Management,* Vol.2, No.2: 4-14.

Finnemore, M. (1996). *National Interests in International Society.* New York: Cornell University Press.

Fischer, M., Rauhe, H. & Wiesand, A. J. (1996). *Training for Tomorrow (I): Arts Administration in Europe.* Bonn: ARCult Media.

Fitzgibbon, M. & Kelly, A. (1997). *From Maestro to Manager: Critical Issues in Arts and Culture Management.* Dublin: Oak Tree Press.

Flew, T. (2012). *The Creative Industries, Culture and Policy.* London: Sage Publications.

Florida, R. (2002). *The Rise of the Creative Class and How It's Transforming Work Leisure, Community and Everyday Life.* New York: Basic Books.

Frenchman, F. (2004). "Event-Places in North America: City meaning and making." *Places,* Vol.16, No.3: 36-49.

Frenette, A. & Tepper, S. (2016). "What difference does it make? Assessing the effects of arts-based training on career pathways." In R. Comunian & A. Gilmore (eds.), *Higher Education and the Creative Economy: Beyond the Campus.* New York: Routledge, pp.83-101.

Friedman, T. L. (2000). *The Lexus and the Olive Tree.* New York: Random House.

Garnham, N. (2005). "From cultural to creative industries: An analysis of the implications of the 'creative industries' approach to arts and media policy making in the United Kingdom." *International Journal of Cultural Policy,* Vol.11: 15-29.

Geisler, C. (1994). *Academic Literacy and the Nature of Expertise: Reading, Writing, and Knowing in Academic Philosophy*. Hiilsdale, NJ: Lawrence Erlbaum Associates.

Gibb, A. (2005). *Towards the Entrepreneurial University: Entrepreneurship Education as the Lever for Change* (Vol. NCGE Policy Paper 3). Birmingham: NCGE.

Gibbons, M., Limoges, C., Nowotny, H., Schwartzman, S., Scott, P. & Trow, M. (1994). *The New Production of Knowledge: The Dynamics of Science and Research in Contemporary Societies* (Vol.192). Thousand Oaks, CA: Sage Publications.

Gibson, C. & Kong, L. (2005). "Cultural economy: A critical review." *Progress in Human Geography,* Vol.29, No.5: 541-546.

Gibson, J. (1986). *The Ecological Approach to Visual Perception*. Hillsdale, N.J.: Lawrence Erlbaum Associates.

Gibson, L. (2002). "Creative industries and cultural development: Still a genus face?" Retrieved from https://lra.le.ac.uk/bitstream/2381/178/1/Gibson%20MIA%20102.pdf.

Gibsons, A. (2003). *Runaway World: How Globalization is Reshaping Our Lives*. New York: Routledge.

Giddens, A. (1990). *The Consequences of Modernity*. Oxford: Polity Press.

Giddens, A. (2003). "The globalizing of modernity." In D. Held & A. McGrew (eds.), *The Global Transformations Reader* (2nd ed.). London: Polity.

Gilmore, A. & Comunian, R. (2015). "Beyond the campus: Higher education, cultural policy and the creative economy." *International Journal of Cultural Policy,* Vol.22, No.1: 1-9.

Goodman Hawkins, J., Vakharia, N., Zitcer, A. & Brody, J. (2017). "Positioning for the future: Curriculum revision in a legacy arts administration program." *The Journal of Arts Management, Law, and Society,* Vol.47, No.1: 64-76.

Grabher, G. (2002). "The project ecology of advertising: Tasks, talents and teams." *Regional Studies,* Vol.36, No.3: 245-262.

Grabher, G. (2004). "Temporary architectures of learning: Knowledge governance in project ecologies." *Organization Studies*, Vol.25, No.9: 1491-1514.

Gramham, N. (1990). *Capitalism and Communication: Global Culture and the Economics of Information*. London: Sage.

Greyser, S. A. (1973). *Cultural Policy and Arts Administration*. Cambridge: Harvard Summer School Institute in Arts Administration.

Haft, J. (2012). "Publicly engaged scholarship in the humanities, arts, and design." Retrieved from http://imaginingamerica.org/wp-content/uploads/2015/09/JHaft-Trend-Paper.pdf.

Hagoort, G. (2001). *Art Management: Entrepreneurial Style*. Delft: Eburon.

Hall, S. (1992). "Race, culture, and communications: Looking backward and forward at cultural studies." *Rethink Marxism*, Vol.5, No.1: 10-18.

Hall, S. (1997). "The work of representation." In S. Hall (ed.), *Representation: Cultural Representations and Signifying Practices*. London: Sage, pp.13-75.

Halpern, S. A. (1987). "Professional schools in the American university." In B. R. Clark (ed.), *The Academic Profession: National, Disciplinary, and Institutional Settings*. Berkley, Los Angeles & London: University of California Press.

Handford, C., Davids, K., Bennett, S. & Button, C. (1997). "Skill acquisition in sport: Some applications of an evolving practice ecology." *Journal of Sports Sciences,* Vol.15, No.6: 621-640.

Handke, C. W. (2006). "Plain destruction or creative destruction-copyright erosion and the evolution of the record industry." *Review of Economic Research on Copyright Issues,* Vol.3, No.2: 29-51.

Hannah, D. & Lautsch, B. (2011). "Counting in qualitative research: Why to conduct it, when to avoid it, and when to closet it." *Journal of Management Inquiry*, Vol.20, No.1: 14-22.

Hara, N. (2009). *Communities of Practice: Fostering Peer-to-peer Learning and Informal Knowledge Sharing in the Work Place*. Berlin: Springer-Verlag.

Harolw, B., Alfieri, T., Dalton, A. & Field, A. (2011). *Attracting an Elusive Audience*. New York: The Wallace Foundation.

Hartley, J. (2008). *Television Truths: Forms of Knowledge in Popular Culture*. Chichester: John Wiley & Sons.

Hartley, J. (2013). *Key Concepts in Creative Industries (SAGE Key Concepts)*. London: Sage.

Hartley, J. & Montgomery., L. (2009). "Fashion as consumer entrepreneurship: Emergent risk culture, social network markets, and the launch of Vogue in China." *Chinese Journal of Communication*, Vol.2, No.1: 61-76.

Hawkins, G., Vakharia, N., Zitcer, A. & Brody, J. (2017). "Positioning for the future: Curriculum revision in a legacy arts administration program." *The Journal of Arts Management, Law, and Society,* Vol.47, No.1: 64-76.

Hearn, G., Bridgstock, R., Goldsmith, B. & Rodgers, J. (2014). *Creative Work Beyond the Creative Industries: Innovation, Employment and Education*. Cheltenham: Edward Elgar Pub.

Hearn, G., Rooney, D., & Mandeville, T. (2003). "Phenomenological turbulence and innovation in knowledge systems." *Prometheus*, Vol.20, No.2: 231-246.

Hesmondhalgh, D. (2007). *The Cultural Industries* (2nd ed.). London: Sage.

Hesmondhalgh, D. & Pratt, A. (2005). "Cultural industries and cultural policy." *International Journal of Cultural Policy*, Vol.11: 1-13.

Hessels, L. K. & van Lente, H. (2008). "Re-thinking new knowledge production: A literature review and a research agenda." *Research Policy*, Vol.37, No.4: 740-760.

Hillage, J. & Pollard, E. (1998). "Employability: Developing a framework for policy analysis." *Research Brief 85*. London: Department for Education and Employment.

Hollifield, C., Wicks, J., Sylvie, G. & Lowrey, W. (2016). *Media Management: A Casebook Approach* (5th ed.). Abingdon, UK: Routledge.

Hopkins, K. B. & Friedman, C. S. (1997). *Successful Fundraising for Arts and Cultural Organizations* (2nd ed.). Phoenix: Oryx Press.

Horley, B. (2004). *Work and Play: Post-Industrial Cultural Production in Sydney's Dance Music Culture* (unpublished). (BsC), University of New South Wales, Sydney.

Howkins, J. (2001). *The Creative Economy: How People Make Money from Ideas*. London: Penguin.

Hristovski, R., Davids, K., Passos, P. & Araujo, D. (2012). "Sport performance as a domain of creative problem solving for self-organizing performer-environment systems." *The Open Sports Sciences Journal*, Vol.5, No.1: 26-35.

Hui, D. ed., (2003). *Baseline Study on Hong Kong's Creative Industries: For the Central Policy Unit, Hong Kong Special Administrative Region Government*. Hong Kong: Centre for Cultural Policy Research, The University of Hong Kong.

Hui, D. & Zheng, J. (2010). "Mapping creative clusters in Hong Kong' research project commissioned by the Hong Kong Government" (completed). Hong Kong: The Center for Culture and Development.

Huntington, S.P. (1996). *The Clash of Civilizations and the Remaking of World Order*. New York: Simon & Schuster.

Hutchens, J. & Z e, V. (1985). "Curricular considerations in arts administration: A comparison of views from the field." *Journal of Arts Management, Law, and Society,* Vol.15, No.2: 7-28.

Hyland, K. (2009). *Academic Discourse: English in a Global Context*. London & New York: Continuum.

Hyland, K. (2012). *Disciplinary Identities: Individuality and Community in Academic Discourse Books*. Cambridge, UK: Cambridge University Press.

Jeffcutt, P. & Pratt, A. (2002). "Managing creativity in the cultural industries." *Creativity and Innovation Management,* Vol.11, No.4: 225-233.

Jeffri, J. (1983). "Training arts managers: Views from the field." *Journal of Arts Management and Law,* Vol.13: 5-28.

Jeffri, J. (1988). "Notes from the artplex: Research issues in arts administration." *Journal of Arts Management, Law, and Society,* Vol.18, No.1: 5-12.

Karaganis, J. (2011). "Media piracy in emerging economies." Retrieved from Social Science Research Council: http://piracy.ssrc.org/.

Katsioloudes, M.I. & NetLibrary, Inc. (2002). *Global Strategic Planning : Cultural Perspectives for Profit and Nonprofit Organizations (Managing cultural differences series (Boston, Mass.))*. Boston: Butterworth-Heinemann.

Kaufman, J. C. & Beghetto, R. A. (2009). "Beyond big and little: The four C model of creativity." *Review of General Psychology*, Vol.13, No.1: 1-12.

Kelso, J. A. (1995). *Dynamic Patterns: The Self-organization of Brain and Behavior*. Cambridge, MA: The MIT Press.

Kerrigan, F., Fraser, P. & Ozbilgin, M. (2004). *Arts Marketing*. New York: Routledge.

Kirby, D. (2005). "A case for entrepreneurship in higher education." Retrieved from University of Surrey: www.heacademy.ac.uk/946.htm.

Kolb, B. M. (2013). *Marketing for Cultural Organizations: New Strategies for Attracting and Engaging Audiences*. New York: Routledge.

Kolb, D. A. (1984). *Experiential Learning*. Englewood Cliffs, NJ: Prentice Hall.

Kong, L., Gibson, C., Khoo, L. M. & Semple, A. L. (2006). "Knowledges of the creative economy: Towards a relational geography of diffusion and adaptation in Asia." *Asia Pacific Viewpoint*, Vol.47, No.2: 173-194.

Korza, P. & Brown, M. (eds.) (2007). *Fundamentals of Arts Management*. Amherst, MA: Arts Extension Service, University of Massachusetts Amherst.

Kotler, N. G., Kotler, P. & Kotler, W. I. (2008). *Museum Marketing and Strategy: Designing Missions, Building Audiences, Generating Revenue and Resources*. Haboken: John Wiley & Sons.

Kotler, P. & Scheff, J. (1997). *Standing Room Only: Strategies for Marketing the Performing Arts*. Boston: Harvard Business School Press.

Kuznetsova-Bogdanovits, K. (2014). "Experiential learning theory applied to the degree profiles of the arts and cultural management programmes in Europe." *Journal of Culture and Policy*, Vol.4, No.1: 14-30.

Kylén, S. & Shani, A. B. (2002). "Triggering creativity in teams: An exploratory investigation." *Creativiry and Innovation Management*, Vol.11, No.1: 17-30.

Lampel, J. & Shamsie, J. (2008). "Uncertain globalization: Evolutionary scenarios in the future development of the cultural industries." Retrieved from https://www.wilfridlaurier.ca/documents/30193/Uncertain_Globalization.pdf.

Lash, S. & Urry, J. (1994). *Economies of Signs and Space*. London: Sage Publications.

Laughlin, S. (2017). "Defining and Transforming education: Association of arts administration educators." *The Journal of Arts Management, Law, and Society,* Vol.47, No.1: 82-87.

Lave, J. & Wenger, E. (1991). *Situated Learning: Legitimate Peripheral Participation*. Cambridge: Cambridge University Press.

Legislative Council. (1999). "Cultural facilities: A study on their requirements and the formulation of new planning standards and guidelines." Retrieved from http://www.legco.gov.hk/yr04-05/english/hc/sub_com/hs02/papers/hs020316cb1-wkcd97-scan-e.pdf.

Leroy, D. (1996). "Fondements et enjeux d'une formation europeenne d'administrateurs culturesls." In M. Fischer, H. Rauhe & A. J. Wiesand (eds.), *Training for Tomorrow (I): Arts Administration in Europe*. Bonn: ARCult Media, pp.4-30.

Lévinas, E. (1988). *Entre Nous: On Thinking-of-the-other*. New York: Columbia University Press.

Lewin, K. (1935). *A Dynamic Theory of Personality*. New York: McGraw Hill Book Company Inc.

Losada, M. (1999). "The complex dynamics of high performance teams." *Mathematical and Computer Modelling,* Vol.30, No.9-10: 179-192.

Maloney, R. (2013). *Arts Administration Faculty of the Future: Academic Pathways to the Profession.* Paper presented at the Annual International Meeting of The Association of Arts Administration Educators, New Orleans, LA.

Marshall, M. (1987). *Long Waves of Regional Development*. London: Macmillan.

Martin, D. J. & Rich, J. D. (1998). "Assessing the role of formal education in arts administration training." *Journal of Arts Management, Law, and Society,* Vol.28: 4-26.

Matarasso, F. & Landry, C. (1999). *Balancing Act: Twenty-One Strategic Dilemmas in Cultural Policy*. Strasbourg: Council of Europe Publishing.

McCarthy, K. & Jinnett, K. (2001). *A New Framework for Building Participation in the Arts*. Santa Monica, CA: Rand Corporation.

McKee, A., Collis, C. & Hamley, B. (2011). *Entertainment Industries: Entertainment as a Cultural System*. London: Routledge.

Mercer, C. (2001). *Convergence, Creative Industries and Civil Society: The New Cultural Policy (Culturelink Special Issue)*. Zagreb: Institute for International Relations.

Mercer, C. (2004). "From data to wisdom: Building the knowledge base for cultural policy paper." Retrieved from http://papers.ssrn.com/sol3/papers.cfm?abstract_id=2153369.

Meyer-Bisch, P. (2013). "Cultural rights within the development grammar." *Agenda 21 for Culture-committee on Culture of United Cities and Local Governments (UCLG).*

Miller, T. (2009). "From creative to cultural industries." *Cultural Studies,* Vol.23, No.1: 88-99.

Ministry of Economic Affairs (MEA). (2006). "Our creative potential: Paper on culture and economy." Retrieved from https://www.google.com.hk/search?q=Our+creative+potential%3A+Paper+on+culture+and+economy&oq=Our+creative+potential%3A+Paper+on+culture+and+economy&gs_l=psy-ab.3..0i22i30k1.98148.98148.0.99165.1.1.0.0.0.0.71.71.1.1.0....0...1.2.64.psy-ab..0.1.70.qRWKmNQu6ZI.

Mintzberg, H., (1973). *The Nature of Managerial Work.* New York: Harper & Row.

Mitchell, R. (1996). "Profession: Arts manager." In M. Fischer, H. Rauhe & A. J. Wiesand (eds.), *Training for Tomorrow (I): Arts Administration in Europe.* Bonn: ARCult Media, pp.31-35.

Mitchell, R. & Wiesand, A. J. (1994). "Arts Administration Studies in Europa - Neue Maßstäbe Fur Die Qualifizierung von Führungskräften im Kulturund Medienbereich?" In H. Rauhe & C. Demmer (eds.), *Kulturmanagement: Theorie und Praxis Einer Professionellen Kunst.* Berlin: Walter de Gruyter, pp.553-566.

Mockros, C. & Csikszentmihali, M. (1999). "Social constructions of creative lives." In M. A & R. Purser (eds.), *Social creativity.* Cresskill, N.J.: Hampton Press.

Morison, B. G. & Dalgleish, J. G. (1992). *Waiting in the Wings: A Larger Audience for the Arts and how to Develop it.* Washington, D.C.: Americans for the Arts.

Mulcahy, K. V. (1996). *The Arts and Community Development: Local Arts Agencies as Cultural Extension Agents.* Washington D.C.: Institute for Community Development and the Arts, National Assembly of Local Arts Agencies.

Mulcahy, K. V. (2000). "The government and cultural patronage." In J. M. Cherbo & M. J. Wyszomirski (eds.), *The Public Life of the Arts in America.* New Brunswick, N.J.: Rutgers University Press, pp.138-168.

Müller, K., Rammer, C. & Truby, J. (2009). "The role of creative industries in industrial innovation." *Management, Policy and Practice,* Vol.11, No.2: 148-168.

National Endowment for the Arts (NEA) Research Division Note #93. (2016). *State counts of performing arts companies.* Washington, D.C. Retrieved from https://www.arts.gov/publications/state-counts-performing-arts-companies-economic-census-data-show-losses-several-high.

NESTA. (2006). "Creating growth: How the UK can develop world class creative businesses." Retrieved from www.nesta.org.uk/library/documents/Creating-Growth.pdf.

Newell, K. M. (1986). "Constraints on the development of coordination." In M. G. Wade & H. T. A. Whiting (eds.), *Motor Development in Children: Aspects of Coordination and Control*. Boston, MA: Martinus Nijhoff, pp.341-360.

Newman, D. (1983). *Building Arts Audiences through Dynamic Subscription Promotion*. New York: Theatre Communication Group, Inc.

O'Connor, J. (2011). *Arts and Creative Industries: Historical Overview and an Australian Conversation*. Sydney: Australia Council for the Arts.

Oakley, K. (2009). "The disappearing arts: Creativity and innovation after the creative industries." *International Journal of Cultural Policy,* Vol.15, No.4: 403-413.

Organisation for Economic Co-operation Development, & Conference on Creativity, Innovation Job Creation. (1997). *Creativity, Innovation and Job Creation* (OECD proceedings). Paris: Organisation for Economic Co-operation and Development.

Palmer, I. (1998). "Arts managers and anagerialism: A cross-sector analysis of CEOs' orientations and skills." *Public Productivity and Management Review,* Vol.21, No.4: 433-452.

Paquette, J. & Redaelli, E. (2015). *Arts Management and Cultural Policy Research*. Basingstoke: Palgrave Macmillan.

Pérez-Cabañero, C. & Cuadrado-García, M. (2011). "Management of cultural organisations: Evolution of arts and cultural management research over the first ten AIMAC Conferences (1991-2009)." *International Journal of Arts Management,* Vol.13, No.3: 55-68.

Peterson, R., C. Kunxian, Trans. (2011). "Feishiti chuanbo shidaixia de yingyue chanye' [Music industries in the virtual communication age]." In L. Tianduo (ed.), *Wenhua Chuangyichanye Duben [A Cultural / Cultural and Creative Industries Reader: Creative Management and Cultural Economy]*. Taipei: Yuanliu Publishing Company, pp.261-279.

Peterson, R. A. (1986). "From impresario to arts administrator: Formal accountability in nonprofit and cultural management." In P. D. Maggio (ed.), *Nonprofit Enterprise in the Arts: Studies in Mission and Constraint*. New York: Oxford University Press, pp.161-183.

Pick, J. & Anderton, M. (1996). *Arts Administration*. London: E&FN SPON.

Pine, B. & Gilmour, J. (1999). *The Experience Economy*. Cambridge, MA: Harvard Business School Press.

Poole, B. (2008). The Canadian Association of Arts Administration Educators (CAAAE).

Pope, R. (2005). *Creativity: Theory, History, Practice*. London: Routledge.

Potts, J. (2009). "Why creative industries matter to economic evolution." *Economics of Innovation and New Technology*, Vol.18, No.7, 663-673.

Potts, J. (2011). *Creative Industries and Economic Evolution*. Cheltenham: Edward Elgar.

Potts, J. & Cunningham, S. (2008). "Four models of the creative industries." *International Journal of Cultural Policy,* Vol.14, No.3: 233-247.

Potts, J., Cunningham, S. & Harley, J. (2008). "Social network markets: a new definition of the creative industries." *Journal of Cultural Economics*, Vol.32, No.2: 167-185.

Powell, W. & DiMaggio, P. (1991). *The New Institutionalism in Organizational Analysis.* Chicago: Chicago University Press.

Pratt, A. (2004). *Cultural Industries: Beyond the Cluster Paradigm.* London: LSE.

Pratt, A. (2007). "An economic geography of the cultural industries." In A. Leyshon, L. McDowell, & R. Lee (eds.), *The Sage Handbook of Economic Geography.* London: Sage, pp.323-338.

Price Waterhouse Coopers International Limited (PwC). (2011). "Global entertainment and media outlook 2011-2015." Retrieved from www.pwc.com/gx/en/global-entertainment-media-outlook/index.jhtml.

Prigogine, I. & Stengers, I. (1979). *La Nouvelle Alliance.* Paris: La Découverte.

Purushothaman, V. (2016). "Cultural policy, creative economy and arts higher education in renaissance Singapore." In R. Comunian & A. Gilmore (eds.), *Higher Education and the Creative Economy: Beyond the Campus.* New York: Routledge, pp.201-219.

Radbourne, J. J. & Fraser, M. (1996). *Arts Management: A Practical Guide.* St. Leonard, NSW: Allen & Unwin.

Radbourne, J., Glow, H. & Johanson, K. (2013). *The Audience Experience: A Critical Analysis of Audiences in the Performing Arts.* Bristol, UK: Intellect.

Rae, D. (2003). "Opportunity centred learning: An innovation in enterprise education?" *Education and Training,* Vol.45, No.8-9.

Rajan, M. T. S. (2006). *Copyright and Creative Freedom: A Study of Post-socialist Law Reform.* London: Routledge.

Ratcheva, V. (2009). "Integrating diverse knowledge through boundary spanning processes - the case of multidisciplinary project teams." *International Journal of Project Management,* Vol.27, No.3: 206-215.

Rauhe, H. (1994). "Kulturmanagement als management fur kunst und kultur." In H. Rauhe & C. Demmer (eds.), *Kulturmanagement: Theorie und Praxis Einer Professionellen Kunst.* Berlin: Walter de Gruyter, pp.5-26.

Raustiala, K. & Sprigman, C. (2006). "The piracy paradox: Innovation and intellectual property in fashion design." *Virginia Law Review*, Vol.92, No.8: 1687-1777.

Rawlings-Jackson, V. (1996). "Where now? Theatre subscription selling in the 90s: A report on the American Experience (Vol. V)." UK: Arts Council of England.

Raymond, T. C., Greyser, S. A. & Schwalbe, D. (1975). *Cases in Arts Administration*. Cambridge, MA: Arts Administration Research Institute.

Redaelli, E. (2012). "Cultural planning in the United States: Toward authentic participation using GIS." *Urban Affairs Review,* Vol.48, No.5; 642-669.

Reiss, A. (1970). *The Arts Management Handbook: A Guide for those Interested in or Involved with the Administration of Cultural Institutions*. New York: Law-Arts Publishers.

Reiss, A. (1991). "Universities training arts managers to cope with uncertain funding future."*Fund Raising Management,* Vol.22, No.7; 66-67.

Rentschler, R. (1998). "Museum and performing arts marketing: A climate of change." *The Journal of Arts Management Law and Society*, Vol.28, No.1: 83-96.

Rich, J. D. & Martin, D. (2010). *Assessing the Role of Formal Education in Arts Administration Leadership Development: Revisiting the Condition 15 years Later*. Paper presented at the Annual international meeting of the Association of Arts Administration Educators, Washington, D.C.

Rizvi, S. (2012). *Multidisciplinary Approaches to Educational Research: Case Studies from Europe and the Developing World*. New York: Routledge.

Robinson, K. (2000). *All Our Cultures Report: Creativity, Culture and Education, Study Carried Out in 2000 for the UK Secretariat of State for Education and Employment and UK State Secretariat for Culture*. London: NACCE.

Rockefeller Brothers Panel. (1965). *The Performing Arts: Problem and Prospects*. New York: McGraw Hill.

Rojer, C. & Urry., J. (1997). *Touring Cultures*. London: Routledge.

Rooney, D. & Schneider, U. (2005). "The material, mental, historical and social character of knowledge." In D. Rooney, G. Hearn & A. Ninan (eds.), *Handbook on the Knowledge Economy*. Cheltenham, UK and Northampton, MA, USA: Edward Elgar, pp.19-36.

Rushton, M. (2014). *Strategic Pricing for the Arts*. New York, NY: Routledge.

Sayre, S. & King, C. (2010). *Entertainment and Society: Influences, Impacts, and Innovations*. New York: Routledge.

Scholte, J. A. (1999). "Globalization: Prospects for a paradigm shift." In M. Shaw (ed.), *Politics and Globalization: Knowledge, Ethics and Agency*. London: Routledge, pp.1-8.

Scholte, J. A. (2000). *Globalization: A Critical Introduction*. New York: St. Martin's Press.

Schön, D. (1983). *The Reflective Practitioner: How Professionals Think in Action*. New York: Basic Books.

Scott, A. (1996). "The craft, fashion, and cultural-products industries of Los Angeles: Competitive dynamics and policy dilemmas in a multisectoral image-producing complex." *Annals of the Association of American Geographers*, Vol.86, No.2: 306-323.

Scott, A. (2000). *The Cultural Economy of Cities: Essays on the Geography of Image-producing Industries*. London: Sage Publications.

Scott, A. (2005). *On Hollywood: The place, the Industry*. Princeton: Princeton University Press.

Seaman, B. A. (2002). *National Investment in the Arts*. Washington: Center for Arts and Culture Issues.

Selwood, S. (1997). "What difference do museums make? Producing evidence on the impact of museums." *Critical Quarterly,* Vol.44, No.4: 65-81.

Shore, H. (1987). *Arts Administration and Management*. Wespot, CT: Quorum Books.

Sikes, M. (2000). "Higher education training in arts administration: A millennial and metaphoric reappraisal." *Journal of Arts Management, Law, and Society,* Vol.30, No.2: 91-101.

Smith, C. (1998). *Creative Britain*. London: Faber & Faber.

Sternal, M. (2007). "Cultural policy and cultural management related training: Challenges for higher education in Europe." *The Journal of Arts Management, Law, and Society,* Vol.37, No.1: 65-78.

Stewart, R. A. & Galley, C. C. (2001). "The research and information infrastructure for cultural policy: A consideration of models for the United States." New Brunswick, N.J. : Centre for Urban Policy Research

Suteu, C. (2006). *Another Brick in the Wall: A Critical Review of Cultural Management Education in Europe*. Amsterdam: Boekmanstudies.

Tallman, S. & Chacar, A. (2011). "Communities, alliances, networks and knowledge in multinational firms: A micro-analytic framework." *Journal of International Management*, Vol.17, No.3: 201-210.

The National Endowment for Science, Technology and the Arts (NESTA). (2006). *Creating Growth: How the UK can Develop World Class Creative Businesses*. London: NESTA. Retrieved from http://www.nesta.org.uk/publications/creating-growth.

The United Nations Educational, Scientific and Cultural Organization (UNESCO). (2013). *Creative Economy Report*. New York: United Nations Development Programme.

Thrift, N. (2005). *Knowing Capitalism - Theory, Culture & Society*. London: SAGE.

Throsby, D. (2001). *Economics and Culture*. Cambridge: Cambridge University Press.

Tomlinson, J. (1999). *Globalization and Culture*. Chicago: University of Chicago Press.

Tomlinson, R. & Roberts, T. (2006). *Full House, Turning Data into Audiences*. Surry Hills, N.S.W.: Australia Council of the Arts.

Tomlinson, S. (2007). "Cultural globalization." In G. Ritzer (ed.), *The Blackwell Companion to Globalization*. Malden, M.A.: Blackwell, pp.352-366.

Torrance, E. P. (1966). *Torrance Tests of Creative Thinking: Norms Technical Manual (research edition)*. Princeton, NJ: Personal Press.

Towse, R. (2003). *A Handbook of Cultural Economics*. Northampton, MA: Edward Elgar.

Towse, R. (2010). *A Textbook of Cultural Economics*. Cambridge: Cambridge University Press.

Tuner, G. (2011). "Surrendering the Space: Convergence, culture, cultural studies and the curriculum." *Cultural Studies,* Vol.25, No.4-5: 685-699.

Turvey, M. T. (1992). "Affordances and prospective control: An outline of the ontology." *Ecological Psychology,* Vol.4, No.3: 173-187.

UNESCO. (2005). *Backgrounder on Cultural Industries*. Paper presented at the A Senior Experts Symposium, Asia-Pacific Creative Communities: A Strategy for the 21st Century, February 22-26, 2005, Jodhpur, India.

UNESCO. (2012). *Measuring Cultural Participation*. Paris: UNESCO Institute for Statistics.

Varela, X. (2013). "Core consensus, strategic variations: Mapping arts management graduate education in the United States." *Journal of Arts Management, Law, and Society,* Vol.43, No.2: 74-87.

Vidovich, L., O'Donoghue, T. & Tight, M. (2012). "Transforming university curriculum policies in a global knowledge era: Mapping a 'global case study' research agenda." *Educational Studies,* Vol.38, No.3: 283-295.

Voogt, A. D. (2006). "Dual Leadership as a problem-solving tool in arts organizations." *International Journal of Arts Management,* Vol.9, No.1: 17-22.

Wedgewood, M. D. (2005). "Developing entrepreneurial students and graduates." Palatine, Lancaster.

Weil, S. F. (2002). *Making Museums Matter*. Washington: Smithsonian Institution Press.

Wenger, E. (1990). *Communities of Practice: Learning, Meaning, and Identity*. Cambridge: Cambridge University Press.

Wenger, E. & Snyder, W. (2000). "Communities of practice: The organizational frontier." *Harvard Business Review,* Vol.78, No.1: 139-146.

Wiesand, A. J. (1991). "Zwischen grundkenntnis und spezialisierung." In F. Loock (ed.), *Kulturmanagment: Kein Privileg der Musen*. Wiesbaden: Gabler, pp.339-348.

Williams, R. (1976). *Keywords: A Vocabulary of Culture and Society*. London: Fontana.

Work Foundation. (2007). *Staying Ahead: The Economic Performance of the UK's Creative Industries*. London: The Work Foundation.

Wyszomirski, M. J. (2002). "Arts and culture." In L. M. Salamon (ed.), *The State of Nonprofit America*. Washington: Brookings Institution Press, pp.187-218.

Wyszomirski, M. J. (2003). *The Creative Industries and Cultural Professions in the 21st century: A Background Paper*. Paper presented at the Barnett Symposium on the Arts and Public Policy, Ohio State University College of the Arts, Columbus, OH.

Yonnet, P. (1998). *Systemes des Sports*. Paris: Gallimard.

Zakaras, L. & Lowell, J. F. (2008). *Cultivating Demand for the Arts: Arts Learning, Arts Engagement, and State Arts Policy*. Santa Monica: Rand Corporation.

Zheng, J. (2017). Experiential approach to teaching public and community art in Asia: Pedagogical experimentation in the "Public and Community Art" course for BA cultural management education in Hong Kong. Brokering Intercultural Exchange: A Research Network Exploring the Role of Arts and Cultural Management, hosted by Zurich University of the Arts, Switzerland, 6-7 July, 2017.

Zheng, J. &. Ma, F.H.L. (2017). Dilemmas of putting information literacy (IL) in place: The case of using IL for teaching enhancement in the "Public and Community Art" course at CUHK. Research Institute for Digital Culture and Humanities Conference, The Open University of Hong Kong, Hong Kong, 1-3 June, 2017.

安小蘭（2009），〈美國的藝術管理研究生教育〉，《學位與研究生教育》，第 10 期，頁 67-71。

陳鳴（2006），《西方文化管理概論》，太原：書海出版社，山西人民出版社。

方華（2014），〈藝術管理教育的觀念——歐美藝術管理教育述評〉，劉衛東（編）：《藝術管理學研究》，第 2 卷，南京：東南大學出版社。

董峰（2015），〈美國藝術管理研究生教育課程設置探討〉，上海戲劇學院、全國藝術學學會藝術管理專業委員會（編）：《2015 國際藝術管理（上海）論壇暨全國藝術學學會藝術管理專業委員會第四屆年會論文集》，會議論文，頁 174-182。

高迎剛（2012），〈歐美國家藝術管理人才培養模式及其對當代中國的借鑒意義〉，《藝術百家》，第 3 期，頁 82-87。

恒生管理學院人文及社會科學學院：《香港與大中華地區文化及創意產業發展白皮書》
（2016年12月12日），擷取自 https://drive.google.com/file/d/0B_mWkSnN7bmfZG9PN1I
3Y3ZVWFU/view。

李天鐸 (2011)，〈文化創意產業的媒體經濟觀〉，李天鐸（編著）：《文化創意產業讀本：創意
管理與文化經濟》，台北：遠流出版公司，頁 81-105。

陸霄虹（2008），〈美國高校藝術管理教育探討〉，《中國教師》，第 12 期，頁 30-33。

邱誌勇（2011），〈文化創意產業的發展與政策概觀〉，李天鐸（編著）：《文化創意產業讀本：
創意管理與文化經濟》，台北：遠流出版公司，頁 31-56。

單世聯（2017），《文化大轉型：分析與評論──西方文化產業理論發展研究》，上海：人民
出版社。

台灣文化部（2015），《台灣文化創意產業發展年報》，新北市：文化部出版。

余丁（2007），〈走向學科化的藝術管理〉，擷取自 http://www.artlinkart.com/cn/article/
overview/5a7iuyp/about_by2/Y/5aahwwu。

張秋月、許放（2011），〈伯克利音樂學院藝術管理專業教育及其啟示〉，《中國音樂》，第 1
期，頁 187-191。

鄭潔（2015），〈香港公共藝術發展與公共藝術教育：以香港中文大學文化管理文學士課程
為例〉，《公共藝術》，第 1 期，頁 57-59。

鄭潔 (2014)，〈香港公共藝術的小小諮詢師──文化管理文學士：「公共及社區藝術」課程〉，
「這一科學什麼」eTV-online.tv，擷取自香港電台網站 http://utalks.etvonline.hk/article84.
php。

鄭潔（2013），〈從藝術行政到文化管理〉，「這一科學什麼」eTV-online.tv，擷取自香港電台
網站 http://utalks.etvonline.hk/article20.php。

鄭新文（2009），《藝術管理概論：香港地區經驗及國內外案例》。上海：上海音樂出版社。

世界文化管理與教育（上卷、下卷）

鄭潔　編著

責任編輯　　黃懷訢

裝幀設計　　黃安琪

排版　　　　賴艷萍

印務　　　　劉漢舉

印刷

美雅印刷製本有限公司

香港觀塘榮業街 6 號

海濱工業大廈 4 樓 A 室

版次

2019 年 2 月初版

© 2019 中華書局（香港）有限公司

規格

上卷 | 16 開（240mm × 170mm）

下卷 | 16 開（170mm × 240mm）

ISBN：978-988-8571-75-8

出版

中華書局（香港）有限公司

香港北角英皇道 499 號北角工業大廈一樓 B

電話：（852）2137 2338

傳真：（852）2713 8202

電子郵件：info@chunghwabook.com.hk

網址：http://www.chunghwabook.com.hk

發行

香港聯合書刊物流有限公司

香港新界大埔汀麗路 36 號

中華商務印刷大廈 3 字樓

電話：（852）2150 2100

傳真：（852）2407 3062

電子郵件：info@suplogistics.com.hk